中国艺术研究院基本科研业务费项目资助
（项目编号：2023-3-6）

王丁 著

自娱之外

明末清初文士以画治生研究

文化艺术出版社
Culture and Art Publishing House

畫既不求名又何可求利每見吳人畫非錢不行且視錢之多少為好醜其鄙已甚宜其無畫也余謂天下餬口之事體多何必在畫石谷子畫南宗者極蒼莽而以實畫故降格為之設使當時不為謀利計吾知其所就者遠矣且畫而求售駭俗媚俗在所不免鮮有不日下者若以蓋巨之筆懸之五都之市蒼茫荒率俗士無不厭棄之豈復有人問價乎

筆不佳不可畫筆宜尖硬圓肥斷不可禿用筆之老嫩在吾手下非必禿筆而後能老也墨全在筆尖運用以一尖筆與一禿筆試之同一墨而精彩異矣墨即不能得宋墨明時程君房方于魯間亦有之國初曹素功佳者尚可用此數人墨如得真品用之雖極淡自有精彩且能分五色濃淡相間層出

图书在版编目（CIP）数据

自娱之外：明末清初文士以画治生研究 / 王丁著. —北京：
文化艺术出版社，2023.12
ISBN 978-7-5039-7543-1

Ⅰ.①自⋯ Ⅱ.①王⋯ Ⅲ.①绘画史—研究—中国—明清时代
Ⅳ.①J209.24

中国国家版本馆CIP数据核字（2023）第243267号

自娱之外：明末清初文士以画治生研究

著　　者	王　丁
责任编辑	廖小芳
责任校对	邓　运
书籍设计	赵　�
出版发行	文化艺术出版社
地　　址	北京市东城区东四八条52号（100700）
网　　址	www.caaph.com
电子邮箱	s@caaph.com
电　　话	（010）84057666（总编室）　84057667（办公室） 　　　　　84057696—84057699（发行部）
传　　真	（010）84057660（总编室）　84057670（办公室） 　　　　　84057690（发行部）
经　　销	新华书店
印　　刷	国英印务有限公司
版　　次	2024年4月第1版
印　　次	2024年4月第1次印刷
开　　本	710毫米×1000毫米　1/16
印　　张	20.5
字　　数	290千字
书　　号	ISBN 978-7-5039-7543-1
定　　价	88.00元

中国古代文人绘画是中国艺术的瑰宝，相关研究可谓汗牛充栋，为后来新的研究者提出了学术挑战：如何在现有的学术地图上开辟出自己的路径？如何在与前人对话的同时形成自己的研究特色？这些都是年轻学者不得不面对的问题。

王丁的博士论文《明末清初文士以画治生研究》是在深入前人研究的基础上，对新研究思路的尝试与探索。她聚焦明末清初文士以画治生现象，对文人卖画这一甚少得到关注的问题深入探索，对其主体成因、社会空间、身份心态、对创作的影响等问题展开了细致的讨论。这种从跨学科的视角展开的研究，无论是选题、视角，还是论证阐发都颇多亮点，是一项很有新意的、扎实的学术研究。在出版时，书稿又增加了有点睛之效的主标题"自娱之外"，她的问题意识和创新价值也由此浮现——她所关注的正是传统文人绘画"自娱"观念之外的实用情境。

从选题上看，这一论题在文人绘画研究领域具有新意。对于古代文人绘画，传统认知大抵是"为己"而非"为人"的，视绘画为养性之一途，主张依仁游艺，技近乎道，有明显的不涉功利的倾向。这类观念在历代文士的言说中屡屡出现，比如北宋李公麟称："吾为画，如骚人赋诗，吟咏性情而已。"南宋米友仁《题新昌戏笔图》提出："画之为说，亦心画也。自古莫非一世之英，乃悉为此，岂市井庸工所能晓？"元代倪瓒《跋画竹》也称："余之竹，聊以写胸中逸气耳。"到了晚明董其昌，更提出"以画为寄""以画为乐"，认为"寄乐于画，自黄公望，始开此门庭耳"，其观念影响深远。清初石涛题画也称："笔墨乃性情之事，于依稀

仿佛中，有非笔墨所能传者。"沈宗骞《芥舟学画编》中也认为："画与诗皆士人陶写性情之事。"历代的种种言说，都形塑了我们对于古代文人绘画的价值判断，甚至形成了某种固有成见，一定程度上遮蔽了文人画可能具有的其他面向。

王丁颇有新意的研究或可形成一种补充空白式的突破。在认可文士绘画自娱理想的前提下，她注意到了明末清初文士群体中非常显著的以画治生现象。在自娱式的创作之外，文士还存在非常多的以画易米的行为，屡屡见于书信手札、小说笔记等材料中。从治生角度来看，目前对于文士治生的讨论虽已不少，文士的经济生活也已受到学界的关注，但将文士治生问题与绘画关联起来，属于颇具新意的思路。她的研究多角度呈现了文士绘画和经济之间的密切联系，并且选取了明末清初这一最有代表性的时段，分析考察了这种联系是如何发生的，绘画为什么会成为文士的治生选择，文士又是如何看待这类事的。

对于新问题的探索是有价值的，却也是艰难的。难度之一在于材料搜集和分析。囿于传统观念，对文士以画治生的记载较为稀少且零散，相关事迹在正史中罕有提及，多散见于方志、笔记、信札等材料中。明清时期文献浩如烟海，版本复杂，搜集材料十分不易，找到有效信息并做出准确分析则更难。王丁花了相当大的功夫在文献的阅读和分析上，也整理了非常丰富的治生史料，限于篇幅，最终没有附于书后，期待日后能够整理出版，以飨学界。难度之二在于分析立论。对于这样一个全新的话题，并没有现成的研究模式可参考，只能综合学界相关研究，在摸索中形成自己的思考判断。在研究中，她主要立足文士主体，从主体出发来展开一系列思考。由此，许多学术史上的重要问题也获得了新的探察角度。比如对晚明艺术市场的研究，她尝试从文士之"名"的角度出发来讨论；对文士和创作的关系，也借鉴社会学思路，从文士的文化资本角度来分析。这些努力都一定程度开拓出了新的学术空间。

总体上看，《自娱之外：明末清初文士以画治生研究》一书的结构十分合理，从治生主体、治生空间、治生心态及对创作的影响等角度展开论述，较为全面地呈现了明末清初文士以画治生的基本状况。史料运用和议论分析也颇见其扎实的

学术功底，分析细致稳健，能够小中见大。此外，全书也体现出很好的理论问题意识，将以画治生现象置于文人艺术理论的历史脉络之中，考其源流，彰明当时文人的理论境遇，并对此作出自己的分析与解释，逻辑缜密，颇具新见。

就写作角度而言，此书文字十分流畅，能够将历史和理论问题以明白晓畅的文字予以解释和阐发。滴水穿石，非一日之功。王丁硕士研究生时期即曾专注于明代画家的个案研究，对绘画史和绘画理论有浓厚兴趣。博士研究生期间，在大量阅读史料的基础上，她继续对明末清初画家的个例进行搜集分析，逐渐掌握了这一时期文士以画治生活动的基本情况。同时，她对海外汉学，尤其是学术方法的转向也保持密切关注。这部书稿最终体现了一种跨学科、多方法的特色，从多个角度对文士以画治生问题展开了剖析，既有社会史的挖掘，也有文艺理论的探讨，同时也涉及美术史和创作美学等多领域问题。各个章节虽角度不同，但问题意识却是一致的，写作也一直紧密围绕着思考的重心展开，故而颇见功力。

王丁在北大读书十余年，这部书稿的出版既是对过去求学生涯的总结，也是她未来研究之路的先声。希望她能继续保持学术探索，挖掘出更多有意义的话题，在这一领域做出更多成绩而登高行远。

是为序。

王岳川

2023 年 11 月 8 日于北京大学

目 录

绪　论 / 001

第一章　为什么是明末清初：历史脉络中的文士以画治生现象 / 027
　　第一节　明代之前文士以画治生的历史演变 / 030
　　第二节　明至清初文士以画治生现象的新变 / 049

第二章　群体变迁与观念转移：文士以画治生的主体成因 / 079
　　第一节　"士失其业"：明末文士阶层的历史境遇 / 082
　　第二节　绘画风气的流行与画家"布衣化" / 098
　　第三节　绘画如何进入治生视野：文士治生观念的变动 / 115

第三章　"奢僭"与"重名"：文士以画治生的社会空间 / 133
　　第一节　尚"奢"之风与治生空间的拓展 / 136
　　第二节　身份感觉失衡的社会与绘画消费 / 147
　　第三节　重"名"的社会：文士以画治生的特殊空间 / 158
　　第四节　具体情境的观察：祝寿场合的文士以画治生活动 / 172

第四章　身份与焦虑：文士以画治生的心态析论 / 183
　　第一节　业余与职业：身份焦虑的历史理路与现实语境 / 186
　　第二节　"我非画工"与"隐于画"：文士的身份意识与治生心态 / 201

第三节　避世与交接：易代之际文士以画治生的特殊焦虑 / 215

余　论　如何理解明末清初文士以画治生的职业性 / 225

第五章　文士以画治生对创作的影响 / 239

第一节　谁在影响创作：以画治生与艺术趣味的雅俗之辨 / 242

第二节　作品之重复与文士的治生策略 / 256

第三节　质量之参差与以画治生的流弊 / 267

结　语 / 281

参考文献 / 288

后　记 / 317

绪　论

　　以画治生，通俗而言即以绘画直接或间接换取生活资料，以此为生计之途。[①]
对于职业画家来说，绘画是理所当然的谋生途径。但对文士而言，以画治生并不
具有天然的合理性：一方面，就事实而论，在传统儒家"学而优则仕"的价值观
下，士人生计仍以官家俸禄为主，即使不入仕也以处馆教学为优先选择；另一方
面，也许更重要的是，士人对于绘画的业余态度也为以画治生带来了重重阻力，
将绘画视为治生方式显然有违于文士"以画为寄"的非职业理想。这种业余态度
当以宋代苏轼的论述最为典型。在记述西湖隐士朱象先时，他称赞其"能文而不
求举，善画而不求售"，认同其"文以达吾心，画以适吾意"[②]的态度。在苏轼的

① 从广义来讲，以画治生不仅包括以画作换取钱物，还存在以画课徒收取教资、以画干谒成为幕师
　等多种可能，但后二者属于较为少见的偶然现象，不具有典型性，故本书讨论仍然围绕"以画作
　换取生活资料"这一形式展开。具体而言，本书对以画治生的理解，并不严格局限为绘画的直接
　商品化（即文士直接出售，以作品换取金钱），而是包括多种形式。首先，从所换取物品的形式而
　言，虽然以金钱为润笔的情况越来越普遍，但考诸明中后期的润笔记载，食物、文房、药品等都
　曾出现在绘画酬劳之中，未可一概而论。其次，这种换取未必体现为一种直接动作，不一定存在
　当下利益的交换，而可能是一种长期关系的维护。比如当时擅画文士与医生的交往，往往会有赠
　画之举，这种"赠"实际上亦存在回报期待，即希望医生能够在需要的时候帮忙解决健康问题，
　此种情况亦应属治生之列。最后，从受画者的角度而言，明末清初文士以画治生未必是直接卖
　与不相熟的顾客（而这正是市场化与国家职业化的一个表征）。由于明末清初时润笔酬劳已被广
　泛接受，成为文士交往惯例，此一时期文士以绘画换取钱物的情形，往往呈现出丰富的样态。即
　使是相熟的友人求画，也可能有润笔作为酬劳（当然亦存在无润笔的情况，可能属于人情往来的
　互惠性质）；不熟甚至全然陌生的求画者，则更需备好润笔钱物，否则便有失礼之嫌。总的来说，
　明末清初文士以画治生的形态较为复杂，很难有统一定义，绘画往往处于复杂的社交关系中，需
　要具体情况具体分析。同时，绘画的经济行为亦往往为文士所讳言，明确的润笔记载较少，需要
　结合具体交往情形作出推测。这些都是值得注意的灰色地带，不可以统一标准作绝对切割。
② （宋）苏轼著，李之亮笺注：《苏轼文集编年笺注》（第九册），巴蜀书社 2011 年版，第 602 页。

描述里，朱象先的文艺生活闲适自在，足为士人所效法，"善画而不求售"遂以一种令人向往的从容态度成为此后文士的理想创作形态。这种观念在画史中不断得到回应，在绘画交易盛行的明清时尤为明显，如清人华翼纶在其《画说》中即有一段斩钉截铁的议论：

> 画既不求名，又何可求利。每见吴人画非钱不行，且视钱之多少为好丑，其鄙已甚，宜其无画也。余谓天下糊口之事尽多，何必在画。石谷子画南宗者极苍莽，而以卖画故降格为之。设使当时不为谋利计，吾知其所就者远矣。且画而求售，骇俗媚俗，在所不免，鲜有不日下者。若以董、巨之笔悬之五都之市，苍茫荒率，俗士无不厌弃之，岂复有人问价乎！①

华翼纶擅画山水，精于鉴赏，对于售画的观点很有代表性。他认为画"不可求利"，更不可用以糊口，同时举出了吴人和王翚的例子做证：吴派画家将绘画品质与金钱挂钩，所以画作鄙陋也就不可避免；而王翚作为声名卓著的南宗大家，却受制于卖画行为而不得不降格为之，在华翼纶看来，此举大大限制了王翚画艺的发展。绘画品质与经济行为之间如此尖锐的对立关系，在西方艺术家看来，或许显得有些吊诡，但置于文人画论的内部逻辑来看，却显得理所当然。毕竟，在华翼纶等持正统文人画观念者看来，为了潜在顾客，也即所谓"俗士"而画，难免有枉己徇人之嫌，难得文人画之真精神，必然不会是好画，违背了文人画依仁游艺的创作理念。

对于绘画业余性的极力维护，使得文士以画治生现象变得极为复杂。如果翻检画史著述，很难看到关于以画治生的细节记载，反而充满了"以画自适"的言说。可以说，在传统画史记载与相关研究中，以画治生很少进入论者的视野，对文人绘画的讨论依然遵从自娱遣兴的业余性逻辑。与此形成对比的是，随着艺术

① （清）华翼纶：《画说》，载王伯敏、任道斌主编《画学集成（明～清）》，河北美术出版社 2002 年版，第 716 页。

社会史研究的发展，一些之前较少受到关注的材料，如地方志、笔记小说、书信等类型的文献逐渐进入研究者视野，文士以画获利的蛛丝马迹逐渐浮现，无论是对于交易行为的记载，还是对于此类社会现象的评述，都揭开了尘封的历史一角，让我们看到文士以画治生的不同侧面。对于这样一个复杂而有趣的现象，进一步的探讨无疑是必要的。

就问题本身而言，文士卖画的现象其实属于多个领域的交叉地带。如果将关注点放在绘画领域，则此一论题属于艺术史范畴，是艺术社会史领域的重要议题；如果从文士的主体角度来讨论，则此一现象属于文人治生文化史的范畴，绘画只是治生途径之一。目前学界对于文士以画治生问题的探讨，正是在上述两种角度下展开的。以下即从上述两个方面入手对既有研究进行梳理，在呈现研究现状的同时，也追溯其研究思路与方法的脉络源流，为研究进一步推进提供启发与学理支持。

一、问题的发现与推进：艺术社会史的研究状况简述

文士以画治生的现象，长期被文人绘画"业余性"的言说所遮蔽，讨论者甚少。最先触及这一问题并开始发掘"业余性"背后的社会经济情况的，是艺术社会史的研究。更准确地说，是转型后的艺术社会学激发了对于以画治生问题的关注和思考。对于转型以前的传统艺术社会学的思路，我们并不陌生，正如有关学者所归纳的，此一思路其实是"艺术—社会"学[①]，主要关注艺术与社会之间的关系，容易流于公式化的"反映论"或"影响论"，更侧重于宏观社会层面的分析，如讨论阶级与艺术的关系。这样一种"庸俗化"的艺术社会学的思路，不仅作为方法论十分流行，在具体的艺术史研究实践中也占据了主流。不过此种思路并不容易发掘出文士治生的问题，反而会构成一种遮蔽，因为此一方法往往将绘画视

① 参见卢文超《"艺术—社会"学与"艺术—社会学"——论两种艺术社会学范式之别》，《东南大学学报（哲学社会科学版）》2016 年第 2 期。

为社会现实的反映，在这种宏观视角下，艺术生成过程中的其他因素，比如顾客、中间人、市场等细节，很难成为关注的重点。

而转型后的艺术社会学，则是一种"艺术—社会学"，主张以社会学的方法分析艺术，艺术不再被简单化地处理为天才的产物或社会的映射，而是成为可被分析的过程。以美国艺术学家霍华德·S.贝克尔（Howard S. Becker）的研究为例，在其里程碑式的著作《艺术界》中，贝克尔主要将艺术视为一种集体活动的产物，于是他所重点关注和处理的问题，就成了"艺术品制作进程中的具体组成部分，以及参与到这种进程的具体类型的工作者"[1]。艺术遂不再只是天才的创造，而是可以分解为环环相扣的一个过程。以电影为例，导演、摄影、编剧、演员，以及很多幕后工作者，共同参与了电影这一艺术的创造过程，由此来看，电影制作显然是一个集体活动。而其中的每一环，牵涉的每一个人，都与最终的成品有不同程度的关联，都可以成为探讨电影艺术的切入点。从这些分解了的部分出发来讨论艺术，正是贝克尔艺术社会学的重要思路。

由此来看文人画，将文人艺术视为可分解的多个环节，便会发现许多之前不曾关注的问题。比如纸、墨、笔、砚等艺术创作中的物质性存在，赞助人和收藏家等艺术作品的最终归宿，促成艺术品收藏的"中间人"等，都在这种新方法的审视下相继进入了艺术史家的视野。实际上，这也确实是20世纪七八十年代以来海外中国艺术史研究的主要关注点。如1980年在美国堪萨斯城纳尔逊－阿特金斯艺术博物馆举行的中国画研讨会便以中国画家与赞助人为主要议题，之后结集而成的《中国画家与赞助人——中国绘画中的社会及经济因素》一书，可谓此领域的先行者，对海外的中国艺术史研究有很大的影响。而美国学者高居翰（James Cahill）的《画家生涯：传统中国画家的生活与工作》，则是由其1991年在哥伦比亚大学班普顿讲座（Bampton Lectures）的讲稿扩充整理而成，也侧重于中国美术史的经济与社会面向。高居翰认为，以社会经济取向来讨论中国画，

① ［美］霍华德·S.贝克尔：《艺术界》"中文版前言"，卢文超译，译林出版社2014年版，第3页。

目前的研究仍处于初级阶段，而他则试图为此"未垦处女地勾勒一草图"①。如果说《中国画家与赞助人——中国绘画中的社会及经济因素》一书更偏于具体案例及史实的梳理，那么高居翰此书则更注重对"草图"的勾勒，对画史诸多案例做了归纳和总结，并按照画家的生计、画家画室、画家之手三个方面进行呈现。无论是对赞助人的讨论，还是对画家生计具体细节的观察，都注意到了文士绘画"业余遣兴"之外的创作情态，侧重于绘画的社会与经济面向。由此，在艺术社会史的视野中，文士画家的生计问题浮出水面，进入了学术讨论的聚光灯下。

具体而言，如果根据研究逐渐深入的过程，以及学界关注重心之转移，艺术社会史的研究主要集中在以下几个方面。首先是关于文士绘画的功能性质的探讨。高居翰将绘画作品的研究分为三部分："第一部分是绘画本身，即它的物质存在，它的风格，以及简单意义上的题材。第二部分是最广义的'意义'（meaning），这通常涉及绘画本身以外的东西。第三部分是绘画的功能——它是怎么创作的？在什么情境中制作的？它在当时的社会情境中起什么作用？"②从高居翰的这种研究思路中，我们可以看到传统艺术史研究如何从作品本身转移到了社会史层面。③从物质存在、风格、题材，到意义与功能，实际上也是研究不断深入的过程。而高居翰对于作品意义和功能的追问，实际上意味着他对于传统文人绘画"业余遣兴"目的的怀疑，正是这种怀疑促使他从更细致的角度去探索绘画在"遣兴"之外的创作情境。在其《画家生涯：传统中国画家的生活与工作》一书中，高居翰

① ［美］高居翰：《画家生涯：传统中国画家的生活与工作》"英文原版序"，杨贤宗、马琳、邓伟权译，生活·读书·新知三联书店 2012 年版，第 4 页。
② ［美］高居翰：《中国山水画的意义和功能》，杨思梁译，《新美术》1997 年第 4 期。
③ 事实上，在海外中国美术史研究领域，高居翰本身便意味着美术史研究从风格到社会史的转型。高居翰艺术史研究的导师是罗樾（Max Loehr），而罗樾正是当时学界风格分析法的大师，他最著名的研究是根据艺术语言本身的特点对安阳殷墟青铜器进行阶段划分，总结出了一个独特的风格发展序列，这种类似统计的方法得出的结论虽然得到传统学者的质疑，但 20 世纪 50 年代的出土新发现有力支持了罗樾的结论，也说明了风格分析作为研究方法的有效性。高居翰的研究，亦对风格分析有所继承，但他逐渐走出了自己的路，成为艺术史之社会学转向中举足轻重的研究者。他对中国美术史的关注往往综合多种方法，既有风格分析，也有社会经济视角的思考，非常具有启发性。

认为文人画家的不少作品实际上"或多或少带点礼仪习俗的性质"①，用以偿还恩惠，甚至用来讨官员欢心；就具体功能与场合而言，绘画可以分为祝寿、恭贺婚嫁、祝贺致仕、庆贺新年、送别以及收藏等多种类型。这都是以往"遣兴"论中很少关注到的画史细节。可以说，高居翰对于绘画功能的概括，勾勒出了其后艺术社会史研究的基本路径，影响深远。英国学者柯律格（Craig Clunas）对绘画社会史的研究更为具体，他不再像高居翰一样以总论方式进行概括，而是围绕文徵明的个案展开其艺术史的研究，其《雅债：文徵明的社交性艺术》一书②，正如其书名所暗示的，是对文徵明艺术的社会史探讨。此书中柯律格将绘画的性质界定为"礼物"，并援引了人类学家马塞尔·莫斯（Marcel Mauss）等人的理论，着重关注礼物的"互惠"性质。在此一前提之下，柯律格进而从家族、师生、官场、朋友、地缘等几种关系入手，不仅以此把握文徵明的艺术，而且试图借由"关系"来理解文徵明的自我认同。显然，柯律格的研究亦遵循艺术社会学的理路，其关注点并非绘画的审美性，而是其社交意义。

以高居翰与柯律格为代表，这种经济与社会的研究视角为中国美术史的研究开拓了新思路。不过，将绘画视为商品或者礼物，也存在一定的问题，即这种社会史的视角在对绘画性质作判断时，是否存在有效性的边界？艺术社会史的新方法实际上首先表现为一种"祛魅"，即试图拨开陈陈相因的文人话语，从中找到自己感兴趣的独特话题。那么，又该如何在社会学新视角与文人传统话语中寻找平衡？如何处理其中可能存在的灰色地带？这些都是需要关注的问题。就此而言，高居翰与柯律格的研究因为草创期的缘故，难免有不足之处。以柯律格为例，张长虹在书评《文徵明为谁作画》中写道："柯律格《雅债》以对理论的无比热情，

① ［美］高居翰：《画家生涯：传统中国画家的生活与工作》，杨贤宗、马琳、邓伟权译，生活·读书·新知三联书店2012年版，第18页。

② ［英］柯律格：《雅债：文徵明的社交性艺术》，刘宇珍、邱世华、胡隽译，生活·读书·新知三联书店2012年版。

构筑了一个完整的理论框架，并以无数的社会细节进行填充。"① 也正因为过于追求理论体系的完整性，不少个例分析其实有牵强之嫌，张长虹此文即举了柯律格引用的文徵明与文伯仁的例子，对其"互惠"结论提出质疑。

相比之下，白谦慎提出的"应酬画"的说法似更合理。在其讨论傅山书法应酬的专著《傅山的交往和应酬：艺术社会史的一项个案研究》中，他认为"凡创作时不是为抒情写意、旨在应付各种外在的社会关系，或出于维系友情、人情的往还，物品的交换，甚至买卖，而书写的作品，广义地来说，都可以视为应酬作品"，而"和应酬作品相对应的，便是那些为抒情写意而创作的作品"。② 实际上，正如白谦慎自己在书中已提及的，"应酬画"的说法并非他所首创，而是龚继遂《论应酬画》（"Yingchouhua: A Study of Chinese Gift Painting"）中所提出的，但白谦慎也并非全部接受龚继遂的观点，而是有所补充，比如龚继遂主要从赠送的角度讨论应酬画，而白谦慎在此基础之上又提出可能存在经济回报，即"半卖半送，或是象征性地收一点钱"③，更贴近文人应酬的常态。白谦慎此书虽然是在讨论傅山书法，但其学术关怀实际上书画兼顾。他将抒情写意之外的书画归为"应酬"性质，显然存在学术方法的反思，较"商品"与"礼物"更为妥帖，也更符合传统文人的生活实际。白谦慎甚至对于"应酬画"与自娱性创作之间的界限也是持怀疑态度的，他声明道："为了讨论的方便，我在这里把应酬书法和为自娱抒情作书做了区分，而在实际生活中，在师友的求索下进行的创作也完全可以是一个愉快的过程，达到自娱和抒情的效果。"④ 可以说，他对界定文人书画作品性质时存在的灰色地带有清醒的认识，而这种研究的弹性更有利于进一步贴近文人

① 张长虹：《文徵明为谁作画》，载阿城等著，华慧编《画可以怨》，译林出版社2013年版，第269页。该文原刊于《东方早报》2012年6月17日第B08版。
② ［美］白谦慎：《傅山的交往和应酬：艺术社会史的一项个案研究》，广西师范大学出版社2016年版，第100—101页。
③ 龚继遂此文为其华盛顿大学的硕士学位毕业论文，为未刊稿。详见［美］白谦慎《傅山的交往和应酬：艺术社会史的一项个案研究》，广西师范大学出版社2016年版，第100页。
④ ［美］白谦慎：《傅山的交往和应酬：艺术社会史的一项个案研究》，广西师范大学出版社2016年版，第101页。

创作的实际状态，"应酬"的观点也是白谦慎之艺术社会史研究较高居翰与柯律格更值得借鉴的长处。以上几例，堪称从艺术社会史的角度重新理解绘画之典型研究，亦有开创之功，之后的研究或许更为细致，但对绘画性质的认识基本不出上述范围，限于篇幅不再一一列举。

其次，除了对绘画性质的重新认识，艺术社会史研究中备受关注的话题还有艺术赞助人。或者也可以说，正是因为对绘画的认识不再局限于审美与风格特质，而是出现了社会学的转向，赞助人的因素才被发现，进而成为研究的重要视角。简单来讲，赞助人就是提出绘画需求，并支付作画费用的人。[①] 从赞助人的角度来讨论绘画，最早是从西方艺术史研究开始的，其中又以英国艺术史家哈斯克尔（Francis Haskell）、巴克桑德尔（Michael Baxandall）等人的研究最具代表性，虽然他们各自的关注点与论述重心有一定差别，但其研究都以赞助人与艺术家的关系为基本结构而展开，并讨论了艺术风格与赞助人的关系。[②] 这种思路对于中国艺术史研究产生了明显影响，在海外的中国艺术史研究中尤为明显。高居翰的艺术史写作中便不乏对于赞助人的讨论，在其《山外山：晚明绘画（1570—1644）》中，针对晚明绘画的商业赞助有专门论述[③]。李铸晋编写的《中国画家与

[①] 实际上，不同的文化语境中，赞助人的行为方式、影响力及其与艺术家的关系都有所差别，这一点在中西美术史的研究中体现得非常明显。本书第五章对此有详细展开，此处姑且对赞助人作一粗略概括。

[②] 哈斯克尔在其最重要的著作《赞助人与画家：巴洛克时期意大利艺术和社会关系之研究》（Francis Haskell, *Patrons and Painters: A Study in the Relations Between Italian Art and Society in the Age of the Baroque*, New Haven and London: Yale University Press, 1980.）中，哈斯克尔没有像传统研究者一样关注绘画的风格笔触以及题材，而是对其生成的社会语境更感兴趣，其研究对巴洛克时期意大利的艺术赞助作了较为细致的分析，并指出了赞助人对于艺术的强势影响力，艺术家较少有机会发挥自己的天才创造力。巴克桑德尔《15世纪意大利的绘画和经验：图画风格的社会史入门》（Michael Baxandall, *Painting and Experience in Fifteenth Century Italy: A Primer in the Social History of Pictorial Style*, Oxford: Oxford University Press, 1972.）认为"15世纪的绘画是社会关系的浓缩"，也肯定了赞助人与艺术创作的密切联系。

[③] ［美］高居翰：《山外山：晚明绘画（1570—1644）》，王嘉骥译，生活·读书·新知三联书店2009年版。

赞助人：中国绘画中的社会及经济因素》更为典型①，主要以赞助人为视角进行讨论，全书分为宫廷赞助、苏州地区对绘画的赞助以及江南其他地区对绘画的赞助三个部分，对各个时代、公私赞助的细节有颇为详细的梳理，影响很大。书中讨论私人赞助的部分虽然也涉及元代，但实际上仍以明清为主，与本书所关注的明末清初有极大重合，其中对于赞助人王世贞、周亮工以及安徽商人群体的关注，以及对画家恽寿平的赞助人情况之梳理，都为本书提供了有益的资料线索，并启发了对赞助人视角的进一步思考。

　　赞助人视角的研究，往往以个案形式展开，且以史实梳理居多。比如谢伯柯（Jerome Silbergeld）的论文《龚贤：一位中国职业画家和他的赞助者》（Kung Hsien：A Professional Chinese Artist and His Patronage）②，集中讨论了明末清初画家龚贤的艺术经济生活，对其与赞助者的交往有很细致的梳理。金红男（Hongnam Kim）对明末清初绘画赞助人周亮工也有颇为深入的探讨，在其《周亮工及其〈读画录〉：17世纪中国的赞助人、评论家与画家》["Chou Liang-kung and His 'Tu-Hua-Lu'（Lives of Painters）：Patron Critic and Painters in Seventeenth Century China"] 中③，对于周亮工的生平经历、艺术品位及赞助活动有较详细的分析。类似的研究还有不少，但总体而言，其缺憾也是较为明显的。正如白谦慎所总结的："研究艺术赞助人问题的关键在于，我们能否在艺术家的艺术风格和赞助人的艺术趣味之间建立起一种对应的关系，否则的话，这一研究很可能就流于泛泛的交游考。"④而事实上，这种"对应关系"往往很难落实，柯律格在2009年为《雅债：文徵明的社交性艺术》中文版作的自序中即提到他

① ［美］李铸晋编：《中国画家与赞助人：中国绘画中的社会及经济因素》，石莉译，天津人民美术出版社2013年版。

② Jerome Silbergeld, "Kung Hsien: A Professional Chinese Artist and His Patronage", *The Burlington Magazine*, Vol. 123, No. 940, 1981, pp. 400–410.

③ Hongnam Kim, "Chou Liang-kung and His 'Tu-Hua-Lu'（Lives of Painters）: Patron Critic and Painters in Seventeenth Century China", Yale University Thesis, 1985.

④ ［美］白谦慎：《傅山的交往和应酬：艺术社会史的一项个案研究》，广西师范大学出版社2016年版，第95页。

在"开始着手本书的研究时，原以为可以多谈谈其风格的"，但他很快意识到"建立画作风格（画成何样）与其制作之社会情境（为谁而画）的关系"是"缘木求鱼"。[①] 究其原因，一方面，关于此种赞助关系的材料往往较为隐蔽，很难直接在赞助行为与创作风格之间建立直接而明确的联系；另一方面，也是更为根本的原因，是赞助人视角在研究中国文人绘画时的有效性问题，换言之，赞助与风格之间到底是否存在明确的、可追溯的联系仍有待考察，此一研究视角是否适合于中国美术史的研究，也颇堪讨论。如果说西方艺术史中的赞助人往往较为强势，对绘画作品的面貌或多或少都有影响，那么中国古代"赞助人"的情形则更为复杂，可能更类似于鉴赏家或收藏者的性质，在与文士画家的交往中尤其如此。白谦慎援引了法国社会学家布尔迪厄的"文化资本"概念来阐释傅山的艺术经济生活："傅山是大量'文化资本'的持有者。有意思的是，当傅山的政治和经济地位由于清廷入主中原而受到严重侵害时，他的文化声望却一直在上升。……文化资本使得傅山在其交往圈中扮演了一个活跃的、甚至可以说是主导性的角色。"[②] 白谦慎进而提出，文人文化资本所导致的主导性角色直接挑战了"艺术家—赞助人"视角，赞助人不仅对创作风格的影响较少，文人艺术家反而"才是艺术趣味的真正仲裁者"。[③] 白谦慎此论提醒我们注意赞助视角的局限性。实际上，关于艺术赞助人视角的反思在学界已有不少，本书第五章对此会有专门讨论。

为了避免赞助人视角下可能得出的武断结论，不少艺术社会史的研究都综合了多种方法，力求获得更准确的细节把握。以美国艺术史家乔迅（Jonathan Hay）对石涛的研究为例，其《石涛：清初中国的绘画与现代性》重新返回个案，以艺术家专论的形式来进行艺术社会史的研究。正如乔迅所说，"针对特定艺术家

① ［英］柯律格：《雅债：文徵明的社交性艺术》"致中文读者"，刘宇珍、邱士华、胡隽译，生活·读书·新知三联书店 2012 年版，第 V 页。
② 白谦慎此一观点参见［美］白谦慎《傅山的交往和应酬：艺术社会史的一项个案研究》，广西师范大学出版社 2016 年版，第 173—174 页。
③ ［美］白谦慎：《傅山的交往和应酬：艺术社会史的一项个案研究》，广西师范大学出版社 2016 年版，第 174 页。

的单篇论著，在今日已被视为一种退步或至少是保守的研究方式"，但如果执着于艺术创作的社会层面，单纯以此角度来理解艺术史，则流于另一个极端，反而"残损了艺术史的真正任务"。① 他所做的，正是将石涛看作一个"完整的社会的个体和行为主体"，以此来进行石涛创作的社会史研究。这一思路无疑具有方法拓展的意义：乔迅对于石涛的研究固然属艺术社会史话题，但其方法却是多种研究手段综合而来，他自己即明言试图将"中国传统的研究理路、西方的形式分析和图像学分析，以及因70年代英美学界'新艺术史'兴起而形成的一套社会诠释模式结合起来"②。在此基础之上展开个案研究，便有足够的空间来挖掘细节，讨论更为精准，也可以更好地避免可能存在的误读和偏差，在社会史分析和画者主体性之间找到平衡。本书虽非个案研究，但仍受益于乔迅的此种研究思路，即结合多种方法，力求贴近历史的具体情境，在社会史探讨的同时，亦将文士的主体性和文化资本纳入考量。国内学者张长虹对明末清初徽商艺术赞助的研究，同样展现出了对赞助人单一视角的警惕。其《品鉴与经营：明末清初徽商艺术赞助研究》③ 虽然讨论的是艺术赞助，但亦综合了多种视角，"艺术赞助"在其研究中更多体现为选题，而非视角和方法。他的研究与传统徽学关系密切，在史料方面颇为扎实，为笔者理解明末清初徽商在艺术市场中的意义提供了很大启发，尤其是他提到徽商对艺术的兴趣并不只是"附庸风雅"那么简单，而亦有经济投资与经营的目的在其中，对传统成见做了很有意义的补充。

此外，对文士绘画的社会史研究逐渐深入到了具体的细节之中。正如前文所提到的，在艺术社会学的方法中，艺术可以分解为具体的环节，每一环节都与最终的作品发生程度不一的联系，成为研究中值得注意的切入点。实际上，赞助人亦属其中一环，只是因为地位更为突出，受到更为广泛的关注。除了赞助人，艺

① ［美］乔迅：《石涛：清初中国的绘画与现代性》"前言"，邱世华、刘宇珍等译，生活·读书·新知三联书店2016年版，第xvi页。
② ［美］乔迅：《石涛：清初中国的绘画与现代性》"前言"，邱世华、刘宇珍等译，生活·读书·新知三联书店2016年版，第xiii页。
③ 张长虹：《品鉴与经营：明末清初徽商艺术赞助研究》，北京大学出版社2010年版。

术社会史的其他细节也逐渐进入研究者的视野。在这一领域的经典研究仍然是高居翰的《画家生涯：传统中国画家的生活与工作》，此书第二章主要讨论画家的生计，涉及了赞助人如何获取绘画、如何支付等非常具体的问题；第三章则主要讨论画家的艺术生产与工作条件，涉及了顾主决定权的比重、画家绘制的具体过程等问题，基本涵盖了绘画社会史的诸多环节。此外还有单国霖之《明代文人书画交易方式初探》①，是国内艺术社会史研究的重要尝试，他将明代文人书画交易方式分为人情酬酢、间接交易与直接金钱交易几类，在史料搜集和分析上都展示了20世纪90年代国内学者的功力与思考路径，对本书多有启发。实际上，随着对绘画经济与社会角度的发掘越来越深入，近三十年艺术社会史的研究更多集中于艺术市场的细节梳理，单国霖上文即为一例，此外还有李向民《中国艺术经济史》②，对"洪荒时代"至民国的艺术经济历史作了梳理，以朝代为基本论述结构，主要内容包括"皇家艺术赞助""私家艺术赞助"和"艺术市场"三个部分，每一部分又按照艺术门类再分别论述，对艺术市场的宏观研究有开拓之功。

更为具体的研究在近些年也有不少。李万康2012年出版的《中国古代绘画价格论稿》③颇能体现新一代治艺术社会史者的学术关怀。价格是古代艺术市场中颇为重要但难度较大的话题，往往因材料缺乏而难以讨论，此书积作者十多年之功，围绕唐宋元明清五朝的绘画价格展开分析，对价格的具体数值与单位、价格之记载情况、影响价格的因素以及和价格相关的艺术史现象（如作伪）等方面的情况都有所涉及。尤其第七章论"酬值"，讨论了绘画报酬的情况，与本书论题关系较大。除了上述研究，艺术社会史的细节探讨还有很多，涉及了艺术市场的诸多问题，比如收藏、作伪等，多为个例分析，限于篇幅，不再一一展开。

综上所述，对明末清初文人绘画的经济面向之研究，艺术社会史的讨论已有了不少进展，虽然未必集中于明末清初，但已基本勾勒出文士以画作换取钱物的

① 单国霖：《明代文人书画交易方式初探》，《上海博物馆集刊》1992年第6期。
② 李向民：《中国艺术经济史》，江苏教育出版社1995年版。
③ 李万康：《中国古代绘画价格论稿》，人民出版社2012年版。

大致情况。不过，具体到本书所讨论的文士以画治生问题，目前的艺术史研究仍显不足。一方面，对明末清初时期文人绘画的社会史探讨本身仍有继续深入的空间，目前研究大多是零散个例，且较少对明末清初的集中探讨，许多细节与史料仍待发掘；另一方面，也是更重要的原因，艺术社会史的方法在处理文士治生的问题时，视角仍存在局限，这一点在与治生视角对比来看会更为明显，下文将有详细讨论。

二、待拓展的话题：文士治生视域的研究现状

相比于艺术社会史丰富的研究成果，文士治生视域内对卖画问题的关注可谓寥寥，且较少深入和专门的探讨。换言之，在文士治生视域中，以画治生仍属待拓展的话题。

目前论及以画治生者，主要将绘画作为文士治生途径之一，与其他治生方式一同列举，并且一般附于"经商"或者"卖文"类别下，很少单独论述。如赵园在《明清之际士大夫研究》中论及士人生计择业，主要分为力田、幕客、卖文、医、卜、相地、商贾几类。作者将卖画归为商贾一类，并简略提及士人在此类治生活动中"自贬身价、混淆流品"的恐惧。[1] 但实际上，卖画与经商仍有所区别，所导致的身份混淆也不尽相同，相较于经商，以画治生可能更接近于"卖文"。在赵园的研究中，文人卖画问题处于非常边缘的位置，这也正是传统士人研究的普遍状况，对以画治生现象关注甚少，所论也较为宽泛，很少深入专门分析。类似将卖画归入"经商"一类的研究并不少见，吴增礼之《"合道而行"：明遗民的人生定位与价值追寻》[2] 对卖画问题亦作类似处理。相比之下，杨银权等人将卖画归入"卖文"条目下，显得更为合理。其所著《明清时期的知识阶层》主

① 参见赵园《明清之际士大夫研究》，北京大学出版社 2014 年版，第 288—304 页。
② 吴增礼：《"合道而行"：明遗民的人生定位与价值追寻》，社会科学文献出版社 2019 年版。

要论及明清时期知识阶层的构成、生存状态、作用地位等①，生计问题作为生存状态之一，亦有专门讨论。具体到生计方式，除了入仕，书中又列举了教授、入幕、技术（医、卜、星、相、堪舆）、经商、卖文、耕读几类，绘画主要附于"卖文"条之下。对于这种处理，作者认为："此处的'文'是一个内涵丰富的词语，它不仅仅指诗、文，同时也包括了书、画等其他几项颇具雅韵的艺术技能。……或许有人认为'卖文'应当纳入'经商'一目中去……但毕竟二者之间还是有着微妙的差别：前者是知识分子以本业为商品进行谋生；后者是以本行之外的活动资生。"②将诗文书画治生单独列为一类，确属的见，因为以文艺治生与以商为生，确实存在此种本业与异业的差别。不过，作者虽意见如此，其接下来的论述仍然以诗文为主，实际上并未涉及以画治生。这种处理是很有代表性的，在大部分针对文士治生的研究中，以画治生或者只被附带提及，甚或完全被忽视，甚少专门讨论。

就笔者目前所见，对以画治生有较多着笔的，当数徐永斌之《明清江南文士治生研究》③。此书专门讨论文士治生，侧重于社会史的挖掘，史料搜集颇为详备。书中多章都论及以画治生，除了在上篇对治生途径的综合论述中有所涉及，下篇又按照地域之别，对南京、扬州、苏州、杭州、上海、徽州等多地的文士治生状况展开讨论，各地皆不乏以画治生的例子。徐永斌的研究对文士治生综合状态有非常全面的展现，但总体更偏重于史料的呈现，对以画治生关注有限，对治生观念、心态的讨论也并未继续深入。另外，韦宾的《治生与近世画士职业伦理》④一文，不仅从治生角度解读文士售画现象，而且论及画士职业伦理，对文士以画治生的现象和文士观念有较深入的探讨。付阳华在《明遗民画家研究》⑤中也部分涉

① 杨银权、田澍：《明清时期的知识阶层》，兰州大学出版社 2017 年版。

② 杨银权、田澍：《明清时期的知识阶层》，兰州大学出版社 2017 年版，第 143 页。

③ 徐永斌：《明清江南文士治生研究》，中华书局 2019 年版。

④ 韦宾：《治生与近世画士职业伦理》，载李永强主编《首届"艺术史与民族艺术"学术研讨会：古代绘画史论专题》，广西美术出版社 2018 年版，第 32—62 页。

⑤ 付阳华：《明遗民画家研究》，河北教育出版社 2006 年版。

及了文士画家的生计问题，其群体限定为遗民，对其生计问题有一定讨论，但总体而言绘画与谋生问题仍处于较为边缘的位置，未及深论。此外，陕西师范大学陈婷的硕士学位论文是少见的以画家治生为主题的研究，其论文《清代商品经济环境下文人画家治生活动研究》①立足清代文人画家，对其治生活动予以讨论，除了绘画还包括游幕、授徒等，并论及文人画家治生的观念、原因及影响，可惜部分内容论述不够深入，有未能尽题之憾。

虽然目前文士治生视域内的研究对文士卖画问题关注并不多，但这并不意味着这一角度在处理这一问题时有效性的不足。相比于艺术社会史既有的研究思路，从治生角度来理解卖画行为或许更为贴切，更能还原文士行为和言说的历史情境。

首先，治生视角意味着对文士主体性的凸显。相比之下，艺术社会史最主要的关注点是"画家"和"绘画作品"。在讨论文士的绘画交易行为时，社会史的视角可能更倾向于将其处理为画家的"经济行为"，而非"治生行为"，较少考虑其中的主体性和心态观念问题。实际上，文士绘画作为文人艺术，正以其显著的主体性为特色。文士以画作换取钱物，也往往不是以单纯的画家身份示人，而是基于文士身份而开展其治生活动，遵从的是文士的治生传统，亦受当时社会治生观念的制约。与职业画家相比，文士才是他们更认可的身份归属，也是当时社会交往中判断其身份的重要依据。这种文士身份与画家身份的微妙区别，也是西方艺术史的赞助人视角在处理中国绘画史时捉襟见肘的重要原因。

其次，治生视角在凸显文士主体性的同时，也保留了其完整的社会属性。对于以画知名文士的讨论，传统艺术史研究往往以其艺术成就为主，而未能呈现其作为文士的完整状态。实际上，有不少学者已注意到了这一点。柯律格在其对文徵明的研究中即认识到："他（文徵明）生前留下的各种资料，包括其子所写的正式祭文等，均少有我们今日称之为艺术活动的记录；文徵明还在世时便已流传的

① 陈婷:《清代商品经济环境下文人画家治生活动研究》, 硕士学位论文, 陕西师范大学, 2012 年。

传记资料，也少有这方面的记载。"① 文徵明在艺术史脉络中固然是杰出的画家和书法家，但就其个人而言却具有多重身份，丈夫、儿子、父亲、朋友、知名文人，这些都构成了他生活的不同面向，而艺术家只是其中的一个维度，在传统儒士的自我期许中甚至是最不重要的维度，文徵明即曾因此受到欺辱。② 因此，将此时期的文人视为完整的社会人，而不仅仅是画家，在研究中是极为必要的。唯有如此，才能准确把握以画治生在文士生命中的地位，理解其治生观念与态度。

再次，治生视角意味着对文士群体更广泛的关注，而艺术史固有的学科视角往往只关注文士群体中艺名最显者，对其他群体则讨论不足。在艺术社会史的相关书写中，最常见的是明代"闲来写就青山卖"的唐寅、清初"四僧"之一的石涛、影响深远的"扬州八怪"等，他们以艺知名，在画史上往往占据了相当大的篇幅，于是顺理成章成为艺术经济行为的主要讨论对象。然而此一群体只是以画治生文士中的一小部分，大量艺名稍逊者也存在以画治生的现象，且模式不一，心态各异。以明代江苏遗民徐枋为例，他并非画史中的主流人物，但亦曾以画治生，且治生模式与主流颇为不同，体现了易代时期文士特殊的身份意识。如果只将目光局限于知名画家的治生行为，便很难注意到文士群体治生方式的丰富性，遑论其背后复杂的治生心态和身份意识。实际上，文士群体虽然在社会上自成一知识阶层，与农、工、商有所区别，但明清时期文士阶层内部亦分化严重，如按出仕与否可以分为仕籍文人与非仕籍文人，按立身之本与学养所在又可以分为文人与儒士，而具体到功名等级，则内部差异更大，有处于底层的秀才，亦有官员预备身份的举人与贡生，以及种种非正途得来的科名身份。而到了易代之际，则又有出处之分、显隐之别。这些身份之间，不仅存在法律上的差别，在具体的社会交往中，也因时代和具体情境的不同而存在身份感

① ［英］柯律格：《雅债：文徵明的社交性艺术》"引言"，刘宇珍、邱士华、胡隽译，生活·读书·新知三联书店 2012 年版，第Ⅶ页。

② 何良俊《四友斋丛说》中提及文徵明在翰林院因画名受辱之事："衡山先生在翰林日，大为姚明山、杨方城所窘，时昌言于众曰：'我衙门中不是画院，乃容画匠处此耶？'"（明）何良俊撰，李剑雄校点：《四友斋丛说》，上海古籍出版社 2012 年版，第 92 页。

觉的差异。这样的一个群体，对于绘画的认识必然是多样化的，而在具体的售画活动中，交接往来彼此应酬，其心态与治生方式也会有所不同。因此，讨论文士售画问题如果只局限于画坛知名画家、忽视其所属的这个复杂而庞大的文士群体，则很难展开准确全面的分析。

最后，将文士售画问题理解为治生行为，有助于综合诗文书法多种治生途径，加深对文士治生行为的理解。单一艺术史视角的缺憾还在于只关注绘画而容易忽视文人的其他艺术，比如文章、诗词、书法，等等。实际上，将绘画置于文士治生的综合传统中进行对比和分析是极为必要的。文士治生往往综合多种方式，虽然其间存在主次之分，但往往因时而变，并不拘拘于一定的模式。作为治生方式，绘画向诗文书法都有借鉴与沿袭，比如交接请托之礼节、润笔的形式，以及题材、创作的场合等，诗文书画作为治生方式皆有相通之处。对文士的治生传统作综合性考察，可以有效拓展对文士卖画的认识，不仅能够更好地了解其具体治生方式、经济效果，还可以加深对此一群体治生心态的理解。然而，在艺术史视角下绘画经济行为的相关研究中，甚少见到对于文人诸艺术门类的总体性观照，治生角度则可有效弥补这种缺憾。

基于以上考虑，虽然艺术史与社会学的视角和方法对于文士以画为生现象的发现和研究之推进有非常重要的意义，但本书仍倾向于在文士治生视域内展开研究，以作为治生主体的文士群体为立足点，综合多种方法展开讨论。

三、研究对象与思路

（一）对象界说

本书主要以明末清初文士以画治生现象为研究对象。兹就其中几个关键词分别作出界定与说明。

首先，需要对"明末清初"略作说明。因为本书所讨论的并非某一具体事件，亦没有明确的起止时间，故对明末清初的具体上下限暂不作精确界定。如要作一

大概描述，依据本书涉及的主要文士的生卒年①，大约为明万历（1573—1620）到
清康熙（1662—1722）年间。之所以选取明末清初作为讨论区间，一方面是因为
此期案例的丰富性。明代中后期，文士以诗文书画等途径治生已经渐成风气；易
代之际大量文士失其常业，甚或隐居深山，在仰事俯育的压力下，绘画也成为重
要的治生途径，以画治生的文士群体进一步扩大。这一时期以画为生的文士较前
代明显增多，堪称现象级，成为本书讨论得以深入的重要前提。同时，明清易代
这一特殊的时代气候，也让文士的治生活动和心态更具典型性和讨论意义，以画
治生这一现象自身即带有诸多议题，如士人的治生选择及合理性，如卖画带来的
文人职业化问题，以及对于自我身份的焦虑，等等。而朝代更迭引发的精神震荡，
对这些问题既可能有放大作用，同时也可能抹杀其中一些问题的重要性和意义。
相当多的文士因家国巨变而彻底改变人生轨迹，甲申前后生活截然不同，绘画在
他们人生中的意义有所变化，以画治生的方式也出现了新的模式。沧海横流方显
本色，选取此一时期的文人以画治生问题进行讨论，或许更具典型意义。

　　另一方面，也更重要的是，从以画治生的历史纵向来看，明末清初可谓风气
转移的关键时期。当然，风气转变往往是缓慢而持续的，历史也很难做切割，但
就治生现象本身而言，这一时期确实出现了值得关注的变化，体现在润笔风气、
治生观念等多个方面，这使得明末清初具有了某种"过渡"意义，成为后世文人
绘画商业化和职业化的先声。以明末清初为"切片"，或许可以更好地把握文人绘
画转变的关键动向。

　　其次，对"文士"一词亦须作出说明。正如题目所示，本书对于治生主体统
一以"文士"称之，所指主要为当时的知识阶层。关于中国知识阶层的研究及称

①　可资参考的文士生卒年为：董其昌（1555—1636）、陈继儒（1558—1639）、程嘉燧（1565—1644）、
　　王时敏（1592—1680）、杨文骢（1596—1646）、王鉴（1598—1677）、陈洪绶（1598—1652）、弘仁
　　（1610—1663 或 1664）、髡残（1612—约 1692）、周亮工（1612—1672）、龚贤（1618—1689）、八
　　大山人（1626—1705）、吴历（1632—1718）、王翚（1632—1717）、恽寿平（1633—1690）、石涛
　　（1642—约 1708）、王原祁（1642—1715）、查士标（1615—1698）。部分人物生卒年存在争议，但
　　基本不影响本书对于此一时期的大致界定。

呼，学界已有诸多讨论。基于关注点和讨论角度的相似性，本书对于此一群体的界定，可参考陈宝良的讲法：

就其外延来说，其中的大夫，是指通过考试、门荫、捐纳而出仕的官员，无论是在任官员，还是停职、致仕乡居官员，均包括在内；其中的士，主要是指通过科举考试、门荫或捐纳而获得一定科名（如国子监监生、生员）的读书人，当然还包括尚未取得科名的布衣文人，这是广义的士大夫。就狭义的士大夫来说，应该仅仅指大夫这一层面，即通过科举考试、门荫、捐纳等途径而已经出仕的在任、停职、致仕的官员。当然，这里所要探讨的士大夫，主要是就广义的士大夫而言。①

陈宝良这里对于知识群体的称呼为"士大夫"，并取其广义，与本书"文士"所指是一致的。

然而本书称"文士"而不称"文人""士人"或"士大夫"，主要是为了避免引发误会，引起关注点的偏差。在中国文士绘画传统中，对创作主体的称呼正是以"士大夫""士人"或"文人"为主。宋苏轼在《又跋汉杰画山二首之二》提出了"士人画"："观士人画，如阅天下马，取其意气所到。乃若画工，往往只取鞭策、皮毛、槽枥、刍秣，无一点俊发，看数尺许便倦。汉杰真士人画也。"②在苏轼这段可能一时兴至的描述中，"士人"是作为与"画工"相对的创作群体而出现的。类似的表述还有"士大夫画"，如元汤垕《画鉴》记载："宋迪字复古，师李成，清甚，士大夫画中最佳，不在李公年之下，其犹子子房亦得家法。"③汤垕此种讲法，亦不甚明确，大约延续了宋代以来士夫、画工的身份区分，以此作一大

①　陈宝良：《明代士大夫的精神世界》，北京师范大学出版社 2017 年版，第 66—67 页。
②　（宋）苏轼著，李之亮笺注：《苏轼文集编年笺注》（第九册），巴蜀书社 2011 年版，第 619 页。
③　（元）汤垕：《画鉴》，载俞剑华编著《中国历代画论大观·第三编·元代画论》，江苏凤凰美术出版社 2017 年版，第 91 页。

概指涉。至于"文人"与画建立称谓上的联系，则以董其昌的表述最为典型，也最有影响力，他在《画旨》中写道：

> 文人之画，自王右丞始。其后董源、巨然、李成、范宽为嫡子，李龙眠、王晋卿、米南宫及虎儿，皆从董、巨得来。直至元四大家黄子久、王叔明、倪元镇、吴仲圭，皆其正传。吾朝文、沈，则又远接衣钵。若马、夏及李唐、刘松年，又是大李将军之派，非吾曹当学也。①

董其昌对于文人的界定，明确举出了若干人物作为典型，看似较之前要明确不少，但实际上，因为要对画史作出梳理、为绘画建立起谱系与正脉，故其所谓"文人"反而十分宽泛甚至模糊，不及"画"那么重要，也很难对这一群体做精准描述。此后关于文人画的讨论，则更是在画法、风格等多个角度进行阐发，创作主体的群体界定反而较少被注意。

综合来看，无论是"士大夫""士人"还是"文人"，这一系列称呼都有其特定的画史意义与具体所指，苏轼所论重点在有官职的士大夫，董其昌所论，则重在绘画风格，只是对其做了身份的系统性追溯。而本书的关注点主要在明末清初的整个文人阶层，无论是否有官职、是否从属于南宗画脉，都包括在内。所以以上几个画史中已存在的能指，都不适合继续使用，否则容易纠缠不清，引发误解，反而治丝益棼。以最为复杂的"文人"为例，虽然本书探讨的正是文人阶层，但由于此一语词在画史中的特殊性，以此来指代治生主体，实应慎之又慎。文人画在明末清初主要指涉董其昌所谓的"南宗画"，具有较明确的风格指向，但"文人"身份和"文人画"风格之间并不存在严格对应。在本书的讨论中，具有文人身份而南北兼善的画家并不少，如清初周亮工《读画录》中记载沈灏为其"作南北宗各二十幅，俱有妙境"②，即为一例。文人以北宗画谋生的亦不乏其例。如明

① （明）董其昌：《画旨》，西泠印社出版社 2008 年版，第 41 页。
② （清）周亮工著，罗琴点校：《读画录》，浙江人民美术出版社 2018 年版，第 52 页。

末清初吕留良《卖艺文》记载，鹧鸪先生黄宗炎"北宗山水每扇面三钱"，丽农黄复仲"南北宗山水，每扇面三钱、册页三钱"[①]，这些润例皆可为证。文人之画与"文人画"，其中实有不可忽视的区别。因此，为了避免将身份与画史中的特定风格挂钩，本书不以"文人"这一惯用语来指代文士阶层。

总而言之，"文士"之称为折中的选择，主要指涉此一时期的知识阶层。

（二）研究思路

在上文对研究现状的梳理中，本书的研究思路也在逐渐生成。虽然笔者注意到文人以画治生的问题正是受艺术社会史的直接启发，但由于单一艺术社会史视角的种种局限，本书更倾向于将以画治生现象置于文士治生的视域中进行讨论。这一视域相较于艺术社会史研究的最大意义，在于对文士主体性的凸显，立足文士主体来理解以画治生现象。这一研究思路的优势，上文已有详述，兹不展开。

就学科而言，这一思路已溢出了艺术史研究，处于艺术史、社会史、文化史、艺术理论等领域的交叉区域，本书主要以问题为导向，综合各个学科的方法和成果展开研究。在具体研究中，既有社会史的情境分析，也会涉及绘画作品的对比解读，亦有对于艺术理论问题的纵向和横向剖析，同时也会牵涉思想史和观念史上的风气转移。综合的研究方法，更有利于汲取各学术领域既有研究的养分，也有利于本研究的多角度推进，是本书一直坚持的方法立场。

具体来说，本书关注的问题主要有三个层级。首先，文士以画治生的社会史事实，也即他们的治生活动是如何展开的？就现象而言，有何特殊性？对于这一类问题的探索，无疑有助于将我们带入文士治生的历史情境中，建立一种"现场感"。其次，在了解其治生事实的基础上，笔者更感兴趣的是文士的所思所想以及应对方式。他们如何看待以画治生？在治生活动中持何种心态？如何处理可能存在的焦虑与困境？如果说前一类问题主要关注文士治生之"迹"，那么此处则更关

① （清）吕留良撰，俞国林编：《吕留良全集》（一），中华书局 2015 年版，第 245 页。

注文士治生之"心"。对这一类问题的追索，有助于建立一种同情之理解，更好地贴近文士的历史境遇。需要说明的是，笔者对于文士心态的揣摩并非为此一群体做捍卫与辩白。以画治生在传统理论语境中并不被褒扬，故文士卖画行为进入当代学术视野之后，不乏对其心口不一的质疑，即认为他们口中宣扬业余性，实际却卖画为生。对于此一问题，笔者更感兴趣的是以观察者的视角来看文士如何解决这种观念和现实的冲突，如何在自我言说和生计之间找到和解（如果存在的话）。事实上，本书第四章即致力于此，试图呈现文士的心态与治生策略，并为理解此种历史现象提供可能的思路。最后，本书想进一步讨论的是以画治生的影响。这种影响既体现于文士本身，也体现在其创作中。对于此一问题的追问，并不完全以章节为限，除了第五章对创作情况有集中讨论外，各章中也论及治生活动对文士的影响，比如生存状态的职业化趋势，等等。

这些问题呈现在具体写作中，主要分为五章内容，从多个侧面对以画治生现象进行呈现与分析。

第一章主要从现象的角度，通过对以画治生的历史梳理，呈现明末清初文士以画治生的特殊性。实际上，本书各个章节都从不同的侧面说明了此一时期的特殊性，第一章则更侧重于对社会史的梳理，从以画治生的规模、润笔（酬劳）的支付情况、绘画交易的对象等层面来呈现明末清初在历史脉络中承前启后的过渡意义。

第二章主要讨论的是以画治生的主体成因。为何此一时期文士会有以画治生的行为？从生计需求来讲，明末文士群体扩大与分化严重，大量文士底层化，不得不寻求出仕以外的方式来维持生计。同时，明清易代也造成了士人的生计困境。而从以画治生的实施条件来讲，明代文士以擅画著称，山林之士尤称擅场，以此为生也就不足为奇了。实际上，绘画属于文士的笔耕传统，为文士本业治生的方式之一，在治生观念逐渐松动的晚明，文士以绘画为生计之途是自然而然的选择。

第三章主要探讨的是文士治生的社会空间。绘画并非日常必需品，文士以此换取钱物，则需要社会提供相应的支持空间。本章便试图呈现明末"奢僭"与重

"名"的社会如何为文士以画治生提供空间，文士如何以自身的资本与社会空间展开互动，以绘画换取酬劳。需要强调的是，有别丁对社会风气及艺术市场特点的简单罗列，本章更注重对于"互动"关系的呈现。换言之，单纯社会风气或市场的变化，并不足以解释文士以画治生何以如此兴盛，文士的互动反馈才是其中的关键。这也正是本书一以贯之的对文士主体性的强调。

第四章主要关注的是文士治生之心态。在"君子不器"的观念传统中，文人绘画亦强调业余性，文士以画为生实际上存在身份的焦虑，需要以言说和实际行动与职业画工工作出区别。在不得不以画为生时，他们往往持"托迹贱行"的心态，以"隐于画"来进行自我言说，其他文士亦以此来理解以画治生的群体。同时，在易代之际，隐居避世的文士身兼遗民与隐士的双重身份，他们在以画治生时也面临着避世与交接的特殊冲突，并不得不采取多种对策来缓和这种矛盾，遗民徐枋的例子堪称此中典型。

第五章主要论及以画治生对文士绘画创作的影响。有别于对具体影响的一一罗列，本章试图呈现这种影响发生的权力结构。文士治生如何影响到创作？到底在哪一个环节、哪一个层面产生了影响？艺术社会史研究中往往提及赞助人对创作的影响，即顾客对绘画创作有较大的决定权。不过如果考虑到文士身份及文化资本的特殊性，赞助人的影响并不十分明显（当然并非全无影响），以画治生对创作的影响更多体现为文士的主动选择。或是出于时间、精力的考量，或者由于顾客的催逼，文士在创作中出现了重复的现象，同时质量亦参差不齐，无法做到每一幅作品都以"十日一水，五日一石"的态度去完成。

将明末清初文士以画治生的问题拆解为几个侧面，固然有助于分析的深入，但也不无支离之弊。希望这几章的论述有筌蹄之效，能够对明末清初文士以画治生的问题有较为综合的呈现和比较准确的把握。

第一章

为什么是明末清初：

历史脉络中的文士以画治生现象

文士以画治生并非始于明末。那么为什么选取明末清初这一时段进行专门讨论？这一时期到底有何特殊性？对这一问题可以从多角度进行回答，比如治生主体的变化（地位、经济、心态等），比如绘画消费风气的转变（"奢僭"社会中绘画购藏蔚然成风），这些都是明末至清初值得注意的变动。不过，面面俱到的努力往往容易流于浅尝辄止，故本章主要关注的是这一现象"本身"，也即文士以画治生作为一种现象在明末清初的特殊状态，如以画治生现象的规模、润笔（酬劳）的支付情况、绘画交易的对象，等等。现象背后的成因，诸如治生观念、社会风气等，则在接下来的几章另行展开。

　　要理解一个现象在某一时段的特殊性，历史性的回顾是很有必要的。梳理以画治生现象的历史脉络，不仅有考镜源流之用，而且可以历史地呈现出明末清初的独特之处。因此，在对历史的梳理中，笔者并不是要在文献中寻找时间记录的极限（如最早或者最晚）——对于个例的列举是其次，更重要的是展示以画治生整体风气在历史中的转变动向。整体来看，如果说在元明之前文士绘画的功利意义（无论是换取钱物还是回报人情）更多体现于上层文人之间的应酬中，那么从元代开始，到清代的扬州画派及之后的海上画派，文士画家越来越具有了职业化特点：从轻视以画为业到公开收取润笔、面向大众以画治生，尽管文士难免有身份的焦虑，亦不乏对于身份的维护举措，但从行迹来看，实际上他们都越来越接近职业画家，到清代"扬州八怪"时，已具有比较典型的职业状态了。那么，这

一变动是如何发生的？在追寻答案的过程中，"明末清初"的意义也随之浮现：它正是文人画家职业化过程中最富张力的一段时期，从明初众文士坚持"非其人不与"，到清代郑燮公开润例，明末清初可视为一种"过渡"，绘画的市场、价格、受众这些传统观念中较少考虑的因素，渐次进入画家视野，并对创作产生影响。

既然是对历史的回溯，难免存在分期的问题。为了论述的方便与明晰（虽然历史进程往往并非如此），本章暂以明代之前和明到清初两段为据。前者又以元代为转折点，再细分为元代以前与元代，后者则以明末清初为论述重点。分期的理由当然是以画治生现象本身的变动，而实质上这种变动是系统性的，以画治生的样态与文士境遇、绘画创作、绘画观念等多个方面共同构成了时代转折。借由这种简单的分期，希望能够大致呈现文士以画治生现象在历史中的变动状态。

第一节　明代之前文士以画治生的历史演变

一、身份的区隔：元代之前文士的以画治生活动

中国历史上，以画治生的主体起初并不是文士，而是画工。文士以画治生，其前提是文士参与绘画。然而在宋代士大夫自娱性绘画尚未兴起以前，绘画领域一直以职业画工为主导。细分之下，以画为生的职业画工又可分为宫廷画工和民间画工。前者有文字可考的历史，可参考《考工记》中对于先秦官方手工业的记载，此书记录了当时的三十个工种，其中"设色之工五"，包括"画""缋""钟""筐""㡛"，已见画工之独立。官方如此，民间亦然，虽然相关文字记载很少，但可以推想亦不乏以此为生的画工。无论是民间职业画工，还是宫廷画工，都凭借各自的本领获得酬劳，成为宋元之前以画治生的主要群体。

文士参与绘画的历史，据文字记载要更晚一些。唐张彦远的《历代名画记》记载了先秦时齐国敬君应齐王之召的事。相较于《考工记》所录画工，此敬君的身份更多了一层模糊暧昧的色调：

敬君者，善画。齐王起九重台，召敬君画之。敬君久不得归，思其妻，乃画妻对之。齐王知其妻美，与钱百万，纳其妻。①

敬君为齐王装饰九重台，应是有酬劳的。但他的这种服务略微不同于湮没在画史中的普通无名画匠，其个人技艺才能的成分得到了突出，而且这种征召的途径也比较类似后世待诏与供奉的性质，可谓独立画家的先声。不过敬君的地位仍是极低的，从齐王纳其妻的行为便可见一斑。

后世意义的文人士大夫参与到绘画中，要到秦汉时才算真正出现，而尤以文采鼎盛的汉代最为典型。张彦远将蔡邕列为汉代重要画家之一：

蔡邕，字伯喈，陈留圉人。工书画，善鼓琴。……灵帝诏邕画赤泉侯五代将相于省，兼命为赞及书。邕书画与赞，皆擅名于代，时称"三美"。②

蔡邕能文擅书，兼及绘画音乐，可视为当时能文士大夫的典型。此种情形，正合于南宋邓椿的判断："其为人也多文，虽有不晓画者寡矣；其为人也无文，虽有晓画者寡矣。"③实际上，自汉到唐代，有记载的擅长绘事的大部分都是具有士大夫身份的文士，他们深富才情，发之于画，可视为文士涉足绘画的早期形态。不过，他们的创作更多是服务于宫廷，且多为经典人物故事画，或者功臣画像之类。如东汉杨修据传有《西京图》《吴季札像》等，虽失传，但大概可以判断其绘

① （唐）张彦远：《历代名画记》，载于安澜编著《画史丛书》，河南大学出版社 2015 年版，第 80 页。
② （唐）张彦远：《历代名画记》，载于安澜编著《画史丛书》，河南大学出版社 2015 年版，第 82 页。
③ （宋）邓椿：《画继》，载于安澜编著《画史丛书》，河南大学出版社 2015 年版，第 431 页。

画性质。

　　值得注意的是，这一批晓画的文士并未有以画治生的事情见诸史籍。何以如此？论者往往从他们的士大夫身份入手，强调其优渥的经济条件，认为他们不必卖画为生。然而有关蔡邕的记载提供了一个非常有趣的案例，让我们注意到事实可能不止这么简单。蔡邕在当时以擅长碑诔而知名，请托作文者非常多。明末清初顾炎武的《日知录》中提道"蔡伯喈集中，为时贵碑诔之作甚多，如胡广、陈寔各三碑，桥玄、杨赐、胡硕各二碑。至于袁满来年十五，胡根年七岁，皆为之作碑。自非利其润笔，不至为此"①。蔡邕以文求利，甚至成为典型被后人不断讨论，可见其对文艺技能带来的经济利益并不排斥。他未尝以画获利，实有更关键的原因，即士大夫与画工之间的身份鸿沟。在传统观念中，德成而上，艺成而下，以艺知名对士大夫而言往往意味着道德的压力，同时还可能被高位者役使，沦落到与众工同列的地位。可以南北朝时颜之推的态度为例来看：

　　画绘之工，亦为妙矣；自古名士，多或能之。吾家尝有梁元帝手画蝉雀白团扇及马图，亦难及也。……若官未通显，每被公私使令，亦为猥役。吴县顾士端出身湘东王国侍郎，后为镇南府刑狱参军，有子曰庭，西朝中书舍人，父子并有琴书之艺，尤妙丹青，常被元帝所使，每怀羞恨。彭城刘岳，橐之子也，仕为骠骑府管记、平氏县令，才学快士，而画绝伦。后随武陵王入蜀，下牢之败，遂为陆护军画支江寺壁，与诸工巧杂处。向使三贤都不晓画，直运素业，岂见此耻乎？②

　　由颜之推此番议论可见，得绘画之妙的关键在于不被"公私使令"，他所列举的"多或能之"的一众"名士"，皆身居显位，得以免于被人役使之苦。而擅画的顾士端父子及刘岳则因为"官未通显"，无法拒绝种种杂役，遂与众工几无差别。士大夫因为怀抱才艺而不得不屈从于高位者的任意驱使，对他们来说实为绝大的

① （清）顾炎武著，陈垣校注：《日知录校注》，安徽大学出版社2007年版，第1073页。
② （南北朝）颜之推，曾德明译：《颜氏家训》，崇文书局2017年版，第213—214页。

耻辱，所以更不会像职业画工一样以画求利，主动求役于人了。

　　既然文人士大夫如此看重与画工之间身份的区隔，且有稳定俸禄以供仰事俯育，那么以画治生便不会成为正常情况下的选择，除非是在乱世等极为特殊的境况中。张彦远记载北周冯提伽，"官至散骑常侍兼礼部侍郎"，"后避周末之乱，佣画于并、汾之间"，"寺壁皆有合作"，窦蒙评价其画"风格精密，动若神契"。[①] 可见其主要谋生途径是为寺院作壁画。冯提伽可谓士大夫以画治生比较早的记载。佣画与佣书性质相似，皆以劳动换取酬劳，当属典型的以画治生行为。然而在当时的社会氛围中，佣画已与众工无异，乃士大夫在特殊境遇中的非常选择，与后世以画治生的形态颇为不同，亦不具典型意义。

　　文士真正以画获利，要到唐代才形成值得注意的风气。越来越多的文士参与到绘事中，唐代艺术史上声名卓著的画家，很多都并非职业画工，而是于退公闲暇时间偶一为之的士大夫。唐朱景玄《唐朝名画录》中所录诸画家中，大半皆为士大夫身份，如阎立本为宰相，薛稷亦"天后朝位至宰辅"，张璪官至检校祠部员外郎，韦无忝为侍郎，王维官至尚书右丞，杨炎为贞元中宰相，等等。以韩滉为例，后人皆知韩滉擅画牛，至今仍有《五牛图》存世，藏于故宫博物院，但他在当时为官的履历与政绩要远胜其丹青成就。韩滉为德宗朝宰相，《旧唐书》对其政治作为有详细记述。在史书中，韩滉的形象为"性持节俭，志在奉公"[②]，并不是典型的文士画家，《旧唐书》几乎全传都未曾提到他的具体绘画作品。

　　不过，唐代士大夫参与绘画，并不意味着身份区隔的消解。正相反，士大夫与普通画工之间身份的区隔，在唐代仍然十分显著。涉足绘事的士大夫虽"雅爱丹青"，同时却又时时提防，勿使沉迷于此，更要避免因此为人所役，降为画工一格。仍以韩滉为例，《旧唐书》称其"以绘事非急务，自晦其能，未尝传之"[③]，显然韩滉虽以此为爱好，但并不欲以此名世，甚至存在有意掩藏的心理。韩滉虽以

①　（唐）张彦远：《历代名画记》，载于安澜编著《画史丛书》，河南大学出版社 2015 年版，第 132 页。

②　（后晋）刘昫等：《旧唐书》，中华书局 1975 年版，第 3603 页。

③　（后晋）刘昫等：《旧唐书》，中华书局 1975 年版，第 3603 页。

荫官进入仕途，但律己甚严，不同于其他纨绔子弟，其立身之本，仍然是在政事。绘画于此无益，甚至有妨害之嫌，他对绘画持此种态度便不难理解了。至于阎立本被人误呼为画工，愤愤然以此为耻的著名故事①，更是当时士大夫此种心态的旁证。

那么，在身份区隔依然如此严明的时代，士大夫又如何以画获利呢？笔者以为，唐代作文受谢的风气对于士大夫以画获利有极大影响。或者说，文章与绘画共同体现了文士以文艺才能收取润笔的风气。此一时期的上层文士，但凡有文名流传世者，皆不乏作文之请。唐冯贽《云仙杂记》载："《翰林盛事》云：王勃所至，请托为文，金帛丰积，人谓'心织笔耕'。"②以王勃文名之盛，请托为文者不会少，故而能够"金帛丰积"，可谓大丰收了。唐代颇多有名的文人都曾以文获利，如韩愈即以卖文闻名，刘禹锡《祭韩吏部文》称："公鼎侯碑，志隧表阡。一字之价，辇金如山。"③韩愈以墓志所获亦丰，甚至获赠"谀墓金"的称号。除此以外，白居易、皇甫湜等都有颇多记载显示其文名之下不乏碑志之请。

作文之请既多，受谢也就逐渐成为风气。据《旧唐书·李邕传》："（邕）尤长碑颂。……中朝衣冠及天下寺观，多赍持金帛，往求其文。前后所制，凡数百首。受纳馈遗，亦至巨万。时议以为自古鬻文获财，未有如邕者。"④和前代以墓志铭获利的蔡邕类似，李邕所擅长的也是碑颂这样的实用文体。杜甫《八哀诗·赠秘书监江夏李公邕》中提及其作文受谢之物："丰屋珊瑚钩，麒麟织成罽，紫骝随剑几，义取无虚岁。"此诗中杜甫称李邕作文受谢为"义取"，可见社会对

① 《旧唐书》卷七十七记此事道："太宗尝与侍臣学士泛舟于春苑，池中有异鸟随波容与，太宗击赏数四，诏座者为咏，召立本令写焉。时阁外传呼云：'画师阎立本。'时已为主爵郎中，奔走流汗，俯伏池侧，手挥丹粉，瞻望座宾，不胜愧赧。退诫其子曰：'吾少好读书，幸免墙面，缘情染翰，颇及侪流。唯以丹青见知，躬厮役之务，辱莫大焉！汝宜深诫，勿习此末伎。'"（后晋）刘昫等：《旧唐书》，中华书局1975年版，第2680页。

② （唐）冯贽：《云仙杂记》，载陶敏主编《全唐五代笔记》（第4册），三秦出版社2012年版，第3468页。

③ （唐）吕大防等撰，徐敏霞校辑：《韩愈年谱》，中华书局1991年版，第181页。

④ （后晋）刘昫等：《旧唐书》，中华书局1975年版，第5043页。

此类行为态度已经相当宽容了。《云溪友议》中也记载了一个颇有趣的事例，可以看出这种以金易文的习俗甚为流行，似乎已成为约定俗成之事：

> 李博士涉，谏议渤海之兄。尝适九江看牧弟，临袂，凡有囊装，悉分匡庐隐士，唯书籍薪米存焉。至浣口之西，忽逢大风，鼓其征帆，数十人皆驰兵仗，而问是何人。从者曰："李博士船也。"其间豪首曰："若是李博士，吾辈不须剽他金帛；自闻诗名日久，但希一篇，金帛非贵也。"李乃赠一绝句。豪首饩赂且厚，李亦不敢却。①

李涉诗名在外，以至于路遇的强人都不去抢他的金帛，反而求诗一篇，因为与李诗相比，"金帛非贵也"。值得注意的是，此豪首得诗以后，反而"饩赂且厚"，以为赠诗的答谢。豪强尚且如此，当时诗文酬谢的风气可以想见。

诗文如此，绘画亦然。绘画技能作为文化资本之一，在此时已经可以为文士带来不菲的收入。唐代士大夫以画获利的模式，也与诗文相似，即一种请托与受谢的模式。具体而言，是指有声望的文士收到为人作文或作画的请求，创作完成后收受请托人的润笔酬谢。这种诗文书画的交易模式，更像是文士群体的往来应酬，虽然存在收取润笔的情况，但出于友情而拒绝润笔的情况也有很多，如元稹去世后，其子孙请白居易写墓志铭，并奉上酬谢，白居易因为和元稹的深厚友情而推却不受。就绘画而言，文士在此一过程中具有主导权，无论是要不要画，还是如何画，受请托的创作者都有很大的自由，远非为人所役使的普通画工可比。同时，文士亦得到了很大的尊重，所以其收到的酬谢是文士所独有的"润笔"，而非佣画的工钱。因此，以画治生的文士与画工仍属两种性质与状态。

以唐代周昉为例，周昉之兄周皓以军功任执金吾，周昉亦曾出任越州、宣州长史，时人目为贵公子。周昉擅画，尤其擅长描摹人物，所以上门请他写真的人

① 陈伯海主编：《唐诗汇评》(中)，浙江教育出版社 1995 年版，第 2221 页。

非常多。据郭若虚《图画见闻志》记载：

> 郭汾阳婿赵纵侍郎，尝令韩幹写真，众称其善。后复请昉写之。二者皆有能名。汾阳尝以二画张于坐侧，未能定其优劣。一日赵夫人归宁，汾阳问曰："此画谁也？"云："赵郎也。"复曰："何者最似？"云："二画皆似，后画者为佳。盖前画者空得赵郎状貌，后画者兼得赵郎情性笑言之姿尔。"后画者乃昉也。汾阳喜曰："今日乃决二子之胜负。"于是令送锦彩数百匹以酬之。①

周昉与韩幹同为郭子仪之婿赵纵画像，周昉因为能得赵郎"情性笑言之姿"而胜出。此则记载意在表明周昉写真有传神之妙，然而这里更值得注意的是郭子仪"送锦彩数百匹"之举。以周昉之身份，其与郭子仪家族的交往显然并非基于其画师角色。若将周昉作画受谢的模式与皇甫湜、韩愈等人作墓志铭作一横向对比，便可发现其中的行为逻辑是一致的。周昉收受百匹锦彩，其依从的传统为作文受谢的文人风气，而非普通画工凭借"佣画"行为获得报酬。这种方式本质上是对于文士才华的肯定与仰慕，也是文士的文化资本在经济层面的体现。

不过，这种请托与受谢的模式，主要存在于上层文士之间，一旦文士画家不再具有上层优裕地位，便往往与众工无别。杜甫有诗《丹青引赠曹将军霸》，其中有句提到曹霸的境遇对比：

> 将军画善盖有神，必逢佳士亦写真。
> 即今漂泊干戈际，屡貌寻常行路人。
> 途穷反遭俗眼白，世上未有如公贫。
> 但看古来盛名下，终日坎壈缠其身。

① （宋）郭若虚：《图画见闻志》，载于安澜编著《画史丛书》，河南大学出版社 2015 年版，第 299 页。

　　曹霸之前写真的对象为"佳士"，正是文士间文艺应酬之一种，曹霸对此具有选择权，并非被动参与绘画活动。而如今漂泊干戈之际，不得已以画为生，只能在路边为引车卖浆者图绘容貌，以此换取钱物。从两种境遇对比来看，前者为此时文士以画获利的常态，而后者显然是职业画工的日常。

　　宋代文士擅画者更多，以画治生的情形较唐代有进一步发展。这一时期身份的差异进一步深化，不仅体现于社会身份层级观念，而且在绘画理论和具体创作层面都有所表现。就文士的自我认知而言，擅画文人仍然面临着被目为画工的危险。李成为当时山水名家，落魄间难免以此为生，宋刘道醇《圣朝名画评》记载道："开宝中，孙四皓者延四方之士，知成妙手，不可遽得，以书招之。成曰：'吾儒者粗识去就，性爱山水，弄笔自适耳，岂能奔走豪士之门，与工技同处哉！'"[1]虽然以画名世，不得已以画治生，但李成的身份认同仍然是儒士而非画家。在他看来，如果就孙四皓之招、处豪门而食，则与众技工无异，无疑有违于业儒者的身份。李成对于身份的捍卫正是此一时期文士观念的代表。这种身份的区隔表现在画论领域，则是士夫画相关理论的出现。宋代的文人绘画仍然如唐代一样，主要以有官职的士大夫为主。苏轼、文同等士大夫艺术领袖所提倡的，正是一种与画工画有所差别的"士夫画"。以苏轼论"观画如阅马"为例："观士人画，如阅天下马，取其意气所到。乃若画工，往往只取鞭策、皮毛、槽枥、刍秣，无一点俊发，看数尺许便倦。汉杰真士人画也。"[2]苏轼以宋汉杰与画工绘画作对比，突出了前者作为士人画的俊发、富"意气"的特点。此外，苏轼"论画以形似，见与儿童邻"等种种观点，都对职业画家的创作观念形成了挑战，为士夫画张目。这种身份意识在具体创作中亦有所体现。邓椿《画继》记载宋李伯时"只于澄心纸上运奇布巧，未见其大手笔。非不能也，盖实矫之，恐其或近众工之事"[3]。寺观院墙等正是画工常见的创作环境，文

① （宋）刘道醇：《圣朝名画评》，载于安澜编著《画品丛书》，河南大学出版社 2015 年版，第 183 页。
② （宋）苏轼著，李之亮笺注：《苏轼文集编年笺注》（第九册），巴蜀书社 2011 年版，第 619 页。
③ （宋）邓椿：《画继》，载于安澜编著《画史丛书》，河南大学出版社 2015 年版，第 434 页。

人绘画从装饰性的墙壁、屏障，逐渐向更宜于遣兴的小景山水转移，确实是画史的一大趋势。李公麟此举，正可凸显文人绘画为了避画工之"俗"而做出的努力。

在这样的观念之下，很难想象宋代文士会像职业画工一样专事于此，借画谋利。总体而言，对于有俸禄的士大夫来说，请托与酬谢依然是他们艺术经济的主要模式。而在诗文书画诸类艺术之中，绘画的地位并不像后代一样重要，远不如诗文书法能带来更多的润笔之资。不过，就文士获得经济回报的现象而言，此期的新风气，当属文士润笔的意义得到了强调，甚至被官方制度化。《梦溪笔谈》卷二记载："内外制凡草制除官，自给谏、待制以上皆有润笔物。太宗时立润笔钱数，降诏刻石于舍人院。每除官则移文督之。"① 此则记载值得注意者有二，首先，作文收润笔的惯例在官方体制中得到承认，并被制度化；其次，这种制度化还涉及了润笔的钱数，使得润笔成为可操作性的规定，而不只是流于形式。这种制度的成立，与作文收受酬谢的风气互为因果，进一步肯定了润笔的合理性。在这种风气中，作文者甚至会亲自出面索要润笔。欧阳修记载："近时舍人院草制，有送润笔物稍后时者，必遣院子诣门催索，而当送者往往不送。相承既久，今索者、送者，皆恬然不以为怪也。"② 不过，欧阳修此则记述实带有世风不古的感慨意味，可见上层文士观念中，仍以此种"上门催润"之举为不体面。加之宋朝优待士人，官俸相对较高，宋代士大夫在收受润笔方面态度仍然较为保守，诗文书画作为文人雅事，其润笔亦往往以风雅之物为之，而不仅仅是作为一般等价物流通的钱币和绢帛。如宋蔡襄为欧阳修《集古录》写序刻石，即收到了非常清雅的润笔。欧阳修《归田录》记载此事：

> 蔡君谟既为余书集古录目序刻石，其字尤精劲，为世所珍，余以鼠须栗尾笔、铜绿笔格、大小龙茶、惠山泉等物为润笔，君谟大笑，以为太清而不俗。

① （宋）沈括：《梦溪笔谈》，上海书店出版社 2009 年版，第 12 页。
② （宋）欧阳修：《欧阳修集》（卷三），黑龙江人民出版社 2005 年版，第 1317 页。

后月余，有人遗余以清泉香饼一箧者，君谟闻之叹曰："香饼来迟，使我润笔独无此一种佳物。"①

　　欧阳修所奉润笔之物，皆是极得文人雅趣的物件，如文房用品、茶泉之类。以此类事物作为文章的润笔，在官方已有其例，据宋王寓《玉堂赐笔砚记》记载，他曾夜里受召，入禁中草拟拜免宰相的诏书，以"词颇遽意"深得上意，得赐"笔砚等十三事，皆当日殿中所设上所常御者"，其中有"紫青石方砚一，琴光螺钿匣一，宣和殿墨二，斑竹笔二，金笔格一，涂金镇纸天禄二，涂金砚水虾蟆一，贮黏麹涂金方奁一，镇纸象尺二"②。此种赏赐在宋代并非皇帝一时兴起的孤例，而是渐成惯俗。据周必大记载，南宋末词臣所受赏赐依然如此："御前列金器如砚匣、压尺、笔格、糊板、水滴之属，几二百两。既书除目，随以赐之。隆兴初犹用此例。"③ 这亦是一种官方的润笔形式。其风雅如此，可见当时文人文化影响之大，也展现了文士以文艺技能获得酬劳的官方风气。

二、隐藏的暗线：元以前底层文士的以画治生活动

　　士大夫之间交往应酬、收受润笔的情况，在彼此诗文集中留下了很多痕迹，其繁荣的样态往往留给我们一个印象，似乎文士的艺术经济生活大体便是如此。然而若将目光投向经常被忽视的底层文士，则会发现在上层文士的诗画应酬之外，同时也存在着另外一种治生样态，无论是因为窘迫的经济条件，或者是因为社会地位相对较低，他们的治生状况不再那么自由，而是颇多辛酸。相较于文字记载相对丰富的上层文士治生活动，元代以前底层文士的治生历史形成了一条暗线，

① （宋）欧阳修：《归田录》，中华书局 1981 年版，第 27 页。
② （宋）洪遵编：《翰苑群书》，载傅璇琮、施纯德编《翰学三书》（一），辽宁教育出版社 2003 年版，第 112 页。
③ （宋）周必大：《玉堂杂记》（下），载傅璇琮、施纯德编《翰学三书》（一），辽宁教育出版社 2003 年版，第 132 页。

很少被人关注，却有助于我们理解这之后明代文士治生状态的转变，毕竟底层文士的境遇往往相通。

为了更好地理解文士阶层内部、不同群体之间的治生鸿沟，此处仍以文章润笔为例作一说明。唐代可谓作文受谢风气极为普及的时期，此时作文受谢仍然延续了之前的两个特点，即以实用文如碑诔颂文等为主，且主要集中在知名文士群体中。但值得注意的是，随着文士阶层的逐渐发展，以及社会对文学的热情不断高涨，以文治生的群体也逐渐扩大，下层文士作文受谢的情况也不乏其例。唐代陆龟蒙《丁隐君歌》中即称隐士丁翰之"前度相逢正卖文，一钱不直虚云云"，据诗中所言，丁翰之以隐士之身闲居，必然会有生计之忧，卖文可能正是其谋生之一途。此外，亦有杜甫《闻斛斯六官未归》诗云：

> 故人南郡去，去索作碑钱。本卖文为活，翻令室倒悬。
> 荆扉深蔓草，土锉冷疏烟。老罢休无赖，归来省醉眠。

杜甫在《寻花七绝》中曾自注："斛斯融，吾酒徒。"[1] 浦起龙认为斛斯六官当即斛斯融。此人虽似以写碑文为生，但并未留下作品，杜甫也未曾对其文章有所评价。相比于碑文之请无数的韩愈、李邕等人，此斛斯六官可谓底层文士以碑文为生的典型了，他卖文为活，却极贫困。同时，不同于李邕等人作文有富贵之人携厚币上门请托，斛斯六官需要亲自去南郡索要作碑文的酬劳，这是其以文治生活动中不得不经历的一部分，甚至是一种常态。由斛斯融的例子，似乎可以推测此时民间已不乏以作文为生的文士，其事迹虽然鲜见于史籍，却在当时满足了民间对于碑诔颂文的市场需求。

由文士以文治生的这种分化，我们可以推测文士以画治生很可能也有类似的情况。以周昉为代表的上层文士会接受请托作画并获得丰厚酬谢，而面临经济压

① （清）浦起龙：《读杜心解》，中华书局 1961 年版，第 421 页。

力的底层文士也会以自己的绘画维持生计。前文所引曹霸的例子可提供一种参考：在理想的情况下，曹霸主要为同一阶层的"佳士"写真，而在沦落底层、不得已借画为生之时，他也会为街头普通人画像。实际上，我们还可以进一步推测，当时底层文士以画治生最常见的可能正是这种写真画，即人像绘画。正如以文治生往往以实用型的碑诔为主，写真画也是社会中需求最大的画科。史载南朝张僧繇即多有此类画作，如梁武帝因"时诸王在外，武帝思之"，便"遣僧繇乘传写貌，对之如面也"①。除此以外，写真往往还被用来记录去世之人的样貌，用作遗像供家人怀缅，在照相术没有被发明的时代，日常生活中对于写真的需求是非常大的。在这种情况下，上层社会如郭子仪家族般有权势者可以请最负盛名的画家来写真图貌，而民间亦有相应的画人来满足此类需求。此类画人未必均为"职业"画工，落第举人、贫家士子，但凡有此画技，都可能借此为生。

　　当然，底层文士的治生绘画也不只写真一种。如果说唐代绘画诸门类之间尚无明显的价值高下之别（这种价值区分在唐之后逐渐明显，如元明时便贬写真而崇扬山水），文士以写真为生尚属合理的话，宋代绘画观念则开始有文士气息，尤其经由苏轼、文同等人倡行，竹石绘画流行于文士各阶层，可能底层文士亦不乏以此类绘画为生者。宋邓椿《画继》中记载了隐居文士以画治生的例子：

　　　　张远，字行之，太原榆次人。本士人，隐居山间。政和中有河东漕宋姓者，亲访其庐，邀致公署，令画绢八幅。远请屏去左右，且约漕无相见，独与弟子郝士安评议。酣寝数日，忽起下笔，颇穷天真。两幅不如意，遂焚之，以六幅与宋。宋大喜，赠送甚厚，高谢还庐。②

　　张远属于士人群体，但隐居不仕，借此可一窥非仕籍文人以绘画获得润笔的情况。张远为隐士，但应该颇有名气，否则宋姓官员也不会亲访其庐求画了。

———————

① （唐）张彦远：《历代名画记》，载于安澜编著《画史丛书》，河南大学出版社 2015 年版，第 123 页。
② （宋）邓椿：《画继》，载于安澜编著《画史丛书》，河南大学出版社 2015 年版，第 382 页。

不过张远之画到底如何，属何种画科，记载不详，只知其为绢画八幅。既然是八幅，则不会是写真，而应该是松竹山水之类。无论如何，张远为宋姓官员作画的过程，丰富了我们对于文士以画治生的认识。一方面，和上层文士以画应酬类似，具有文化资本的底层布衣文士也会以画获得酬谢，张远正是此类文士的代表；另一方面，虽然张远并非仕籍文人，但求画者依从的正是上层文士的请托与酬谢的模式，可见文化资本对于非仕籍文人境遇的改善是极为关键的。张远的例子提醒我们，非仕籍文人以画治生情况也是极为复杂的，并不完全如斛斯融卖文一般窘迫。

对于底层文士以画治生的具体情形，虽然也存在零星记载，但与士大夫画家相比，他们仍然处于历史的暗区。此一群体以画为生，与斛斯六官等人以文为生，共同构成了元代之前文士治生史上少人注意的一条暗线。之所以强调元代之前，是因为元明之后的文士治生又是另外一种格局，下文会有详述。论者往往注意到元明之后的底层文士治生活动，而实际上，在元代布衣文士大量涉足绘事之前，唐宋时期以画治生的底层文士已经不乏其例，只是掩蔽于知名文士种种交往应酬的光芒之下，很难被人注意到。底层文士在史籍中留下痕迹往往具有偶然性，郭若虚《图画见闻志》记载，"燕京有一布衣，常其姓，思言其名，善画山水林木，求之者甚众，然必在渠乐与即为之，既不可以利诱，复不可以势动，此其所以难得也"[1]。常思言的行为方式表现出了很明显的文士特性，然而他身处燕京这样的"不被中国之声教"（郭若虚语）之地，又是布衣身份，如果不是郭若虚著史时碰巧提及，很可能在浩浩汤汤的历史长河中留不下一点踪迹。可以揣想，唐宋时期此类底层文士应当还有不少，可能因为年代久远，且此类事迹并不被画史注意，相关记载极少，然而在追溯文士以画治生的历史时，对其作一发掘是很有必要的。

[1] （宋）郭若虚：《图画见闻志》，载于安澜编著《画史丛书》，河南大学出版社 2015 年版，第 325 页。

三、历史的转折：元代文士以画治生的新局面

之所以将元代视为以画治生历史的转折时期，是因为此时文士群体出现了重要变动。宋代文人绘画艺术的主体是仕籍文人，而元代则为布衣文士。元代画史的一大转变，正是文士绘画从苏轼、文同等有功名的士大夫圈子，逐渐转移到布衣文人群体中。学者何惠鉴在《元代文人画序说》中认为吴镇、黄公望、曹知白等人是"士夫画转移到文人画的过渡"①。在元代特殊的政治气候中，文士不仅科举无望，经济处境也颇为恶劣。由此，历来不受关注的布衣文士以画治生的状况在元代反而浮出水面，甚至成为主流。

与前朝相比，元代文士的生存环境发生了极大的变化。其中最重要的因素便是科举之废止。科举制发展到宋代，已成为选拔人才的主要方式，也成为社会流动的重要途径，寒门出贵子不乏其例。然而，这一情形随着宋朝的结束亦告终止。综观有元一代，虽然士大夫屡次试图恢复科举，且元仁宗延祐二年（1315）时也确实重开科举，但就其社会影响力而言，对文士命运和观念的改变只是杯水车薪。元代科举，断断续续有十六次，即所谓"元十六考"，但仍然按照民族不同而区别对待，居于南方的汉人人数数倍于北方的蒙古、色目人，二者的科举名额却是一样的。对汉人来说，科举的难度无异于登天，许多汉族士子甚至冒充色目、蒙古人应考，其境遇深可慨叹。大量文士因此仕途无望，流落江湖。元人杨维桢虽得赐进士身份，但他深知汉人士子之艰难，其《鲁钝生传》记载了友人的遭际：

　　鲁钝生，不知何许人，或曰东鲁人也。六岁善读书，日记万余言，十岁能为古歌诗，长明《春秋》经学。状貌奇古，人以为伟兀氏。鲁钝生笑曰："使余氏西域用法，科才魁天下士，一日之长耳。"不幸生江南，为孤隽，落魄湖海间，以任

① ［美］何惠鉴：《元代文人画序说》，载洪再辛选编《海外中国画研究文选（1950—1987）》，上海人民美术出版社 1992 年版，第 251 页。

纵自废。①

 此鲁钝生即元末马琬，字文璧，号鲁钝生。马琬能文擅画，品格超拔，曾学
《春秋》于杨维桢，杨维桢称其为海内三奇士之一（其余二人为张雨和黄公望）。
马琬自负高才，认为若自己是西域人，则"魁天下士"只需"一日之长"，然而
面对元代的取士政策，马琬只能慨叹"不幸生江南"，甚至落魄湖海间，以任纵
自废。马琬与杨维桢同游山水之间，酒后则吹铁笛，和古歌章，貌似轻狂。然而
正如杨维桢传记中所言："而（马琬）晚将献天子书，陈天下利病成败，其果狂者
乎？"②马琬之狂是不得已之狂，否则就不会"陈天下利病"于天子了。由马琬的
遭际，正可窥元代文士命运之一斑。

 科举无望，文士的日常生活和精神世界都出现了很大的变化。就治生而言，
最显著的一点便是"士失其业"所造成的职业变动。元揭傒斯《富州重修学记》
中即提到"时科举废十又三年矣。士失其业，民坠其教，盗贼满野"③。士失其本
业，不仅体现于精神抱负层面，在经济收入方面体现得更为明显，文士不得不寻
求他业以为生计便成为普遍现象。《元史·选举志》中即有记载："贡举法废，士
无入仕之阶，或习刀笔以为吏胥，或执仆役以事官僚，或作技巧贩鬻以为工匠商
贾。"④以上几条途径，大致为有元一代文士治生之选，且文士往往综合多种途径，
或者辗转尝试于不同的职业之间。以胥吏为例，吏的地位远不如文官，但事实上，
当时选择做底层胥吏的文士并不在少数，因为这可能是他们最接近"学而优则仕"
理想的一条路了。如黄公望便曾通过浙西廉访使徐琰引荐，获任浙西宪吏，主管
田粮，后又担任中台察使院掾吏。这大概是当时士人想要进入仕途的典型方式。
然而黄公望因上司贪污案牵连入狱，仕途随即终止。出狱后的黄公望隐于江湖，

① 李修生主编：《全元文》（第42册），凤凰出版社2004年版，第148—149页。
② 李修生主编：《全元文》（第42册），凤凰出版社2004年版，149页。
③ （元）揭傒斯著，李梦生标校：《揭傒斯全集》，上海古籍出版社1985年版，第318页。
④ （明）宋濂等修撰，阎崇东等校点：《元史》，岳麓书社1998年版，第1140页。

成为我们熟知的大痴道人。可以说，当时的政治气候并没有给文士留出太多选择，遂出现大批士人隐于艺并以此为生的现象。

就以画治生而言，此时文士借画谋生的现象不再像之前一样深隐于历史中，而是逐渐浮出水面，其性质也逐渐改变。简单而言，其变化主要有二。首先是受画对象的扩大。如前所述，唐宋时期，绘画主要还是地位相对对等的文士之间的交往与应酬，基本能够做到彼此尊重，且遵守文人阶层默认的交往礼仪。即使宋代不乏文士阶层以外的求画人，亦是按照文士群体的礼节进行的，且文士具有主动选择与拒绝的权利。而到了元代，随着文士政治身份的失落，徒有文化资本的文士不得不面对各种身份的请托与索画者，以润笔为生。此种无奈，从倪瓒的一则抱怨中可以略窥一二：

　　瓒比承命，俾画《陈子樫剡源图》，敢不承命惟谨。自在城中，汩汩略无少清思。今日出城外闲静处，始得读剡源事迹，图写景物，曲折能尽状其妙趣，盖我则不能之。若草草点染，遗其骊黄牝牡之形色，则又非所以为图之意。仆之所谓画者，不过逸笔草草，不求形似，聊以自娱耳。近迁游偶来城邑，索画者必欲依彼所指授，又欲应时而得，鄙辱怒骂，无所不有，冤矣乎！讵可责寺人以髯也，是亦仆自有以取之耶。①

此则文字为《答张藻仲书》。张藻仲即张宣，字藻仲，为元末明初著名文人，亦能画，元人戴良即有《题张藻仲竹水》诗。倪瓒此则回信，提到张藻仲请他画《陈子樫剡源图》，此图应该是典型的人物故事画，自秦汉以来便是文士作画的重要类型之一。张、倪二人的此种绘画交往，可谓文化资源彼此匹配的文士之间的应酬往来。但倪瓒书信中亦提到令他十分困扰的另外一群索画者，他们"必欲依彼所指授，又欲应时而得，鄙辱怒骂，无所不有"，与唐宋时诚意十足、奉上厚币

① （元）倪瓒著，江兴祐点校：《清閟阁集》，西泠印社出版社 2010 年版，第 319 页。

的上门请托求画人完全不同。如果说唐宋文士绘画更多是在上层文士内部流转，那么倪瓒所谓"聊以自娱"性质的绘画，开始面对不同阶层的索画人，并且不得不应付其各种各样的要求。

这种受画对象扩大以后所引发的冲突，最典型者当数索画者所要求的画风与倪瓒"逸笔草草"的风格之间的矛盾。如果单纯从文人画的精神性来看，倪瓒高士之雅与索画人市井之俗当然形成了一种对比。但如果从文士以画治生的历史变动来看，倪瓒的此种困扰正是元代文士绘画走出文士阶层，走向大众的一个缩影，乃势所必然。职业画工往往是全能型的，具备多种画法技能①，且往往受时流风格影响，倪瓒称自己所不能的"图写景物，曲折能尽状其妙趣"即是南宋画院影响下的时尚画风的体现。这种备不时之需的全能画技，正可与倪瓒"不求形似"的画风形成对比，因此当文士将受画对象扩大时，自身的绘画技艺与风格与大众的心理预期是有错位的：倪瓒在城邑中遇到的索画人，期待的或许更多是当时职业画家的作品，然而得到的却是文士"逸笔草草"的遣兴之作。布衣身份的倪瓒以画知名，其拥有的文化资本并不能获得明显的社会身份标识，因此似乎与专业卖画为生的人看起来并无区别，对于无法理解其身份和画风的索画人来说，以钱易画，并催促日期亦在情理之中。不少研究者在处理此一问题时往往会认为，倪

① 职业画家的此种全能特性，在画院画家的身上有颇多体现。以宋仁宗朝极负盛名的画院待诏高克明为例，郭若虚《图画见闻志》记载，高克明"工画山水，采撷诸家之美，参成一艺之精，团扇卧屏，尤长小景"。（于安澜编著：《画史丛书》，河南大学出版社 2015 年版，第 270 页）但他的日常工作，则往往需要众画科兼擅："皇祐初元，上敕待诏高克明等图画三朝盛德之事，人物才及寸余，宫殿山川、銮舆仪卫咸备焉。"（于安澜编著：《画史丛书》，河南大学出版社 2015 年版，第 315 页）虽然此种大型图画工程也需要众人合作，但对于高克明这样的主导性角色，必然要求技能的全面性。又宋邓椿《画继》记载北宋画院制度，"睿思殿日命待诏一人能杂画者宿直，以备不测宣唤，他局皆无之也"。（于安澜编著：《画史丛书》，河南大学出版社 2015 年版，第 441 页）让"能杂画者"值班以备不时之需，可见画院对于画家技能全面性之要求。实际上，绘画和书法领域，职业艺术家往往需要具备非常全面的技艺，蔡春旭《尽技之制：吴门书家的杂书卷册》一文即提到书家对于多种书体的掌握，"可以满足不同书写用途中对书体和书风的需求，职业书家就借此立身"。（蔡春旭：《尽技之制：吴门书家的杂书卷册》，《美术研究》2019 年第 1 期）职业画家对于多种画科技艺的掌握，也具有同样的意义。

瓒既称自己作画是"聊以自娱"，却又实际上以卖画为生，那么倪瓒自称"聊以自娱"岂非一种矫饰？实际上，与"聊以自娱"相对的，并不是卖画与否，而是技能全面、可以满足索画人需求的职业画家的绘画状态，其放在首位的并非"自娱"，而是顾客的要求，这是其职业性的主要体现之一①，这种为人所役的状态也是文人士大夫不愿售画的主要原因。就倪瓒而言，他交付给索画人的作品，依然是"逸笔草草"的本色作品，因此他才会感叹索画人"责寺人以髯"。本色即为"无髯僧"，即使收受润笔，依然是"无髯僧"，这与职业画家拥有诸多绘画面貌，甚至徇人所好是有很大不同的。以倪瓒为代表的文士以画治生，根本上仍然沿袭了唐宋文士阶级的惯例，本质上是文士文化资本的价值体现，而非画工佣画为活。因此，从文人治生的角度而言，"聊以自娱"与以画治生并不矛盾。

　　总而言之，以倪瓒为代表的文人画家，无法像唐宋时期的上层文士一样维持相对单纯的应酬性书画，而是不得不面对社会各个阶层的求画者，这一趋势在明清时期体现得更为彻底，而有元一代可谓此种转换的关键时期。

　　除此以外，元代文士治生的另外一项重大变化，则是润笔逐步趋于固定与明确。润笔的问题主要涉及两点：是否奉上润笔，及奉上多少润笔。唐宋时期文士阶层之间的相互交往，正是润笔逐渐成为惯例的过程。虽然不乏拒绝润笔的例子，但社会氛围对于润笔收受的行为，总体持认可态度，尤其经过官方规定之后，润笔更成为文士之间艺术经济交往的习惯之一。不过对于润笔的形式与厚薄，比如是钱币还是物品、应该奉上多少润笔，在文士间的私人交往中并无一定公认的规定，而是有一定随意性。就文士自身而言，亦不会公然提出自己的润笔要求，使之成为定格。然而到元代，此种情况有所改变。虽然未曾发现文士公开的润例声明存世，但已经有润笔计算的方式见诸记载。以王冕为例，明宋濂《王冕传》记

① 如宋邓椿《画继》记载："智永，成都四天王院僧。工小景，长于传模，宛然乱真，其印湘之匹亚软？初，宇文季蒙龙图喜其谈禅，欲请住院，永牢辞曰：'智永亲在，未能也。'于是售己所长，专以为养，不免徇豪富廛肆所好。今流布于世者，非其本趣也。"智永因为卖画养亲而不得不违背"本趣"、徇人所好的状态，正是职业画家的普遍状态。

载王冕"善画梅，不减杨补之，求者肩背相望，以缯幅短长为得米之差"①。画幅大小与润笔的关系，王冕应当是有记载中最早提出的。可以揣想，王冕卖画并非偶然行为，绘画是其长期生计来源，因此才会需要对润笔多寡有所规定，免去以画易米时的诸多麻烦。这实际上已颇为接近职业画家的行事方式了。而作为先行者，必然会招致时人的非议。对此，王冕不得不强为辩解："吾藉是以养口体，岂好为人家作画师哉！"②因穷困而不得不卖画，正是元代文士的普遍状态，也成为之后明清底层文士以画治生的先声。

可以推想的是，王冕此举并非无源之水。他主要生活在元代末期，经历了整个元代对于士人的压制与长期的困窘，而不得不关心润笔的数目，此可谓当时士人书画经济风气的一个缩影。元代文士对于润笔酬劳的重视，较前代更为显著。周密《癸辛杂识》中记载了方回之事："市井小人求诗序者，酬以五钱，必欲得钱入怀，然后漫为数语。市井之人见其语草草，不乐，遂以序还，索钱，几至挥拳。"③方回之贪是否属实，仍有争议④，但不妨借此了解这一时期文士的一般生存状况——困窘之下，诗文书画的酬劳对大部分文士是极为重要的。书画则可以赵孟頫为例来看。元孔齐记载"松雪遗事"（赵孟頫号松雪道人），称赵松雪"写字必得钱，然后乐为之书"，以至于为了"有钱买得物事吃"，而不得不听从夫人管道昇的委劝，接受他看不起的白莲道者的请托。⑤对此，孔齐补充道："盖松雪公入国朝后，田产颇废，家事甚贫，所以往往有人馈送钱米看核，必作字答之。人

① （明）宋濂：《王冕传》，载《宋濂全集》（第 4 册），浙江古籍出版社 2014 年版，第 1665 页。
② （明）宋濂：《王冕传》，载《宋濂全集》（第 4 册），浙江古籍出版社 2014 年版，第 1665 页。
③ （宋）周密：《癸辛杂识》，上海古籍出版社 2012 年版，第 143 页。
④ 如詹杭伦对此有专门考证，认为不属实。《周密〈癸辛杂识〉"方"条考辨》，参见詹杭伦《方回的唐宋律诗学》，中华书局 2002 年版，第 244—246 页。
⑤ 此则记载原文为："一日，有二白莲道者造门求字。门子报曰：'两居士在门前求见相公。'松雪怒曰：'甚么居士？香山居士、东坡居士邪？个样吃素食的风头巾，甚么也称居士！'管夫人闻之，自内而出，曰：'相公不要恁地焦躁，有钱买得物事吃。'松雪犹愀然不乐。少顷，二道人入谒罢，袖携出钞十锭，曰：'送相公作润笔之资。有庵记，是年教授所作，求相公书。'松雪大呼曰：'将茶来与居士吃！'即欢笑逾时而去。"（元）孔齐撰，庄敏、顾新点校：《至正直记》，上海古籍出版社 1987 年版，第 17 页。

以是多得书，然亦未尝以他事求钱耳。"①赵孟𫖯以身高位显尚且如此，其他沦落江湖的文士之窘状可想而知。润笔越来越重要，甚至与职业画工的惯例相类而成为定格，也就不难理解了。

不过，从润笔发展的历史来看，王冕此举毕竟具有先锋性质，与明清文士公开声明润格的行为相比，显得窘状百出：一方面他不得不以此为生，另一方面又不得不与职业画师的身份保持距离。这种状态与明唐寅"闲来写就青山卖，不使人间造孽钱"，或者清郑燮公开润格并称"任渠话旧论交接，只当秋风过耳边"相比，显然后二者要坦荡许多，由此也可见润笔风气在元代之后的变化。

第二节　明至清初文士以画治生现象的新变

如果说明代以前，文士以画治生现象或者局限于上层文士的往来应酬，或者表现为下层文士不为人注意的治生暗线，那么在有明一代，文士以画治生越来越成为普遍的社会现象，不同身份的文士皆参与其中，且其中的身份压力逐渐纾解，绘画渐成为文士治生的一种常见选择。

当然，这种变化并非一蹴而就。转变的关键时期，当然是在明末——不仅治生群体扩大，而且出现了润例声明，这些都是值得注意的现象。不过，这些现象并非无源之水，而是其来有自，晚明文士治生的颇多特点在明中期甚至明初便已不乏其例，只是尚未形成风气。可以说，文士治生情况的变化与明代社会的变动是同步的，大约在明中后期，即正德、嘉靖间，风气发生了较为明显的变化（第三章对此会有详细论述）。因此，本节所论虽然重在明末清初，但仍然将整个明代

① （元）孔齐撰，庄敏、顾新点校：《至正直记》，上海古籍出版社1987年版，第17—18页。

的以画治生状况纳入视野，以更好地呈现风气之转移。

　　具体到如何去把握当时文士以画治生的现象，本节主要从治生群体的扩大、润笔情况、受画对象之扩大等几个方面进行呈现，这也是明清之交文士以画治生变化最明显之处。以下试一一论之。

一、不断扩大的治生群体

　　明代以画治生现象最明显的变化，当数治生群体的扩大。越来越多文士以此为生，可谓前代所无。其具体情况，可大致从享有固定官方俸禄的仕籍文人和无稳定收入的底层文士的治生状态来看。

　　一方面，明代有俸禄的仕籍文人也热衷于以画获利，补贴生计。相比之下，前代出仕官员甚少以绘画作为收入之常态，而更多是应酬中偶一为之，既是自矜身份，同时也因为有稳定收入，没有必要以此获利。但明代仕籍文人以润笔为生者大有人在。可以明初高棅（1350—1423）为例来看。高棅以布衣入翰林为待诏，后升翰林院典籍，从八品。他以诗赋名家，能诗善文，即使是画史著作《无声诗史》记载高棅绘画时，也会先介绍其"平生赋咏，流传海内①"。高棅还颇精绘事，《无声诗史》记载道："（高棅）能书工画，时称三绝。画法原于米南宫父子，出入商、高间。时方壶子画妙一时，初识棅，称赏不置，曰：'异时当为名家。'②"方方壶为元末绘画大家，对其夸赞如此，可见高棅画艺并不只是业余遣兴的草草境界。高棅以画获利颇多，"在翰林二十年，四方求诗画者，争以金帛为费，岁尝优于禄入③"。明代官俸并不高，高棅入翰林院九年后方升为典籍，亦只

① （明）姜绍书：《无声诗史》，载于安澜编著《画史丛书》，河南大学出版社2015年版，第1219页。
② （明）姜绍书：《无声诗史》，载于安澜编著《画史丛书》，河南大学出版社2015年版，第1219页。
③ （明）姜绍书：《无声诗史》，载于安澜编著《画史丛书》，河南大学出版社2015年版，第1219页。

有从八品，属官僚体系中的下层[①]，书画润笔超过俸禄是极有可能的。事实上，官俸不足以养家（或者维持与身份相符的体面生活），也是当时仕籍文人需要以绘画润笔补贴生计的重要原因。

明末此风更盛，最有代表性的例子便是董其昌，他典型地体现了当时文士所可能具有的多重声望：万历间进士，官至南京史部尚书，诗文书画在当时有巨大的影响力，尤其书画堪称一时典范。其身份如此，是以"高卧十八年，而名日益重，四方征文者日益多。自上衮列卿、台察郡邑吏，赠远谒贵，非公文不腴；浮屠老子之宫，碑碣铭志之石，非公笔不重"[②]。诗文如此，绘画书法亦然，据记载索书画人"造请无虚日，尺素短札，流布人间，争购宝之。精于品题，收藏家得片语只字以为重"[③]。因为绘画应酬太多，董画多捉刀人，如赵左、沈士充等人均为其主要代笔人。董其昌友人陈继儒即有与沈士充的信存世，称："子居老兄（沈士充字子居，笔者注），送去白纸一幅，润笔银三星。烦画山水大堂，明日即要，不必落款，要董思老出名也。"[④] 显然这是一幅沈士充画的、托名董其昌的山水大堂，应当是有人请陈继儒向董其昌求画（当时向董其昌这类名人求画往往需要经由其身边的熟人代为转达），陈继儒则让董画的惯常捉刀人沈士充来画，并附上润银。其代笔人尚且获利如此，董其昌本人更可想而知。董其昌的绘画治生情况，颇可代表晚明士人风气，无论是绘画交易的规模，还是对于此事的态度，都与明初不甚相同。如果说明初高棅尚有生计之忧，那么董其昌则基本无此顾虑，而更

① 官僚体系根据俸禄、权力等可分为三个阶层。何炳棣《明清社会史论》中提道，"上层包括一至三品的大官，有推荐属官与荫子之权"，"官僚体系的中层，则包括所有四品至七品的官员"，至于下层，"则包括所有八至九品的官员"，并认为"官员阶层并非成员单纯的群体，尤其下级官员的家境多居于中等"。[美]何炳棣：《明清社会史论》，徐泓译注，台湾联经出版事业股份有限公司2013年版，第27—28页。

② （明）姜绍书：《无声诗史》，载于安澜编著《画史丛书》，河南大学出版社2015年版，第1279页。

③ （清）张廷玉等：《明史》，中华书局1974年版，第7396页。

④ 清代吴修《论画绝句》有诗云："润笔三星想未苛，捉刀期定不蹉跎。当时好友犹如此，莫怪流传赝本多。"下注："曾见陈眉公手札，与子居老兄，送去白纸一幅，润笔银三星。烦画山水大堂，明日即要，不必落款，要董思老出名也。"黄宾虹、邓实编：《美术丛书》（二集第六辑），浙江人民美术出版社2013年版，第219页。

多依从当时文士的行事惯例，收取索画者润笔。当时大部分仕籍文士未必有董其昌的名望，但其中的擅画者亦往往面临着大量的索画请求，对于官俸微薄的下层官员来说，以画获取润笔是其治生的重要途径，这在明代之前是很罕见的。

另一方面，除了仕籍文人，明代还有大量的布衣文士加入以画治生的行列，在规模和交易方式等方面都较前代有很大突破。如果说唐宋时以画治生的底层文士尚属个例，那么在明代，大量文士仕途无望、生计堪忧，绘画成为他们治生的重要方式之一。江南地区的吴门画家最典型地体现了当时文士以画治生的一般状况。吴派领袖沈周便不乏以画治生之举。沈周（1427—1509），字启南，号石田、白石翁，世代隐居吴门，布衣终身。他诗文俱佳，《明史》记载其"年十一，游南部，作百韵诗，上巡抚侍郎崔恭。面试凤凰台赋，援笔立就，恭大嗟异"[①]，可见其才思敏捷。江南著名文士不少皆出其门下，如文徵明、唐寅、都穆等都曾有从游经历。不过，沈周之文名往往为画名所掩，所获称誉也多在绘画方面。王鏊《石田先生墓志铭》中称"近自京师，远至闽、浙、川、广，无不购求其迹，以为珍玩"[②]，并非虚言。沈周画名之下，求画者纷至沓来，而他性情温和，往往有求必应，即使索画者一次持数张纸也不以为忤。在沈周生活的时代，文人艺术交易模式尚未定型，润笔形式也不拘一格，持饼饵来求画者亦有之。即便如此，绘画带来的经济收益对于沈周的家庭生计仍然颇为重要。沈家世代隐居，颇有田产，但到了沈周时，江南赋税颇重，加上种种开支，家庭经济状况已大不如前。沈周五十多岁葬父时，甚至需要友人帮助才能完成，七十多岁仍有诗称"饥谋煮字不聊生"（《小轩雨意题寄匏庵老友》）。故以诗文书画换取钱物对沈周来说是自然而然的选择，他文集中有不少贺寿序文和墓志之类，相当一部分应该是有润笔的。实际上，沈周的老师杜琼亦曾以画为生，对于当时不富裕而又擅画的文士来说，这是比较常见的治生方式。

① （清）张廷玉等：《明史》，中华书局 1974 年版，第 7630 页。
② （明）王鏊：《石田先生墓志铭》，载（明）王鏊著，吴建华点校《王鏊集》，上海古籍出版社 2013 年版，第 411 页。

沈周这样有田产的大家尚且如此，吴门其他画家就更依赖绘画润笔了。钱毂、居节等人都不乏以画治生之举，《明画录》记载居节晚年"或绝粮，则晨起写疏松远岫一幅，令童子易米以炊"[①]。这种交易方式，相比于沈周所经常面对的索画者上门请托与酬谢的模式，已经颇为市场化与职业化，是画家的主动行为。同时我们也可以作出揣测，疏松远岫这样的题材，可能是居节擅长且市场比较欢迎的。松树题材的绘画具有多重意义，可以在各种场合流通：它既可以暗示精神品质的高洁，也包含着对于未来的美好祝愿（比如祝愿青年成才，有未来可期之意），同时还是祝寿图的典型物象。因此，居节绘疏松远岫，很可能是有意识的市场行为。居节的治生状况，可助我们管窥吴门二代、三代画家在明中晚期以艺谋生的大致状况。

针对明中晚期文士的卖画行为，不少文士都提出了质疑。明范允临认为："今吴人目不识一字，不见一古人真迹，而辄师心自创。惟涂抹一山一水、一草一木，即悬之市中，以易斗米，画那得佳耶？"[②] 范允临的批评，主要侧重于两点：一是吴派末流不师古，无法度；二是其急于以画易米，功利性太强。范允临之论固然有其道理，但对于卖画文士来说，相比于奔走于豪门，以画治生反而是保全尊严的一种途径。以唐寅（1470—1523）为例，唐寅性颖绝，最初并无意于科举，父殁后遵其遗愿，以一年之功而乡试第一，实为当世罕见。然而造化弄人，同郡富人子徐经仰慕唐寅，偕同北上赴考，后徐经被查出科场舞弊，唐寅竟被连累下狱，科名亦遭废黜。[③] 自此，唐寅放浪江湖，寄情诗画，成为江南著名狂士。唐寅之生

① （清）徐沁：《明画录》，载于安澜编著《画史丛书》，河南大学出版社 2015 年版，第 1465 页。

② （明）范允临：《输蓼馆集》，载周积寅编著《中国历代画论：掇英·类编·注释·研究》（上），江苏美术出版社 2013 年版，第 352 页。

③ 唐寅生平之大概，可参考《吴县志》的简短记载："唐寅字伯虎，一字子畏。性绝颖，数岁能文，然不屑事场屋。其父广德，致举业师教之。父殁终制，已籍名府学。弘治戊午，试应天第一。傍郡有富子，亦举于乡，慕寅，载与俱北。既入试二场后，有仇富子者抨于朝，言与主司有私，并连寅。诏逮捕富子与寅付狱。逮主司出，同讯于廷。富子既承，寅不复辨，同被黜。放浪形迹，翩翩远游。益肆力于学，穷研造化元蕴象数，寻究律历，求扬马、元虚、邵氏声音之理，旁及风鸟、五遁、太乙。其于诗歌文字，不甚措意。或寄趣于画，下笔辄追唐宋名匠。晚饭心佛乘，号六如。治圃桃花坞，年五十四卒。"参见（明）唐寅著，应守岩点校《六如居士集》，西泠印社出版社 2012 年版，第 239 页。

计，正在于其诗文书画。他有著名的言志诗称"不炼金丹不坐禅，不为商贾不耕田。闲来写就青山卖，不使人间造孽钱"，从道德的视角肯定了卖青山的意义。

唐伯虎之际遇虽属极端个例，但他颇可代表明中后期文士的生存状态，其心态亦较典型。正如其言志诗中所宣称的，唐寅所彰显的是一种新的生存方式：非佛非道，不商不农，以画治生。这种生存方式同时具有道德合理性：与其卑躬屈膝游走豪门，或者以其他不义方式获取钱财，不如自食其力、以一技之长获取糊口之资。明代文士往往将卖画称为"笔耕""砚田"，以类耕的譬喻来凸显治生的合理本质，而唐寅则更进一步，明白无误地为卖画赋予道德合理性，可谓前所未有。这种"闲来写就青山卖，不使人间造孽钱"的态度，甚至成为唐寅的"标签"，在后代不断得到重复与回应。明徐应雷《唐家园怀子畏五首》就有句"不买青山隐，却写青山卖"①，正是对此一标志的再一次确认。

唐寅此一宣称可谓道出了当时以画治生文士的心声，明末清初以画治生的文士亦以此语进行自我言说。如万寿祺自称"吾效唐子畏闲来写就青山卖，不使人间作孽钱也"②。而石涛亦宣称"我不会谈禅，亦不敢妄求布施，惟闲写青山卖耳"③。对唐寅这一宣言的继承甚至到了清代后期亦不乏其例。对于万寿祺等晚明以画治生的文士而言，唐寅无疑是一个值得援引的先例，不仅具有以画治生的典范意义，而且提供了"不使人间造孽钱"这样明确的价值表达。可以说，唐寅对晚明以画治生的文士之心态与自我言说有直接影响，以画治生的道德尴尬（比如义利之辨、业余与画工之别）被"不使人间造孽钱"的价值观念所遮蔽甚至替换，而唐寅在文士群体中具有的声望和地位，也进一步保证了这种观念的正当性。

有了唐寅等人作为先例，明末清初文士以画治生现象明显增多。此一时期画史中贫困文士以画为生的例子可谓俯拾即是。如恽寿平"家甚贫，风雨常闭门饿。

① （明）唐寅著，应守岩点校：《六如居士集》，西泠印社出版社 2012 年版，第 306 页。
② （明）姜绍书：《无声诗史》，载于安澜编著《画史丛书》，河南大学出版社 2015 年版，第 1307 页。
③ （清）张潮撰，方文编注：《幽梦影》，崇文书局 2017 年版，第 65 页。

以画为生，然非其人不与也"①。萧云从"家无负郭，一二相知有力者远不能托，时时借画以治生"②。此种风气甚至波及女子，其中能画者亦以此为生。③ 此类记载实多，限于篇幅，不一一列举。

　　明末清初以画治生的现象为何如此显著？本书接下来的几章都从不同的角度试图作出回答，而其中颇值得关注的当数文士群体的历史变动，尤其是遗民群体的生计境况。就当时文士的历史变动而言，一方面，生员群体在晚明进一步扩大，越来越多久试不中、仕途无望的底层文士都面临着治生压力（如文人画家萧云从即久困场屋）；另一方面，明清之交大量文士避隐山林，经济状况发生剧变，不得不寻求治生之法。以画治生对于此一时期的文士而言，不仅是唐寅的"不使人间造孽钱"，而且还有了维持民族气节的意义。如"赵旬，字禹功，……丙戌后立高节，隐于缁，卖画以活，世所称'壁林高士画'者也"④。对于大部分明末文士来说，选择成为遗民只是第一步，更困难的是如何长期坚守遗民气节——毕竟一时激愤是容易的，但遗民生活的琐碎现实往往消磨家国之念于无形，如何维持遗民生活才是关键问题。事实上，明遗民亦有多种治生方式，无论是力耕、教馆、行医、卖卜，甚至植树、卖诗文书画，都是当时的常见选择。不少遗民选择以画治生，如恽寿平国变后以画养父，忠孝两全。方以智国变后从贵公子沦落江湖，不管是为了维持生计，还是为了抗清大业，都往往需要卖画来应急。各种遗民录里都大量记载着明遗民"以画自给"的事迹，这一群体可谓明末清初以画治生文

① 记载见《南田先生家传》(恽敬《大云山房集》)，参见（明）恽寿平著，吕凤棠点校《瓯香馆集》，西泠印社出版社2012年版，第372页。

② （清）宋起凤：《稗说·萧尺木画学》，载张小庄编著《清代笔记日记绘画史料汇编》，荣宝斋出版社2013年版，第42页。

③ 如《名媛诗话》卷五有《环青阁集中赠女史唐墨兰并序》云："墨兰女史颜如玉，家住吴门出名族……无那长安居不易。十指辛勤聊济贫，一官淹蹇长需次。却倩丹青是笔耕，翻教声价重京城。家家粉篆求描景，处处冰绡乞写生。"此诗所记女子名唐桂凝，清初人，擅人物、没骨花，画名之下不乏"求描景""乞写生"之人，而她亦以此笔耕养家，可见此时以画治生已成为社会中广为流行的谋生方式。参见（清）沈善宝《名媛诗话》，载顾廷龙主编《续修四库全书·集部诗文评类》，上海古籍出版社2002年版，第611页。

④ （清）张庚：《国朝画征录》，载于安澜编著《画史丛书》，河南大学出版社2015年版，第1686页。

士的重要组成部分。

二、逐渐拓展的受画对象

如果说元代以倪瓒为代表的文士已不得不将受画对象扩大到文士阶层之外，绘画不再是文士群体内部的应酬交往活动，那么到了明代，能够得到文士绘画的群体进一步扩大，不仅王公贵族、文人雅士在受画者之列，市井细民、大小商人皆与文士有绘画交易往来，在明末清初时甚至有泛滥之嫌。这种情况，固然缘于社会各阶层绘画消费需求的不断扩大，但从售画主体来看，也说明文士对于受画对象的要求在不断放宽，绘画逐渐突破阶层局限，成为全社会共享的文化商品。

如果对受画对象作一粗略分类，大概可分为王公贵族、文人雅士、市井杂流、新兴富商几种（当然各种分类之间也不乏交叉的情况）。前二者历来是文人绘画应酬交往的主要交往对象，后二者则往往被排斥。不过，在明代，这一情形发生了相当大的变化。以下试分而论之。

首先，对于王公贵族，文士的态度颇为微妙，有不少文士画家排斥此类"贵人"的例子。如明陆治"尤不喜与贵交酬应"[1]，徐渭"深恶诸富贵人，自郡守丞以下求与见者，皆不得也"[2]。不过，对于文士与权贵的关系，此类言说亦存在陈陈相因的惯例，其具体情境不妨从多角度来理解。可以肯定的是，并非所有权贵文士都会拒绝，许多皇亲贵胄本身即是风雅文人，书画酬唱理所应然。同时，也不排除有文士借书画以结交权贵，以为晋身之资。除此以外，拒绝权贵也可能是文士传记中的一种"声称"，以此来彰显文士品格之高洁，这也是文士评价与言说中的常见话语。不过，除了以上几种可能，明代亦有相当多的文士不愿将画作付与权贵的真实例子。不过，对于权贵的此种排斥、轻视态度，并非明代所独有，这里只谈当时比较特别的一点，即一种全身远害的考虑。

① （明）姜绍书：《无声诗史》，载于安澜编著《画史丛书》，河南大学出版社 2015 年版，第 1261 页。
② （明）姜绍书：《无声诗史》，载于安澜编著《画史丛书》，河南大学出版社 2015 年版，第 1259 页。

　　关于明清文士的记载中，经常见到对于一种全身避害的远见的赞赏与叹服。以文徵明为例，其子文嘉于《先君行略》中记载：

　　宁藩遣人以厚礼来聘，公峻却其使。同时，吴人颇有往者，公曰："岂有所为如是，而能久安藩服者耶？"人殊不以为然。及宁藩叛逆，人始服公远识。①

　　此处宁藩即当时的宁王朱宸濠，朱元璋六世孙，为第四世宁王。朱宸濠早有反意，四处招罗人才，意图举事。一时名士如文徵明、唐寅等人，皆在其网罗之列。而文徵明极富远见，"峻却其使"。文嘉的这一记载应该是比较可信的。文徵明于交接的界限把持极严，不止一处记载提及他的这一特点，如其弟子何良俊亦记载：

　　衡山先生于辞受界限极严，人但见其有里巷小人持饼饵一�来索书者，欣然纳之，遂以为可浼。尝闻唐王曾以黄金数笏，遣一承奉赍捧来苏，求衡山作画。先生坚拒不纳，竟不见其使，书不肯启封。此承奉逡巡数日而去。②

　　此则记载亦与文嘉记载相呼应。徐沁《明画录》中亦记载文徵明平生有三不应，"宗藩、中贵、外国也"③，并称此为"国家法"。显然，文徵明对于以宁王朱宸濠为代表的权贵的拒绝，不只是单纯出于文士品格，而亦有全身远害的考虑。"人始服公远识"，正可见当时人对旦夕祸福的恐惧以及清醒远虑的叹服。实际上，唐寅亦为宁王所招，往赴之后，察觉宁王的反志，唐寅不得已佯装痴傻，方才全身而退。《明史》记载此事只有一句，"宁王宸濠厚币聘之，寅察其有异志，佯狂

① （明）文徵明著，陆晓冬点校：《甫田集》，西泠印社出版社 2012 年版，第 541—542 页。
② （明）何良俊撰，李剑雄校点：《四友斋丛说》，上海古籍出版社 2012 年版，第 94 页。
③ （清）徐沁：《明画录》，载于安澜编著《画史丛书》，河南大学出版社 2015 年版，第 1458 页。

使酒，露其丑秽。宸濠不能堪，放还"①。而实际上，对于唐寅等并无有力者庇护的文人来说，卷入此类事情无疑会招致灭顶之灾，其间酸苦岂是史书一句话所能概括。因此，避免诗文书画引发的无妄之灾，也是此时文士的共识。

此种观念，从李东阳对"游艺"的态度中亦可窥得。明何孟春记载他与李东阳谈论文人艺术，何孟春认为，正如前辈士大夫所言，"游艺必审轻重，且当先有迹者。学文胜学诗，学诗胜学书，学书胜学图画，学图画又胜学琴弈之事，盖有迹者胜耳"②。究其原因，盖因有迹者能够"垂之无穷"，可以托寄身后之名。可以说，何孟春仍然持传统儒家文艺观，儒者所追求的，无非立德立功立言，即使游艺，也当求垂之后世。从这个角度来讲，文、诗、书、画、琴弈，因为迹之流传方便程度、保真程度不同，作为文人艺术的重要性亦逐相递减。然而对于此一问题，李东阳则认为"此后生计，吾老不暇为此"，认为诗文书画反而不如无"迹"的棋弈。李东阳作为诗文大家，何以持论如此？何孟春又接着记载了一件事：

> 一日，先生在棋酒间，有奉当道命以巨轴乞词翰者踵至，先生色弗怡，大书一绝云："莫将性命作人情，写字吟诗总害生。惟有围棋堪遣兴，客来时复两三枰。"春为之悚然，知先生前意之所在也。元许鲁斋尝戒其徒姚燧曰："弓矢为物以待盗，使盗得之亦将待人。文章固发闻士子之利器，然先有能一世之名，将何以应人之见役。非其人而与之，与非其人而拒之，钧罪也，非周身斯世之道也。"此又游六艺者所当知。③

李东阳作为当世著名文人，难免遇到此种"当道"者乞词翰的情况。若从命，则为人所役；不从，则有忤于权贵，可谓左右两难。李东阳因此有"写字吟诗总害生"之叹。实际上，与当道者的这种纠结关系前人已有很透彻的论述，正如何

① （清）张廷玉等：《明史》，中华书局 1974 年版，第 7353 页。
② （明）何孟春：《馀冬录》，岳麓书社 2012 年版，第 530 页。
③ （明）何孟春：《馀冬录》，岳麓书社 2012 年版，第 530 页。

孟春所提到的元代大儒许衡已有论断，"非其人而与之，与非其人而拒之，钧罪也"。诗文书画本是文士文化身份的象征，亦是"发闻士子之利器"，文士可由此扬名天下，然而有名则不得不应对纷然而至的索求，无论给与不给，拒与不拒，都在考验士人交接的分寸，稍不留神，小则积怨，大则有性命之忧。

在明代风云变幻的政治局面中，对权贵的此种慎于交接的态度，正是士人为了周身斯世而不得不采取的处世之法。尤其晚明之时，万历朝党争严峻、暗流涌动，廷杖之事时有发生，远祸避害更是此时士人的基本态度，陈继儒即在与友人的信中认为"时方龙战，非特飞见难，即潜亦不易"[1]，此种境况中，隐于市野或许才是全身之法。而在清初鼎革之后，普通文士更存自保之心，轻易不愿卷入政治是非之中，《皇明遗民传》卷五记载明末清初查士标"畏接宾客，盖有托而逃。有王额驸者，甚贵，拥高赀，尝三顾，士标终不答。亡何王败，人服其先见"[2]。此王额驸即吴三桂之婿王永宁，爱好书画收藏，查士标对此非常谨慎，最终王额驸落败，"人服其先见"，这种评价正与前文众人对文徵明的评价如出一辙。从这种相似的评价中，可窥得明代文士对于有权势的贵人的冷静态度。

其次，明代文人与商人的关系较之前要密切很多。关于士商关系，学界已有诸多研究，此处只就绘画交往这一角度展开。商人作为受画者，在文士眼中的地位并非一成不变。如果说明初士商之间仍维持着传统的疏离感与身份区隔，那么到了明中后期，二者的交往越来越密切，商人也成为文士绘画越来越重要的购藏群体。

明初文士与商人的关系，王绂的态度可谓生动一例。据画史记载：

> 毗陵王绂孟端，高介绝俗之士。……尝月夜寓京师旅邸，闻箫声起邻家，清亮可人，倚床而听之，乘兴写竹石一幅。明早叩门寻访其人以为赠，盖一富商也。商人大喜过望，次日奉驼罽毡段二求作配幅。孟端曰："俗子何足当我笔也！"亟索

① （明）陈继儒：《答朱先生》，载《陈眉公尺牍》，上海杂志公司 1936 年版，第 227—228 页。
② 谢正光、范金民编：《明遗民录汇辑》，南京大学出版社 1995 年版，第 468 页。

而碎之，其介如此。①

士商之间的关系，在明初仍然十分紧张，王绂的例子正印证了社会对商人不谙风雅的传统认知。商人的举动从两个方面对王绂有所冒犯。一是求配幅。凡事配作双，往往是民间习俗，晚明文震亨在其堪称明代文人文化趣味指南的《长物志》中即认为"悬画宜高，斋中仅可置一轴于上，若悬两壁及左右对列，最俗"②。商人求作配幅，大概正是为了达成"左右对列"的悬挂效果，可谓不解风雅之至。二是奉上礼物的行为。王绂竹石本为乘兴而作，颇有雪夜访戴之意，乘兴而来，兴尽而返，有为知己者而作的意味。而商人当即奉上礼物求作配幅，无疑将王绂之"兴"庸俗化、商品化，无怪乎王绂以俗子称之。由王绂此举可见传统文士对于交往对象文化资本的要求，商人作为经济资本的典型拥有者，文化资本往往有所欠缺，多为文人所排斥。

士商关系之转变，主要在明代中晚期。尤其在商品经济发达的晚明，商人的地位较以往大幅提高，文士与商人之间的往来变得十分频繁，不少画家的赞助人都是知名商人。这种士商之间的密切互动，往往被传为笑谈。周晖《二续金陵琐事》中记载："凤洲公同詹东图在瓦官寺中，凤洲公偶云：'新安贾人见苏州文人如蝇聚一膻。'东图曰：'苏州文人见新安贾人亦如蝇聚一膻。'凤洲公笑而不答。"③此凤洲公即王世贞，为苏州文士代表，詹东图即詹景凤，安徽人。二人话语交锋间，可见明代中期社会风气的变化。这种变化，可以从两方面来看。一方面，世风重商，士人亦有逐利的趋势，同时商人也需要文士的话语权来提高社会声望与地位，士商交往可谓彼此成全；另一方面，商人群体的素质也在不断提高，尤其不少家族从商便是为了下一代能够进入士流，这种情况不仅在很大程度上消解了二者身份的壁垒，也使得商人群体亦通于翰墨，除了职事有别，不少醉心于

① （明）叶盛撰，魏中平校点：《水东日记》，中华书局1980年版，第10页。

② （明）胡天寿译注：《长物志》，重庆出版社2017年版，第240页。

③ （明）周晖：《金陵琐事·续金陵琐事·二续金陵琐事》，南京出版社2007年版，第312页。

文事的商人几乎就是半个文人了。

在明末清初文士的绘画治生活动中，商人的地位是非常重要的，尤其是商人越来越趋于文人化，雅爱收藏，更促进了二者的交往。明末清初文人画家龚贤的治生活动便经常要依赖于扬州盐商，他提到"广陵多贾客，家藏巨锸者，其主人具鉴赏，必蓄名画"①。龚贤著名的《溪山无尽图》最终便归于商人之手，此画完成之后，被龚贤携至扬州，在友人座上遇到了许葵庵，被其收入囊中。此图的题跋记载了此段经历："葵庵曰：'讵有见米颠袖中石，而不攫之去者乎？请月给米五石、酒五斛以终其身何如？'余愧岭上白云，堪怡悦，何合谬加赞赏，遂有所要而与之。"②此许葵庵即许桓龄，字嵩期，号葵庵，当时为河东运使，故龚贤以司马称之。许父承远，为著名徽商，在当地捐助文庙及书院建设，颇有义名。葵庵之兄名松龄，字颐民，号劲庵，仪征籍廪生，官至内阁中书，亦与龚贤等人往来密切。许氏可谓徽商家族发展的典型，他们往往在商与士的身份之间递换，父从商，子则可为士，这正是此时商人家庭的阶层上升路径之一。许氏一族从明代中期就移居扬州，与当地文人交往密切，对画家赞助颇多，龚贤、石涛等人都与其有书画往来。在《溪山行旅图》被许桓龄买走之后，龚贤又馆于其家，为其创作了不少作品。

文士绘画对商人艺术赞助的依赖，正是明末清初文士治生活动中非常重要的变化。不过值得注意的是，虽然当时士商互动是一大趋势，但商人素质参差不齐，文士气质亦各自有别，对于商人的态度也存在多样化特点，不可一概而论。以龚贤为例，他亦曾提到对于"广陵"的这些"贾客"，"最厌造其门，然观画则稍柔顺，一日，坚欲尽探其箧笥。每有当意者，归来则百遍摹之，不得其梗概不止"③。可见龚贤对商人的总体态度仍颇为负面，只是为了看画而不得不"稍柔顺"。文徵明的后代文点身处易代之际，亦不得不以画为生，有富家子求画，规定了期限，

① 刘海粟主编，王道云编注：《龚贤研究集》（上集），江苏美术出版社 1988 年版，第 157 页。
② 刘海粟主编，王道云编注：《龚贤研究集》（上集），江苏美术出版社 1988 年版，第 155—156 页。
③ 刘海粟主编，王道云编注：《龚贤研究集》（上集），江苏美术出版社 1988 年版，第 157 页。

文点亦十分恼怒。对于商人，文士的审视要严苛许多，虽然不乏风雅爱士的商人能够以文士交往礼节相待，但其他商人一旦逾越了文士的心理边界，仍然为文士所排斥，可以说，虽然士商交往密切，但身份之别仍然存在。

最后，除了商人以外，明代文士绘画的购藏者还有一个重要的变化，即市井小民的加入。以沈周为例，据记载，他"贩夫牧竖持纸求索，不见难色"①，"候之者舟哄河干，屡满户外，乞诗乞画，随所欲应之，无不人人满意去"②。这些索画活动未必都是金钱交易，很多都是赠送或以物易画。明代画史中不乏关于文士与普通民众交往的记载，或是四邻或是亲友，糕饼粥食的接济，画家往往回报以作品，这也是此一时期文士以画治生的方式之一。这种习惯甚至被有心人利用。如徐渭书法难求，一巨商想要购买其草书，却又怕被拒绝，便求助于徐渭隔壁的老人，老人便根据徐渭的处世风格，"值大雪，挈樽酒一鲤访文长；文长大喜，热酒煮鲤，出其纸，尽书之"③。对于性情相投的普通人，文士往往不吝于为其作画，因此其受画对象远较前代扩大。

受画对象扩大到市井普通百姓的趋势，在明末清初时尤为明显。究其原因，一方面固然是文士生存境况的底层化，日常交往中不乏上文徐渭邻人这样的求画者；另一方面，也与文士对贩夫走卒的认识有关。明末清初归庄有《笔耕说》一文，对明末清初文士的治生心态有非常典型的论述，未免支离，兹引其全文如下：

> 吾家自先太仆卖文，先处士卖书画，以笔耕自给者累世矣。遭乱家破，先处士见背，余饥窘困踣，濒死者数矣；比年来，余文章书画之名稍著，颇有来求者，赖以给饘粥。客或病其滥，余曰："诚然！顾不能无藉于此，欲不滥当若何？"客曰："大人先生、学士大夫来求者应之，即屠沽儿有求，拒弗与。庶免于滥矣！"

① （明）王鏊：《石田先生墓志铭》，载（明）王鏊著，吴建华点校《王鏊集》，上海古籍出版社 2013 年版，第 410—411 页。

② （明）姜绍书：《无声诗史》，载于安澜编著《画史丛书》，河南大学出版社 2015 年版，第 1235 页。

③ （明）顾景星：《白茅堂文集·书徐文长遗事》，载（明）顾景星著，《清代诗文集汇编》编纂委员会编《清代诗文集汇编（76）：白茅堂集》，上海古籍出版社 2010 年版，第 693 页。

余笑曰："客过矣！天下有道，贤人在位，愚者在下；无道反是。故战国之贤豪，多隐于卖浆、屠狗；东汉之高士，或托于侩牛、赁舂。今之所谓大人先生、学士大夫，子以为贤乎，愚乎？果贤者也，知必不立于今日之朝，食今日之禄矣；今之屠沽儿，吾岂谓必有如古之贤豪高士出其中乎！顾不立今日之朝，不食今日之禄，以为犹此善于彼；况余每见言兜离、状窮停者，视之如羊豕，尝欲断其肢体，刳其肺肠，是余亦有屠者之心；既卖文、卖书画，凡服食器用，一切所需，无不取办于此，是余亦为沽者之事。吕望鼓刀为师尚父，百里奚、宁戚饭牛为齐秦相，余平生自待如此，又安敢概视今之屠沽儿，谓必无古之卖浆屠狗、侩牛赁舂之贤者出其中乎！惟今世之所谓大人先生、学士大夫之中，则断断乎必无人也。子者以余之卖文、卖书画不拒大人先生、学士大夫之请为滥，则诚然矣；顾以应屠沽儿之求为滥，不已慎乎！"客愕然久之曰："子之论诚高矣。"虽然，世目子为狂生。乃今尤信。①

归庄（1613—1673），字玄恭，江苏昆山人。归庄为明末奇士，国变后参加抗清活动，失败后隐居，以书画为生。此篇《笔耕说》专就文士以诗文书画治生的现象发论，为理解当时文士的治生观念和心态提供了很好的观察窗口。其中值得注意者大约有以下几点。首先，从归庄的论述可知，以诗文书画笔耕为生确属当时文士的惯常做法。归庄为归有光曾孙，其所谓"先太仆"即指归有光（归有光官至南京太仆寺丞），"先处士"为归庄之父归昌世，以书画名世。归有光为文章名家，久困科场，以文治生，而归昌世亦以所擅长的书画治生，到归庄时，仍然以文章书画为生计之途。归家几代皆以笔耕为活，略可管窥明中后期文士的治生风气。其次，此种治生活动的受众中，"屠沽儿"之类的市井杂流是很值得关注的变化。正如"客"所提出的质疑，归庄对于受画者似乎并无取舍与限制，大人先生与市井小民一视同仁，有违于历代文士书画交往的惯常做法，有"滥"之病。

① （清）归庄：《归庄集》，上海古籍出版社 1962 年版，第 490—491 页。

这种质疑，正说明贩夫走卒成为颇为重要的受画群体，而这当属明末的新现象，以前甚为少见。再次，归庄对于此种质疑的回复，可代表当时文士对市井杂流的新认识。他认为易代之时，"今之所谓大人先生、学士大夫"亦非贤人，否则必不立于今日之朝，而"今之屠沽儿"中，则未必无"古之卖浆、屠狗、饭牛、赁舂"等隐于杂役的贤者，故他认为，真正的"滥"之病在于回应"大人先生、学士大夫"之请，而非屠沽儿。归庄身处易代之际，故对于大人先生的出处态度如此激烈，但他不拒屠沽儿的态度与原因却颇具代表性。在归庄的论述中，职事身份的区别被消解，屠沽儿与大人先生都被放到道德层面进行考量。事实上，归庄亦是以这样的角度进行自我审视的，"吕望鼓刀为师尚父，百里奚、宁戚饭牛为齐秦相"，吕望即姜子牙，姜子牙与百里奚、宁戚皆曾从事卑贱之事，却是举世皆知的贤者，之后亦各自成就一番事业。因此，表面职事并不能定义内心的德行，而在归庄看来，后者才是个人价值之所在。他以此自我期许，也以此看待市井中以屠沽之事为生之人。

可以说，以归庄为代表的明末清初文士对市井普通百姓持此种态度，一个重要原因便是二者之间存在身份的共鸣。明清鼎革，大量文士避居山林，勉强寻求治生之法，从行迹来看，他们往往与市井之人并无差别，以画治生的文士亦往往迹同画工。因此，他们既能对贩夫走卒的生活与身份怀有共情之感，又能不以职事论英雄，识人往往基于内"心"而非外"迹"。他们以此进行自我言说，也在治生活动中并不排斥市井细民。这正是明末清初文士绘画受画者的非常重要的变化，与前代颇为不同。

三、趋于明确的润例

明代文士以画治生的另一个重要变化，是对于润笔的要求进一步明确，不仅社会普遍认同此种润笔惯例，而且有了明确润例的出现。实际上，元末王冕以尺幅计价的行为已经预示了文士润笔的此种发展趋势。润笔的规格始终是文士治生

无法回避的问题，而随着明中晚期风气转变，文士不仅敢于言利，而且自定润格，在明末清初时不乏公开润例以画治生者。虽然其具体性质尚堪讨论，但润格之明确化仍然是文士治生史上的重要现象。

明代李诩记载了明中后期的士风之变，可一窥文士对润笔的态度：

嘉定沈练塘龄闲论文士无不重财者，常熟桑思玄曾有人求文，托以亲昵，无润笔。思玄谓曰："平生未尝白作文字，最败兴，你可暂将银一锭四五两置吾前，发兴后待作完，仍还汝可也。"

唐子畏曾在孙思和家有一巨本，录记所作，簿面题二字曰"利市"。

都南濠至不苟取。尝有疾，以帕裹头强起，人请其休息者，答曰："若不如此，则无人来求文字矣。"

马怀德言，曾为人求文字于祝枝山，问曰："是见精神否？"（原注：俗以取人钱为精神）曰："然。"又曰："吾不与他计较，清物也好。"问何清物，则曰："青羊绒罢。"[1]

桑悦（1447—1503），字民怿，号思玄居士，常熟人，明成化间举人。都穆（1458—1525），字玄敬，因居住于吴县南濠里，世称南濠先生。桑悦、都穆以及唐寅、祝枝山，都是当时才名极盛的文士，或有功名，或为布衣，但皆重润笔。桑悦甚至对于友人的请求回之以"平生未尝白作文字，最败兴"，对文士的传统伦理价值观念可谓极大挑战。不过，对于此种惊世骇俗的举动，亦不必完全当真，甚至以为这就是明中后期的社会常态。首先，桑悦为当时的狂士，自称江南才子，其狂态比唐寅有过之而无不及，并非文士的一般情形，而只能提供世风的一种参考；其次，此四人都为江南地区人士，不能代表明代全国的风气，在北方及江西等地，传统价值观仍占有一席之地，文士对于义利交接分寸要比江南文士更为谨

① （明）李诩：《戒庵老人漫笔》，中华书局 1982 年版，第 16 页。

慎；最后，即使是桑悦，也并非当真以追求金钱为最高价值观，此语更多是以一种名士习气来表达对空手求文者的不满。不过，此种不满也从侧面说明，当时文士收取润笔已经是理所当然之事，至少在江南地区已是如此，祝允明之重"精神"，唐寅之有"利市"册，皆是此种风气的体现。在此种风气中，直接言利反而是一种名士风雅，较之虚情矫饰更受文士认可。明末顾炎武曾提出："杜甫作《八哀诗》，李邕一篇曰：'干谒满其门，碑版照四裔，丰屋珊瑚钩，麒麟织成厕。紫骝随剑几，义取无虚岁。'……昔扬子云犹不肯受贾人之钱，载之《法言》，而杜乃谓之义取，则又不若唐寅之直以为利也。"[1] 直接言利而不再虚伪矫饰，正是当时崇尚的文士真性情的体现，而文士身份也使得求润笔之举与商人求利有所差别。同时，从上述记载也可看出，润笔在当时文士经济生活中扮演着重要角色，否则都穆不至于病中"以帕裹头强起"仍为人撰文，其职业化特征已颇为显著了。

对于晚明士风的此种变化，学界已多有论及。这种风气的变动体现在以画治生领域，则为润例的出现，即规定润笔的规格，以此作为治生活动的施行标准。明末清初不少文人都曾以润例卖艺，如周亮工记载明末清初张稚恭曾以润例卖画[2]，还有同一时期山阴人戴易也曾公开书榜、以书为生[3]。可以推测，当时以润例卖艺者应当不止有记载的这几人。[4] 限于史料存世的偶然性，张稚恭等人的详细润例已湮没无闻，目前可见比较早的润例大约有三则，为晚明李日华（1565—1635）的书法润例，明末清初吕留良（1629—1683）《卖艺文》中六人诗文书画

① （清）顾炎武著，陈垣校注：《日知录校注》，安徽大学出版社2007年版，第1074页。

② 周亮工《读画录》记载："稚恭自塞外归，家既破，以卖画自给，张小笺示人曰：一屏值若干；一笺、一幅值若干。"（清）周亮工著，罗琴点校：《读画录》，浙江人民美术出版社2018年版，第48页。

③ 孙静庵《明遗民录》卷四三记载了戴易卖字之事："初，求易八分书者，非其人多不应，得者必厚酬。至是，榜于门，书一幅止受银一钱。人乐购之，资稍稍集。又相旁地当买者并买之，凡四十余金，而地毕入。"不过值得注意的是，戴易卖字并非为了一己生计，而是为了遗民徐枋之葬所买地筹钱。参见谢正光、范金民编《明遗民录汇辑》，南京大学出版社1995年版，第1166页。

④ 此外还有公开润例卖诗文的，如沈瓒《近事丛残》中记载了张凤翼卖诗文谋利的事："张孝廉伯起凤翼，文学品格，独迈时流，而耻以诗文词翰接交贵人。乃榜其门曰：'本宅缺少纸笔，凡有以扇头楷书满面者银一钱，行书八句者三分。特撰寿诗、寿文，每轴各若干。'人争求之。自庚辰（1580）至今，三十年不改。"（明）沈瓒：《近事丛残》，广业书社1928年版，第29页。

印的润例，明末清初万寿祺（1603—1652）的卖画润例。部分摘录恐有损于行文语气和关键信息，故全录于此。首先为李日华于1629年撰写的润例：

予林居多暇，士友索书者坌集，因戏定规条以示掌记，曰："大涤洞左界翰墨司散仙竹懒，示谕掌书童等知悉：迩自鱼郎启网，鸟径通幽，虽弥明非世俗之书，而杨许泄真灵之嗳。何妨洒墨，聊戏抟沙。既开乞署之门，且撤躲婆之石。凡持扇索书者，必验重金佳骨，即时登簿，明注某月日，编次甲乙，陆续送写，不得前后搀越。每柄为号者，取磨墨钱五文，不为号三文。其为号，必系士绅及高僧羽客，方许登号，不得以市井凡流，蒙蔽混乞。每遇三六九日辰刻，研磨好墨，量扇多寡，斟酌墨汁，禀请挥写。如乞细楷者，收笔墨银一钱，磨墨钱亦止三文。写就藏贮候发，亦明白登记某日发讫。其有求书卷册字多者，磨墨钱二十文，扁书一具三十文，单条草书每幅五文。纸色不佳或浇薄渗墨者，不许混送。昔山阴谑口，自笼羽人之鹅。莆阳奢望，竟驱晬友之婢。我悉贷除，以润汝辈。汝辈既居橘栗术葛之俦，应修玄楮泓颖之职。恪供乃事，勿横索也。崇祯己巳闰月示。

此竹懒初脱京尘，乍亲林影，日长无事，曲徇交知，作此游戏筹略。年来眼暗兴颓，一意以纳息为务，铺席将收，招牌可揭，僮辈其各秉犁锄，助我灌园，勿深仗毛锥子也。癸酉小雪后一日，懒翁再题。[①]

其二为明季万寿祺之润例，他亦以画为生，流传有润例如下：

书：小楷三两起，至三钱止。中行五两起，至三钱止。大书五两起，至五钱止。
画：人物五两起，至一两止。不画扇面。大幅山水五两起，至一两止。小幅及扇面山水三两起，至五钱止。

———————————

[①]（明）李日华撰，郁震宏等点校：《六研斋笔记·紫桃轩杂缀》，凤凰出版社2010年版，第242—243页。

刻篆：石五钱；金铜一两五钱；玉二两。[1]

此外，便是吕留良《卖艺文》中众人的润例：

鹧鸪（黄宗炎）

石印（每方一钱） 金银铜铁印（每方三钱）

玉印玛瑙印（每方五钱） 水晶印磁印（每方四钱）

犀象琥珀蜜蜡玳瑁印（每方二钱）

北宗山水（每扇面三钱）

诗（律一钱、古风二钱、长律每十韵加二钱）

文（寿文一两、募缘疏一两、祭文五钱、碑记书序各一两、杂著五钱）

丽农（黄复仲）

南北宗山水（每扇面三钱、册页三钱、单条五钱、全幅一两、手卷每尺三钱、堂画二两）

诗文（同鹧鸪）

夺山（朱声始）

文（每篇一两）

鼓峰（高旦中）

小楷（每扇面二钱） 行书（一钱）

帷屏（每幅三钱） 锦轴（每幅八钱）

斋匾（每字一钱） 柱联（每对一钱）

诗文（同鹧鸪、丽农）

东庄（吕留良）

石印（每方三钱） 小楷（每扇满面三钱）

[1] （清）万寿祺著，余平整理：《万寿祺集》，浙江人民美术出版社 2019 年版，第 465 页。

册页（三钱）　手卷（每尺三钱）

行书（每扇面二钱，册页手卷同，单条三钱）

草书（每扇面一钱，册页手卷同）

诗文（同鹧鸪、丽农、鼓峰）

孟举（吴之振）

小楷（每扇面二钱）　行书（每扇面一钱）

柱联（每对一钱）　画竹（每扇面一钱）

写生（每扇一钱、着色二钱）①

明代的这三则润例，分别以时间为序列举如上。李日华为万历二十年（1592）进士，官至太仆少卿，《明史》称其"恬淡和易，与物无忤"②，为官生涯中不乏润笔收入。李日华的此份润例主要针对书法，但颇可窥见晚明上层文士对润笔的态度，故亦列入讨论范畴。万寿祺为崇祯朝举人，国破后儒衣僧帽，往来吴楚间，亦以画治生。吕留良众人多为浙东文士，国破后艰难治生，有《卖艺文》记录几人结伴卖艺之事，第二年又作《反卖艺文》，撤回卖艺声明，此则润例便见于《卖艺文》。

对于以上几则文士鬻书卖画的润例，到底该作何理解？私以为其性质颇为复杂，并不像部分论者所言直接彰显了文士治生的经济意图。③润例的来龙去脉、场合，甚至数目，都值得再作分析，以便更准确地把握此时文士治生的心态。

首先，应当承认的是，此种润例确实具有功能意义，体现着书画印的商品化。以上文士悬例于众（尤其是万寿祺和吕留良等人），本就是为了补贴生计，其中不乏经济考虑。以吕留良《卖艺文》中的鹧鸪先生黄宗炎的润格为例，其所卖者

① （清）吕留良撰，俞国林编：《吕留良全集》（一），中华书局2015年版，第244—245页。

② （清）张廷玉等：《明史》，中华书局1974年版，第7400页。

③ 如陶小军认为"由吕氏的描述看，当时的文人鬻艺鬻文已基本摆脱道德标准的束缚，完全以收入为念"。参见陶小军《公众视野下的中国书画》，南京师范大学出版社2015年版，第65页。

为印、画、诗文，润格规定颇为细致，很多细节如印章质地、长律换韵的情况都考虑到了，有较强的可操作性。可以揣测，此种详细的规定应当与黄宗炎以艺治生的经历不无关系，史载其确曾以画为生。① 由《卖艺文》来看，他在吕氏众友之中可谓极贫者，治生的压力也最大。他的治生方式之全备，固然是因为个人技艺之丰富，能够兼善，同时也不乏治生的考虑，因为多样化的技艺才能够备不时之需，满足顾主的各种要求。万寿祺的润例亦然，据记载，其"颇精篆刻，得汉人章法……行楷道逸，有鸾鹤停峙之概。画士女，作唐装，楷模周昉，不必艳冶明媚，得静女幽闲之态。山水林石，随意点染，夐然出尘"②。可见万寿祺于文人艺术涉猎颇广，各类画科皆有所成，上文润例即可见他治生活动的此种多样化特征。至于李日华，在设立润格的时候对于种种细节的考虑（如对有无称呼要求的考虑，对于细楷的考虑），亦是基于作品的具体经济价值。四年之后，他自揭招牌，不复以此为例，并命"僮辈其各秉犁锄，助我灌园，勿深仗毛锥子也"，可能依仗毛笔的治生活动确实曾对经济状况有所助益。因此，若说他们的润例纯属游戏，显然是不合适的，其中确实有治生的经济考虑。

其次，值得注意的是，这几份润例并非纯粹的价格声明，而是充满了复杂性。每则润例的目的都是多样化的，并不只是纯粹职业化的价格声明。因此，有必要对这几则润例的缘由与情境再作具体分析。

李日华在以上诸人中最有"业余化"的资本。他为进士出身，当属文士最理想的仕进渠道，无论是经济生活还是文化地位，他都更贴近传统士大夫的形象。就其润例而言，治生之念可能是其次，在彰明润笔情况的同时，更重要的是摆明一种姿态，展示自己的底线，以免除不必要的烦恼，比如其润例中提到的空手而来的索书人、良莠不齐的书写材质，以及冒昧求字的市井杂流。对于擅书文士而

① 《国朝画征续录》载："黄宗炎，字晦木，一字立溪，人称鹧鸪先生。余姚人。忠端公次子梨洲先生弟也。崇祯贡生。画江之役兄弟步迎监国。事败，入四明，参冯侍郎京第军事，军覆，隐于白云庄。乱定，游石门海昌间，卖画以给。画宗小李将军赵千里。工缪篆又善制砚。"（清）张庚：《国朝画征录》，载于安澜编著《画史丛书》，河南大学出版社 2015 年版，第 1683 页。
② （明）姜绍书：《无声诗史》，载于安澜编著《画史丛书》，河南大学出版社 2015 年版，第 1307 页。

言，这些都是非常恼人败兴的请求。李日华设定润例，看似广开门路，实则设立了更高的门槛，基于自己的身份对受书人进行了筛选。就其效果而言，非但没有扩展交易对象，反而对其有所限制。基于此种目的的润例并不少见，如张焘《津门杂记》记载：

> 析津文运，较昔日新，即翰墨生涯，亦各擅其长。迩来书画家著名者众，北方风气，曩以收润资为不雅，而求教者踵相接，每苦酬应，甚烦。间有不得不破格拟立仿帖，酌收润笔者，亦局面一变，各从所愿，不掩其长之意云尔。①

张焘所记，虽然为清后期天津的情况，但所述书画家心态仍然很有代表性。接踵而至的求书索画人每每让文士深为困扰，而一份润格无疑能够表明态度，彰明底线，一定程度上减免应酬之苦，同时还可以获取合适的酬劳。这应当也是李日华作润例的主要原因。不过，润例作为一种经济声明毕竟容易惹来非议，故李日华行文间充满调侃，以消解以艺治生的严肃氛围和由此而来的身份压力。

至于万寿祺的润例，其目的则更堪讨论。高居翰也提到其中令人费解之处：

> 价目从最高到最低按反向列出，价码之间的巨大差距，都是此润格令人费解的地方；推测此中带有玩世不恭的况味，意在扭转重商主义的倾向，在传递真实意图时，也许是这样的："一幅主要作品，我的要价是3两，但要是你的期望不高，我尽可以给你一幅3钱的作品。"②

万寿祺的意图是否如高居翰所说？就画史的记载来看，姜绍书《无声诗史》

① （清）张焘:《津门杂记》，载张小庄编著《清代笔记日记绘画史料汇编》，荣宝斋出版社2013年版，第392页。
② ［美］高居翰:《画家生涯：传统中国画家的生活与工作》，杨贤宗、马琳、邓伟权译，生活·读书·新知三联书店2012年版，第169页注释77。

载万寿祺"笔墨甚自矜惜，无所操而求，与操约而求奢者，皆不应。曰：'吾效唐子畏闲来写就青山卖，不使人间作孽钱也'"①。张庚《国朝画征录》称其"工画士女及白描人物。颇自矜惜，非重值不售也"②。从"甚自矜惜""皆不应""非重值不售"等关键语汇来看，画史记载塑造的仍然是典型的文人画家形象。如果说姜绍书、张庚的记载可能有陈言虚饰之处，那么万寿祺对润例的自我说明更可助我们理解其中心曲。其《书画篆刻例附状》云：

> 唐子畏云："闲来画幅青山卖，不使人间作业钱。"余既作书佣，相属者众，力作勤苦，而无以赡饔飧、具笔墨，无为也。……酉戌之后，不为人做文字、序、赞久矣。凡有传者，皆非鄙撰。既以告人，亦以自励。古之君子款识止著己名，后世始题来属者。字号无盟社、翁台、词伯、父师诸谀辞，长行称先生，平行称居士，幼行称字，以追古处。……一切贺祝、奠诔、章启、募疏、市牌、春帖，概不应教。汉印无刻诗句、长篇者，止刻姓名，唐以后始兼亭馆，今从汉法。隰西道人寿附状。③

这段陈述体现了明显的身份意识，所呈现的形象与上文姜绍书、张庚的画史记载颇为一致。万寿祺提及的不为人作序、赞，款识不用谀辞、追随古法等做法，不仅是具体书画治生的准则，更是文士人格尊严的彰显，万寿祺由此掌有了主动权与选择权。据此来看，或许其润例确实有高居翰所谓的"意在扭转重商主义的倾向"，但更重要的目的可能是给自己保留解释和选择的空间——无论是创作的内容、题款，还是创作的认真程度，甚至索画人的身份和态度，可能都和最终的价格有关联，而一份灵活的润例，显然具有更大的解释空间，尽可能地让万寿祺保

① （明）姜绍书：《无声诗史》，载于安澜编著《画史丛书》，河南大学出版社 2015 年版，第 1307 页。
② （清）张庚：《国朝画征录》，载于安澜编著《画史丛书》，河南大学出版社 2015 年版，第 1585 页。
③ （清）万寿祺：《书画篆刻例附状》，载（清）万寿祺著，余平整理《万寿祺集》，浙江人民美术出版社 2019 年版，第 326 页。

有治生的尊严和自由。

《卖艺文》中的润例也有类似特征。偕同卖艺的诸文士，实际上卖艺的意愿参差不齐，虽然有黄晦木这样确然以艺为生者，但同时也有勉强与友人做伴卖艺之人。比如朱声始奘山，吕留良称其"渊源程、朱，所作文不减欧九，为杂著小品奇诡，要裒渟蓄，出入蒙庄史迁昌黎间，而独不喜作诗，是亦有不能共计者。……出其长，但文耳，而其文又可传而不可卖"①。可见其所长并非日常所需碑记墓志序文一类，而是可传而不可卖的古文，故其随同卖艺只是一种姿态，并非真正能够以此为生。所幸朱声始后来中了进士②，《反卖艺文》中称其"已得食所"，应当已赴任山西，不需以艺为生了。就连作者吕留良，其更为著名的治生方式也非卖艺，而是编选时文。卖艺的这种惨淡状况，固然与他们后来作了《反卖艺文》、终止卖艺不无关系，但也确实源于他们"以不卖为卖"的治生态度。正如吕留良所说："吾经年不见一买主，而卖之如故……富家热客持金钱、按吾文价以请，此不直吾友一笑也。何则？艺固不可卖，可卖者非艺，东庄诸人以不卖为卖者也。"③可以说，吕留良等人治生具有一定程度的非职业特点，比如经年无买主而卖之如故，比如对于趋世变、争长落者的轻视，甚至有"富家热客"果真按照卖艺文宣称的润例来请作文，吕留良认为"不直吾友一笑"。何以如此？如果说吕留良等人卖艺，是一种带有游戏色彩的声明，那么富家热客持金钱请作文的行为，反而将卖艺行为严肃化，极大地增强了其职业色彩，使他们处于一种极为矛盾的境地。他们的卖艺举动，无论实际效果如何，在其设想中，都是非职业化的、带有谐谑性质的行为，甚少存在枉己徇人的顾客面向，故而吕留良自称"以不卖为卖"："卖"是一种宣称，而不求利、不考虑世人好尚的"不卖"才是此种行为的本质，

① （清）吕留良：《卖艺文》，载（清）吕留良撰，俞国林编《吕留良全集》（一），中华书局2015年版，第244页。
② （清光绪）《嘉兴府志》卷六一："朱彝，字声始。顺治辛丑进士，授灵璧县知县，以廉干闻。"卞僧慧：《吕留良年谱长编》，中华书局2003年版，第113页。
③ （清）吕留良：《反卖艺文》，载（清）吕留良撰，俞国林编《吕留良全集》（一），中华书局2015年版，第247页。

也是他们得以自别于职业工匠的特殊之处。

由这几份润例，也可对当时文士以书画治生的经济效果作一大致推断。万寿祺的画价从几钱到三五两不定，而吕留良等人则更低，如黄宗炎"北宗山水每扇面三钱"，黄复仲"南北宗山水，每扇面三钱，册页三钱，单条五钱"，以清初物价对比来看，这些定价并不高。根据雍正间的米价奏折可知，雍正二年（1724）五月江南米价，"上米每石一两二钱五分，次米一两一钱六分"[①]。更早一些的康熙时物价，可大概从小说《野叟曝言》第十八回的记载中看出。小说中店家自报价目道："茶是两文一壶；馒头、糖片、瓜子、腐干，都是四文一卖。"[②] 康熙时一两即十钱合八九百文[③]，与物价对比来看，即使是耗工费时的大幅山水也只是一两到二两的价格（黄复仲润例），扇面等更是两三钱便可得，黄宗炎等人之画确实并非重值。相比之下，清代郑燮的价格要高不少：

> 大幅六两，中幅四两，小幅二两，书条对联一两，扇子斗方五钱。
>
> 凡送礼物食物，总不如白银为妙，公之所送，未必弟之所好也。送现银则中心喜乐，书画皆佳。礼物既属纠缠，赊欠尤为赖账。年老神倦，亦不能陪诸君子作无益语言也。
>
> 画竹多于买竹钱，纸高六尺价三千。任渠话旧论交接，只当秋风过耳边。
>
> 乾隆己卯，拙公和上属书谢客。板桥郑燮。[④]

同样尺幅的作品，郑板桥的润笔几乎较吕留良等人翻了一倍。且郑燮明确提出以"白银为妙"，可见画家对金钱酬劳已颇为自觉。相比之下，除了部分名声卓

① 《江宁织造曹頫奏江南蝗灾情形并报米价折》，载《关于江宁织造曹家档案史料》，台湾信文图书有限公司 1977 年版，第 163 页。

② （清）夏敬渠著，龚彤点校：《野叟曝言》，人民中国出版社 1993 年版，第 210 页。

③ 参见彭信威《中国货币史》，上海人民出版社 1958 年版，第 569 页。

④ 郑燮润例存在多个版本，本书以潍坊市博物馆所藏版本为准。参见（清）郑燮著，蒯宪、吕俊峰编《郑板桥书法集》，文化艺术出版社 2014 年版，第 106 页。

著或身居高位的文士，明末清初大部分以画治生的文士索价并不高，很难由此致富，更多处在勉强维生的状态。当然，其中亦不乏文士经营能力欠缺的原因。擅画文士于画理精思深研，在生计中却往往不善操持。比如恽寿平，在画史记载中往往是贫士形象。他经常外出售画，居住于索画者家中月余可得不少润笔，然而回到家中，家中奴仆往往来诉苦，抱怨日常所需的诸项开支，恽寿平不堪其烦，售画所得一应交与仆人打理，往往转瞬消散，无法蓄积。当然，我们也应注意到此期文士之贫亦有不同层次，虽然亦存在断炊挨饿的贫寒之士，但部分所谓贫士并非普通百姓之贫，而是一种"相对贫穷"：他们能够维持基本日常生活，但在晚明盛行的奢侈性消费方面却有心无力，对比之下，商人群体于金石古玩、法书名画等文人雅玩中一掷千金的表现，使得文士往往有哀贫之叹。就总体而言，除了个别知名文士，大部分以画治生的底层文士仍然存在贫困化特征，卖画并不能显著改善其经济状况。

上述对润笔的分析，并非为明末清初以画治生文士做"辩护"以还原其"业余"书画家的本质，而是为了更历史化地呈现这几份润例的复杂性质。换言之，明末清初的这几份润例，并不意味着文士能够坦荡地公开自己的书画价格，以此换取经济回报，这一行为背后其实存在着身份意识与治生焦虑，与清中期扬州八怪的治生状态颇为不同。对于润例的出现与明代文士的治生心态，我们或许可以这样理解：首先，社会普遍已将润笔作为惯例，无论是物品还是金钱，无论多寡，在与文人交往时一般都要准备润笔以示谢意。前文已提及有市井小儿持饼饵向文徵明索书，可为旁证。至于明中后期，则更加重视诗文书画的润笔，将之视为理所当然之事。其次，虽然社会已普遍接受润笔习俗，但制定润例并公然宣之于众，则是另外一回事，更接近工匠所为，且授人以明确的证据，容易引发訾议和误解。明人顾元庆《檐曝偶谈》中记载了几件事，可以看出公开润例卖艺所带来的公众压力：

陈献章善画梅，人持纸求索者，多无润笔，献题其柱云："鸟音人多来。"或

诘其旨，乃曰："不闻乌声曰：'白画白画？'"客为之绝倒。又杭之陈秋鸿，标于座曰："人来求文字，难推不会得。无物润枯肠，似觉没气力。"又有刘士亨，大书门曰："老年卖诗为业，求者当求善价。"卒无一人能承其意者。至慈溪冯损之，乃曰："老去精神真勉强，闲来文字莫思量。"其意竟宛而可取。然终一挂榜，便自坏了，果手段服人，人自迹至，何俟招呼哉。①

　　此段话有几点需要注意。首先，文士取润确为惯例。即使如陈白沙这样的大儒，亦不满于无润笔的索画人，后几人亦用多种方式来暗示来人需有润笔。其次，作者顾元庆的态度颇为有趣，并没有对取润行为作评价，反而关注的是公开挂榜的举动，认为要以实力招徕主顾，而不当以广告招之。揣其语气，大约仍以公开求润为有辱斯文之举。这也正是吕留良等人对于公开润例卖艺如此焦虑的重要原因。

　　因此，我们大概可以作出这样的判断：一方面，润笔在明代社会进一步普及，不仅求画者按照惯例会奉上润笔钱物，文士画家也会有此种期待，润笔在文士的经济生活中扮演着越来越重要的角色；另一方面，尽管润笔已渐成惯俗，但公开润格仍然会带来身份的焦虑，因为明确的价格公示往往是职业画工才会有的行为。明末清初许多文士不得不以润例卖艺为生，但这并不意味着他们真正以经济利益为念而不顾身份之别。所以，如果从润笔文化的发展历史来看，明末清初正处于一个过渡阶段：他们身处鼎革的特殊时代，境遇较之前的文士更为窘迫，因此往往有以润例治生的行为，但与清代更为"职业化"的文士画家，甚至近代完全以此为生的画家相比，他们的治生活动很难免于焦虑，无论是万寿祺润例中奇怪的定价，还是吕留良等人卖艺声明之后相继而来的《反卖艺文》，都体现了文士公开价格卖艺的复杂心态。

① 胡山源编：《幽默诗话》，上海古籍出版社 2003 年版，第 56 页。

文士以画治生并非始于明代。南北朝时已有文士在遭遇世变时佣画为生，可被视为后世文士以画治生的雏形。但此类行为仍属偶然个例，并非常态。随着文士以诗文治生风潮之盛行，唐宋时期上层文士也出现了类似的以画获利模式，即请托与酬谢模式，此一过程中文士享有主导权，身份亦受到尊重，并非画工可比。不过，这仍属上层文士之间的应酬范畴，并不普及，此一时期下层文士若想以绘画维持生计仍十分艰难，与画工差别无几。以画治生的历史转折出现于元代。文士社会经济地位之下降，导致生存空间被大大压缩，绘画亦成为当时擅画文士补贴生计的方式之一。不过，元代文士以画治生活动仍面临许多尴尬，索画人的无礼要求，提出润笔计算方式所招致的訾议，都彰显了文士身份和治生活动之间的冲突。

文士以画治生也并不止于明代。相比于明末清初，或许距今更近的海派画家的治生事实更广为人知，其润例声明皆有史料可查。对于以画获利的现象，我们也早已不再感到讶异，视之为理所当然。而所谓的"文士"，也越来越呈现出职业化状态，越来越认同其中的经济逻辑。元末王冕以尺幅计价引发的质疑显然已是陈年故事了。

那么，这种历史的变动是如何发生的？明代的意义正是在对这一问题的追索中得到凸显的。而转变的关键时期，又在明末清初。就以画治生的关键要素（比如润例发布、索画者范围等）来说，治生现象的诸多转变在明末清初时已发其绪端。可以说，明末清初承续了元明以来文士的治生惯例，并生发出了新的趋势，开启了后世文士日趋职业化的治生风气。从历史脉络来看，明末清初实际上处于承上启下的过渡阶段。

对于这种过渡特征，本章主要是就治生现象本身来展开观察。首先，以画治生的文士群体越来越扩大，身份也呈多样化，这与下一章即将讨论的文士群体之扩大与底层化趋势息息相关，而易代之际文士的飘零状态更加剧了他们以画治生的急迫程度。其次，从受画对象来看，传统文士的诗文书画交往中对身份的限制十分明显，一直秉持"酬知己"的观念，但明末清初的文士不再拘于"非其类不

与交"的标准，无论是自身际遇导致的观念转变，还是一定程度上受生计所迫，此期文士对受画者的选择标准放宽很多，市井小民、商人等之前不予考虑的群体都成为他们以画治生活动中的受画对象。最后，文士的绘画润笔也趋于明确化。沿着前代的趋势，索画要有润笔的观念在晚明时基本成为社会上的普遍认识，索画者和文士皆认同此一惯例。同时，润笔的规格也越来越确定，出现了明确的润格，比清代郑燮广为人知的润格要早不少。综合来看，相比于明代前期仍以应酬性交往为主、局限在文人群体内部的状态，晚明文士绘画交往活动显然更具商业化特性，不仅有明确报酬意识，而且也放宽了对"顾客"的要求。不过，他们的治生状态相比清中期的扬州画派，仍显矜持。就润格而言，文中提到的这几份润例都未有广泛施行的证据，甚至是否曾有效实施都颇可怀疑，这与郑燮公开书之于榜是有差异的。

对于"为什么是明末清初"的问题，本章主要从现象的观察来作出回应，当然是远远不够的。接下来的几章将从多个角度进行阐发与补充，以对"为什么是明末清初"的问题作出更完整的回答。

第二章

群体变迁与观念转移：

文士以画治生的主体成因

本章主要从治生主体的角度来讨论明末清初的文士以画治生现象。具体而言，可以大致拆分为这么几个问题：明末清初以画治生的文士处于何种境遇？具有何种身份特征？对他们而言，治生为何成为一个问题？绘画又是如何进入了他们的治生视野？对这些问题的探讨是必要的，因为与职业画工相比，文士以画治生并不具有天然合理性，容易带来混同于画工的身份焦虑。因此文士选择以此为生，必有值得进一步探究的原因。通过对这几个问题的思考和探索，或许能更好地理解明末清初文士以画治生的思路和处境。

　　大致来说，可以从群体变迁与观念转移来把握文士以画治生的主体成因。群体变迁，一方面指文士群体扩大与分化的历史变动，以及由此导致的"士失其业"的境遇；另一方面指文士群体中擅画风气的流行，以及画家"布衣化"的趋势。观念转移则涉及文士主体的所思所想。文士群体在这一历史境遇下，如何转向以画治生？治生观念的转变在此有着关键意义。无论是文士是否可以治生，还是具体以何治生，明末文士对这些问题的看法都出现了有别于前代的趋势，治生观念日渐松动。也正是在这种观念转移中，绘画进入了文士的治生视野。

第一节　"士失其业"：明末文士阶层的历史境遇

"士失其业"在这里主要指明末文士群体失其本业，无法进入官僚体系，而不得不以他业为生的现象。"士失其业"一词，最初主要用来指涉元代文士的特殊境遇。元揭傒斯《富州重修学记》中即提到"时科举废十有三年矣，士失其业，民坠其教，盗贼满野"①。元郲经为夏庭芝《青楼集》所作序文，亦提及"百年未几，世运中否，士失其业，志则郁矣"②。在这些例子中，"士失其业"主要用以概括元代文士的特殊状态，即科举废止③，文士"学而优则仕"的传统被迫中断，大量文士无法通过科举实现抱负，只能流落江湖，布衣终身。这里以此为题，是因为明代的底层文士其实面临着类似的状况：明代科举体系虽然极发达，但教育普及之后，科举群体日趋庞大而上升名额有限，大量文士不得不沉沦底层，甚至有皓首于科场者。科举盛行的同时却"士失其业"，可谓明代文士阶层一个非常特殊的境遇。

以"士失其业"来作概括，针对的当然并不是全部文士，毕竟不少士子仍然能够进入官僚体系，明代科举在选拔人才方面仍然有显著成绩。明末的"士失其业"，更多是就大量的底层文士而言，他们或者无法突破生员身份，或者干脆放弃儒士衣巾，呈现出以"他业"为生的特殊状态。与前代相比，明末此类

① （元）揭傒斯著，李梦生标校：《揭傒斯全集》，上海古籍出版社 1985 年版，第 318 页。
② （元）郲经：《青楼集序》，载（元）夏庭芝著，孙崇涛、徐宏图笺注《青楼集笺注》，中国戏剧出版社 1990 年版，第 20 页。
③ 严格意义上说，元代科举并非完全废止，有元一代科举考试共举行了十六次，但录取率极低，且对汉族士子极为压制，民族歧视相当明显。无论是因为科举暂时废止，还是科举政策的压制，元代士子都面临着"士失其业"的境况。参见申万里《元代科举新探》，人民出版社 2019 年版。

底层文士明显增多，成为非常值得关注的社会现象，也是理解以画治生问题的
重要前提。

一、明代文士阶层的扩大与分化

明末清初文士阶层的境遇可视为整个明代累积的结果。而明代文士阶层最显
著的变化大约有二，一是扩大，二为分化。这种趋势在明末则体现为数量庞大的
底层文士。以下试一一论之。

明代文士阶层为何扩大？人口的增长、经济的发展、出版业之兴盛，或许都
在其中扮演了一定的角色。但最重要的原因仍然在于科举。虽然明代亦有荐举等
其他人才选拔途径，但比例极低，且主要在人才匮乏的明初施行得较好，随着科
举制度越来越成熟，其他上升途径也越来越不被重视。对比之下，明代科举制度
不仅运行无碍，而且施行比较彻底，科举政策与制度对社会观念、文士境遇都有
着非常大的影响。兹以明代三级科名设置，以及科举与学校的关系为例，来一窥
文士群体之扩大与分化趋势。

明代科举与前代非常不同的一点是秀才、举人、进士三级科名的设置。唐
宋科举实行的都是一级科名，虽然也有解试与举人之例，但举人并非功名之一
种，而只意味着通过了解试，获得了参加下一级考试的资格。只有在省试和殿
试通过以后，方可获得进士科名，也即所谓"及第"，可以直接获得任官资格。
因此，唐宋科举获得功名的文士仍属此一群体的极少部分。而明代则有所不同，
在三级科名体系中，秀才虽然不具有任官资格，但已算是初级功名，享有诸多
特权。秀才是生员的俗称，要获得生员身份，文士需要先参加县试（由知县主
持），合格后再参加府试或州试（由知府或知州主持）。一般来讲，县试与州试
相对容易通过，接下来的院试则较为严苛。院试由专门主管科考的学政主持，
合格者即获得生员身份，可进入官学。秀才以上的第二级科名为举人，指乡试
（即唐宋所谓解试）通过者。举人以上的第三级科名才是进士，为会试（即唐宋

所谓省试）通过者。在三级科名中，举人及进士具有任官资格。此三级科名决定了明代科举身份的基本结构，虽后来又衍生出增广生员、附学生员，以及所谓副榜等，但其各自的权利都基本依从正途秀才、举人的规定再作调整，依然围绕这三个等级展开。

"科举必由学校"是明代科举的另外一个特点，即想要通过科举晋升，须进入官学，方才有考试资格。此一表述为清人对明代科举的概括之论，大致呈现了明代科举与学校的关系。通过对学校生员的掌控，政府可以在较为微观的层面上对文士群体的规模及学术状况各方面有所把握。这种政策并非历来就有。一般提到文士由科举达成社会地位的上升，往往以宋朝最为典型，似乎在重"文"的社会气氛中，"朝为田舍郎，暮登天子堂"的理想终于变成了现实。确实，如果和隋唐相比，科举作为人才遴选途径的意义在宋代得到极大提升，官学与书院兴盛也成为值得注意的新气象，宋代几次兴学都是教育史上值得瞩目的大事件。不过，与明代相比，宋代科举体系更重选士而非"养士"，与教育体系之间并未形成严格对接关系，办学规模与民众教育普及程度也尚堪讨论。而明代则有所不同，在明初学校就与科举紧密相关。明太祖立国之初，百废待兴、求贤若渴，对士极为优待，甚至特意为生员设计衣冠①，其重士之心可见一斑。在这种氛围中，明代科举制度与教育制度也渐趋完善。据《明史·选举志》记载，洪武间太祖兴学，认为"治国以教化为先，教化以学校为本"，"京师虽有太学，而天下学校未兴，宜令郡县皆立学校，延师儒，授生徒，讲论圣道，使人日渐月化，以复先王之旧"。在太祖此种诏谕下，"于是大建学校，府设教授，州设学正，县设教谕，各一。俱设训导，府四，州三，县二。生员之数，府学四十人，州、县以次减十。师生月廪食米，人六斗，有司给以鱼肉"。因此，"盖无地而不设之学，无人而不纳之教。庠

① 明海瑞《规士文》云："举世衣冠，往往通用。惟有生员衣冠，皇祖特为留意。襕衫之制，中用玉色，比德于玉也；外用青边，玄素自闲也；四面攒阑，欲其规言矩行，范围于道义之中而不敢过也；束以青丝，欲其节制谨度，收敛于礼法之内而不敢纵也；绦穗下垂，绦者条也，心中事事有条理也；圆领官服，以官望士，贵之也。……嗟夫！圣祖之待士如何隆重，而望士如何殷切也！"（明）海瑞著，李锦全、陈宪猷点校：《海瑞集》（上），海南出版社 2003 年版，第 227 页。

声序音，重规叠矩，无间于下邑荒徼，山陬海涯。此明代学校之盛，唐、宋以来所不及也"。① 据何炳棣估算，到洪武三十一年（1398），即明太祖结束其统治之前，全国已有学校约一千二百所②，而此一数目在明中后期仍不断增加。官学对于文士群体之扩大有重要意义。一方面，生员可获得实际的物质补贴，尤其在明初科举政策施行较好的时期，基本可无生计之忧。同时，生员还有其他特殊待遇，不仅自身徭役可免，而且家中两个男丁亦可随之免除徭役。③ 这对普通家庭来说无疑极富吸引力。另一方面，学校往往存有图书，这为边远地区及寒微家庭的士子读书科考无疑提供了非常必要的资源。

有官学作为具体施行之保障，三级科名对文士群体的影响也日益明显。一级科名制度中，进士数量极少，难度较大，而到了明代施行三级科名后，秀才作为低级科名，获取相对容易，极大地激发了士人的科举热情。生员身份甚至本身就具有追求的意义，而不仅仅是更高级科名的铺垫。正如明末顾炎武所论，不少士子追求生员身份是为了"保身家"："一得为此，则免于编氓之役，不受侵于里胥；齿于衣冠，得以礼见官长，而无笞、捶之辱。故今之愿为生员者，非必其慕功名也，保身家而已。"④ 文士一旦获得生员身份，则不仅有物质保证，而且享有身份特权。就政策而言，这种身份的区别是极为明显的，生员如犯有重大过错，需要治罪，也需先革去其生员身份，然后才可以施行法律惩戒。可见一旦获得秀才科名，便脱离平民阶层，而成为受人尊敬的士阶层之一员。更重要的是，此种科名并非如前代之进士一样难以获得，对普通家庭来说，读书科考仍然值得一试。这无疑造成了科考群体的进一步扩大。

① （清）张廷玉等：《明史》，中华书局 1974 年版，第 1686 页。
② 参见［美］何炳棣《明清社会史论》，徐泓译注，台湾联经出版事业股份有限公司 2013 年版，第 211 页。
③ 《明会典》卷七十八记载："洪武初令在京府学生员六十人，在外府学四十人，州学三十人，县学二十人，日给廪膳，听于民间选补，仍免其家差徭二丁。"（明）申时行等修：《明会典》（万历朝重修本），中华书局 1989 年版，第 452 页。
④ （清）顾炎武：《生员论上》，载（清）顾炎武撰，刘永翔校点《亭林诗文集》，上海古籍出版社 2012 年版，第 68 页。

无论是逐渐普及的受教育机会，以及太祖所倡行的浓厚的重教尊士的风气，还是入学带来的物质收益、减免赋税等种种优待，都使得科举逐渐成为民众共同认可的价值观，入学读书也成为众多家庭为子女计长远的优先选择。此种风气尤以江南地区为最。吴地文士归有光《送王汝康会试序》有言：

> 吴为人才渊薮，文字之盛，甲于天下。其人耻为他业，自髫龀以上，皆能诵习举子应主司之试。居庠校中，有白首不自已者。江以南，其俗尽然。每岁大比，棘围之外林立。京兆裁以解额，隽者百三十五人耳。故虽方州大邑，恒不能三四数。①

这段话中有两点值得注意，一是江南"其人耻为他业"，以读书举业为第一选择。读书风气之盛、教育普及之广，由此可以想见。二是举业之难，"有白首不能自已者"。这实际上是文士阶层扩大之后的必然结果。实际上，为了满足社会对于科名的广泛需求，明政府已在原有生员群体外又设"增广生员"与"附学生员"，此二者并无廪膳资助，只享有徭役免除等身份特权，以与平民区分开来。因此原来享受公费资助者又称"廪生"，以示区别。"增生"有人数限制，基本与"廪生"额数相同，而"附生"则没有人数限制，地位亦不如"增生"与"廪生"。这种政策虽一定程度上满足了社会对于科举身份的需求，但如此一来，具有低级科名的群体进一步扩大，以至于生员群体良莠不齐，学校鱼龙混杂。此种现象晚明时尤为显著，明末归庄即称"若今日之学校，毋论魁杰之士不屑就，其知以名节、廉耻为重者，亦多去之矣"②。

总而言之，综观有明一代，受教育的科考群体总体呈不断增加的趋势，且此种增长在生员群体中最为明显。如果说明初尚处于人才匮乏时期，官僚体系对文士的接纳程度仍属良好的话，到了明中后期，随着此一群体逐年增长，已经远远超过了社会的实际需求，大部分文士不得不面对"士失其业"的窘况。实际上，

① （明）归有光著，周本淳校点：《震川先生集》（上册），上海古籍出版社2007年版，第191页。
② （清）归庄：《族祖元祉暨陈硕人双寿序》，载《归庄集》，上海古籍出版社1962年版，第243页。

明政府对此并非没有意识，明初已有诸多举措来控制生员人数，比如严格考核与审查，不合格者淘汰出生员群体，以此维持生员数目的平衡。提学官在任三年中，需两试生员，考试结果分六等，一等补廪生，二等补增广生，并给赏，三等如常，四等挞责，五等降等，六等革黜。廪生、增生与附生皆需参加岁考，成绩不佳者面临着降等甚至淘汰的风险。当时有一种广为流传的调侃说法，称"和尚普度，秀才拘数"，正可见此种对于生员数额的限制。然而此种努力并不能有效应对社会激增的科名需求，审核淘汰的办法渐趋废弛，生员人数仍然不断增加。科举风气盛行的江南地区尤其如此，据何炳棣研究，在永乐二十二年（1424）到隆庆六年（1572）的一百多年间，无锡一地的生员人数就从 62 名增加到了 239 名。[①] 实际上，晚明社会似乎已经放弃了控制科考群体规模的努力（虽然还勉强维持着对于高级科名如进士人数的掌控），科名作为社会公认的具有价值的身份资本，甚至被公开售卖以缓解财政压力。

随着文士阶层不断扩大，其内部分化也成为必然。底层文士数目膨胀，并不意味着文士地位的提升，反而说明生员层想要取得更高一级的科名极为困难，不得不长久地滞留在生员一级。与此同时，高级科名的数目并不会大幅增加，因为进士人数与官僚体系的规模直接相关，不会随着时代有太大变化。其结果就是，一方面，进士群体仍然具有社会公认的地位与声望，是文士官员最理想的出身；另一方面，庞大的底层文士地位每况愈下，大不如前，文士群体内部遂出现严重分化。关于秀才的社会地位，明吕坤有一段非常著名的论述：

吾少时乡居，见闾阎父老，阛阓小民同席聚饮，恣其谈笑，见一秀才至，则敛容息口，惟秀才之容止是观，惟秀才之言语是听。即有狂态邪言，亦相与窃笑而不敢短长。秀才摇摆行于市，两巷人无不注目视之，曰"此某斋长也"，人情之

① 参见［美］何炳棣《明清社会史论》，徐泓译注，台湾联经出版事业股份有限公司 2013 年版，第 216 页。

重士如此，岂畏其威力哉？以为彼读书知礼之人，我辈材粗鄙俗，为其所笑耳。①

吕坤（1536—1618）为晚明人，所述其少时风气，当为嘉靖年间事。由他的描述可知，彼时社会对读书人仍然十分尊重，甚至见到了秀才要"敛容息口"，"惟秀才之言语是听"，因为"彼读书知礼之人"。可见，即使秀才并不具有任官资格，仍然是文化资本与社会地位的象征。对比之下，叶梦珠的记载则展示了明季清初文士的不同地位：

前辈两榜乡绅，出入必乘大轿，有门下皂隶跟随，轿伞夫五名俱穿红背心，首戴红毡笠，一如现任官体统。乙榜未仕者，则乘肩舆。贡、监、生员新贵拜客亦然。平日则否，惟遇雨天暑日，则必有从者为张盖，盖用锡顶，异于平民也。今则缙绅、举、贡，概用肩舆，士子暑不张盖，雨则自擎，在贫儒可免仆从之费，较昔似便，然而体统则荡然矣。②

叶梦珠此番记载仍然是与"前辈"时的社会状况作对比。"两榜"即举人与进士，贡生即被贡举的生员，可视为生员之毕业状态，具有任官资格，监生即国子监学生，也具有任官资格。两榜乡绅、举人之未仕者，甚至贡生、监生、生员，依照身份差级各自有不同的出行礼仪，与平民区别开来。但到了叶梦珠所谓的"今"时，则生员以上身份概用肩舆，已较以往更俭朴，而最落魄的当数生员，没有仆从，暑天不打伞，雨天只能自擎，"体统荡然"。叶梦珠之生年，据陈宝良考证③，为天启四年，即 1624 年。将吕坤与叶梦珠的记载两相对比，可以看出约百年间文士地位的变化，而其中变动最显著者仍属生员阶层，如果说举人等群体仍

① （明）吕坤：《弟子之职二》，载（明）吕坤撰，王国轩、王秀梅整理《吕坤全集》（中），中华书局 2008 年版，第 920 页。
② （清）叶梦珠撰，来新夏点校：《阅世编》，上海古籍出版社 1981 年版，第 85—86 页。
③ 参见陈宝良《叶梦珠生卒年》，《读书》1985 年第 8 期。

享有身份的特殊性，那么生员群体在明末时已无法显著自别于平民。

明末生员地位之衰落一大表现便是生员之贫困化。如果说明初生员因为人数少，平均资源仍然较为充裕的话，那么到了明末，在生员数目大幅增加的情况下，文士之贫困化可谓必然。陈宝良对生员贫困的原因作了如下概括：一是由于廪生数远远少于增广、附学生；二是明季徭役加重，赋税大增；三是受学校教官盘剥。[①]陈宝良此论重在制度与政策方面，而如果考虑到生员之经济出身以及可能的意外（比如疾病之类），其经济状况甚至往往不如平民百姓。对于普通家庭而言，决定科考本身便意味着风险：这是一个长时段的投入，并且很可能没有任何经济收入（如果无法成功进入廪生群体），最关键的是，此种投入并不一定有回报，困于生员层、无法取得任官资格的文士大有人在。而只有跨入举人一级，才可能获得稳定官职，这也是为何《儒林外史》会有著名的"范进中举"的故事。因此，明末不少家庭往往会以投资的态度来对待科考抉择，如果家中有不止一个儿子，则一个选择科考，另一个负责家庭的经济事务（比如从商），如果能够获得高级科名，则光宗耀祖，即便读书无成，家中也不至于因此而落败，仍可维持正常的生活水平。而不具备此种条件、家境贫寒的生员，则不得不边治生边读书，因此才有了"打铁举人"的例子："吴中良，字举岩，休宁城西人……家故贫，中良昼打铁，夜读书。夏多蚊蚋，以两足纳巨瓮中。领万历己酉乡荐，人号为打铁举人。"[②]吴中良以打铁所得支持家庭生计，这种状态在当时应当并非个例。只不过吴中良成功脱离生员层，才获得了"打铁举人"的美称，打铁一事亦被美化，成为社会谈资。对那些久试不中的生员来说，"打铁"不是美谈，而是辛酸的生活日常。

由生员群体的境况，可一窥明末清初时底层文士的生活状态。生员尚属有科名者，此一群体之外还有不少致力于科考、尚未获得科名的文士，他们的生计状况较生员层更为严峻，不仅没有廪膳资助，也无法免于徭役之苦，仰事俯育的压

① 参见陈宝良《明代生员层的经济特权及其贫困化》，《中国社会经济史研究》2002 年第 2 期。
② （清）丁廷楗等：《徽州府志》卷十五，清康熙三十八年（1699）刻本。

力也更大。此外，明末还出现了不少放弃生员身份的文士。仕进无望，同时生员身份又意味着考课和繁杂的交际（比如与当道官员、学政、教员以及其他生员），他们干脆放弃此一身份的约束，去选择合乎心意的生活方式。具体到本书的论题，当时不少擅画文士都属以上几类情况，他们虽以画知名，但就其社会身份而言，实属科举群体之一员。如萧云从，"字尺木，一号无闷道人，父慎余，明乡饮。生云从时，父梦郭忠恕至其门曰：'吾当为嗣。'……中崇祯己卯乡试副榜，伏处不仕"①。萧云从为明季知名画家，故此则记载有宋代著名画家郭忠恕托梦之事。他为崇祯己卯乡试副榜，相当于举人"候选人"，而根据崇祯己卯年（1639）的新规，崇祯"己卯乡试，乙榜俱充贡，不论增附"②，按此新规萧云从可以贡生身份进入国子监深造，进而获得任官资格，如担任州县官学教谕之类的职务。但萧云从此时已四十多岁，科场淹留已久，贡生前途仍然晦暗不明，遂"伏处不仕"，以画为生。《芜湖县志》以"文学"归之，并未因其擅画而以方伎视之，这显然也是基于其文士身份作出的判断。此外又如陈洪绶，他为明末诸生，乡试屡试不中，后捐为国子监生，因绘画才艺得授中书舍人，奉命入内廷临摹历代帝王像。此外还有渐江、张大风、程邃等擅画文士，皆为诸生身份。在明末清初文士画家中，虽然也有如邹之麟［崇祯四年（1631）进士］、程正揆［万历三十八年（1610）进士］这样获得高科名者，但更多的仍然是萧云从这类低级科名的拥有者。

二、易代之际遗民文士的特殊困境

如果说明末大量的底层文士是明代中前期常态积累的结果，那么易代之际的遗民文士则因为特殊的时代气候，同样面临着生存困境。一方面，政治动乱带来了士人生活状态的全面改变，他们不仅被迫辗转迁移以躲避迫害，甚至家破人亡；

① （清）萧云从：《嘉庆芜湖县志·文学》，载（清）萧云从撰，沙鸥辑注《萧云从诗文辑注》，黄山书社 2010 年版，第 268 页。
② （明）谈迁著，罗仲辉、胡明校点校：《枣林杂俎》，中华书局 2006 年版，第 170 页。

另一方面，文士群体基于遗民身份的主动选择也往往使他们陷入贫困境地。

　　文士生活境遇因时代而被迫发生改变的情况，可以方以智为例来作一观察。方以智（1611—1671），字密之，号曼公，又自号龙眠愚者、泽园主人、浮山愚者等。方以智为崇祯庚辰（1640）进士，授翰林院检讨。1644 年甲申之变，崇祯帝自缢，京师陷落，方以智"哭临殡宫"，结果为李自成部所执，遭加刑毒，"两髁骨见"而不屈。好不容易趁乱逃出京城投奔南京，又值仇敌阮大铖把持南京弘光朝，方以智又遭迫害，不得已继续南逃，流寓岭南。弘光朝转瞬落败，福建福州之隆武政权、广东肇庆之永历政权皆欲请方以智出山，然而权臣乱政，方以智深受其苦，只同意从事史官的工作，于是最终不赴。为了躲避征召与迫害，他甚至躲入山里，与苗民杂处。此期生活极为艰苦，方以智不得不隐姓埋名，甚至"卖药市中"[1]，勉强维持生计。后清兵攻入广东，方以智作为前朝遗民被清兵所执，清军将领讶于其不畏死之胆气，允许其出家于梧州云盖寺，不得离开。方以智本安徽桐城人，如今羁留异乡，不可谓不苦。后幸得友人相助，方以智终于得返故乡，得以略略亲近家人。然而回到桐城的方以智面临着更大的仕清压力，几遭征召，不得已之下，方以智只好再次远离家人，归于南京天界寺觉浪道盛门下，并在高座寺闭关修行。此后，方以智除了为父服表，庐墓于桐城，便是四处禅游讲法，后在江西吉安住持青原山道场并授徒讲学。方以智虽然未曾出仕隆庆、永历朝，但一直心系南明存亡，在东南士人反清活动中扮演了重要角色，以至于后世有说法，认为方以智为"反清复明"天地会的创始人之一。也正因为种种流言（或亦包括部分事实），方以智在晚年又被清兵所捕，最终死于押解广东的途中。

　　方以智的一生，因为明亡而截然两分。明亡前方以智一直是贵公子，父亲为湖广巡抚，可谓世家子弟。方以智本人更是才学性情名震士林，他乐于交游，有一掷千金的豪气，更有匡扶天下的壮志，在复社人士中影响力极大。方以智生性好奇，《清史稿》称其"生有异禀，年十五，群经、子、史，略能背诵。博涉多

① （清）赵尔巽等：《清史稿》，大众文艺出版社 1999 年版，第 4459 页。

通，自天文、舆地、礼乐、律数、声音、文字、书画、医药、技勇之属，皆能考其源流，析其旨趣"①，可谓一代奇才。然而鼎革之后，方以智的生活发生了天翻地覆的变化，接连而来的迫害、逃离、隐避、抗拒，都使他处于动荡之中，时时有性命之虞。从其不断变更的称呼即可看出此种生活的艰辛，除了宓山子、愚者密、江北读书人等名号外，方以智披缁后又改名弘智、行远，法号、称呼变更无常，据学者统计，有"无可、五老、药地、墨历、浮庐、五老峰无知子、吶吶子、炮药者、闲翁曼、高座道人、吉支，极丸学人、廪山大智、无无关智、栾庐之孤、浮山之孤、易贡游子、浮度愚者、浮庐散人、药游老人、无可智道人"，"人或讹称之为木立，或简称之为木大师、木公、无大师、可大师、药公、愚公、浮公、宓山师，亦称之为密翁、炮庄老、笋参老人、青原尊者、合山本师、浮山先生、极丸老人，誉其为四真子。学者私谥为文忠"。②此种云遮雾罩的称呼状况，足以见其处境之艰与用心之苦。

方以智生活状态之变动，属于易代之际文士遭际之典型。其他文士或未有方以智明亡前的功名与家世，亦未必有其明亡后辗转多地、颠沛流离的经历，但作为社会中最具政治与道德敏感性的群体，他们受家国倾覆之影响也最大。大部分文士的生活轨迹都因世变而发生转折，如著名遗民徐枋，亦是世家子，父徐汧为崇祯元年（1628）进士，崇祯朝任翰林检讨，后弘光朝授以少詹事职。徐家世代业儒，按照正常的人生路径，徐枋亦当科举入仕，延续父辈的身份与职事。然而南京陷落以后，徐父汧投湖殉国，徐枋于是遵从父命终身隐居，严守交接界限，生活极为凄苦，妻子常有冻馁之患。他们的处境，固然出于自我抉择，但亦被情势相逼迫而不得不如此，如徐枋之避隐深山，固然有遗民气节的考虑，但同时亦为了躲避清初法网，远离祸端。此种生存状态，可谓时代带给文士的特殊伤痛。

另一方面，遗民文士之贫与困，也往往体现为一种主动选择。从文士身份来看，"士失其业"的状态在此时主要缘于"弃诸生"的行为。"弃诸生"在记载中

① （清）赵尔巽等：《清史稿》，大众文艺出版社 1999 年版，第 4460 页。
② 任道斌：《方以智年谱·传略》，载《方以智年谱》，安徽教育出版社 1983 年版，第 2 页。

亦被称为"弃巾""焚巾""谢诸生"等，即放弃生员身份及此一身份所附带的所有
权利与义务，不再接受考课，不再需要对长官行迎来送往之礼，同时也不再享有
廪膳之资与身份特权，与平民无异。实际上，明亡之前"弃诸生"之举已早有其
例，据目前可考的文字记载，嘉靖年间即有生员自愿弃巾，颇有惊世骇俗之效。[①]
而明代最著名的弃巾行为当数晚明陈继儒之《陈眉公告衣巾》，称："某齿将三十，
已厌尘氛。生序如流，功名何物？揣摩一世，真拈对镜之空花；收拾半生，肯作
出山之小草？乃禀命于父母，敢告言于师尊，长笑鸡群，永抛蜗角。……所虑雄
心壮志，或有未隳之时，故于广众大庭，预绝进取之路。"[②]生员作为低级科名，
即便是要放弃，也需按照惯例行事，向学官递上呈文，请求免除生员籍。陈继儒
作为晚明最著名的山人，代表了此期文士除仕进以外的另一条人生路径，其公开
放弃生员籍，便是在以决绝的方式传达归隐意图。而陈继儒亦成为当时最成功的
隐士，声名远播，世人皆以识得陈眉公为荣。

然而易代之际文士之弃诸生，显然与陈眉公之告衣巾有所不同，而更多表现
为一种政治态度的声明。综览明遗民的事迹，除了不入城市、居土室等行为，弃
诸生也是他们遗民身份的一个重要标识，方文、陈确、陈洪绶等人皆曾有弃巾
之举。就其具体方式而言，不同文士的弃巾之举亦有所区别。如陈确《呈学请削
籍词》称："窃某以至愚极陋之质，当衰老多病之年，久忝宫墙，兼靡廪饩。闻
之：食必称其事，斯受之者安；实不愧于名，故持之而久。今某蹇遭病废，手不
习制举之书；幸遇宾兴，足不赴贡科之试。"[③]衰病是遗民推辞出仕征召的常见理
由，而陈确此处亦以此为由，申请除去生员身份。此外，生员魏耕也以弃巾明志：
"甲申之变，先生悬衣冠于堂上，北面稽首曰：'予虽在草莽，亦君臣也。'"[④]告谢

① 明人唐龙在《月坞痴人问答》一文中有关于明代生员弃巾的记载："黔有士，弃其业，毁其冠服，
　即月坞以居，号痴人。"（明）唐龙：《渔石集》卷三，同治退补斋本，第 1 页。
② （清）王应奎撰，以柔校点：《柳南随笔续笔》，上海古籍出版社 2012 年版，第 121 页。
③ （清）陈确：《陈确集》，中华书局 1979 年版，第 368 页。
④ （清）魏霞：《明处士雪窦先生传》，载（明）魏耕：《雪翁诗集》，浙江古籍出版社 1985 年版，第
　196 页。

衣巾的方式虽然平和，但魏耕的反清之情却落实到了非常实际的行为中："麻蹊草屦，落魄江湖，遍走诸义旅中。当是时，江南已隶版图，所有游魂余烬，出没山寨海槎之间，而白衣为之声息，复壁飞书，空坑仗策，荼毒备至。顾白衣气益厉。"[①] 此处"白衣"即魏耕之字，他为复明义士传递消息，最后被捕，殉节而死，可谓当时遗民文士抗清典型之一。

明清之际的"谢诸生"行为不仅有如上述陈确、魏耕等较为平和的方式，亦存在非常激烈的例子。以"焚巾"为例，之前此一行为更多是象征性的修辞，以凸显放弃儒士身份的决心与情感强度，但此期遗民文士不乏真正焚烧儒冠的例子，如祝渊即有焚青衿之举。祝渊（1614—1645），字开美，为当世大儒刘宗周弟子。国变后刘宗周绝食而死，祝渊亦激愤于胸，将代表儒士身份的巾衫投入火中。其《乙酉三月焚巾衫敬赋》称："进礼退义，至训具陈。一朝梦觉，吾还吾真。青袍色绚，投畀烈焰。违义而荣，守义而贱。贱乃至宝，荣非所羡。维义不干，吾心则安。葛巾白练，陇首盘桓。庶几乎俯仰之无愧，而造次之必端也与。"[②] 可见，焚烧青衿正是为了"吾还吾真"，而其所谓真，正是"葛巾白练"的草莽之身。祝渊早有赴死之意，曾嘱咐其弟身死之后勿要提及功名，"书旌明草莽小臣祝渊柩"即可。焚巾过后没多久，祝渊亦自缢殉明。如果说以身殉国是祝渊为自己选择的人生归宿，那么焚巾便是此一决心的初步表达，是其遗民情感的宣泄之口。作为隐士话语的"焚巾"，因与遗民身份结合而不再是一个修辞，"青袍色绚，投畀烈焰"这样极有力量感与画面感的行为，正是祝渊焦灼情感的体现。

不过，虽然"弃诸生"成为明季文士的社会行为，但其目的与心态又颇为复杂。如上文所述魏耕、祝渊般持强烈遗民情绪者固然不少，但浑水摸鱼者亦有之。归庄在《族祖元祉暨陈硕人双寿序》中对时人弃诸生的理由有所分析：

① （明）魏耕：《雪翁诗集》，浙江古籍出版社 1985 年版，第 199 页。

② （明）谈迁撰，"海宁珍稀史料文献丛书"编委会整理：《海昌外志》（点校本），方志出版社 2009 年版，第 163 页。

顾谓今之弃诸生不为者，皆名节、廉耻之士乎？则又不可无辨。盖有久为诸生，淹抑无闻，年齿迟暮者；有本不能文，以贿赂请托，得青其矜而尝虑失之者，亦于此时谢去。得托此美名，人谁许之？其非此二者，而能断然弃儒冠而不惜，庶几所谓名节、廉耻之士欤？[1]

由归庄此番议论可知，一方面，当时文士弃巾确实是道德行为，可得美名；另一方面，遗民文士弃诸生是值得嘉许的气节，但由弃诸生的行为本身，却并不能得出其人必然为遗民的推论，士人弃巾的心态是很复杂的，存在多种目的。归庄对于其中跟风者心态的分析，亦可见晚明以来文士对于生员功名的矛盾心态，无论是"淹抑无闻，年齿迟暮者"，还是"得青其矜而尝虑失之者"，生员身份对于他们已无甚价值，弃之也就无甚可惜。既然弃巾之举并不算是昂贵的代价，当然也就无法与主体道德挂钩。而归庄此番议论，正是为了彰显其族祖"弃诸生"行为之难得：

吾族祖元社，其先本为贾，独族祖奋志读书；已而家落，至无以给饘粥，终诵读不衰。少困童子试，至崇祯末年，年近四十，始补诸生。盖得之如此其难也！越二年，遭乙酉之变，遂谢去。何其决也？时例未及六年者不得谢。族祖捐终岁授经之赀二十余金，贿胥役，乃得请。自非真能爱名节、尚廉耻，不肯为也。十年以来，始之阳慕节义而不与试者，多不能守其初，族祖终不变。其亦可谓难能矣！[2]

相比于归庄上文所谓浑水摸鱼者，族祖弃巾之举为何"难能"？原因大概有三。首先，此诸生身份得来不易。家贫而诵读不衰、困于科场年近四十始得秀才身份，族祖科考之路实属不易。其次，弃诸生的过程亦不易。规定未满六

[1] （清）归庄：《归庄集》，上海古籍出版社 1962 年版，第 243 页。
[2] （清）归庄：《归庄集》，上海古籍出版社 1962 年版，第 243 页。

年者不可谢去，而族祖为了弃巾明志，甚至要以重金贿赂胥吏，方才得以告免。最后，相比于弃巾后又复出参加清朝科考的文士，族祖能"守其初"，始终不变。

归庄所论这三点，不仅是对于族祖的肯定，也从侧面说明了"弃诸生"之举对当时文士意味着什么，此一行为艰难之处到底在哪些方面。生员身份不仅意味着仕进的可能，也意味着实际的利益，即使并非享受经济补贴的廪生，也享有免除徭役等现实优待。更何况，清承明制，此时急需笼络文士阶层，不仅承认明代的生员身份，准予直接参加下一级科考，而且在生员利益方面有不少保障。此种情况下，是否"弃诸生"无疑是一种义与利的选择。许多文士弃巾后又复出参加科考，并不完全缘于功名之念，生计压力可能是其中更重要的原因。即便是吕留良，亦在清顺治十年（1653）参加了清廷科举，虽其后亦弃去功名，但仍给后半生留下了"谁教失脚下渔矶，心迹年年处处违"（《耦耕诗》）之憾。吕留良此举到底出于何种心态，很难从单一角度进行解释，但结合遗民生计之艰，惨淡的治生现实可能是其中原因之一。毕竟在顺治十七年（1660），吕留良还与诸友人结伴卖艺，勉强维生。国变之初弃去巾服、久之却因不堪其苦而应清廷试者，在当时并不少见。所以汪琬才有如此议论："自有明既亡，吴中好事者亦皆弃去巾服，以隐者自命。当其初，流离患难之中，希风慕义，俨然前代之逸民遗老也。即而天下荡平，苦其饥寒顿踣，有能初终一节，老且死牖下不恨者，盖实无几人。"① 汪琬的论述正从侧面说明弃诸生的行为对于遗民文士的生活境遇有直接影响，是其生计窘迫的重要原因。

综上所述，无论是缘于科举之途的壅塞，还是因为易代之际的特殊变动，明末清初大量底层文士都面临着"士失其业"的困境，不得不寻求他业以维持生计。这种状态不仅影响到了他们的经济生活，也塑造了他们的精神与生存状态。一方面，大量文士呈现出越来越职业化的生存状态。文士赖以谋生的技能，

① （清）汪琬：《金孝章墓志铭》，载（清）吴翌凤编《清朝文征》（上），吉林人民出版社1998年版，第144页。

比如医卜、书画、诗文等，历来属于文人士大夫的风雅爱好，以业余性质为主，而当谋生需要出现时，此类技能便变得越来越专业化，士人亦呈现出职业化趋势。此外，从商甚至打铁、织席等历来甚少被文士考虑的职事，也进入了治生视野，成为文士职业状态之一种。吴琦等人所著《明清知识群体的专业化与社会变迁：以史家、儒医、讼师为个案的考察》即针对此种"专业化"进而"职业化"的趋势进行分析，并以史家、儒医、讼师为例展开了讨论。正如此书所论，"明清时期的士人充分发挥他们的专长，于是在社会上逐渐形成了一系列具有专业技能的职业群体"[①]，而此种职业群体中，亦以底层文士为主，"随着商品经济的发展，竞争的增强，生存的危机，为了迎合社会的需求，知识群体中出现了大批平民知识人群或下层知识人群，这是知识社会化的重要因素"[②]。可以说，这种职业化的趋势，正是明清之际文士的一大特点。另一方面，文士群体中出现了多元价值观，"士失其业"的现状，也促使文士越来越认可"他业"的价值。出仕逐渐不再是唯一的人生目标（虽然仍在士人价值观中占据较为重要的地位），晚明大量文士的弃巾行为正是明证。他们将精力投入在之前被目为雕虫小技的各种艺事中，袁宏道与友人信中即认为"人生何可一艺无成也……凡艺到极精处，皆可成名，强如世间浮泛诗文百倍"[③]。虽然晚明观念亦呈多样化状态，但袁宏道此语亦颇能代表当时一部分文士的心态，书画小技在一定程度上成为他们的精神栖止之所。关于此一问题，下文会有详细展开。

① 吴琦等：《明清知识群体的专业化与社会变迁：以史家、儒医、讼师为个案的考察》，中国社会科学出版社 2019 年版，第 13 页。
② 吴琦等：《明清知识群体的专业化与社会变迁：以史家、儒医、讼师为个案的考察》，中国社会科学出版社 2019 年版，第 14 页。
③ （明）袁宏道著，任亮直选注：《袁中郎诗文选注》，河南大学出版社 1993 年版，第 318—319 页。

第二节　绘画风气的流行与画家"布衣化"

　　除了群体境遇的变化，明末清初文士值得注意的特点还有对绘画的浓厚兴趣。他们不仅参与绘画的理论探讨，而且在创作中投入了大量的时间。擅画的文士群体较前代广为增加，绘画成为明代文士间非常流行的风气。此外，明末擅画文士还出现了"布衣化"特征①，画坛颇负盛名的文人画家中，功名不显甚或布衣终身的文士较前代显著增多。可以说，文士尤其是底层文士与绘画这种越来越紧密的关系，正是他们以画治生极为必要的前提条件。

一、"以书画名家"：绘画风气在文士中之流行

　　对于明代士人的善画风气，清人钱泳曾有如此论断："大约明之士大夫，不以直声廷杖，则以书画名家，此亦一时习气也。"②与前代相比，明代文士确实对绘画表现出了极大热情。无论是专精于此，还是游戏性质的偶一涉足，无论是文士专擅的枯木竹石主题，还是对技法要求更高的大小幅山水，文士各有其擅场之处，多少都能够含毫吮墨，发才情于绘事。像诗文一样，绘画甚至成为大部分明代文士的基本素养之一。

① 这里需要说明的是，"布衣"在历史中往往指平民身份，以区别于仕籍文人，但明代实行秀才、举人、进士的三级科名，秀才虽拥有低级科名却无任官资格，文士群体的分化情况远较前代复杂，故此处"布衣"作为"溺情仕进"文士的对比，重在精神与价值取向，并不局限于无功名的平民身份，而亦包括了身无官职的底层文士（如生员群体）。当时的诗文书画诸门艺术皆有此种"布衣化"的趋势，只是程度有别而已。这也是理解当时文士以画治生非常值得关注的一个因素。
② （清）钱泳撰，孟裴校点：《履园丛话》，上海古籍出版社2012年版，第177页。

　　绘画风气流行的一大表现，便是绘画群体的多样化，许多并不以画知名的文人实际上亦能画，只是画名往往被其他身份所掩。明人沈德符对当时画家的这种多样化特征亦有论述，他提到"前代名臣能临池者多矣，鲜有以画名者"，但明代文彭、王宠、刘基、岳正等名臣却皆善画，只是"人少知者"，他进而将当时"名臣通画学"的现象归为"信乎非常之人，其余技尚可了数子也"之故。①沈德符的此种观察确实是明代非常值得注意的现象，不仅名臣通画学，名诗人亦如是。以明初的"吴中四杰"为例，"四杰"指吴中（约苏州一带）高启、杨基、张羽、徐贲四人，此四人之中即有三人擅画：

　　杨基，字孟载……孟载才长逸荡，兴多隽永，篇题之外，兼及绘事。《都太仆玄敬集》云："世称高、杨、张、徐，以方唐之王、杨、卢、骆。四先生惟高太史不善画，杨宪使、徐方伯、张太常画笔，余尝见之。"观此，则知孟载乃善画者矣。②

　　明姜绍书《无声诗史》的此则记载颇让人意外。"四杰"之称本是基于此四人的诗歌成就，但由此则记载可知，四人中只有高启不擅画。就我们熟知的明初画坛而言，这里提到的杨基、张羽等人并非其中的活跃分子，但正因"四杰"并非处于画坛中心，更可管窥绘画在明代文士中的普及程度，"篇题之外，兼及绘事"正是明代文士中非常流行的风气，也是文士风雅的一大标识。

　　如果说诗画关系本来就密切，诗人能画尚属情理之中的话，那么理学家亦能画则足以说明此期绘画之普及。理学家中的擅画者，当以陈献章最为典型。陈献章（1428—1500），字公甫，号石斋，广东新会（今江门市新会区）白沙村人，故世称陈白沙。陈献章为有明一代儒学大家，对心学的发展有重要意义，《明史》中记载其尝自言曰："吾年二十七，始从吴聘君学，于古圣贤之书无所不讲，然未知入处。比归白沙，专求用力之方，亦卒未有得。于是舍繁求约，静坐久之，

① （明）沈德符：《万历野获编》，上海古籍出版社 2012 年版，第 551 页。
② （明）姜绍书：《无声诗史》，载于安澜编著《画史丛书》，河南大学出版社 2015 年版，第 1211 页。

然后见吾心之体隐然呈露，日用应酬随吾所欲，如马之卸勒也。"①吴聘君即明代朱学向心学转换的代表人物吴与弼。正如陈献章所说，其为学亦经历了从朱子学到求"吾心之体"的过程，静坐正是陈献章养心之法。《明史》称"其学洒然独得，论者谓有鸢飞鱼跃之乐，而兰溪姜麟至以为'活孟子'云"②。黄宗羲在《明儒学案》中亦称："有明之学，至白沙始入精微。"③可以说，理学家才是陈献章最重要的身份。但陈白沙亦能画，其画主要为墨梅。关于其绘画情况的记载有不少，如沈德符《万历野获编》中记载："陈白沙理学名儒，其诗传世已如宋广平之赋梅花，乃盘礴之妙，几与宋元名手齐驱。"④明末朱谋垔《画史会要》亦有记载："（陈献章）能诗，善墨梅，索者多无润笔。石斋题其柱云：'乌音人多来。'或诘其旨，乃曰：'不闻乌声曰：白画白画？'客为绝倒。"⑤此则记载非常有趣，它不仅说明陈献章能画，还表明其画名之下不乏索画之人，为我们了解陈白沙的艺术生活提供了很好的窗口。

陈献章擅画墨梅，足以说明绘画在当时的普及。陈献章举世公认的身份是儒学大家，即使是在艺术领域，其书法也比绘画更负盛名。他以行草著称，其弟子张诩在《白沙先生行状》中记载陈献章"山居笔或不给，至束茅代之。晚年专用，遂自成一家，时呼为茅笔字……得其片纸只字，藏以为家宝。……交南人（今越南北部，笔者注）购先生字，每一幅易绢数匹"⑥。可见其书法名著一时。相较之下，在明代画坛，陈献章无疑处于较为边缘的位置，目前似并未发现他有绘画作

① 《明史·陈献章传》，载（明）陈献章著，孙通海点校《陈献章集》（下），中华书局 1987 年版，第 864 页。

② 《明史·陈献章传》，载（明）陈献章著，孙通海点校《陈献章集》（下），中华书局 1987 年版，第 864 页。

③ 《明儒学案·白沙学案》，载（明）陈献章著，孙通海点校《陈献章集》（下），中华书局 1987 年版，第 867 页。

④ （明）沈德符：《万历野获编》，上海古籍出版社 2012 年版，第 551 页。

⑤ （明）朱谋垔：《画史会要》，载卢辅圣主编《中国书画全书》（第 4 册），上海书画出版社 1992 年版，第 563 页。

⑥ （明）陈献章著，孙通海点校：《陈献章集》（下），中华书局 1987 年版，第 881 页。

品流传下来。不过，也正因如此，方能看出绘画在明代文士群体确实非常普及，以至于历来较少涉足艺事的理学家亦裹挟其中，甚至因为索画者没有润笔而有"白画"之调侃。

明代文士间绘画风气的流行，经过上百年的积累，在晚明达到极盛。以明末清初的南京为例，在周亮工的《集名家山水册》中程正揆《山水》对页上，龚贤题道："今日画家以江南最盛，江南十四郡以首郡为盛，郡中著名者且数十辈，但能吮笔者奚啻千人？"① 南京以擅画名于世者即有数十人，能画者亦不止千人，整个江南乃至全国能画者更是不可计数。这种擅画风气甚至及于女子，当时闺阁有画名者屡见于记载，清张庚在《国朝画征录》中对明末清初的闺秀画家有专门记载，徐粲、方维仪等都是其中典型。晚明名妓更是不乏擅画者，卞玉京之画便颇得文士赞赏。

此种繁盛现象，可以从文士的交往行为与价值观念两方面来理解。

首先，文士之间密切的绘画交往极大地促进了绘画的普及。一般来说，文士绘画能力的习得，或通过拜师（如文徵明即有不少从游习画者），或出于家学（典型者如清初"四王"中的王时敏、王原祁祖孙），此外亦有就谱自学者。但除此以外，晚明文士还有一个颇为重要的习画途径，即在友朋交游间学得画艺。晚明文人结社、雅集之风盛行，聚会中往往以诗酒书画助兴，这些场合成为绘画普及的绝佳机会。以方以智为例，他的学画经历中，日常绘画交游的影响是很大的。事实上，方以智习画的最初启蒙应当是其姑母方维仪。据记载，方维仪"善白描大士像，阮亭尝称之"②。方以智在母亲去世后，便由姑母方维仪扶养教诲，二人关系极为亲切，姑母的书画爱好对方以智的兴趣或许有一定影响。不过，方维仪之画以白描观音罗汉像为主，并非文士间流行的山水，与方以智的绘画面貌亦有所区别。方以智习画经历中，受友人的影响显然更大。他在《为璘王孙数笔》中记载道："王孙引我游独秀峰……因求我示笔法，二十年间，郑千里告我以法，郑

① 刘海粟主编，王道云编注：《龚贤研究集》（上集），江苏美术出版社1988年版，第158页。

② （清）张庚：《国朝画征录》，载安澜编著《画史丛书》，河南大学出版社2015年版，第1668页。

超宗告我曰熟，杨龙友告我曰松，魏子一告我曰埃干，子视此数笔中具否？"①
其《滕寓信笔》中亦记载此事："郑超宗曰：'胆壮笔老，法足故也。'杨龙友曰：
'疏秀深稳，得于意外。'魏子一曰：'干笔埃笔，烘染破墨而已。'"② 郑千里即郑
重，字重生，号千里，歙县人，明末画家。郑超宗即郑元勋，字超宗，崇祯十六
年（1643）进士，亦擅画。杨龙友即杨文骢，字龙友，明末著名文人画家，曾学
画于董其昌，明亡后抗清牺牲。魏子一即魏学濂，字子一，东林名臣魏大中之子。
方以智寓居南京时，经常与杨龙友、郑超宗等人讲求绘事，其文集中亦颇多同游
作画的记载，如："五月十三游燕子矶，金陵俗也。是日与杨龙友、郑超宗驾卷篷
往……龙友、超宗苦不能嚼，许以画偿。……龙友作《燕子矶》，群松石磴，烟润
秀媚，兼倪、黄而为之。"③ 又如："超宗作雪朝兰社，集诸名家于从叔子冈宅。龙
友后至，秉烛作一古干屈强，其下生兰，前未有也。……完德（郑超宗子）、子冈，
全用钩勒。超宗钩花与茎，以饱墨作叶，曰赵子固法。"④ 在这些聚会中，不仅有
画理讨论，还有实际创作，可谓学习、提升画艺的绝佳机会。此外，雅集中赏画
也是晚明文士的惯常行为，如方以智记载其曾"同郑超宗、千里、完德观吴充符
珍藏黄大痴画"⑤。这些记述都说明方以智所在的文士群体中颇多擅画文士，在彼
此交游活动中往往涉及绘画评赏与创作。而从前文方以智屡次提及的诸位画家教
他以"法""熟""松""干笔埃笔"的记载来看，这些经历在方以智习画过程中确
实扮演了重要角色。方以智甚至多次提及杨文骢关于画之"疏""松"的议论，其
对于绘画的兴趣显露无遗，除了上文已引的两处，还有如"龙友有晋人风度，善
画山水，落笔最秀，余请其旨，曰：'松。'"⑥。我们无法完全确定方以智的画风与
杨文骢所论"疏"与"松"是否有直接关联，但方画确实疏朗简逸，从其《树下

① （明）方以智著，张永义校注：《浮山文集》，华夏出版社 2017 年版，第 280 页。
② （明）方以智著，张永义校注：《浮山文集》，华夏出版社 2017 年版，第 499 页。
③ （明）方以智著，张永义校注：《浮山文集》，华夏出版社 2017 年版，第 486—487 页。
④ （明）方以智著，张永义校注：《浮山文集》，华夏出版社 2017 年版，第 487 页。
⑤ （明）方以智著，张永义校注：《浮山文集》，华夏出版社 2017 年版，第 496 页。
⑥ （明）方以智著，张永义校注：《浮山文集》，华夏出版社 2017 年版，第 486 页。

骑驴图轴》可见一斑（图 2-1）。

晚明文士多好交游，上述方以智的例子
并非偶然。晚明文人之文社、诗社、画社非常
多，其中往往不乏擅画之士，诗画唱酬亦属日
常活动。以规模最大的复社为例，复社本为文
社，亦重讲学，颇有东林后继者之意，在士人
群体中影响极大。复社人士众多，其中不乏画
中好手。当时最负盛名的"画中九友"①中，杨
文骢与张学曾（字尔唯）皆为复社成员，邵僧
弥等人亦与复社人士交往密切。此外，复社成
员中的绘画名家还有金俊明、萧云从等，龚贤
亦经常参加复社活动。复社中不仅颇多以画名
世者，即使以诗文知名者也往往能画，比如吴
伟业，作为"江左三大家"之一，其诗人身份
显然更为世人所熟知，但他亦能画，虽不多作，
但至今仍有画存世，近人张舜徽曾"得观其大
本山水画册，凡十二开"，"设色清淡，写景逼
真，皆仿宋元人笔法"。②

不只晚明的结社与雅集活动如此，即使在
清初遗民的隐居生活中，也不乏绘画交流。以
明遗民徐枋为例，徐家世代业儒，画学并非其
家学。徐枋画艺之精进与日常交游极有关系，

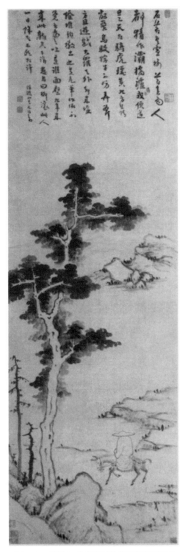

图 2-1　（明）方以智《树下骑驴图轴》
（故宫博物院藏）

① 清初吴伟业所作《画中九友歌》中，称赞明末清初董其昌、杨文骢、程嘉燧、张学曾、卞文瑜、邵
　僧弥、李流芳、王时敏、王鉴等 9 位画家为"画中九友"。参见（清）吴伟业《吴梅村诗集笺注》，
　世界书局 1936 年版，第 174—175 页。
② 张舜徽：《爱晚庐随笔》，华中师范大学出版社 2005 年版，第 401 页。

明遗民中与其过从甚密者如杨补、熊开元、万寿祺等人皆能画。其中杨补对徐枋的影响最为明显。杨补字无补，又字曰补，号古农，以擅画知名，自称"吾将遍游天下之名山大川，尽阅海内世家巨室之所秘藏，然后足以成吾学矣"[1]。画坛耆老王时敏颇推崇杨补之画学，称"曰补社兄画格画学，高妙渊深，独步海内"[2]。杨补实为徐枋之父辈，与徐枋之父徐汧为生死知交，明亡后徐汧赴死，杨补与徐枋皆隐居山中，以遗民气节相砥砺。二人不仅为文友、诗友，亦为画友，杨补去世之前，甚至将毕生所藏绘画数十百幅都留给了徐枋，对家人嘱托道："吾交天下士多矣，今固未有如孝廉昭法（即徐枋）者，即书画小道，彼亦将继数百年之绝业矣。蔡邕曰：'吾家书籍，当尽与之，惟得所归耳，徒藏无益也。'吾愧无藏书可以益孝廉者，所有画本数十百幅，可尽归之，可尽归之。无忘吾言。"[3]可见杨补对徐枋的品格与画艺都极为认可，甚至认为所藏之画尽归于徐枋，正是"得所归"。徐枋作画"暮年益进"[4]，与杨补所赠之画不无关系。

其次，明末绘画风气之流行，更为根本的原因在于文士对绘画认识的转移。如果说文士群体中频繁的交游往来为绘画的普及提供了便利条件的话，那么此种交游活动本身已经昭示了文士对绘画的认可与重视，绘画历来所带有的"画工所为"的贱役性质逐渐变淡，其作为文士风雅的独特地位得到突出。

文士对绘画的态度和认识的转变，可以从他们略带矛盾的言说中窥得。在探讨明末清初文士对绘画的认识时，我们往往会读到非常矛盾的表达，比如谢肇淛认为绘画地位不如书法，"品稍下耳"[5]，龚贤亦称"画于众技中最末"[6]，而与此同时，绘画也被推至极高地位，与文章、诗歌、书法等并列，成为文人文化的重要

① （明）徐枋：《杨无补传》，载《居易堂集》，华东师范大学出版社 2009 年版，第 289 页。
② （清）王时敏：《题自画卷赠杨曰补》，载《烟客题跋》，上海人民美术出版社 1986 年版，第 31 页。
③ （明）徐枋：《杨无补传》，载《居易堂集》，华东师范大学出版社 2009 年版，第 291 页。
④ （明）徐枋：《杨无补传》，载《居易堂集》，华东师范大学出版社 2009 年版，第 291 页。
⑤ （明）谢肇淛编著：《五杂俎》，远方出版社 2005 年版，第 175 页。
⑥ （明）龚贤：《戊辰秋杪画跋》，载刘海粟主编，王道云编注《龚贤研究集》（上集），江苏美术出版社 1988 年版，第 154 页。

组成部分，甚至上文说过"画于众技中最末"的龚贤就曾明言"画非小技也，与生天生地同一手"①。龚贤前后不一的论述原因何在？到底该如何理解此种矛盾？笔者认为，这种表述中的矛盾正是绘画地位提升时期的正常状态。一方面，"德成而上，艺成而下"的传统观念仍然存在，绘画因为历来属工匠之事，往往在文人众多艺术中地位不如书法、诗文，确实"品稍下"；而另一方面，随着文士独特笔墨语言的建构与完善，绘画在社会中的实际地位不断提高，成为文人文化的代表。晚明文士言说中的矛盾之处，正反映了他们对绘画认识的转变，他们固然沿袭了"画为末技"的一般看法，但更强调的往往是绘画的重要性。

可以龚贤为例对当时文士的论画态度作一具体探讨。龚贤有一段长跋，集中展现了他作为文人画家对绘画的认识：

> 画于众技中最末。及读杜老诗，有云："刘侯天机精，好画入骨髓。"世固有好画而入骨髓者矣！余能画，似不好画，非不好画也，无可好之画也。曾见唐、宋、元、明、清诸家真迹，亦何尝不坐卧其下，寝食其中乎？闻之好画者曰："士生天地间，学道为上，养气读书次之。"即游名山川，出交贤豪长者皆不可少，余力则攻词赋书画棋琴。夫天生万物，惟人独秀，人之所以异于草木瓦砾者，以有性情，有性情便有嗜好，一无嗜好，惟恣饮啖，何异马牛而襟裾也。不能追禽而之踪，便当居一小楼，如宗少文帐图绘于四壁，抚弦动操则众山皆响。前贤之好画往往如是，乌能悉数。余此卷皆从心中肇述云物，丘壑屋宇舟船梯磴碛径，要不背理，使后之玩者可登可涉，可止可安，虽曰幻境，然自有道观之，同一实境也。引人着胜地，岂独酒哉。②

① （明）龚贤：《龚半千课徒稿》，载刘海粟主编，王道云编注《龚贤研究集》（上集），江苏美术出版社 1988 年版，第 150 页。

② （明）龚贤：《戊辰秋杪画跋》，载刘海粟主编，王道云编注《龚贤研究集》（上集），江苏美术出版社 1988 年版，第 154 页。

　　龚贤此段议论，有两点值得注意。首先，以"画于众技中最末"作为开头，并非为了摆出核心观点，而是一种欲扬先抑。有论者以为龚贤此处是在贬抑绘画的地位①，实际上，龚贤更多是沿用了社会中关于绘画的一般观念，并没有将自己的判断加入其中。这句话的意义，更多是为了引出接下来的观点。其次，龚贤此段话中，从嗜好与性情的角度肯定绘画，正与晚明文士对"癖"的讨论相呼应。在"画于众技中最末"的议论后，龚贤直接转到了"好画"的主题，剖白自己的好画之心，接着又从文士的角度对"好画"作界定，即"好画"要依从士的逻辑，"学道为上"，"养气读书次之"，以余力从事绘画。龚贤进而论及"好画"的合理性，认为绘画作为嗜好，根源于人之性情，而性情正是人能够区别于草木瓦砾之所在。龚贤从嗜好的角度肯定绘画，正是晚明以来文士论"癖"风气下的独特视角。对"癖"之意义的发现，可谓晚明所独有，因为前代往往视"癖"为怪、狂、小众，并没有广泛肯定其意义，而晚明文士则将"癖"视为人之所当有，而不再是少数偏离主流的群体所独占的特性。如张岱认为"人无癖不可与交，以其无深情也"②，张潮亦称"花不可以无蝶，山不可以无泉，石不可以无苔，水不可以无藻，乔木不可以无藤萝，人不可以无癖"③，对"癖"可谓极推崇。"癖"进而体现为一种与"俗"相区别的精神境界，袁宏道称"余观世上语言无味，面目可憎之人，皆无癖之人耳。若真有所癖，将沉湎酣溺，性命生死以之，何暇及钱奴宦贾之事"④。"癖"遂与文士的反俗精神联系起来，成为文人文化的一部分。龚贤此处亦从人之性情与嗜好入手，展开他对于绘画意义的申说。我们可以猜想，对于龚贤来说这不仅仅是一种言说策略，更是他作为嗜画之人的切身体验，他见到古人真迹时恨不得"坐卧其下，寝食其中"，正是袁宏道所谓"沉湎酣

① 比如邵琦认为龚贤此语为"贬抑绘画"，因为绘画技法对于士人学道有碍。绘画在文人诸类艺术中，确实地位较低，一定程度上也确实与"道"的关系较远，但这显然并非龚贤此一处表述的目的。参见邵琦《晚明以来中国画的语境与语义》，山东美术出版社 2012 年版，第 90 页。

② （明）张岱：《陶庵梦忆·西湖梦寻》，岳麓书社 2016 年版，第 52 页。

③ （清）张潮：《幽梦影》，崇文书局 2017 年版，第 13 页。

④ （明）袁宏道、张谦德：《瓶史·瓶花谱》，山东画报出版社 2015 年版，第 65 页。

溺"的表现。

龚贤的上述议论，展示了明末文人画家提高绘画地位的努力与路径。实际上，与其说这是一种努力，不如说这是当时文士对绘画态度的自然呈现。历代发掘绘画的重要性、对其进行意义塑造有多种方式，比如强调画与"道"相通，或者认为绘画功同六籍、有益于教化①，都是前代文士已采用过的叙述策略，但这些方式都更侧重于绘画意义的"提升"与拔高，并非承认绘画的本然状态。实际上，要提高绘画的地位，没有什么比文人阶层对绘画的大规模、无耻感接纳更有效。文士身份天然的优越性可以有效削弱绘画的"末技"之感。而晚明文士以"癖"论画，正是将绘画的合理性内化于文人性情之中，绘画由此成为文士风雅之代表，地位获得极大提升。

对晚明文士来说，他们未必将绘画视为与科举同等重要的事业（尽管在部分表述中往往否定功名而推重绘事），但绘画仍然是值得重视的兴趣，甚至有生命安顿的意义。晚明文人官员李日华在写与门人的一封信中有颇值得注意的观点："小儿处知必过从，幸时时以本业相砺，勿恣情翰墨间。纵然作得文文水、陈白阳，终不如董玄宰为两收耳。"②这一段话，是宦游在外的李日华嘱咐门生多多督促家中小儿读书，勿要因为书画荒废本业。此处文文水即文嘉，号文水，为文徵明次子；陈白阳即陈淳，号白阳山人，为文徵明弟子。二人皆功名不显，文嘉为贡生，担任的也是学正之类不算受重视的职位，陈白阳则是生员身份。李日华为万历间进士，仕途较为顺利，对自己的儿子显然也有颇高期待，故他虽嗜好书画，亦仍担心儿子因为纵情翰墨而耽误本业，这正是当时士人的一般认识。然而值得注意的是，从李日华的上述观点中，仍然可以发现晚明风气之新变：虽然他督促小儿用功读书，但言语之间，并未否定绘画的价值，仍然流露出对翰墨之事的认可。

① 如唐张彦远称："夫画者，成教化，助人伦，穷神变，测幽微，与六籍同功，四时并运。"（唐）张彦远：《历代名画记》，载于安澜编著《画史丛书》，河南大学出版社2015年版，第7页。

② （明）李日华：《与石梦飞》，载（明）李日华撰，赵杏根整理《恬致堂集》（下），上海古籍出版社2012年版，第1176页。

尤其是"终不如董玄宰为两收"这样的表述，虽然其仍以仕途为第一，但将绘画与仕途并提，正是前代文士很少见的观点。而这种观念转变很大程度上来源于董其昌的典范意义：董其昌以进士身份官至南京礼部尚书，同时诗文书画兼善，书画尤其名动天下，画学更有极大的影响力，身居高位且通于风雅这样"两收"的人生状态，正是当时文士追求的完美理想。董其昌成为晚明士人典范，看似仍然延续了士人对于仕途的追求，但实际上于无形中提高了绘画的地位，绘画与功名共同成为文人典范的要素。如果我们还记得唐宋不少擅画官员（如唐韩滉、宋朱敦儒）有意隐藏画技、不欲以此名世的事例，那么晚明文士对于艺术与功名"两收"状态的认可，正说明了晚明时风气已有所转变。当时绘画已成为文人文化的重要组成部分，值得文士为此投入时间精力，文士擅画不仅不会被轻视，反而会被认为具有名士风流，得到社会的普遍认可甚至追捧。

二、"山林之士擅其美"：文士画家的布衣化

除了擅画文士的增多，明末文士画家布衣化的趋势也十分明显。明末谢肇淛在《五杂俎》中谈到了明代绘画"山林之士擅其美"的现象：

自晋、唐及宋、元，善书画者往往出于搢绅士大夫，而山林隐逸之踪百不得一，此其故有不可晓者。岂技艺亦附青云以显耶？抑名誉或因富贵而彰耶？抑或贫贱隐约，寡交罕援，老死牖下，虽有绝世之技，而人不及知耶？……盖至国朝而布衣处士以书画显名者不绝，盖由富贵者薄文翰为不急之务，溺情仕进，不复留心，故令山林之士得擅其美，是亦可以观世变也。噫！①

正如谢肇淛所观察到的，前代擅画者多是身份显著的仕籍文人，这在各类画

① （明）谢肇淛编著：《五杂俎》，远方出版社 2005 年版，第 182 页。

史记载中体现得十分明显。对于其中原因，谢肇淛亦做了如下揣测：缙绅士大夫身份显贵，其画艺画名容易得到彰显，而山林文士则往往避人遁世，即使画艺精湛也不容易为人所知。而到了明代，局面为之一变，布衣处士反而成为画坛主力，"得擅其美"。何以如此？谢肇淛认为仕籍文人往往将心力专注于仕途，甚少留心于文章翰墨，布衣处士反而能够纵情于此，此即谢肇淛所谓"世变"。

明代画坛是否真如谢肇淛所论，有这种布衣化的倾向？答案应当是肯定的，且这种趋势在明中后期越来越明显。以影响最大的吴门画家为例，沈周隐逸终身，而文徵明则久试不第，五十多岁方得荐举任翰林待诏，但没几年便辞去，回乡隐居。除文、沈以外，吴门其他画名颇盛的文士也大多居于科举身份底层，如陆治、周天球为诸生，居节、钱穀虽能诗善文，但并未有功名，后者更以少未入学、后刻苦自学而闻名。至于陈淳与徐渭，二人以杰出的写意花鸟被合称为"青藤白阳"（徐渭号青藤居士，陈淳号白阳山人），但都只是秀才身份。尤其是徐渭，才名远播却屡试不第，以至于成为失意文人的代表，在后世得到无数慨叹。唐寅的科举经历则更是广为人知，虽然文才迅捷，夺得乡试第一，却最终被科举舞弊案牵连，功名全无，被罚作吏。这些画史中留下浓墨重彩的文人，在科举身份体系中却始终处于底层，成为谢肇淛观点的鲜明例证。实际上，不只吴门画家如此，明中后期文士画家的布衣化也十分明显。在晚明擅画文士中，虽然也有董其昌这样身居显位的士大夫画家，但在庞大的画家群体中，董其昌这样的例子毕竟是少数，画史留名者大半功名不显，甚至完全无意于仕途。与前代相比，"布衣化"确实是明代尤其是晚明画坛的显著特征。

谢肇淛提出的这种"布衣化"的现象，实际上并不只存在于绘画领域，屠隆也有类似的表述：

唐以前诗在士大夫，唐以后诗在布衣。何以故？唐以前士大夫，岩居穴处，玩心千古，游目百家。其为诗文也，仰而摹其古法，返而运其心灵。轨则极于兼收，而神采期于独照。闭门研精，或一二十年而后出以示人。是飞卫纪渻之技也。

擅场名家，良非偶耳。今之士大夫则不然。当其屈首授书，所凝神专精，止于帖括，置诗赋绝不讲。……而布衣韦带士，进不得志于珪组，退而无所于栖泊，乃知刿心毕力而从事此道。既无好景艳其前，又鲜他事分其念。用志也专，为力也倍。虽才具不同，要必有所就而可观也者。故曰在布衣。①

 屠隆此段议论，正是围绕"诗在布衣"的现象展开的。他虽然将变革的时段定在唐代，但实际上关注的仍然是明代文人的现状。在他看来，前代"诗在士大夫"，是因为他们能够专注于诗，在此一领域倾尽心力，而这正是"今之士大夫"所缺乏的状态。正如前文所论，明代科举以八股为主，文人专注于帖括时文，学习其起承转合之法，对于古文与诗赋反而荒疏了。相比之下，布衣文士反而能够将更多时间与精力投入在诗赋中：他们往往仕途无望，甚或彻底绝意于科举之路，同时又需要在平凡时日中寻得精神栖止之所，因此往往"刿心毕力而从事此道"。

 无论是谢肇淛所论绘画的"布衣"化，还是屠隆提出的"诗在布衣"，他们都注意到了明代布衣文士在文艺领域的突出表现。论及这一点的并不止上述二人，清赵翼《廿二史札记》"明代文人不必皆翰林"条，也提到明代的"不由科目而才名倾一时者"，如"王绂、沈度、沈粲、刘溥、文徵明、蔡羽、王宠、陈淳、周天球、钱穀、谢榛、卢枏、徐渭、沈明臣、余寅、王穉登、俞允文、王叔承、沈周、陈继儒、娄坚、程嘉燧，或诸生，或布衣、山人，各以诗文书画表见于时，并传及后世"②。赵翼此处提及的诸人，正是诸生或布衣山人的身份，但各有擅场之艺，名著一时。事实上，上述诸人亦大多能画，与谢肇淛的论断遥相呼应。

 那么，晚明文士绘画何以会有此种底层化特点？上文谢肇淛所论已揭示了一部分原因，在他看来，此一现象"盖由富贵者薄文翰为不急之务，溺情仕进，不

① 屠隆：《涉江诗原序》，载（明）潘之恒著，汪效倚辑注《潘之恒曲话》，中国戏剧出版社1988年版，第327—328页。
② （清）赵翼撰，曹光甫校点：《廿二史札记》，凤凰出版社2008年版，第525—526页。

复留心，故令山林之士得擅其美"①。明代科举积弊重重，到了晚明竞争极为激烈，为了博取功名，文士不得不投入大量心力，专注于时文。在此种情境中，绘画作为闲适消遣，显然于举业无益。明姜绍书《无声诗史》记载了姜绍书之子擅画反被劝诫的事情：

> 彦初，余儿也。三岁授以唐诗，即能成诵数十首。……偶图小景，友人曾波臣见之，叹其秀爽，旋谓余曰："君家义方之训，当课以举业，切宜诫其弄笔，恐分心也。"②

曾波臣即曾鲸，为晚明名动一时的肖像画家，为达官贵人多有写真之作。以曾鲸的画家身份，尚且要提醒姜绍书教子以举业为重，以免绘画分心，可见当时的普遍观念中专注仕进与绘画确实存在冲突。相比之下，没有了功名之心，布衣文士反而能够纵情于绘画，在此投入大量时间与精力，无怪乎其在画坛有值得瞩目的成就。

除了时间与精力这样的客观原因，画家"布衣化"的现象还与当时文士群体中的价值观念变化互为因果。正如前文所论，随着明代文士的扩大与分化，"士失其业"成为晚明文士的生存境况。既然举业作为文士之"本业"无法成为人生的正途，"他业"的找寻便成为势之必然。"他业"对于文士来说，不仅体现为多样化的谋生方式，还体现为多样化的价值观，科举不再被认为是唯一合理的出路。这种价值变动最明显的体现便是晚明士人的"弃诸生"行为。前文已提及当时著名山人陈继儒的《告衣巾呈》，陈继儒宣布放弃生员身份、归隐田园时，尚不满三十，而当时年逾五十仍奋力于科场之上者仍有之，故其弃巾之举在当时引发了不少议论。弃巾之后的陈继儒在晚明发达的文化市场中如鱼得水，不仅其诗文书画皆可为生计之途，他身边还围绕着大批底层文士为其寻章摘句、编纂图书，在

① （明）谢肇淛编著：《五杂俎》，远方出版社 2005 年版，第 182 页。
② （明）姜绍书：《无声诗史》，载于安澜编著《画史丛书》，河南大学出版社 2015 年版，第 1374 页。

陈继儒的盛名之下，此类书籍极为畅销，以至于当时托名于陈眉公的伪书亦层出不穷。

陈继儒堪称晚明文人生存方式转型之代表。"弃诸生"的行为，本质上是对于士人传统价值观的背离，在此种风潮背后，"学而优则仕"的观念虽仍占据主流，但其合理性已不再如前代一般理所当然，士人的生命价值感可以经由"他业"来获得。清初汪琬曾提及明代吴门文士的多样化生命形态："吾郡故多洁修好古独行之君子，近世如杜用嘉、邢用理、沈启南先生，降而至于赵凡夫、文彦可之属，率皆遗荣弗仕。或以诗文，或以字画，或杂出医卜，卓然有名于时。其遗风余韵，至今犹传述乡士大夫之口。"[①] 他这里提及的杜琼（字用嘉）、邢量（字用理）、沈周（字启南）、赵宧光（字凡夫）、文从简（字彦可），或为隐士，或为诸生，皆非仕籍文人，而是以字画诗文这些科举之外的"他业"显名于世。明代文士"业"之复杂由此可见一斑。

对晚明布衣文士来说，绘画正是他们值得投入心力的"他业"之一。以晚明文士唐志契（1579—1651）为例，他久困诸生，仕途无望，遂以画愉生。其《绘事微言》自序中提道"予家世业儒，儒事之余，旁及绘事，自垂髫至今，已非朝夕。而无奈潦倒围屋，壮怀渐灰，觉古来才逸高尚者，得趣无过于兹，则遂成癖子矣"[②]。唐志契的科举之路并不顺利，久困场屋、希望渐趋渺茫，遂将时间与精力投于绘事，绘画于他而言正是生命乐趣之一，具有悦生的意义。实际上，以绘画悦生历来是文士涉足绘事的重要原因之一。唐代张彦远嗜书好画，以至于"妻子僮仆，切切嗤笑"，认为"终日为无益之事，竟何补哉"？张彦远慨叹道："若复不为无益之事，则安能悦有涯之生？"[③] 可见在书画中抛掷光阴、以此悦生，自有其传统。不过，张彦远为世家子，其高祖到祖父三代均为宰相，号称"三相张

① （清）汪琬：《金孝章墓志铭》，载（清）吴翌凤编《清朝文征》（上），吉林人民出版社 1998 年版，第 144 页。
② （明）唐志契：《绘事微言自序》，载（清）夏荃辑，《泰州文献》编纂委员会编《泰州文献（六十七）海陵文征》，凤凰出版社 2015 年版，第 241 页。
③ （唐）张彦远：《历代名画记》，载于安澜编著《画史丛书》，河南大学出版社 2015 年版，第 42 页。

氏"，张彦远之爱好书画，正是当时富于收藏的世宦书香之家的典型癖好，他仍然是以仕宦之身游心于此。因此，绘画对于张彦远的意义与唐志契并不完全相同，后者不仅以此悦生，更视之为困顿境遇中的精神依托。当有人质疑唐志契为何"经心于不切要之务"时，他回应道："画妙天下，总属闲情，岂不为奔驰名利者所嗤笑，但名利笑我，我亦笑名利，予既不言名利，则安得禁予言绘事？"① 在唐志契的自我言说中，被世人认为是"不切要之务"的绘画，反而给了他"笑名利"的底气。在他看来，绘画不是工匠末技，而是高人逸士的精神乐土，他之嗜画，正与古往今来的名士处于同一脉络中，其意义足以抵抗世俗观念的质疑。唐志契对绘画的态度，正是晚明底层文士观念之代表。他们未必完全弃绝功名之念，但不得不在现实中寻得合适的生存状态，无论是以画为生业，还是以画为精神寄托，都是此种努力的体现。

绘画对于文士的此种意义，在明清鼎革之际更为明显。朝代变更极大地打乱了文士的生命节奏，不仅日常生活方式发生了改变，价值重心也亟须调整。可以陈洪绶为例来看文士此种心态的变化。陈洪绶（1599—1652）字章侯，号老莲，人物画妙绝当时，山水亦颇有可观者。陈洪绶在画史地位颇高，在晚明社会亦以画名世，但实际上明亡之前的陈洪绶一直致力于举业，只是久困诸生，屡试不第，后以纳捐入国子监成为监生。陈洪绶后因出色的画艺被召入内廷临摹历代帝王像，但不甘以画事人，没多久便辞归了。可以说，陈洪绶一直对仕途抱有期待，并不甘于埋首艺事，以画显扬。他曾师从刘宗周，所交往者也都是祝渊、祁彪佳这样的名士，虽然他性情更为豪壮，并不完全自拘于儒者身份，但其主要价值观念却与师友颇为一致。因此，随着甲申（1644）崇祯帝自缢、乙酉（1645）南京弘光朝廷亦被清军所亡，刘宗周、祝渊等师友纷纷以身殉国，陈洪绶精神受到的震荡不可谓不大。明亡后他拒绝了各方势力招揽，避居城郊，卖画度日。在"后甲申"时代，绘画在陈洪绶的生活中扮演了越来越重要的角色，不仅是其全家的生计来

① （明）唐志契：《绘事微言自序》，载（清）夏荃辑，《泰州文献》编纂委员会编《泰州文献（六十七）海陵文征》，凤凰出版社 2015 年版，第 241 页。

源，也是他精神伤痛的舒缓疗剂。陈洪绶越来越认可绘画的意义，生命重心也渐渐向绘事转移。在为友人林仲青画的《溪山清夏图》上，陈洪绶题有一段著名的议论：

> 今人不师古人，恃数句举业饾丁或细小浮名，便挥笔作画，笔墨不暇责也。形似亦不可而比拟，哀哉！……然今人作家学宋者，失之匠，何也？不带唐流也。学元者，失之野，不溯宋源也。如以唐之韵，运宋之板；宋之理，行元之格，则大成矣。……古人祖述立法，无不严谨，即如倪老数笔，笔都有部署法律……老莲愿名流学古人，博览宋画，仅至于元，愿作家法宋人，乞带唐人。果深心此道，得其正脉，将诸大家辨其此笔出某人，此意出某人，高曾不乱，曾串如列。然后落笔，便能横行天下也。老莲五十四岁矣，吾乡并无一人中兴画学，拭目俟之。①

 文士以业余态度涉足绘事，技法未必周全，往往更强调气韵，不以形似论之。但陈洪绶这段话显然更为强调绘画的法度，主张学古人，并就如何学提出了自己的看法，即要"以唐之韵，运宋之板；宋之理，行元之格"，在行家专业性与隶家业余性之间寻得平衡。正如陈洪绶在文末所提出的，他这段议论实出于"中兴画学"的期待，绘画已经不仅是文人名士的遣兴方式，而是具有了独立的"学"的意义，有正脉，有传承，笔法纪律严明。其中当然不乏董其昌"南北宗"论提出之后的影响，但对于古法与正脉的关注，也可以看出陈洪绶对绘画的严肃态度。此段议论作于陈洪绶生命的最后时段，可谓其晚年绘画态度的集中体现。可以说，明亡之后的陈老莲与绘画的关系变得极密切，绘画融入其血脉，成为其生命价值的体现。陈洪绶身上，正可见绘画对于经历易代挫折之文士的意义。

 综上所述，明代文士群体中绘画风气流行，擅画文士较前代大大增多，同时，文士画家的底层化亦十分明显。明末清初文士社交生活中往往不乏诗画唱酬，这

① （明）陈洪绶撰，陈传席点校：《陈洪绶集》，中华书局 2017 年版，第 41—42 页。

在客观上促成了绘画技能的普及；而更为根本的原因在于文士对于绘画价值的认可，无论是上层文士以董其昌为风雅典范的态度，还是"士失其业"处境中的下层文士寻求精神安放的需求，都使得绘画在文士生活中越来越重要，布衣文士尤其能够投入更多时间心力于绘事，出现了"山林之士擅其美"的现象。

第三节　绘画如何进入治生视野：文士治生观念的变动

明末清初文士另一个值得注意的变化是其治生观念的新变动。本书所讨论的治生观念，不仅包括"可不可以治生"，即治生合理性的问题，还包括"以何治生"，即治生方式的选择问题。无论是因为自身经济、社会条件的恶化，还是因为学理层面对于前代学者治生理论的思考，明末清初文士对于治生的认识也较前代更为丰富，不仅对治生的合理性多有论述，而且对多种治生方式的利弊也有不少考量。本节主要针对文士治生合理性、治生诸方式利弊考量以及绘画作为治生方式的特点这三个问题进行探讨，以期更好地理解"绘画如何进入文士治生视野"的问题。

一、可否治生：文士对治生合理性的认识

治生的问题由来已久，明之前的文士对此已有不少思考，明末清初文士对于治生合理性的认识，实际上是对前代文士的回应、强化和普及。因此，在正式探讨明末清初的治生观念之前，有必要对此一问题在前代的大致理路作一回顾。

治生在传统儒者的思考中，并不占据太重要的位置。作为"无恒产而有恒心"的代表性群体，士的理想典范是一箪食、一瓢饮、居陋巷而不改其乐的颜回，安

贫乐道向来被视为士之所以有别于农工商的重要品质。因此，虽然元代之前的文士自有其治生之道，但关于此一话题的讨论尚未被公开置于台前，文士对此的态度也颇为复杂。以宋代为例，此时文士已颇为治生所困扰，如秦观在与友人书信中提及其"治生之具"荡尽，"仰事俯育之计，萧然不给"，所以请友人"为谋一主学处"。①秦观此信，应当写于未曾出仕时，且可能受苏轼乌台诗案连累，仓皇奔走，生计无以维持。秦观此种状态并非个例，事实上，除非家底殷实，否则尚未谋得官职的士子往往需要面对治生的问题。清代文士沈垚论及此一问题时认为"唐时封邑始计户给绢，而无实土。宋太宗乃收天下之利权归于官，于是士大夫始必兼农桑之业，方得赡家；一切与古异矣"②。这种情况进一步造成了文人群体经济状况的恶性循环："仕者既与小民争利，未仕者又必先有农桑之业，方得给朝夕，以专事进取。于是货殖之事益急，商贾之势益重，非父兄先营事业于前，子弟即无由读书，以致身通显。"③可见宋代士人即已面临较严峻的治生问题，故当时文士亦有不少关于治生方式的讨论，比如宋袁采在《袁氏世范》中的观点便颇具代表性：

　　士大夫之子弟，苟无世禄可守，无常产可依，而欲为仰事俯育之计，莫如为儒。其才质之美，能习进士业者，上可以取科第致富贵，次可以开门教授，以受束脩之奉。其不能习进士业者，上可以事笔札，代笺简之役，次可以习点读，为童蒙之师。如不能为儒，则巫医、僧道、农圃、商贾、技术，凡可以养生而不至于辱先者，皆可为也。④

① 原文为："观自去岁入京，遭此追捕，亲老骨老，亦不敢留乡里。治生之具，缘此荡尽。今虽得生还，而仰事俯育之计，萧然不给。想公闻之，不能无恻然也。不知能为谋一主学处否？试望留意，幸甚。"徐培均：《秦少游年谱长编》，中华书局2002年版，第221—222页。
② 王文治等编著：《中国历代商业文选》，中国商业出版社1992年版，第427页。
③ 王文治等编著：《中国历代商业文选》，中国商业出版社1992年版，第427页。
④ 夏家善主编，贺恒祯、杨柳注释：《袁氏世范》，天津古籍出版社2016年版，第112—113页。

袁采此段议论主要用以训诫袁氏子弟，故颇切于实际，并非空言大话。在他看来，进习儒业当然是第一选择，无论是以科第获得俸禄，还是以教授获得束脩，皆属文士本业治生的范围。至于异业治生，袁采亦举出了巫、医、僧、道等种种方式，凡是合于道义、不辱没先人者，皆可以为生。他甚至提及了商贾与技术，可见此时文士治生观念已颇为松动，在实际实践中并没有排斥从商。不过，如果据此认为宋代文士已彻底承认治生的合理性，亦未妥当。袁采仍然认为士大夫子弟的最佳出路"莫如为儒"，欧阳修《螟蛉赋》也认为："乃有不能继其父之业者，儒家之子卒为商，世家之子卒为皂隶。呜呼！所谓螟蛉之不若也。"① 对于士大夫子弟不能继承父业、继续保有士人身份的状况，欧阳修是极为痛惜的。可见此时文士治生，尤其是以异业治生，并没有得到广泛认可，反而是世风日下的表现。

文士治生观念出现里程碑式的变化，是在元代。元统治下的文士群体，生存空间进一步被压缩，不仅科举不行、仕途无望，而且地位极低，经济状况进一步恶化。元儒许衡遂有"学者以治生为先"之论：

> 为学者治生最为先务，苟生理不足，则于为学之道有所妨，彼旁求妄进，及作官嗜利者，殆亦窘于生理之所致也。士君子多以务农为生，商贾虽为逐末，亦有可为者，果处之不失义理，或以姑济一时，亦无不可。若以教学与作官规图生计，恐非古人之意也。②

在许衡的论述中，治生与为学不仅不冲突，前者反而成为治学的保障，这应当是基于他对当时文士群体的观察：不少文士正是由于物质窘迫，而失去士人的操守，成为妄进嗜利之徒。因此他提出"学者以治生为先"的观点，不仅明确地肯定了文士治生的合理性，而且对治生方式亦有新见，尤其认为商贾若以合理的

① 曾枣庄、刘琳主编：《全宋文》（第31册），上海辞书出版社、安徽教育出版社2006年版，第142页。
② （元）许衡著，淮建利、陈朝云点校：《许衡集》，中州古籍出版社2009年版，第313页。

方式处置，亦可以周济一时。

许衡以儒者身份而持论如此，很值得注意，在明代亦引发了多角度的讨论。在这些讨论中，文士与治生的关系进一步被厘清，治生的合理性也得到了更充分、更细致的论证。比如王阳明在认为许衡此说"误人"的同时，也重新界定了治生的合理意义。《传习录拾遗》中记载了如下对话：

> 直问："许鲁斋言学者以治生为首务，先生以为误人，何也？岂士之贫，可坐守不经营耶？"先生曰："但言学者治生上，仅有工夫则可。若以治生为首务，使学者汲汲营利，断不可也。且天下首务，孰有急于讲学耶？虽治生亦是讲学中事。但不可以之为首务，徒启营利之心。"①

王阳明对治生问题的认识，始于对许衡的批判。他认为许衡"学者以治生为首务"之说误人，并不是提倡"坐守不经营"。他批判的重点是"以之为首务"的观点，认为此一主张"徒启营利之心"，实际上并未否定治生对于学者的意义。故在上文所引的这段议论之后，王阳明接着又提出了很值得注意的观点："果能于此处调停得心体无累，虽终日做买卖，不害其为圣为贤。何妨于学？学何贰于治生？"②如此一来，文士需要着力的关键点便成了"调停得心体无累"，于是治生的表面行迹反倒没有那么重要了，即使终日为商，亦无妨其为圣贤。可以说，王阳明通过修正许衡的观点，不仅没有否定文士治生的意义，反而为文士打开了更为广阔的天地：只要此心调停，治生之择业反而不是最重要的。

明清之际儒者陈确对士人治生同样持积极态度。他对士人治生的意义及学理作了进一步阐发，提出了"治生以学为本"的观点。首先，他从"士守其身"的角度对治生合理性进行了论证。他认为"士守其身"即"学问之道"，而此身并非

① （明）王守仁著，马祝恺主编，罗海燕点校：《传习录》，金城出版社2018年版，第441—442页。
② （明）王守仁著，马祝恺主编，罗海燕点校：《传习录》，金城出版社2018年版，第441—442页。

一人之身，父母兄弟妻子，皆属当守之列，故"仰事俯育，决不可责之他人"①。这正是治生合乎道义的原因。其次，他将文士治生与"学"联系起来。他认为许衡之说，虽"其言无弊"，"而体其言者或不能无弊耳"，这是因为世人读书治生皆有偏误："第如世俗之读书治生而已，则读书非读书也，务博而已矣，口耳而已矣，苟求荣利而已矣；治生非治生也，知有己，不知有人而已矣，知有妻子，不知有父母兄弟而已矣：而又何学之云乎！"②正是因为世人存在这样的偏误，所以才会对许衡之说有所误解。为避免这种情况，陈确强调一种真正的学，"唯真志于学者，则必能读书，必能治生"，对于真正的学者来说，不仅治生不是问题，修齐治平，皆不在话下。所以，他提出"治生以学为本"，不仅化解了为学与治生的矛盾，反而将治生亦内化为学的一部分。由此，治生的合理性得到确立，而治生所涉及的义利问题，也被转移到了"学"。这一思路颇类王阳明，皆是要从主体入手，将治生纳入学的范围，并由此肯定了治生的意义。

当然，在明末清初这样一个众声喧哗的时代，对于治生的认识亦很难得到统一，对于许衡治生论的回应，也有如王夫之、刘宗周等坚持传统义利观，仍提倡士人安贫乐道之本色者。如王夫之斥责许衡持论不纯，认为其以身仕元，"志动气随，魂交神往，沈没于利之中"③，近乎嗜利小人。王夫之此论，多少受其遗民身份的影响，故对许衡仕元如此厌恶，进而以义利之辨来驳斥许衡的治生说。义利之辨与治生是否果然如此矛盾？上文已论及陈确等人以"学"来调和治生，将其纳入儒者的价值体系中，此一思路正是为了化解治生可能存在的"嗜利"之弊。实际上，在大部分明末清初文士的思考中，文士治生与传统儒家的义利观并不冲突。对文士治生持肯定态度的文士，并非彻底放弃义利之辨，而是通过对治生作进一步的界定，继续坚守着儒者的传统义利观。如清初全祖望《先仲父博士府君权厝

① （清）陈确：《学者以治生为本论》，载《陈确集》，中华书局 1979 年版，第 158 页。
② （清）陈确：《学者以治生为本论》，载《陈确集》，中华书局 1979 年版，第 158—159 页。
③ （明）王夫之著，船山全书编辑委员会编校：《船山全书（十）读通鉴论》，岳麓书社 1996 年版，第 503 页。

志》提到"吾父尝述鲁斋之言，谓为学亦当治生，所云治生者，非孳孳为利之谓，盖量入为出之谓也"①。全祖望此处正是通过对治生作界定来进一步肯定文士治生的意义。总体而言，对于士之治生的舆论风气，始终是越来越松动了，讨论也越来越深入。

学者应当治生的议题不仅在学者的讨论中屡屡出现，还切实地影响到了当时士人的思想与言行，成为实际生活中影响甚大的指导观念。以明遗民典范徐枋与友人的对话为例，徐枋隐居山中，友人想以画社资助其治生，徐枋却颇为犹豫，认为"人固自有造物，造物自有定限，总无须营营者"②。对徐枋此种想法，友人朱柏庐便以学者当治生的观念予以劝说：

> 许鲁斋云"学者治生为急"，先儒以为此语病在"急"字，观此则知治生亦非必害道，但不当著意耳。……但于义之所无伤，力之所当尽者，则亦不必过为黔刻自处。……事既出于同方合志之友，则亦吾兄义之可受，又况以画相酬，则又不徒受之而亦有先儒治生之意焉。大约有意营求固非道，过于黔刻亦非道。③

朱柏庐这段话，非常典型地反映了许衡的观点在明末清初的接受。许衡之论病在"急"字，这正是王阳明等人的看法。综合先儒所论，朱柏庐对于治生的观点主要有二：首先，治生未必害道，须注意者只是一个度的问题，即"有意营求固非道，过于黔刻亦非道"；其次，只要于义无伤，以合适的方式治生是没有问题的。由此来看，徐枋以画治生并不悖于道义，他之前的想法反而过于苛刻了。朱柏庐以此劝导徐枋，肯定了以画治生的行为。

朱柏庐的此种认识，正是明末清初文士普遍的生存态度。以不伤于道义的

① （清）全祖望：《全祖望集汇校集注》（上），上海古籍出版社 2000 年版，第 901 页。
② 罗振玉：《徐俟斋先生年谱》，载罗振玉著，罗继祖主编《罗振玉学术论著集》（八），上海古籍出版社 2013 年版，第 853 页。
③ 罗振玉：《徐俟斋先生年谱》，载罗振玉著，罗继祖主编《罗振玉学术论著集》（八），上海古籍出版社 2013 年版，第 853—854 页。

方式治生，正是他们的一般观念，也是这一时期文士的生活日常。清初蒲松龄（1640—1715）在《聊斋志异》中借一菊精之口申明了明清之际文人对于治生的态度。《黄英》故事中，菊精所化的陶姓少年因为日日食宿友人家，而友人家亦非富裕，陶便拟卖菊谋生。但友人仍持传统"安贫乐道"观念，反对道："仆以君风流高士，当能安贫，今作是论，则以东篱为市井，有辱黄花矣。"① 面对友人的不屑，陶笑曰："自食其力不为贪，贩花为业不为俗。人固不可苟求富，然亦不必务求贫也。"② 此二人的对话，正展现了"安贫乐道"的传统认识与文士当治生观念之间的交锋。蒲松龄此一安排并非无源之水，而是当时文士治生实际的反映，明清之际大量文士皆自食其力，故而菊精有"自食其力不为贪"之论。而此种论调出现在蒲松龄笔下，可见明末清初文士治生的合理性已被广泛接受，文士自食其力维持生计已是普遍现实。

二、以何治生：绘画如何进入治生视野

治生的合理性得到确认，文士面对的下一个议题便是生计之选择。文士当择何业为生，与其说是一个经济效益的问题，不如说是一个道德问题。从文士理想而言，选择治生方式的最重要标准为是否有违道义、是否有辱斯文，而不仅仅是其经济效果。当然，这更多是一种择业的理想情境，文士的治生现实要更为复杂，选择治生方式时考虑的面向也各自不同。那么，他们为何会选择绘画作为生计之途？绘画作为治生方式又有什么特点？以下试一一论之。

对明末清初文士来说，到底以何种方式治生才最为妥当？综合而言，文士最少争议的治生方式当数农耕。虽然士农工商分属四个不同的阶层，但士与农之间具有天然的亲近感。仕途不顺则归田园，学陶渊明"将有事于西畴"，是历代文士们共同推崇的行事法则，且往往作为家训传之子孙。如明人姚舜牧（1543—

① （清）蒲松龄著，李伯齐点校：《聊斋志异》，浙江文艺出版社 2018 年版，第 471 页。
② （清）蒲松龄著，李伯齐点校：《聊斋志异》，浙江文艺出版社 2018 年版，第 471 页。

1627）教诫子孙有言："人须各务一职业，第一品格是读书，第一本等是务农，外此为工为商，皆可以治生。"① 黄宗羲亦有诗云："数间茅屋尽从容，一半书斋一半农。左手犁锄三四件，右方翰墨百千通。"（《山居杂咏》）显然也以耕读相伴为理想的生活状态。明末清初张履祥甚至提出了"治生以稼穑为先"的观点："许鲁斋有言：'学者以治生为急。'愚谓治生以稼穑为先，舍稼穑无可为治生者。"② 其何以持论如此？很重要的原因便是以稼穑治生的道德益处："夫能稼穑则可无求于人，可无求于人则能立廉耻。知稼穑之艰则不妄求于人，不妄求于人则能兴礼让。廉耻立，礼让兴，而人心可正，世道可隆矣。"③ 在张履祥看来，无论是从士之立身处世而言，还是从风俗教化来看，以稼穑为生都是很理想的治生方式。总体来说，务农为仕途外最符合士人价值观念的治生方式，这应是没有疑义的。

除了务农，文士常见的治生方式还有处馆、行医、入幕、刻书、卖文鬻画，等等。但值得注意的是，在文士的观念之中，并不存在完全符合理想的治生方式，务农之外的生计之途多少都有伤义之嫌。以处馆为例，处馆即文士接受延请，到人家中做馆师，教子弟。以平生所学获得束脩之奉，这大概是当时文士最理所当然的治生选择。张履祥平生便往往以馆谷为生，他认为"今之贫士众矣，皆将不免饥寒，宜以教学为先务，盖亦士之恒业也"④。不过，张履祥亦有《处馆说》，对处馆之不易、世风之不薄有生动的展现。处馆教学，本为师道之所存，却逐渐演变为单纯的契约交易关系，师者不自尊，主人亦不以古道待之。此种风气变化，具体可由顾起元（1565—1628）的一段论述来看：

① （明）姚舜牧：《药言》，载楼含松主编《中国历代家训集成 5 明代编三》，浙江古籍出版社 2017 年版，第 2760 页。

② （清）张履祥：《初学备忘》（上），载（清）张履祥著，陈祖武点校《杨园先生全集》，中华书局 2002 年版，第 994 页。

③ （清）张履祥：《初学备忘》（上），载（清）张履祥著，陈祖武点校《杨园先生全集》，中华书局 2002 年版，第 994 页。

④ （清）苏惇元：《张杨园先生年谱》，载（清）张履祥著，陈祖武点校《杨园先生全集》，中华书局 2002 年版，第 1492 页。

　　数十年前，士人多能持师道以训弟子，如李翰峰、焦镜川、董侣渔、赵高峰、黄龙冈诸先生，皆方严端正，不为苟合。……主人尊敬之如神明，少不合辄拂衣去；其弟子亦敬而爱之，即既贵显老大，惓惓执礼惟谨，毋敢慢也。后或富实之家，才有延师之意，求托者已麇集其门。始进既不以正矣，既入馆，则一意阿徇主人之意，甘处亵渎而不辞，甚且市欢于弟子，恐其间我于父兄，一切课督视为戏具矣。[①]

　　顾起元此段描述主要论及师道之变。与数十年前士人能严守师道、主人亦敬其若神明的状况相比，明末世风变化十分明显，底层文士缺乏生计之途，竞相求入富人之家为馆师，如此一来，文士姿态谄媚，意图讨得主人欢心、保住馆师职位，而主家亦无尊敬之意，师道荡然无存。因此，做馆师虽然是文士最常见的生计选择，但从道义来看，却并非无可指摘。张履祥称馆师往往有两种，一种为童蒙，教稚子识字读书；另一种则教时文，教授对象为志在举业者。张履祥往往不愿为后者，若弟子不能由此取得功名富贵，则馆师有素餐之嫌，弟子亦难免又沦为馆师，参与到底层文士的恶性循环中；若弟子以时文之术取得功名，则难免将此种"殃下罔上之毒"扩大，为害益甚。张履祥对时文与科举持悲观态度，故亦不愿以时文教人，他对馆师一职利弊的考量，可谓明末师风、世风的综合体现。

　　类似的利弊讨论存在于各种治生选择的衡量中。如以医为生，吕坤认为学医之成就不下于读书："世上养生之法，积德之术，医为第一。……读书无成，岂如学医之有成乎？"[②]明末清初文士中亦不乏以医为生者，如傅山、吕留良、高旦中等人都曾涉足于此。但以医为业亦有其弊端，即使是吕留良自己也劝诫高旦中慎于行医，因为"此中最能溺埋，坏却人才不少"[③]。他对于从医可能导致的志业迷失极为警惕。此外，其他治生方式的弊端更为明显。以入幕为例，成为幕僚虽

①　（明）顾起元撰，孔一校点：《客座赘语》，上海古籍出版社 2012 年版，第 192 页。
②　（明）吕坤：《实政录》，载（明）吕坤撰，王国轩、王秀梅整理《吕坤全集》（中），中华书局 2008 年版，第 975 页。
③　（清）吕留良：《与高旦中书》，载吕留良撰，俞国林编《吕留良全集》（一），中华书局 2015 年版，第 42 页。

然也是文士常见的出路，但文士处境更差，往往为人役使丧失独立性，吕留良即认为"一为幕师，即于本根断绝"①，故在文士治生途径中是下下之选。至于卖卜、卖画、卖文、开书坊，甚至彻底改行为商，不仅近于商贾，而且类属杂流，在文士关于治生的道德权衡中往往排序较为靠后。总体而言，如果从道德的理想层面来衡量的话，完美的治生方式是不存在的，即便是农耕，文士也往往主张耕读并行，否则纯粹的业农仍然有害志的弊端。归根到底，文士治生是否符合道义，也许并不仅仅在于具体方式的选择，而更在于文士对治生行为的具体掌控，若能"从心所欲不逾矩"，也许择何业为生反而没那么重要。这也是王阳明与陈确将治生之关键归纳为调停此心、以学为本的重要原因。

以上关于治生方式的权衡与讨论往往是论者有所针对而发，且更多是在阐述一种理想情境。如果拘泥于此种理想化的利弊讨论，则容易不见全体，亦未必贴合当时文士的治生现实。那么明末清初文士在择业时的现实心态到底如何？兹举二例以为管窥。其一为浙东文士李邺嗣和万斯备的一段对话：

> 万生斯备谓予曰："古今贫者，率苦无资身之策，今吾辈甚贫，奈何？"予曰："凡人所谓资身，大者禄食，小者家食，皆是也。谋食而不得其道，辱身莫大焉。资身而反辱之，出下策矣。"万生曰："然则不辱身而得所资，其道若何？"予曰："古人于此，有佣耕者，有为冶工者，营葬者，赁舂者。"万生曰："是必至骊面熊脚，背上生盐，此所不能也。"予曰："其次则有如治漆者，卖履者，如织帘者，补锅者。"万生曰："巧者不过习者之门，此所未解也。"予曰："然则为其逸者，则有若卖卜者，为巫医者，售画者，佣书者，鬻文者。"万生曰："此类近之矣。顷见高丈鼓峰卖艺文，此先得我心者也。"②

① （清）吕留良：《与董方白书》，载（清）吕留良撰，俞国林编《吕留良全集》（一），中华书局2015年版，第117页。

② （清）李邺嗣：《题鼓峰卖艺文后》，载（清）吕留良撰，俞国林编《吕留良全集》（二），中华书局2015年版，第917页。

李邺嗣（1622—1680），字邺嗣，又字淼亭，号杲堂，自号东洲遗老，以字行。鄞县（今浙江宁波）人，诸生。万斯备则为 1636 年生人，字元诚，一字又庵，也是鄞县人，为李邺嗣之婿。二人都为明清时期浙东文士，此段对话也是针对同属浙东文士的吕留良、高鼓峰等人宣称卖艺为生的文章所发，从中可见此期文士对于治生的一般看法。其中值得关注之处主要有二。首先，谋食固然为贫士不得不面对的问题，但大的前提是要"得其道"，不可因资身而受辱。这正是文士治生活动中最大的道德枷锁。其次，在治生方式的选择中，文士又有诸多局限。像佣耕、治工、赁舂种种职事，因为其重体力劳动的特点，往往被文士排斥；治漆、卖履、织帘这种类同众工的职业，又难以为文士所取。最终能够入得文士法眼的，只有卖卜、巫医、售画、佣书、鬻文之类了。所以万斯备才会对吕留良《卖艺文》有"得我心"的感叹，因为后者正是以文士所擅长的"艺"来治生，既无辱没斯文之嫌，又无"背上生盐"之苦。可以说，这正是明清之际底层文士在治生时的实际想法，也是当时最常见的选择。

其二为清人李果（1679—1751）《在亭丛稿》中关于王昱及其妻行事的记载：

日初居东庄读书，喜作山水画。既游京师，学于其兄侍郎麓台公，三年得宋元诸家之奥，乞画者争币致之。又尝至秦中，历华岳关河之险。归，其妇劝之力田，谓："农者虽劳，粗可自给；若画，牵率酬应，不可待以举火。学者贵藏其文采，何如秉耒之为得乎？"人多笑其妻之迂，吾友沈宪副敬亭独高其志，赋长篇称其贤。①

王昱（1714—1748），字日初，号东庄老人，江苏太仓人，清初"四王"之一王原祁（上文所谓麓台公）族弟。就时代而言，王昱已不属典型的明末清初画家，但其治生事实与思路颇具代表性。王昱身为绘画世家，且颇有画名，"乞画者争币致之"也就难免。其妻以为卖画牵涉应酬，不若力农自食其力，兼可免

① （清）冯金伯撰，陈旭东等点校：《冯氏画识二种》，复旦大学出版社 2018 年版，第 199—200 页。

于文采浮耀之弊，可以说是非常传统的士人治生观，沈敬亭对其大加称赏的原因也在于此。然而值得注意的是，在当时的一般观念中，王昱之妻的想法被认为是"迂"。这大概可以说明两个问题：首先，士人以农为生的理想，在现实中往往行不通。正如上文李邺嗣所说，虽然体力性的治生方式于道无伤，但文士往往不能胜任，这不仅是体力原因，还往往有技术原因。陶渊明自言"晨兴理荒秽，带月荷锄归"却"草盛豆苗稀"，虽然是戏谑之言，却未必不是实情。明清时期文士涉于田事者，甚少亲自耕种收获，而往往有童仆及家中妇人代为料理，田园理想大多只存在于笔下，以笔砚之耕代替耒耜之作才是常态。张履祥自述其以馆师为生的原因时，即称"予也不能耕，故馆于人"①，虽然他亦曾从事农务，甚至颇有研究，但业农在其治生生涯中并不是生计的主要来源。其次，世人以为不卖画而选择治田是迂阔之论，说明当时文士以画为生应当较为常见，已经是世人普遍接受的文士治生方式了。这一方面可能源于卖画作为治生方式要比耕田轻松，另一方面也可能因为王昱精于此道，所获颇丰，在世人看来卖画从经济效益的角度也远远优于耕种。

　　综合以上例子可以得知，文士对于治生方式的现实考量与理想评判往往有所不同。现实往往没有给文士留太多选择的余地，文士也并非人人身兼数种技艺，故有田便业农、懂药则行医，以一技之长勉强治生才是大部分文士的生存状态。而文士之本行，除了学问，最典型的便是诗文书画这样的技能。因此，以诗文书画这样的文人本业为生，才是当时文士最自然而然的选择。

　　事实上，这种以文士"本业"谋生的传统自古即有之②，且往往以"笔耕"与"砚田"称之。一般来说，此种笔耕活动包括佣书、卖文、以书画取润，等等。"笔耕"作为典故，最初所指便是汉班超佣书之事。晋华峤《后汉书》记载班超叹

① （清）张履祥：《处馆说》，载（清）张履祥著，陈祖武点校《杨园先生全集》，中华书局2002年版，第547页。
② 士之治生，大体有本业与异业之分。"本业治生"是指士人通过自身的知识与智能同社会进行交换，并获得物质生活资料的生存途径。相对地，异业治生即指文士以学识之外的本领来谋生。参见刘晓东《明代士人本业治生论——兼论明代士人之经济人格》，《史学集刊》2001年第3期。

曰："安能久事笔研间乎！"[①] 华峤本《后汉书》今已不传，据取资于此的范晔《后汉书·班超传》记载，班超"家贫，常为官佣书以供养。久劳苦，尝辍业投笔叹曰：'大丈夫无它志略，犹当效傅介子、张骞立功异域，以取封侯，安能久事笔研间乎！'"[②] 笔耕由此直接指涉了班超弃笔从戎的典故，而班超之笔耕，具体而言便是指佣书，即为人抄书获得报酬。佣书在后世一直是文士，尤其是贫穷下层文士最基本的治生途径之一，即使是在印刷业极盛的明代，依然有大量的文士从事写字人的工作，因为印刷费用对大部分人来说仍然属于不小的开支。

除了佣书以外，"笔耕"传统中更常见的是以文为生。卖文之事，两汉间已不乏其例[③]，但到唐代方可谓大盛。前文已经提及此一时期碑文墓志写作极盛的状况，王勃、李邕、韩愈等著名文士皆借此获润。事实上，从唐代以后，卖文一直是文士颇为重要的收入来源，明清以碑志序文获利的文士不计其数。此外，文士的笔耕生涯还包括书法取润。佣书其实亦可归为此一类，因为以抄书为生者，往往也要求字迹秀美，此一行业不仅包含了对于抄写能力的要求，也一定程度上包括了对书法审美性的需求。但佣书毕竟与书法独立作为审美对象意义不同。以书法换取回馈的例子出现很早，至少在晋时就有了，比如著名的王羲之以字换笼鹅的故事。但书法大规模成为文士治生的资本，则是在宋以后，尤其是明清两代。如明徐𤈍有诗《赠张集虚》，其二即云：

① （南朝宋）范晔撰，李贤等注：《后汉书》，中华书局 1965 年版，第 1571 页。

② （南朝宋）范晔撰，李贤等注：《后汉书》，中华书局 1965 年版，第 1571 页。

③ 考诸文献记载，总体而言，在唐代以前卖文并未成为显著的历史事实（虽然亦存在偶发行为）。洪迈《容斋随笔》"文字润笔"条，即提到"作文受谢，自晋、宋以来有之，至唐始盛"。［参见（宋）洪迈撰，孔凡礼点校《容斋随笔》，中华书局 2005 年版，第 286 页］清代钱泳亦同意洪迈的观点："润笔之说，昉于晋、宋，而尤盛于唐之元和、长庆间。"［参见（清）钱泳《履园丛话》，上海古籍出版社 2012 年版，第 48 页］均认为卖文当从唐时始盛。当然也有不同的声音，宋代王楙便不同意此一说法，他认为："作文受谢，非起于晋宋……观陈皇后失宠于汉武帝，别在长门宫，闻司马相如天下工为文，奉黄金百斤为文君取酒，相如因为文，以悟主上，皇后复得幸。"［（宋）王楙撰，王文锦点校：《野客丛书》，中华书局 1987 年版，第 195 页］王楙直接将作文受谢的源头追溯至西汉司马相如的《长门赋》。但值得注意的是司马相如在当时应当是个个例，其顾客为陈皇后，此种卖文的性质自非普通文士可比。文士以文治生，仍然是在唐代方形成值得关注的现象。

毫素不易言，书学久失职。惟君挽颓波，点画有法则。

心通六书故，笔拍千钧力。临摹得奥旨，一任池水黑。

侧理寄精神，银钩布胸臆。虞褚安足师，妙造钟王域。

终年食砚田，勉矣勤力穑。老氏贵知希，珍重弄子墨。①

　　此诗所写的张集虚，便是一个以砚田为生的文士，而此砚田所指，则主要是书法。徐㷆称他力挽书学颓势，甚至达到了钟繇、王羲之的境界，这当然是有夸张成分的赞誉，但亦可见张集虚治生是出于书法之审美自觉，与班超之佣书有绝大区别。除了以上几种治生之法外，文士笔耕从广义讲还包括开馆授徒、干谒游幕等含义，但并非典型，前者更是多以"舌耕"称之，本书暂不将其归入文士的笔耕传统中，对笔耕的理解仍然取其狭义范围。

　　绘画进入此一农耕譬喻体系，成为文士的治生方式，主要是在元代。正如第一章所述，元代是文士以画治生史上的重要转折时期，此一变化在"笔耕""砚田"的含义发展脉络中亦有表现。元代以画治生的著名文人画家王冕有诗《庚辰元旦》云：

试题春帖纪新年，霭霭青云起砚田。展卷不知山是画，举头恰喜屋如船。

梅花雪后开无数，杨柳风前困欲眠。怅望关河无限恨，呼儿沽酒且陶然。②

　　此砚田所收获的并非诗文，而是霭霭青云。绘画能够进入"砚田"的所指系统，说明其已成为文人休闲甚至治生的重要选择之一。对比之下，唐代王维和阎立本虽然喜爱绘画，但仍然将其置于诗文之外的另一系统，未将其收纳为文士所应具有的一般素质之中。而到了王冕的时代，情况有所不同。文士绘画不仅有苏轼等人所构建的理论支撑，而且有众多前辈创作实践可足取法，绘画

① （明）徐㷆著，陈庆元、陈炜编著：《鳌峰集》（上），广陵书社2012年版，第62页。
② （清）顾嗣立编：《元诗选二集》，中华书局1987年版，第950页。

不再是外在于文人文化的要素，反而成为风雅之一种了。此种情形到了明代，在沈周、文徵明等人身上体现得更明显。沈周亦有诗自嘲"耕未了"的砚田生涯：

> 吴淞江上老迂疏，自笑年来活计无。
> 只有砚田耕未了，云山还向笔端锄。[①]

和王冕一样，沈周之砚田所出也非诗非文，而是一片"云山"。沈周终身布衣，诗画悠闲的日子也意味着生计的隐忧。砚田云山笔端锄的日子，对其维持生计来说是比较重要的。明清两代，大凡有画名之文士，尤其是未有功名的底层文士，大多存在以画治生的现象。比如清龚贤，身为"金陵八家"之首，绘画是其主要谋生途径。在《溪山无尽图》的题跋中他有"忆余十三便能画，垂五十年而力砚田，朝耕暮获，仅足糊口，可谓拙矣"之叹。再如清金农，为扬州八怪之一，自署"百二砚田富翁"，以此自我标榜。除了龚贤、金农等在画史中声名卓著的画家，还有大量画名稍逊者以画自给，如《桐阴论画》中记载杨灿以画笔耕："杨兰舟灿，山水、花卉均能刻意摹古，颇得前人意趣。……往来吴门，借笔耕以自给。"[②] 总而言之，绘画逐渐跻身于文士"笔耕""砚田"的传统中，成为明清文士以本业治生的方式之一。

文士的笔耕活动相比于从商、务农等治生方式，特点十分明显。首先，无论是卖文鬻诗，还是以书画取润，都是凭借文士的笔砚活动获取报酬，是其文化资本的物质化。可以说，在这种治生活动中，除了文士的时间、精力，最大的成本便是文士的创作能力。相较之下，其他治生方式往往需要较高的成本。清初戴名世《种杉说序》中有言："余惟读书之士，至今日而治生之道绝矣，田则

① （明）沈周：《沈其南行草二诗（其二）》，载（明）沈周著，张修龄、韩星婴点校《沈周集》（下），上海古籍出版社 2013 年版，第 1088 页。

② （清）秦祖永撰，黄亚卓校点：《桐阴论画》，上海古籍出版社 2015 年版，第 233 页。

尽归于富人，无可耕也；牵车服贾则无其资，且有亏折之患；至于据皋比为童子师，则师道在今日贱甚，而束脩之人仍不足以供俯仰。"① 以耕田、从商作为生计之途，对明末清初文士来说是比较困难的，并不是人人都有田地，也并非人人都能有从商的资本，承担亏折的风险。相比之下，虽然好的创作仍然对物质条件有一定要求（比如古纸佳墨），但诗文书画的物质成本仍然要低很多。其次，相比于处馆、行贾等职业，大部分文士的诗文书画治生活动均规模较小，不需要多方配合周转，文士对此掌有较强的决定权。这一特点无疑促进了以画治生的普及。文士治生往往综合多种方式，且随着不同境况而辗转更替，并不会固守一途。如明末清初文士画家龚贤既以画为生，也曾馆于海安徐家为塾师；嘉兴文士黄子锡种瓜为生，有"丽农瓜"的美称，但亦有以画应急的行为。而诗文书画相关的治生活动随时随地皆可为之，亦可随时中断，极为灵活，非常适合文士临时补贴生计之用。即使文士画名不盛，绘画无法成为其主要收入来源，但一定程度上也可以缓解其经济困境。因此，绘画在文士治生活动中或多或少都据有一席之地。

正是由于文士笔耕为生如此方便可行，历代以诗文书画作为生计之途者不可胜数，笔耕亦渐成传统，并且获得了道德合理性。这种本业治生的譬喻系统②，

① （清）戴名世撰，王树民编校：《戴名世集》，中华书局1986年版，第83页。
② 文士文化活动与农耕活动之间的譬喻关系在多个方面都有体现。除了"笔耕""砚田"这样直接的譬喻，农耕相关的其他物事也与文士的文学活动交织在了一起，比如耕牛。明胡奎有诗《铜牛水滴》："不能开蜀道，庶可耕砚田。纵横三千字，借尔一犁烟。"水滴本为文人文房常见之物，滴水于砚，以助笔墨之用。将水滴制成铜牛形状，本身即应源于文士"砚田"的譬喻。明胡奎此诗即借此发挥，将笔耕与农耕意象交织起来，极富意趣。元周权《赠画牛褚冰壑》诗，咏画中牛，亦有"安能为我畊砚田"之句，写法亦类胡诗。此外，农耕有饥年丰岁之别，笔耕亦然。宋唐庚《次泊头》诗有句："砚田无恶岁，酒国有长春。"宋朱松《内弟程十四复亨归省，用绵中韵作二章送之》："舅家今三世，笔耕未逢秋。"元代杨公远《野趣有声画》中云："不是骚人不是农，笔耕墨未愿年丰。"清蒋超伯《南漘楛语·砚》云："近得一砚，上有（伊秉绶）先生铭云：'惟砚作田，咸歌乐岁。墨稼有秋，笔耕无税。'"文人就此反复吟咏，有愿丰年，有叹饥馑，足见笔耕生涯的苦乐一点不亚于农耕。总而言之，文人的本业活动，以纸墨笔砚为基础，借农耕之喻，形成了丰富的表达，二者在多个层次都存在譬喻与类比呼应关系。

归根到底是农耕社会价值观的体现。上文已论及农耕在文士择业观念中的重要地位，农耕体现的是自给自足的生活方式，是最合乎道义的生计之途。清人龚炜曾言："国有四民：农、工、贾皆自食其力，士则取给于三者。"① 士本不事生产，要担起仰事俯育的责任，则需寻求一种于义无伤的谋生方式。基于纸墨笔砚等基本工具，文士以自身学识与技能来谋生，无疑是最合理的选择。清初戴名世《砚庄记》有言：

> 世之人以授徒卖文，称之曰"笔耕"，曰"砚田"。以笔代耕，以砚代田，于义无伤，而藉是以供俯仰，此贫家之士不得已之所为也。②

戴名世对于笔耕"于义无伤"的议论，可谓明清文士对于笔耕合理性的普遍认识。贫困文士笔耕自给，在此一时期尤为常见，如同治间《苏州府志》记载："刘澂，字莳蘅，诸生，游施源蔡云之门，作文以清真为主，从游甚众……平生笔耕外不取一非分钱。"③ 笔耕符合道义已成为当时的普遍观点。

由文士的笔耕传统来看，明末清初文士以绘画作为生计方式，实际上是自然而然的选择。以画治生不仅具有自食其力的道德合理性，而且就实际操作而言具有诸多优势，再考虑到明末清初文士普遍能画的现实，此一时期文士以画治生颇成规模也就可以理解了。

作为治生主体，文士群体的境遇和选择对于理解以画治生现象是非常重要的。本章关注于此，从文士的群体变迁和观念转移来展开分析。

就群体而言，一方面，明末文士面临着"士失其业"的境况。孟子云："士

① （清）龚炜：《舌耕笔畦更苦》，载（清）龚炜撰，钱炳寰点校《巢林笔谈》，中华书局 1981 年版，第 88 页。

② （清）戴名世撰，王树民编校：《戴名世集》，中华书局 1986 年版，第 282 页。

③ （清）李铭皖等修，（清）冯桂芬纂：《同治苏州府志》，江苏古籍出版社 1991 年版，第 217 页。

之失位也，犹诸侯之失国家也。……士之仕也，犹农夫之耕也。"（《孟子·滕文公下》）仕为士之本业，然而无论是因为科举之途壅塞，还是因为易代的出世选择，明末清初文士都面临着"士失其业"的特殊境况，出仕不再是理所当然的人生路径，他们不得不另谋生计之途，人生呈现出多样化的执"业"的状态。另一方面，明末清初文士也以擅画著称，绘画风气广泛流行，这成为以画治生的重要前提。文士群体中，不仅擅画文士增多，而且呈现出"布衣化"的特点，画坛负有盛名的文士很多都功名不显，需要另寻他路维持生计。由此，治生需求与绘画风气相结合，大量擅画的布衣文士构成了明末清初以画治生的庞大群体。

如果说"士失其业"与画家"布衣化"主要针对的是文士作为治生主体的群体特征，那么最终促使文士选择以绘画为生计之途的，当属治生观念的变化：一方面，士与治生的紧张关系逐步得到纾解，文士治生的道义合理性得到广泛承认，自食其力的观念被普遍接受；另一方面，就治生途径而言，绘画也逐渐被认可，并进入文士的治生体系之中。文士治生自有其"笔耕"传统，诗文书法皆在其中，而绘画作为治生选择也具有诸多优势，是当时文士的常见治生选择之一。

综合上述两方面，从主体的治生需求、治生能力和治生观念来看，明末清初文士以画治生当属自然而然的选择。

第三章

『奢僭』与『重名』：

文士以画治生的社会空间

对于日常生活来讲，绘画绝非必需品。清人钱泳即称"收藏书画，与文章、经济全不相关，原是可有可无之物"①。如此无关紧要之物，如何成为重要的治生方式？要回答这一问题，对当时的社会状况及风气作一探查是很有必要的。文士以绘画换取钱物，并且规模颇大以至于成为值得关注的时代现象，必有一相应的社会空间予以配合。在此一空间之内，文士绘画作为文化商品，经济价值被广泛认可，并且有着较大的社会需求。对于明末清初文士而言，这一空间便是商品经济发达、物质水平显著提高的晚明社会。

　　具体来说，本章想要讨论的主要是以下几个问题：明末社会从哪些方面为文士提供了治生的空间？文士又如何在此一空间内与社会进行互动？基于此一思路，本章的重点不在于泛泛地描述社会风气，而是试图从互动的角度对文士的治生空间作一呈现，从明末社会之"奢""僭"与重"名"等几个方面展开论述。"奢僭"是明人顾起元对社会风气的观察②，而"奢"与"僭"虽相关，却又不同，故本章分作两节，分别对文士的治生空间展开剖析。同时，为了加深对以画治生空间的理解，本章不仅在每一节有针对绘画治生空间的举例分析，而且专辟一节，以祝寿场合的文士以画治生活动为例，观察晚明社会作为治生空间具体如何与文士的

① （清）钱泳撰，孟裴校点：《履园丛话》，上海古籍出版社 2012 年版，第 176 页。

② 明顾起元《客座赘语》卷四"王符潜夫论"条称："近日留都风尚往往如此，奢僭之俗，在闾左富户甚于搢绅。"（明）顾起元撰，孔一校点：《客座赘语》，上海古籍出版社 2012 年版，第 85 页。

治生活动展开互动。希望通过本章论述，此一时期文士以画治生的社会空间及可行性能得到较为清楚的呈现。

第一节　尚"奢"之风与治生空间的拓展

有明一代社会风气的变动是非常明显的，最显著者便是奢靡成风，奢侈性消费在明中晚期渐渐成为值得瞩目的社会现象。如果参照巫仁恕的论断，社会风气之变主要起于明正统至正德年间（1436—1521），由经济最进步的江南地区开始出现变化；嘉靖（1522—1566）以后奢侈风气渐渐明显化，而其他的地区则是要到万历（1573—1619）以后才开始变化。[①] 从城市到农村，从达官富商到市井小民，这种奢侈消费的风气在晚明盛极一时，并对文士治生空间的拓展有积极影响。以下试一一论之。

一、尚奢风气的表现

明代中后期奢侈消费的风气，在多个方面都有所体现。

首先，就基础的衣食住行各方面来说，晚明的规格都较以往更为铺张，呈现出与明初颇为不同的样态。对于服饰、居住等方面的规格，明初都有较为明确的规定，不仅用以倡行节俭之风，而且以此区别身份，明等级之分。《明实录》中记载，洪武三年（1370），太祖朱元璋谕示众臣道：

① 参见巫仁恕《品味奢华：晚明的消费社会与士大夫》，中华书局 2008 年版，第 24 页。

古昔帝王之治天下，必定礼制，以辨贵贱、明等威。是以汉高初兴，即有衣锦绣绮縠、操兵乘马之禁，历代皆然。近世风俗相承，流于僭侈，闾里之民，服食居处与公卿无异，而奴仆贱隶往往肆侈于乡曲。贵贱无等，僭礼败度，此元之失政也。[①]

明初禁奢的直接动机便是元代灭亡的教训，正如朱元璋所说，元失政者在于"贵贱无等、僭礼败度"，故明代极有必要以此为鉴，重新整顿社会风气，"于是省部定职官自一品至九品房舍、车舆、器用、衣服各有等差，庶民房舍不过三间，不得用斗栱彩色，其男女衣服并不得用金绣、锦绮、纻丝、绫罗，止用䌷绢素纱，首饰钏镯不得用金玉珠翠，止用银，靴不得裁制花样金线装饰，违者罪之"[②]。衣食住行种种方面的规定，对明初的社会风气确实有很大影响，吃穿用度都有成例，甚少铺张。当然，当时社会经济远不如晚明发达，也是风气尚称淳朴的一个非常重要的因素，尤其是江南地区经历了战乱打击，且作为张士诚故地在明初仍受压制，赋税颇重，经济发展状况直到明中期才有显著改变。总之，与晚明相比，明初世风尚属俭朴。

时移世易，明初崇俭之俗渐为奢靡之风所取代。明中后期人张瀚在其《松窗梦语》中描述了这种变化。在他看来，明初"人遵画一之法"，社会井然有序，而随着"代变风移，人皆志于尊崇富侈，不复知有明禁，群相蹈之"[③]。当时世人早已将国法对于服饰的规定抛之脑后，故张瀚接下来又钩沉索旧，详细列举了国朝士女服饰的定制，以纠时弊。这种衣食的奢靡消费，在晚明文士的多处记载

① 台湾"中央研究院"历史语言研究所校印:《明太祖实录》，台湾"中央研究院"历史语言研究所1962年，第 1076 页。
② （明）余继登撰，顾思点校:《典故纪闻》，中华书局 1981 年版，第 36 页。
③ 原文为:"国朝士女服饰，皆有定制。洪武时律令严明，人遵画一之法。代变风移，人皆志于尊崇富侈，不复知有明禁，群相蹈之。如翡翠珠冠、龙凤服饰，惟皇后、王妃始得为服；命妇冠四品以上用金事件，五品以下用抹金银事件；衣大袖衫，五品以上用纻丝绫罗，六品以下绫罗缎绢；皆有限制。"（明）张瀚著，盛冬铃点校:《松窗梦语》，中华书局 1985 年版，第 140 页。

中都有所体现。晚明何乔远《名山藏》中记载了溧阳人马一龙借郡中乡饮礼之
机，请二十四位乡中耆旧讲说五十年前的旧事，从各老人的言谈中可明显察知
晚明社会的变化。如老人吕诜记述道："吾先大父致政家居，宾客往来，粗蔬四
五品，加一肉，大烹矣。……今士大夫家，宾飨逾百物，金玉美器，舞姬骏儿，
喧杂弦管矣。"[①]往年四五粗蔬加一肉已是大烹，而今动辄逾百物，则饮食之奢可
窥一斑。又如延禄记述道："当时无纨绮之士，布衣衫裤，赤足芒鞋……今帷裳
大袖，不丝帛不衣，不金线不巾，不云头不履。"[②]从布衫到丝帛，由此又可见衣
饰之奢。吃和穿作为人日常欲望的体现，奢侈之风体现得最为直观、明显，当时
的很多记载都涉及衣食的奢靡之风，其挥霍程度让无数对此保持警醒的士大夫
咋舌[③]。

　　居住与出行的奢侈之风也同样明显。嘉靖、万历时人顾起元记述当时居室
变化，称"正德已前，房屋矮小，厅堂多在后面，或有好事者画以罗木，皆朴素
浑坚不淫"，可见当时世风仍极简朴，重实用。而到了嘉靖末年，"士大夫家不必
言，至于百姓有三间客厅费千金者，金碧辉煌，高耸过倍，往往重檐兽脊如官衙
然，园囿僭拟公侯，下至勾阑之中，亦多画屋矣"[④]。厅堂居所的奢侈之风可见一
斑。至于出行，也呈现出类似的奢靡趋势：不仅乘轿出行越来越普及，车舆的装

① （明）何乔远：《名山藏》，载谢国桢选编，牛建强等校勘《明代社会经济史料选编》（下），福建人
　　民出版社2004年版，第134页。
② （明）何乔远：《名山藏》，载谢国桢选编，牛建强等校勘《明代社会经济史料选编》（下），福建人
　　民出版社2004年版，第134页。
③ 如何良俊记载："余小时见人家请客，只是果五色，看五品而已。惟大宾或新亲过门，则添虾、
　　蟹、蚬、蛤三四物，亦岁中不一二次也。今寻常燕会，动辄必用十看，且水陆毕陈；或觅远方珍
　　品，求以相胜。前有一士夫请赵循斋，杀鹅三十余头，遂至形于奏牍。近一士夫请袁泽门，闻看
　　品计百余样，鸽子、斑鸠之类皆有。尝作外官，囊橐殷盛，虽不费力，然此是百姓膏血，将来如此
　　暴殄，宁不畏天地谴责耶！然当此末世，孰无好胜之心？人人求胜，渐以成俗矣。"（明）何良俊
　　撰，李剑雄校点：《四友斋丛说》，上海古籍出版社2012年版，第227页。
④ （明）顾起元撰，孔一校点：《客座赘语》，上海古籍出版社2012年版，第114页。

饰也越来越华丽①，随从人数也越来越多②。总之，出行的气派越来越足，且举世皆然，不以为非。

其次，如果说衣食住行尚属日常生活的基本消费，那么晚明世风之奢还体现在非基本需求的领域，比如旅游，比如玩赏。以旅游为例，出游的风气在明初并不很明显。"游"在传统社会观念中，意味着不稳定，意味着社会的混乱，意味着逐末之民的兴盛——毕竟，在农耕社会中，土地是固定的，生产依四时而行，并不需要游走奔忙，而历史上大规模的游徙则往往缘于灾祸。明初亦是如此，在此一时期的观念中，游手意味着好闲、逐末，洪武时户部令四民"务在各守本业。医卜者，土著不得远游。凡出入作息，乡邻必互知之。其有不事生业而游惰者及舍匿他境游民者，皆迁之远方"③。可见明初对于"游"的行为是力行禁绝的。然而情况在晚明时发生了显著变化，旅游成为士绅及普通民众都喜爱的活动。在当时文士的笔下，出现了大量关于出游的记载，可谓文学史上非常特别的现象。周振鹤查考了明代文集中的游记，认为：

若以时期的特点而云，则正德以前的游记甚少，不过十来篇而已，而且即使有个别以游记为名者，亦无游记之实……嘉靖间游记明显增多，约有百篇，但多为小品，数百字而已，这些游记与一般普通以"记"为名的散文没有太大差别。至万历及天启、崇祯间，游记的写作甚为普遍，计有三百数十篇，有些"记"虽

① 出行方式往往具有浓厚的身份区隔意味，装饰华丽程度也与等级相关。明沈德符《万历野获编》卷十记载有"四品金扇"一事："京朝官词林坊局五品，即得用大金扇遮马，其他须三品乘轿始用之，故太仆光禄皆得金扇，左右金虽雄贵，以尚四品张黑扇如他官。近年丁未以后，金都忽自制金扇，每出皆属目讶之，逾年则左右通政与大理左少卿亦用之，盖以同为四品大九卿也。言官礼官无敢纠正之者，习见既久，今且以为故然矣。"（明）沈德符撰，杨万里校点：《万历野获编》，上海古籍出版社 2012 年版，第 227 页。

② 明何良俊《四友斋丛说》中记载："一日偶出去，见一举人，轿边随从约有二十余人，皆穿新青布衣，甚是赫奕。余惟带村仆三四人，岂敢与之争道，只得避在路旁，以俟其过。徐老先生轿边多不过十人。"（明）何良俊撰，李剑雄校点：《四友斋丛说》，上海古籍出版社 2012 年版，第 232 页。

③ （明）余继登撰，顾思点校：《典故纪闻》，中华书局 1981 年版，第 74 页。

不以游记为名，也有游记之实。[①]

从这种对于"游"的文字描述的统计情况，可以看到出游风气逐渐形成，至晚明最为流行。明末书信写作的示范类书籍中，也有大量出游邀请的尺牍示例，如明末钟惺所编《如面谭》"邀约门"[②]中即有不少邀友出游的书信示范，如"邀友秋游"三首、"邀友游玩"四首、"邀友游山水"四首，等等，还有具体到出游景点的书信示范，如武夷山、九华山、匡庐山、西湖、虎丘、金陵等皆是其中的典型出游地。"邀约门"中此类景点列举有二三十个，分别以书信示范，可见此时出游风气确实极盛。

随着出游成为大众行为，文人又对其中的趣味再作甄别，以明雅俗之分。邹迪光在《游吴门诸山记》中将游分为"天游""人游""俗游"，最常见的当然是"俗游"："靡曼当前，钟鼓列后，丝幛延衮，楼船披靡，山珍水错，充溢圆方。男女相错，翾而杂坐。涟漪不入其怀，清音不以悦耳，是谓俗游。"其次，则是"人游"："天宇晴空，惠风时至，朗月继照，诸品一涤，枕石漱流，听禽坐卉，横槊抽毫，登高能赋，野老与之争席，麋鹿因而相狎，是谓人游。"境界最高的是充满庄子气象的"天游"："无町无畦，无畛无域，审乎无假，挥斥八极，出入六合，挠挑无垠，乘夫莽眇之鸟，而息夫亡何有之乡，是谓天游。"[③]从俗游到天游，精神性逐级递增，境界也越来越高。民众之游，以物质享受为主，充满世俗乐趣；而文士之"人游"，则注重雅趣，从文人传统中寻求知己性回应，也是此处邹迪光最认可的方式。这种境界的分别，正是文士身份意识的体现，同时也说明，出游在晚明也确乎是整个社会的行为了，大众乐于并且有能力在此种非基本需求的领域进行消费，这不得不说是晚明崇奢风气的一大体现。

① 周振鹤:《从明人文集看晚明旅游风气及其与地理学的关系》,《复旦学报（社会科学版）》2005 年第 1 期。

② （明）钟惺辑:《如面谭》,载《四库禁毁书丛刊》编纂委员会编《四库禁毁书丛刊补编》(第 52 册),北京出版社 2005 年版,第 482—494 页。

③ 王稼句选辑:《吴中文存》(上),凤凰出版社 2014 年版,第 77 页。

二、尚奢风气与文士治生空间之拓展

那么，尚奢的社会风气到底如何影响到文士的治生活动？可以从如下几个方面来看。首先，崇奢之风最直接的影响便是购买力的提高与绘画消费需求的增长。简单来讲，即民众富裕以后，开始将视线投向书画这类奢侈性消费。对于绘画的消费需求随之增加，绘画遂不再是文人之间的风雅应酬，而是高度商品化，进入了大众的消费视野。对此，学界已多有讨论，兹不赘述。总而言之，尚奢风气中，社会对绘画的消费需求增加，这对文士以画治生可谓非常有利的因素。

其次，除了购买力的提高，崇尚奢靡的社会风气还以另外一种方式拓展了文士以画治生的空间。绘画作为奢侈活动的记录，间接参与到了消费链条之中，当时盛行的记游图、园林图正是其中的典型，而这正是之前讨论晚明文士治生时较少为人所注意的一点。正德、嘉靖间松江府人陆楫有一段经济史上非常重要的论述，对于理解当时文士的治生空间之拓展有很大的参考意义：

> 予每博观天下之势，大抵其地奢则其民必易为生；其地俭则其民必不易为生也。何者？势使然也。今天下之财赋在吴越。吴俗之奢，莫盛于苏杭之民，有不耕寸土，而口食膏粱；不操一杼，而身衣文绣者，不知其几何也。盖俗奢而逐末者众也。只以苏杭之湖山言，其居人按时而游，游必画舫肩舆，珍馐良酝，歌舞而行，可谓奢矣，而不知舆夫舟子、歌童舞妓，仰湖山而持爨者不知其几。故曰："彼有所损，则此有所益也。"若使倾财而委之沟壑，则奢可禁。不知所谓奢者，不过富商大贾、豪家巨族，自侈其宫室车马、饮食衣服之奉而已。彼以粱肉奢，则耕者、庖者分其利；彼以纨绮奢，则鬻者、织者分其利。正孟子所谓"通功易事，羡补不足"者也。上之人胡为而禁之？[①]

[①]（明）陆楫：《论崇奢黜俭》，载陈绍闻主编《中国古代经济文选》（3），上海人民出版社1982年版，第210—211页。

　　禁奢之举，历代有之。传统观念中，奢侈之风与民众的贫困往往相关，但陆楫经观察后，却提出了完全相反的结论：苏杭之风极奢，人民却生活富裕安逸，故奢侈之风对民众谋生不仅不是阻碍，反而有积极意义。何以如此？陆楫认为其中原因正是"俗奢而逐末者众"，简单而言，即奢侈性消费拉动经济增长，促进就业。他举出的例子，正是上文所提到的出游风尚：虽然文士以为世俗之游境界不高，重在物质享受，但正是因为这种最直接的享受性消费，"游必画舫、肩舆、珍馐、良酝，歌舞而行"，才使得"舆夫、舟子、歌童、舞妓"由此有了谋食之所。因此，正如陆楫所言，"彼以粱肉奢，则耕者、庖者分其利；彼以纨绮奢，则鬻者、织者分其利"，社会崇奢之风，实际上为民众提供了大量的谋生空间，江南地区经济繁荣、民众富裕，与这种良性循环不无关系。

　　陆楫所论重在"奢"之经济意义，在一众禁奢的传统观念中令人耳目一新，也为理解当时文士治生空间之拓展提供了线索。文士之治生，当然不能完全等同于市井小民，但他们共处晚明奢靡世风中，其治生往往依从同样的经济逻辑。正如陆楫所说，"俗奢而逐末者众"，这些依靠山水旅游谋食者，无疑是"逐末"之人，他们不耕田，不事具体生产，更多近似于现在的服务行业，正是传统观念中社会的不稳定群体。虽然文士的社会地位与此一群体有所不同，却在以画治生方面依从同样的逻辑：文士也是不治生产者，其治生亦不得不依赖这一奢侈世风。尤其在晚明社会中，拥有田产的文士毕竟是极少数，当时大量新出现的消费风气也为文士提供了不少以文化商品换取生活物资的机会。以下试以出游与园林建造风气为例作尝试性分析。

　　首先来看出游风气对文士以画治生空间的拓展。文士虽然不似舆夫、舟子等群体直接参与旅游中的消费活动，但其绘画在出游相关的消费链条中亦占有一席之地。出游者，尤其是具文士身份的出游者，往往惯于以文字绘画作为游赏记录，故游记与记游图之兴盛也成为明代中后期值得注意的现象。而相比于文字，图画自有其优势，何良俊对此有一段经典论述：

　　余观古之登山者，皆有游名山记，纵其文笔高妙，善于摹写，极力形容，处处

精到，然于语言文字之间，使人想象，终不得其面目，不若图之缣素，则其山水之幽深，烟云之吞吐，一举目皆在，而吾得以神游其间，顾不胜于文章万万耶！[①]

正如何良俊所言，绘画在直观性方面远胜文字，作为游览的记录，很容易便引发观者神游，极富趣味。因此，随着出游之风兴起，世人对于山水的兴趣越来越浓，记游性的绘画也就成为一大需求。如果说文字性记载属于文士本分，人人皆可为之，那么绘画则并非人人都擅长，需要请托于有画名的文人，并且往往需要奉以润笔。这对文士治生而言显然是非常好的机会。以王世贞（1526—1590）为例，他与吴门画家交往密切，也经常请他们作画以记游。1572年，王世贞与画家陆治等人同游洞庭，第二年他请陆治创作了记游图，作为共游洞庭的图像记载。据王世贞自述：

余以壬申之秋九月游洞庭，而陆丈叔平时亦从诸少年往，盖七十七矣，而簪履在云气间若飞。归日始草一记及古体若干首以贻陆丈，存故事耳。居明年之五月，而陆丈来访，则出古纸十六幅，各为一景，若采余诗之景不重犯者而貌之，其秋骨秀削，浮天渺弥，的然为太湖两洞庭传神无爽也。[②]

由王世贞此段叙述可知，对于此次出游，王世贞已有游记及古体诗若干，以"存故事"，第二年在陆治来访时，又请其作画，诗画合璧而成游洞庭诗画十六帧。陆治（1496—1576），字叔平，吴县（今苏州）人，曾从文徵明游。据王世贞言，陆治"久次诸生"，也属明代科举群体之一员。钱谦益在《列朝诗集·丁集》中称其"少年为侠游，长而束修自好，种菊支硎之傍，自守泊如也"[③]。陆治与王世贞的交游主要集中在陆治晚年，正如王世贞所说，同游洞庭时，陆治已是七十七，但仍

① （明）何良俊撰，李剑雄校点：《四友斋丛说》，上海古籍出版社2012年版，第187—188页。

② （明）王世贞：《陆叔平游洞庭诗画十六帧后》，载张毅、陈翔编著《明代著名诗人书画评论汇编》（上），南开大学出版社2016年版，第431—432页。

③ （清）钱谦益：《列朝诗集小传》，上海古籍出版社2008年版，第487页。

健步如飞，不逊少年。彼时王世贞辞官居乡，二人交往较为密切。关于作画的报酬，二人均未曾提及，可能是以实物、人情或其他形式作为交换，或者纯属友情之作。即便是友情之作，也无法脱离往来应酬的体系。王世贞曾为陆治作传，以王世贞当时的声望和影响，陆治得他作传，应当比得到金钱支付要有意义得多。

除此以外，王世贞还请另外一位吴门画家钱穀及其学生张复绘制了记游的《水程图》。万历二年（1574），王世贞赴京任太仆寺卿，专门请钱穀及张复同行，以实景山水的形式记录了王世贞从家乡太仓到京师路上的风景。舟车劳顿，钱穀只跟随王世贞到了扬州，画了太仓到扬州的一段风景，而扬州到京师一段，则由张复绘出，钱穀后再加以润色。相比于陆治与王世贞同游之后作画，此幅《水程图》的定制色彩更为明显。钱穀（1508—1587），字叔宝，号磬室，也是吴县人，亦曾游于文徵明门下。钱穀家极贫，以至于文徵明以"悬磬"二字赠之，而因为经济窘迫，钱穀也往往需要以画治生，王世贞请钱穀及张复作《水程图》，应当有数额不菲的润笔作为回报。

在晚明浓厚的出游风气中，不仅记游图非常盛行，山水名胜的实景图也非常受欢迎。这种实景山水类似于出游导览，对一地风景作了详细描绘，不仅具有导游性质，而且富于纪念意义，不少文士都有此类创作。以晚明热度颇高的西湖旅游为例，当时文士对西湖美景十分向往，不能亲临者往往希望以绘画之卧游代替补偿。晚明文人画家李流芳（1575—1629）就曾记载友人张廷械"爱游而善病"，在李流芳去杭州前，张廷械请求道："子游西湖，徘徊于六桥两山之间。我不能游，而又失子，庶得子画以代我游，且以代子谈，何如？"①此事正是李流芳题写在赠张廷械画作上的，显然他确实为友人图写了西湖景色。不只西湖如此，当时对于各地风景名胜绘画的需求是非常广泛的，吴门画家尤其创作了不少苏州名胜图，市场欢迎度颇高。此一类现象，本质上都是出游风气引发的绘画市场需求，为文士治生提供了颇多机会。

① （明）李流芳著，上海市嘉定区地方志办公室编：《嘉定李流芳全集》，上海古籍出版社2013年版，第315页。

除了出游风气以外，晚明营造园林的风尚也拓展了文士以画治生的空间。园林居宅的建造，以王维之辋川为典型，历来是文人雅士之传统。不过明初此风尚不流行。对于住宅的规模，朱元璋曾规定"不许宅前后左右多占地，构亭馆，开池塘，以资游眺"[1]。然而时移世易，崇奢之风渐起，园林建造也成为一大时尚。据记载，隆庆、万历以前，"人家房舍，富者不过工字八间，或窑圈四围，十室而已"，而晚明时，则"重堂窈寝，回廊层台，园亭池馆，金碧辉相，不可名状矣"[2]。何良俊亦提到"凡家累千金，垣屋稍治，必欲营治一园，若士大夫之家，其力稍赢，尤以此相胜，大略三吴城中园苑棋置，侵市肆民居大半"[3]，可见风气之盛。与此同时，关于造园的心得也逐渐积累，很多园林史上重要的论著都作于晚明，比如明人计成（1582—1642）之《园冶》即成书于崇祯年间，文震亨（1585—1645）之《长物志》作为文人文化的集大成之论，也有关于园林的单篇精论。

那么，晚明的园林兴建之风与文人以画治生有何关系？正如出游需要图画记录，园林亦在晚明绘画中成为重要题材[4]，不仅用以描绘园中景致，而且上溯王维

[1] （清）张廷玉等：《明史》，中华书局1974年版，第1671页。
[2] （明）何乔远：《名山藏》，载谢国桢选编，牛建强等校勘《明代社会经济史料选编》（下），福建人民出版社2004年版，第136页。
[3] （明）何良俊：《西园雅会集序》，载（清）黄宗羲编《明文海》（第三册），中华书局1987年版，第3109页。
[4] 园林绘画的传统，可以从两方面来理解。从图画所表现的场所来说，明代的园林绘画与元代的"书斋山水"传统密切相关。"书斋山水"一词为何惠鉴所提出，指"元代山林隐逸草堂雅集"这一类的绘画。当然，称其为"书斋山水"只是为了方便说法，"书斋不但是通常作画的场所，更重要的是作为文人画家的生活中心及其内心世界的反映，书斋在元代往往成为绘画的主要对象和主要题材"，其中的典型画作有"倪瓒为袁泰写'寓斋'，王蒙为卢山甫写'听雨楼'，或徐贲自画'蜀山书舍'"等。（洪再辛选编：《海外中国画研究文选（1950—1987）》，上海人民美术出版社1992年版，第249页）就此而言，明代园林山水主要表现园主文人在城市中的隐居山水，故可视为此种"书斋山水"的一种。而从图画的意义内涵来讲，园林绘画又与明代独特的"别号图"有交叉之处。别号图为明代张丑在《清河书画舫》中所提出，他认为："古今画题，递相创始，至我明而大备。两汉不可见矣，晋尚故实，如顾恺之《清夜游西园》之类。唐饰新题，如李思训《仙山楼阁》之类。宋图经籍，如李公麟《九歌》，马和之《毛诗》之类。元写轩亭，如赵孟頫《鸥波亭》，王蒙《琴鹤轩》之类；明制别号，如唐寅《守耕》，文璧《菊圃》《瓶山》，仇英《东林玉峰》之类。"[（明）张丑撰，徐德明校点：《清河书画舫》，上海古籍出版社2011年版，第553页]别号图重在以园主之别号为主题，以此展示其文人风度。别号图未必皆为园林，但园林场景是其中重要的一部分。

辋川之传统，借此传达园林主人的高情雅志。园林建成之后，请名士来作园记，并绘园林图，是当时的惯常做法。以明吕炯（1519—1586）的友芳园为例，此园落成于1572年，著名文人画家孙克弘的《长林石几图》正是为此园而作。吕炯字心文，号雅山，浙江崇德人。吕家世代从商，吕炯父亲吕相以商致富，到了吕炯这一辈，由商而转士。吕炯有举人身份，以谒选得泰兴知县，不过他志不在此，没多久便辞官还乡，与众文士诗酒唱酬，堪称一时名士。为其作画的孙克弘也是当时著名文人，官至汉阳太守，是典型的文人画家。要请孙克弘这样身份的人来作画，往往需要中间人邀请，吕炯所请的中间人便是松江派著名画家宋旭，宋旭与吕炯是同乡，且与孙克弘相熟，做中间人再合适不过。在孙克弘画尾的跋文中，可知这一邀请的大致过程：

> 余弱冠即知有雅山先生，居家孝友，择交喜施与，读书善古文辞，盖卤涞之高士也。……今初旸复来访余，言先生有美园林，花木之盛甲于一邑。……因属余作长林石几之图，并为赋此，寄以见意。隆庆壬申腊月望旦。华亭孙克弘识。（《长林石几图》跋）

此段记述中的宋初旸即宋旭，字初旸。孙克弘与吕炯彼此闻名却并未见面，因此吕炯要向孙克弘求画，为免唐突，便需要宋旭这样的中间人出面。可以推测的是，为了请孙克弘创作此图，吕炯应当奉上了丰厚的润笔。

孙克弘为吕炯绘制《长林石几图》的这段故事，为我们展示了当时绘画往来的一般过程，可视为治园风气中文士以画治生的典型案例。值得注意的是，吕炯不仅请孙克弘为友芳园作画，还请名士莫是龙作了《长林亭记》。明代士商造园成风，因此这类园记、亭记与园林绘画非常多。无论是创作亭记、园记，还是园林图，或者像晚明计成这样专注于造园实践，都是文士在造园风气中的治生机会。可以说，晚明社会的造园之风，对于文士以画治生空间之拓展有着积极的效用。

综上所论，晚明社会的崇奢之风极大地拓展了文士的治生空间。不少文士都

意识到了这种治生的新样态，何乔远在《名山藏》中记载了当时人对于世风变化的认识："当时（隆庆、万历以前）人皆食力，市廛之民，布在田野，妇织男耕，儿女辈亦携竹筐拾路遗，挑野菜。而今人皆食人，田野之民，聚在市廛，奔竞无赖，张拳鼓舌，诡遇博货，诮胼胝为愚矣。"[1] 此处所指食于人之徒，当然主要是指奢靡世风下的帮闲、掮客等群体，但若结合前文陆楫对于奢靡世风积极意义的分析，他们所讨论的其实是同样的社会现象，即随着奢侈性消费的增多，越来越多的人不再力农，而是在消费中谋求生计，轿夫、舟子求食于出行者，文士画家亦借造园者与出游人而获得润笔。这正是奢靡世风下众人的治生新面貌。[2]

第二节　身份感觉失衡的社会与绘画消费

"奢""僭"紧密相关，与尚奢风气相伴的还有社会身份感觉的失衡，或者也可以说，二者互为因果，共同构成了晚明世风之变。关于身份感觉，本书此处是指"极为广泛意义上的'身份'"，也即岸本美绪在《明清时代的身份感觉》一文中提出的"人与人——比如绅士与平民、良民与贱民在面对面的场合所感受到的非对等的各种上下感觉的状况"，"人与人之间上下感觉有必要通过服饰、言行举

[1]　（明）何乔远：《名山藏》，载谢国桢选编，牛建强等校勘《明代社会经济史料选编》（下），福建人民出版社 2004 年版，第 134 页。

[2]　类似论断还可见张瀚《松窗梦语》："夫古称吴歌，所从来久远。至今游惰之人，乐为优俳。二三十年间，富贵家出金帛，制服饰器具，列筐歌鼓吹，招至十余人为队，搬演传奇。好事者竞为淫丽之词，转相唱和，郡城之内衣食于此者，不知几千人矣。"此处也提及晚明盛行的戏剧搬演风气为众多民众提供了治生机会。（明）张瀚著，盛冬铃点校：《松窗梦语》，中华书局 1985 年版，第 139 页。

止、称呼及交际的礼节等种种可视性的象征物、记号不断地得到确认"①。而本书所谓身份感觉的失衡，则指相对于明初身份感觉的相对稳定，晚明时人与人之间的地位关系不再如往昔明确，而是面临着渐趋模糊甚至重新洗牌的局面。这种变动体现在方方面面，正如岸本美绪所言，在"服饰、言行举止、称呼及交际的礼节"等方面都可窥得。这样一种社会状态，与绘画的消费息息相关，以下一一论之。

一、身份感觉之失衡与重构逻辑

身份感觉失衡是对社会状态的一种描述。从行为来讲，其实就是逾礼越制现象的增多，也即僭越之举的普遍出现。关于此种身份感觉失衡状况的具体表现，前人所论已多②，兹以几例略作管窥。以出行方式的变化为例，嘉靖年间华亭人何良俊（1506—1573）在其《四友斋丛说》中有如下观察：

尝闻长老言："祖宗朝，乡官虽见任回家，只是步行。宪庙时，士夫始骑马。至弘治、正德间，皆乘轿矣。"昔孔子曰："以吾从大夫之后，不可徒行也。"夫士

① ［日］岸本美绪：《明清时代的身份感觉》，载［日］森正夫等编《明清时代史的基本问题》，周绍泉等译，商务印书馆 2013 年版，第 365 页。

② 国内外学者对此关注颇多，除了上引岸本美绪的文章外，还有加拿大学者卜正民（Timothy Brook）的《纵乐的困惑：明代的商业与文化》，此书对明代风气转变作出了多角度分析，将其与经济状发展相联系，并将社会所追逐的"时尚"之本质解剖为身份区隔，与英国学者柯律格（Craig Clunas）《长物：早期现代中国的物质文化与社会状况》中所论有异曲同工之妙（后者亦以身份区隔的角度看待晚明的"长物之好"）。国内学者如陈江《明代中后期的江南社会与社会生活》选取了江南这一代表性区域，有专章论及明代中后期此一地区种种突破身份等级限制的现象，从衣冠服饰、饮食风尚、住、行等多个方面展现了当时社会越礼逾制的风气。此外，台湾学者巫仁恕《品味奢华：晚明的消费社会与士大夫》也从士大夫的角度论及世风变动中的身份问题。此类研究还有很多，限于篇幅，恕不一一列举。参见［加］卜正民《纵乐的困惑：明代的商业与文化》，方骏等译，广西师范大学出版社 2016 年版；［英］柯律格《雅债：文徵明的社交性艺术》，刘宇珍、邱士华、胡隽译，生活·读书·新知三联书店 2012 年版；陈江《明代中后期的江南社会与社会生活》，上海社会科学院出版社 2006 年版；巫仁恕《品味奢华：晚明的消费社会与士大夫》，中华书局 2008 年版。

君子既在仕途已有命服，而与商贾之徒挨杂于市中，似为不雅，则乘轿犹为可通。今举人无不乘轿者矣。董子元云："举人乘轿，盖自张德瑜始也。"……然苏州袁吴门尊尼与余交，其未中进士时，数来下顾，见其只是带罗帽二童子跟随，徒步而来。某以壬辰年应岁贡出学，至壬子年谒选到京，中间历二十年，未尝一日乘轿。今监生无不乘轿矣。大率秀才以十分言之，有三分乘轿者矣。其新进学秀才乘轿，则自隆庆四年始也。[①]

　　乘轿作为出行方式，在当时具有典型的身份区分的意义：乘轿本身意味着空间的区隔与身体的舒适，因此不仅仅是一种出行工具，而具有了等级特权意味。士君子行走间如果仍然与市井杂流混同相处，显然无法体现身份的差别性，故何良俊以为"乘轿犹为可通"。然而今日，不仅出仕官员乘轿，举人、监生甚至秀才出行也都要乘轿，则世风之变灼然可知。举人、监生、秀才在科举体系中地位逐级下降，如果说举人、监生的乘轿之举因为其可能有的任官资格而尚可理解的话，那么新进学的秀才也要乘轿，则彻底意味着文士群体内部身份感觉的失衡。随着此一特权逐渐下移，众士人无论科名高低皆要以此炫耀于世，乘轿区隔身份的意义反而被冲淡了。在这一过程中，处于身份链条上端的出仕官员的尊严受损最为严重。据何乔远记载，晚明时老人回忆五十年前"当时同宗有为御史者，过家舆亲友门不下，众人交让，御史请谢，如恐不及。卑幼遇尊长，道傍拱让先屦"，其身份体现得相当明显；在而今则"冠人财主，驾车乘马，扬扬过闾里；刍牧小奚见仕官辄指呼姓名无忌惮，贵贱皆越矣"[②]，可见晚明时仕官群体的身份大不如往，得到的尊重越来越少。

　　不仅士大夫群体内部身份感觉失衡，这种僭越的风气还蔓延到了整个社会，传统的士农工商之身份体系不再稳定。仍然以乘轿为例，此一出行方式不再是文

① （明）何良俊撰，李剑雄校点：《四友斋丛说》，上海古籍出版社 2012 年版，第 231—232 页。
② （明）何乔远：《名山藏》，载谢国桢选编，牛建强等校勘《明代社会经济史料选编》（下），福建人民出版社 2004 年版，第 135 页。

士专属，在明末清初逐渐风行于文士群体之外。清初龚炜在《巢林笔谈》中写道："肩舆之作，古人有以人代畜之感，然卿大夫居乡，位望既尊，固当崇以体统。不谓僭滥之极，至优伶之贱，竟有乘轩赴演者。"① 在传统社会中，优伶可谓身份之至贱者，在大部分时期甚至不具有入学资格，与士大夫可谓存在身份的天壤之别。然而乘轿之风竟然亦波及此一群体，可见从士大夫到优伶群体，身份的区隔正在缩小。而在此一过程中，地位受损的显然是士大夫群体。

除了出行方式，在服饰、饮食、居住等多个方面都可看出这种身份的变动。原来主要属于出仕文人的种种特权和文化习惯逐渐下移到了整个文士阶层，进而又延伸到了社会中的其他群体。以此为征兆，文士阶层的身份特殊性受到挑战，不再具有理所当然的上层优势，而是需要再花费心力去重新构建。而在文士身份动摇的同时，新兴的社会群体——以商人为代表——也加入了这场身份优势的争夺战：他们正是对文士身份既有优势发起挑战的群体，与文士群体处于同一擂台，正在努力争夺着话语权。明初稳固而明确的身份等级不断得到挑战，人与人的交往中，身份感觉也不再稳定，而是出现失衡的体验。

不过，在社会舆论风向中，文士是具有天然优势的。他们一直是话语权的执掌者，其文化资本往往让其他群体欣羡不已。正如社会学家布尔迪厄（Pierre Bourdieu）所说，文化资本可以转化为经济资本，而经济资本却很难直接转化为文化资本。② 商人即使富极天下，仍不免文士讥评，正如何良俊所言："士君子读书出身，虽位至卿相，当存一分秀才气，方是名士。今人几席间往往宝玩充斥，黄白灿陈，若非贾竖，则一富家翁耳。"③ 处于社会身份认知体系上端的，仍然是存有"秀才气"的"名士"，徒然炫富只会招致贾竖之讥。可以说，虽然文士的地

① （清）龚炜撰，钱炳寰点校：《巢林笔谈》，中华书局 1981 年版，第 104 页。
② 参见［法］布尔迪厄：《文化资本与社会资本》，载包亚明主编《文化资本与社会炼金术：布尔迪厄访谈录》，包亚明译，上海人民出版社 1997 年版，第 189—211 页。
③ 此段为清人董含《三冈识略·林史》中所引何良俊语，原文为："何柘湖曰：'士君子读书出身，虽位至卿相，当存一分秀才气，方是名士。今人几席间往往宝玩充斥，黄白灿陈，若非贾竖，则一富家翁耳。'旨哉斯言！"（清）董含撰，致之校点：《三冈识略》，辽宁教育出版社 2000 年版，第 62 页。

位受到了挑战，但以商人为代表的社会其他群体却同时以越来越像文人这一方式来获得身份的提升。因此，即使是炫富，也需讲求文雅，对于文化这种可以标识身份的稀缺资源，社会各群体都在努力争取。晚明有诸多现象都体现了这种身份雅化的努力。比如"伶人称字"，据沈德符记载：

> 丈夫始冠则字之，后来遂有字说，重男子美称也。惟伶人最贱，谓之娼夫，亘古无字……后世此辈侪于四民，既有字且有号，然不过施于市廛游冶儿，不闻称于士人也。惟正德间教坊奉銮臧贤者，承武宗异宠，扈从行幸……时宁王宸濠妄窥神器，潜与通书札，呼为"良之契厚"，令伺上举动。"良之"，贤字也，逆藩之巧，乐工之横，至此极矣。①

此条记载见于沈德符的《万历野获编》，此书记载了颇多明代中后期的社会现象，可一窥风气之变。"字"本为文士阶层的惯例，然而到了明代，伶人不仅有字，而且其中的强横者如臧贤甚至公然以字行。臧贤为明武宗宠爱的伶人，宁王朱宸濠意欲谋反，想要得到臧贤之助力，与其书信间便以臧字"良之"相称。沈德符称朱宸濠为"巧"，便是指其巧用"字"这一文士特权，以此逢迎抬高臧贤。此一例中，"字"作为文士风雅，与较高等的身份感觉密切相关。这种雅化的身份标识当然亦得到了全社会的追逐，何乔远《名山藏》中提及民间这种取字号的风气："当时年长者，直呼幼人名，其后渐起表字，字而有号，犹然士也。今村夫屠贩，下逮臧获，无不美号；称尊长贵人，复摘号一字加翁其上也。"②这段话是嘉靖年间八十岁老人陈锡之言，"当时"大概是指五十年前，前后对比，可知世风在这几十年间的变化。村夫屠贩"字而有号"，与臧贤以伶人而称字遥遥呼应，共同成为世风不古的明证。

① （明）沈德符撰，杨万里校点：《万历野获编》，上海古籍出版社 2012 年版，第 456—457 页。
② （明）何乔远：《名山藏》，载谢国桢选编，牛建强等校勘《明代社会经济史料选编》（下），福建人民出版社 2004 年版，第 134 页。

二、"特殊化"的商品：绘画与身份意识

值得注意的是，字号这样的文士风气波及整个社会，正说明在身份感觉失衡的时期，重新定义身份尊卑的关键仍然依从传统四民社会中士为高的逻辑。也就是说，要获得身份的进一步提升，仍然需要尽力向文士靠近。虽然文士群体分化严重，底层文士尊严失落，但社会整体舆论对于文人文化的认同却并没有消失，反而以消费的方式予以另类的认可，堪称晚明独特的文化现象。

在此种逻辑中，绘画作为文人文化资本的代表之一被卷入消费热潮中也就不足为奇了。绘画作为商品，本身具有极特殊的性质。正如伊戈尔·科普托夫（Igor Kopytoff）所说："商品化使价值同质化，而文化的本质在于区别，在这个意义上说，过度的商品化是反文化的。……正如涂尔干所说，如果社会必须从它们的环境中分出一部分设置成'神圣'的东西，那么特殊化（singularization）就是一种达成此目的的手段。"[①] 在文人文化中，绘画无疑是被"特殊化"的，具有文化的接近"神圣"的特质，因此具有了"区别"的意义。明代绘画正是当时文人文化的典型代表之一。明代文士群体中绘画甚为风行，即所谓"大约明之士大夫，不以直声廷杖，则以书画名家，此亦一时习气也"[②]。绘画在当时无疑可以视为文士之文化资本的外化，是品位和身份的象征。文士在当时本身便是书画收藏的主要群体。比如沈周、吴宽、文徵明、王世贞等著名文人，或者富于收藏，或者精于赏鉴，他们艺术趣味之建立，以及艺术创作之精进，与绘画收藏有密不可分的关系。

在此种风气中，绘画购藏便具有了免俗之效用。明郎瑛在《七修类稿》中记载了时人以画免俗的趣事：

① ［美］伊戈尔·科普托夫：《物的文化传记：商品化过程》，载罗钢、王中忱主编《消费文化读本》，中国社会科学出版社 2003 年版，第 407—408 页。
② （清）钱泳撰，孟裴校点：《履园丛话》，上海古籍出版社 2012 年版，第 177 页。

宜兴吴尚书俨，家巨富，至尚书益甚，其子沧州酷好书画，购藏名笔颇多。一友家有宋官所藏唐人十八学士袖轴一卷，每欲得之，其家非千金不售，吴之弟富亦匹兄，惟粟帛是积，清士常鄙之，其弟一日语画主曰："十八学士果欲千金耶？"主曰："然。"遂如数易之，而后置酒宴兄与其素鄙己者，酒半故意谈画，众复嗤焉，然后出所易以玩，其兄惊且叹曰："今日方可与素之鄙俗扯平。"①

此则记载中，吴尚书之二子形成了鲜明对比：一子对书画是真嗜好，另一子则是假风雅。后者为了一洗平素为清士所鄙之耻，购买了其兄爱慕已久的《十八学士》图，并公开炫耀，果然获得了认可。其兄惊且叹的反应，足以说明《十八学士》图对于身份印象扭转的重要意义。因此，不仅文士群体以此来彰显身份，寻求身份突破的商人也借此沾染文人气息，以此为自己在社会身份评判系统中增加砝码。对他们而言，书画作伪奢侈品，不仅能够彰显财力，还可以免俗，甚至可以作为投资，可谓非常理想的消费对象。明末清初吴其贞在《书画记》中如此记载徽州收藏盛况："忆昔我徽之盛，莫如休、歙二县。而雅俗之分，在于古玩之有无。故不惜重值，争而收入。时四方货玩者闻风奔至，行商于外者搜寻而归，因此所得甚多。"②在以古玩之有无为雅俗之分的社会观念中，绘画成为竞相购藏的文化商品，也就不足为奇了。

随着绘画购藏成为全社会的时尚，收藏状态难免良莠不齐，既有真正精于赏鉴者，也不乏附庸风雅之人。因此，文士群体又不断对购藏行为的本质进行甄别，无论是对鉴赏能力的强调，还是对购藏目的之区分，都充满了浓厚的身份意识。以"好事者"与"赏鉴家"的区分为例，此一讲法本为宋代米芾所提，"赏鉴家谓其笃好，遍阅记录，又复心得，或自能画，故所收皆精品。近世人或有赀力，

① （明）郎瑛：《七修类稿》，上海书店出版社 2001 年版，第 462 页。

② （清）吴其贞撰，邵彦校点：《书画记》，辽宁教育出版社 2000 年版，第 62 页。

元非酷好，意作标韵，至假耳目于人，此谓之好事者"①。米芾对于收藏者的此种区分，在明代不断得到回应，以此为收藏群体的身份区别。如晚明时谢肇淛在其《五杂俎》中即对米芾之论予以进一步阐发：

> 米氏《画史》所言赏鉴、好事二家，可谓切中世人之病。其为赏鉴家者，必其笃好，遍阅记录，又复心得，或自能画，故所收皆精品。近世人或有赀力，元非酷好，意作标韵，至假耳目于人，或置锦囊玉轴，以为珍秘开之，令人笑倒，此之谓好事家。余谓：今之纨绔子弟，求好事而亦不可得。彼其金银堆积，无复用处。闻世间有一种书画，亦漫收买，列之架上，挂之壁间，物一入手，更不展看，堆放橱簏，任其朽蠹。如此者十人而九。求其锦囊玉轴，又安可得？余行天下，见富贵名家子弟，烨有声称者，亦止仅足当好事而已，未敢遽以赏鉴许之也。②

这一段议论中，谢肇淛不仅沿用了米芾关于赏鉴、好事二家的说法，即仍然以赏鉴家为最高，好事者为"元非酷好，意作标韵"者，而且还标出了晚明时"求好事而亦不可得"的纨绔子弟，认为他们四处堆积的金银不知如何消费，便学人家买书画回来囤积于架上，买来之后不仅不赏玩，甚至不展看，任其朽蠹。谢肇淛因此称其为"漫收买"，可谓形象之至。谢肇淛及明代文人对于收藏行为的区分，正是因为绘画这一文人精神文化的"自留地"已经被严重商品化，其区别身份的效用被减弱，不再具有"特殊化"的意义，所以才需要他们不断对收藏行为的本质进行重新定义，以明良莠之别。换句话说，对于书画收藏性质的此种讨论，正体现了文士之外的其他群体介入绘画购藏以后，所引发的文人的身份焦虑。

文人对于绘画收藏雅俗性质的区分，体现了其试图将绘画还原到文人"特殊

① （宋）米芾：《画史》，载俞剑华编著《中国历代画论大观·第二编·宋代画论》（一）（二），江苏凤凰美术出版社 2017 年版，第 184 页。
② （明）谢肇淛编著：《五杂俎》，远方出版社 2005 年版，第 180—181 页。

化"文化本质的努力。绘画在身份竞争场中的地位可见一斑，成为一种具有"特殊化"意义的商品：一方面，它代表着无法被经济资本所置换的文人雅文化，在文人雅士不断的厘清和定义中成为"神圣化"的存在；另一方面，它又被严重商品化，世人以消费的形式分享着它的身份象征意义。也正是因为这种区隔身份的文化意义，绘画成为社会共同认可与追逐的文化商品，并且由此衍生出了多种功能。绘画用以收藏，则不仅可以免俗，显示身份，还可以作为商品进行投资，以待增值；绘画作为礼物，则让彼此关系沾染上了文雅的趣味，用以行贿、进行利益交换再合适不过；这些都是绘画在特殊世风中的特殊功用。事实上，绘画（尤其是名士绘画）在明中后期越来越成为流通性很高的商品，其经济价值几乎举世公认。据张庚《国朝画征录》记载，清初王原祁秋冬之交时，"予门下宾客画，人一幅，以为制裘之需"，而"好事者往往缄金以俟"。①可见绘画在当时可抵银钱之用，像王原祁这样的名家画作，往往极受市场欢迎。此外，明代政府亦有以书画折俸之举，均可一窥绘画在当时社会中的经济价值。

三、扩大的绘画需求与文士治生

在身份感觉失衡的晚明社会，绘画的身份区隔意味使其成为广受追捧的文化商品，也为文士以此治生提供了非常有利的条件。具体而言，主要体现在以下两个方面。

首先，对于绘画的消费不仅局限于文士群体与富裕的商人群体，而且波及了整个社会，受众范围得到极大拓展。正如字号不再是文士专属一样，在逾越身份等级的消费浪潮中，绘画也成为全社会的需求，而不再是上层文人或富有士商所专属。以宦官的绘画收藏、购买为例，明陆容《菽园杂记》中记载了著名的"冯清士"之事：

① （清）张庚：《国朝画征录》，载于安澜编著《画史丛书》，河南大学出版社 2015 年版，第 1641—1642 页。

京师人家能蓄书画及诸玩器、盆景、花木之类，辄谓之爱清。盖其治此，大率欲招致朝绅之好事者往来，壮观门户；甚至投人所好，而浸润以行其私；溺于所好者不悟也。锦衣冯镇抚瑶，中官家人也。亦颇读书，其家玩器充聚，与之交者，以"冯清士"目之。成化初，为勘理盐法，差扬州，城中旧家书画玩器，被用计括掠殆尽，浊秽甚矣。[①]

这位"冯清士"的书画收藏，并不单纯为了鉴赏，"爱清"的姿态本身便是意义，书画彻底成为商品，所以才会出现用计搜刮扬州城中书画玩器的浊秽行为。但此人仍然具有"冯清士"的美名，可见当时社会能否鉴赏书画本身并不重要，收藏的行为才是意义所在，是构成群体甄别的重要因素；同时也可看出，社会中"冯清士"一类的人应当并不少，正如陆容所说，京师流行"爱清"之风，人人皆蓄书画古玩，以冯瑶为代表的宦官亦是随流而动者。

其次，在扩大的绘画需求下，绘画鉴藏的古今观念也随之发生变化，当代文士的绘画逐渐得到肯定，这对文士以画治生无疑是有利的。清人钱泳的一段论述揭示了绘画需求与古今观念转变之关系：

> 有明一代画家，盛推文、沈、唐、仇为诸家之冠，然而可传者尚多，如王孟端、戴文进、杜东原、姚公绶、陶云湖、吕廷振、周东村、陈道复、王仲山、袁叔明、陆包山、宋石门、王酉室、钱叔宝、谢樗仙、赵文度、张君度、孙雪居、丁南羽、莫秋水、董思白、杨龙友、陈仲醇、李长蘅辈，亦卓然成家。近时收藏书画者，辄曰宋、元，宋、元岂易言哉！即有一二卷册条幅，又为海内士大夫家珍秘，反不如降格相从，收取明人之易为力耳。[②]

明清时的绘画收藏观念中，虽然存在宋元之争，但此二朝绘画为收藏品中

① （明）陆容撰，李健莉校点：《菽园杂记》，上海古籍出版社 2012 年版，第 41—42 页。
② （清）钱泳撰，孟裴校点：《履园丛话》，上海古籍出版社 2012 年版，第 177 页。

价值最高者,当无疑议。不过,正如钱泳所论,宋元绘画并不容易得到,即使偶有一二卷幅存世,也往往为藏家秘珍,外人不可得窥。故钱泳认为"不如降格相从",收藏明人画作相对容易一些。因此,他对于明代绘画,不仅推崇文徵明、沈周、唐寅、仇英四家,还提及了王绂、戴进、杜琼、李流芳等值得传世的画家,自明初到明末皆有画家列入,大大拓宽了明代绘画的收藏范围。

钱泳所论,虽然是基于清代的鉴藏现实,但这种观念转变并不始于清初。明代时绘画价值的古今之分,已开始打破绝对的贵古贱今观念,转而重视当代绘画。晚明文震亨在《长物志》中即提到,"书学必以时代为限,六朝不及魏晋,宋元不及六朝与唐",但绘画不然。在他看来,"佛道、人物、仕女、牛马"诸画科是"近不及古",但"山水、林石、花竹、禽鱼",则"古不及近"。他所列举的近画家,如"李成、关仝、范宽、董源、徐熙、黄筌、居寀、二米、胜国松雪、大痴、元镇、叔明诸公",以及明代的"唐、沈,及吾家太史、和州辈",都是山水竹石诸画科的名家,"皆不藉师资,穷工极致,借使二李复生,边鸾再出,亦何以措手其间"。在这样的观念下,收藏标准也发生了变化,文震亨提出"蓄书必远求上古,蓄画始自顾、张、吴,下至嘉隆名笔,皆有奇观"。[①] 文震亨作为文氏家族在晚明的代表,其观点颇能体现晚明文士及社会的普遍态度。虽然出于文人论评诗画的惯例,他提到"惟近时点染诸公,则未敢轻议",对同时代的画家未作评议,但仍然可以认为,晚明社会对于当代绘画的价值总体是比较认可的。事实上,不仅绘画如此,在旺盛的购藏需求下,明代本朝的各种玩好之物都得到了追捧,以至于真假不复可辨,沈德符对此颇感痛心:

玩好之物,以古为贵。惟本朝则不然,永乐之剔红,宣德之铜,成化之窑,其价遂与古敌。盖北宋以雕漆擅古今,已不可多得,而三代尊彝法物,又日少一日,五代讫宋所谓柴、汝、官、哥、定诸窑,尤脆薄易损,故以近出者当之。始

于一二雅人，赏识摩挲，滥觞于江南好事缙绅，波靡于新安耳食诸大估，日千日百，动辄倾橐相酬，真赝不可复辨，以至沈、唐之画，上等荆、关；文、祝之书，进参苏、米，其敝不知何极！①

　　无论是青铜还是瓷器，都面临着"今已不可多得"的问题，且极易损坏，故明代本朝的玩物逐渐进入鉴藏者的视野，进而成为一时风尚，甚至其价格也可与古物相匹敌②。可以说，在晚明逐渐增长的购藏需求中，贵古贱今的观念受到挑战，本朝绘画古玩之崛起成为值得注意的现象。

　　综上所论，如果说扩大至社会各层级的庞大的绘画需求只是一个间接推动力，那么对于本朝绘画的肯定，则进一步为当时文士以画治生提供了有利条件：他们的绘画不再需要"盖棺论定"，而是在当时就有市场，可以直接为画家带来经济回报，而在前代，只有少数极著名画家才能够享受到这样的待遇。这一点正是晚明绘画消费观念的特别之处。

第三节　重"名"的社会：文士以画治生的特殊空间

　　此处的"重名"，主要是指社会中对于"名"的重视和崇拜。正如上一节所论，鉴藏观念中贵古贱今的观念受到挑战，文士绘画在当时便得到了认可，这为

① （明）沈德符撰，杨万里校点：《万历野获编》，上海古籍出版社 2012 年版，第 551 页。
② 明代文士绘画的价格是否真的可与古画相匹敌？笔者以为并不尽然，沈德符所举的沈周、唐寅、文徵明、祝允明，大概可视为当时书画价格层级中居于最顶端的一批书画家，就总体而言，画价能与古画相匹者毕竟是极少数的。大部分文士的画价仍然在合理范围内，远低于古画，甚至仅仅能换得数斗米。绘画价格的研究，可参考李万康《中国古代绘画价格论稿》，人民出版社 2012 年版。

文士以画治生提供了非常有利的条件。但随之而来的问题也非常明显：如果说古画经过了时间的淘洗，已经有了比较明确的价值评估，那么对于购藏者来说，他们面对当代文士的绘画，又应该以何种标准来甄别选取呢？除了少数精于鉴赏的文人，大部分购藏者对于绘画作品之良莠，其实并没有足够的鉴别能力。于是，作者之"名"往往成为判断绘画价值最重要的因素，绘画购藏由此不再依凭"目"，而是仰赖"耳闻"，耳食之风遂盛于晚明社会。这种风气对文士以画治生来说，既有利，也存在弊端。一方面，文士往往是社会中名望的拥有者，多种因素均可造就文士之"名"，而名气之下往往不乏索画者；另一方面，这也为擅画却声名不显的文士造成了困难。可以说，重"名"的晚明社会，为文士以画治生提供了特殊的环境。

一、社交性消费：晚明社会重"名"之表现

虽然历代文人都有对于"好名"之弊的议论，但实际上，儒家对于"名"并非持完全排斥的态度，而是主张名实相符，孔子即有言"君子疾没世而名不称焉"（《论语·卫灵公》），并不摒弃对"名"的追求。然而，晚明社会对于"名"的推崇，却出现了一种过度的样态：从士人角度而言，不仅"名士"往往名实不符[①]，而且"名"与"利"也紧密相关，成为一种谋生手段；从社会角度来说，世人崇

① 明人对当时名士"名实不符"的不满，可借两封书信略作管窥。其一为黄虞龙写与葛震甫的书信："昨在郭圣仆会中，见近时诸名辈，正平平无奇耳，乃知见面不如闻名也。坐中有伧俹然厉声曰：只要千秋人敬重，休管物议沸腾。不知一时既腾物议，那讨千秋敬重出来？况所经物议者，又未必皆负冤屈。此处却不照管。虽才凌沈宋，亦何取乎？余尝举似孙子京，子京曰：奈深人逃躲何！余应曰：宋比玉既言之矣，世间自有明眼人在，自然逃躲不得；即使逃躲得一时，千秋后依旧时有明眼人翻他的案，依然逃躲不得也。"[（清）周亮工：《尺牍新钞》，岳麓书社 2016 年版，第 172 页]其二为明陈龙正与友人之书："名士之称，起于诸葛之巾服临戎也。勋略震世，名都将相，蝉蜕轩冕，履贞蹈素，不改士风。故懿叹而称之，重在士不在名也。简颖吟哦，邮筒往复，动矜名士，重在名不在士，毋乃未识名士之义耶？昔之名士，人号之；今之名士，自呼之。昔之名士，离士位者当之；今之名士，守士习者居之。"[（清）周亮工著，米田点校：《尺牍新钞》，岳麓书社 2016 年版，第 203 页]

拜"名士"，并非重视其中的榜样模范意义，而是以一种消费的态度来对待，"名"也成为一种可以换算为经济价值的资本。也正是因为"名"具有此种价值，名士诗文书画成为文化商品，可以为他们直接带来经济利益。以下试一一论之。

首先，就"名"的意义而言，晚明社会对于"名"的理解与看待方式有很强的世俗性与功利色彩。历来文士获得声名，或者因为学问，或者因为文才，或者因为孝悌品格，并无定例，且数量并不多，方能显"名"之贵重。但在明中后期，名士之"产生"出现了一定的规律，狂狷成为当时名士的主要形态。士人不再恪守中道，反而有种种惊世骇俗的行为，再加以其诗文名望，成为当时"名士"的主要类型。好酒色、懂书画、擅诗文、有怪癖，皆可为名士，甚至有时人讽刺说当世名士只在赌场与妓院之中。也正因为此种偏离中道的名士风气如此世俗化，非常容易模仿，以至于晚明处处皆有"名士"，此一称呼不再是褒扬，反而成为一种带有贬义的"习气"。明末陈龙正在与友人的书信中对当时的"名士"行止有形象的描述，他认为"名士之称，起于诸葛之巾服临戎……重在'士'不在'名'也"，而晚明之"名士"，则"简颖吟哦，邮筒往复，动矜名士，重在名不在士，毋乃未识名士之义耶？"①这种由"士"到"名"的意义转移，正体现了当时社会重"名"的风气，以及"名士"日趋浮泛的做派。钱钟书对"名士"有过一番梳理，认为"降至后世，'名士'几同轻薄为文、标榜盗名之狂士、游士"②，可谓的见。

"名"之源头如此，逐利的世风下，世人对"名"的理解也呈现出了世俗化特征，更为看重"名"的功利性意义。以唐寅和祝允明的一则故事为例，《白醉琐言》记载二人浪游扬州，"极声伎之乐，资用乏绝"，于是"戏谓监使者课税甚饶"，扮作玄妙观的募缘道者，去拜访监使者。如此冒昧而来，监使者果然大怒，叱之曰："尔独不闻御史台，霜威凛凛邪！何物道者，辄敢经造乎？"面对监使者的责问，唐、祝则有一段颇有趣的回答："明公将以贫道为游食者与？非敢然也。

① （明）陈龙正：《与友》，载（清）周亮工《尺牍新钞》，岳麓书社 2016 年版，第 203 页。
② 钱钟书：《管锥编》（一）（下），生活·读书·新知三联书店 2001 年版，第 535 页。

贫道所与交，皆天下贤豪长者，即如吾吴唐伯虎、祝希哲辈，咸折节为友。明公不弃，请奏薄技，惟公所命。"于是御史出题，二人赋诗，果然"御史大悦，即檄下长、吴二邑，资金五百为葺观费"。唐、祝二人得金以后，"乃悉召诸妓及所与游者，畅饮数日辄尽"。异日，监使者巡视到了玄妙观，发现倾颓如故，找人来问，方知为唐、祝二人所骗，但"惜其才名，不问也"。①

此一则故事显然是小说家言，不过从这种野史记载中，正能看出社会普遍的对于文士之"名"的理解，其中有几点颇值得注意。首先，故事中唐寅与祝允明此举，明显背离儒家观念中的中道，若非二人具有名士身份，其行为实际上和民间普通诈钱骗财者无别；其次，二人面对御史的责问，为了增加可信度，称所交者皆天下豪杰，甚至当世名士如"唐伯虎、祝希哲辈"也折节为友，可见"名士"身份在当时的意义，甚至有道德与身份的保证作用；最后，监使者得知被二人所骗后，并未采取惩戒，反而将此事轻轻放过，其原因也是"惜其才名"，可见社会对于名士的怪异举止容忍度之高。在整个故事中，"名"扮演了非常重要的角色，不仅是事情得以顺利进行的重要保证（即让监使者相信，并且保证二人免于惩戒），而且解构了二人骗财行为的严肃性，反而赋予其文士风流的另类色彩。可以说，唐、祝二人这一名利双收、愚弄御史并且免于惩罚的故事，正是世人对于"名"的功利态度的体现。传统的道德性的、隐逸的文士精神性的"名"不再是焦点，取而代之的是"名"之功用与特权，在上面的故事中，"名"最直接的用途便是为唐寅与祝允明提供了继续浪游扬州的资金，并免于责罚。

事实上，晚明社会正是以这样一种态度来对待"名"的。正如上文故事所展示的，与名士的交往关系本身便能提高地位，保证品格，进而带来利益。与名士结交遂成为一时风气，名人的文化产品也成为消费的重点，无论是名人的序跋，还是字画，都具有非常实际的经济意义，成为可以购买的商品。

以诗文类消费为例，重"名"的风气体现得最明显的是诗文集序跋和贺寿

① （明）唐寅：《六如居士集》，西泠印社出版社 2012 年版，第 249—250 页。

诗文。贺寿诗文，本章末节会有专题涉及晚明的贺寿习俗，此处暂不展开，且以诗文集的序跋为例略作观察。晚明文士中盛行编纂文集的风气，即便本人在世时未成集，其子孙也会努力使其诗文集付梓，并邀请名人为之写序。即使朋友间作序，也往往具有夸耀目的。这种序跋请求在晚明书信中比比皆是，如明末胡澂有《除夕与顾与治》，称："以仆往者灾木，而虞山、石湖二老，于皇、伯紫、澹心诸同学，不吝诠序之，独先生未有一言。……仆非敢自谓可存，若借品题以归我黄山、白岳间，夸我父老，平生愿足。"① 灾木一词，是指文集梓刻行为有浪费木料之嫌，是谦辞。胡澂此封信是请顾与治（即顾梦游，字与治）为其作序，以"夸我父老"，可见当时对序文的一般认识确实难免此种夸耀作用。胡澂信中亦提及了已经为他写了序的众人，有钱谦益（虞山人）、杜濬（字于皇）、纪映钟（字伯紫）、余怀（字无怀，号澹心），等等，皆属明末清初名士，钱谦益更是当时人人企望结交的文坛领袖，得其片语只字都是无上荣耀，可见作序人的选择并非根据熟悉亲密程度，而是有一套社会普遍遵从的标准，其中主要考虑的因素便是作序人之"名"。因此，当时的各种文集往往像是名士收集册，明末名僧袾宏描述当时风气称："世人将平生所作诗文，汇为一集，乞诸名人序跋之，曰：'以此为不朽计也。'"② 名士作序跋，有助于诗文集的流传与不朽，更可以夸耀于父老，无怪乎世人竞相追逐名士，求其品题。

然而名士并不是人人皆可结交，在传统交往礼仪中，若非熟识，请其作文往往有唐突之嫌，于是经常需要中间人引荐。在此种需求下，"名士牙行"应运而生。何谓名士牙行？王士禛《居易录》中有一段文字，提及此种为名士作牙人的例子：

《老学庵笔记》，嘉兴闻人滋自云作门客牙、充书籍行。近日，新安孙布衣默，字无言，居广陵，贫而好客，四方名士至者，必徒步访之。尝告予欲渡江往海盐，

① （清）周亮工著，米田点校：《尺牍新钞》，岳麓书社2016年版，第205—206页。
② （明）莲池大师著，张景岗点校：《莲池大师文集》，九州出版社2013年版，第458页。

询以有底急，则云欲访彭十羡门，索其新词，与予泊邹程村作，合刻为三家耳。陈其年（维崧）赠以诗曰："秦七黄九自佳耳，此事何与卿饥寒？"指此也。人戏目之为"名士牙行"。吴门袁骏字重其，亦有此名。康熙乙巳曾渡江访予于广陵。①

牙行亦称牙人、牙郎，是市场中为买卖双方引荐、促成交易的中间人，名士牙行，则显然是专门作"名士"生意的牙人，类似于现在专门经营关系的中介之类。以王士禛这里提到的孙默为例，他的活动正是结交名士、促成人与人之间的联系。他"贫而好客，四方名士至者，必徒步访之"，对于诸名士有明确的结交意识，与此同时，他也会有意识地促成文士之间的认识与合作，比如王渔洋提到他奔走于浙江海盐的彭孙遹（字骏孙，号羡门）与江苏邹祗谟（字讦士，号程村）之间，努力促成"合刻为三家诗"之事。陈维崧调侃道"此事何与卿饥寒"，但实际上，孙默等人正是以此为生，但凡有人需要代为引荐，往往需要奉上礼物和酬劳。可以说，孙默与诸多名士的联系正是其谋生之资。

关于吴门袁骏与新安孙默，杜桂萍有《"名士牙行"与清初"赠送之文"的繁荣——以袁骏、孙默征集活动为中心的考察》一文②，专门对此二人进行讨论。除了上文中王士禛所记载的为文士牵线的行为，孙默和袁骏本身便是"名士收集者"："苏州人袁骏以表彰母节为名，长期不遗余力地征求《霜哺篇》题词达60年之久，以至'凡士大夫过吴门者，无不知有袁孝子也'。客居扬州的休宁人孙默以回家为名，征求送归黄山诗文近30年，促成了'海内诗文积盈箧，无人不送归山辞'的效果，却始终未能返归家乡黄山。"③凡是当世有名者，皆是他们求诗乞文的对象，为他们题诗、作序的有陈继儒、施闰章、钱谦益、汪琬、归庄、魏禧、汪懋麟、陈维崧等当世名家，孙默自称获得的诗文便有一千多近两千篇。值

① （清）王士禛著，袁世硕主编：《王士禛全集》（五），齐鲁书社2007年版，第3788页。
② 杜桂萍：《"名士牙行"与清初"赠送之文"的繁荣——以袁骏、孙默征集活动为中心的考察》，《求是学刊》2016年第5期。
③ 杜桂萍：《"名士牙行"与清初"赠送之文"的繁荣——以袁骏、孙默征集活动为中心的考察》，《求是学刊》2016年第5期。

得注意的是，孙默以归黄山为由，向众名人求送别诗文，收集活动持续多年，却并未有归黄山之举，他也因此受到许多质疑。实际上，对于孙默来说，归与不归并不重要，收集本身便是目的。袁、孙二人，周旋于名士间，正是当时名士消费现象的典型案例。

其次，晚明社会对于"名"的消费，主要是在社交网络中展开的，是一种社交性消费。一般来讲，世人购买名人诗文书画，或者为了欣赏，或者为了收藏，但在明中后期，对于此类文化产品的消费很大一部分都是为了维持人情关系。晚明正是一个社会性交往极为发达的社会，有别于人人各安其事的传统社会形态，晚明社会呈现出了极强的流动性，不仅有专门的帮闲、流氓等生业不固定的群体，即使文士也不再安于居家闭门耕读，往往处于奔波游走状态，送往迎来、交际应酬成为生活中非常重要的内容，社交的意义在晚明得到了前所未有的凸显。

这种社交社会的风气与状态，也可以从晚明日用类书中窥得。前文已经提及明中后期的日用类书所涉及的各类知识，不仅有日常卫生健康、农业、节俗等居家必备知识，还有许多社交性内容，比如教人写信的"文翰门"，包含了"诸书札式、称呼套语、杂用称答、馈送小束、请召小束活套、妇女馈送小束"，里面不仅有概论性的指导，还有具体示例讲解，非常生动。以"请人"这一交往模式为例，根据不同原因又分为"定亲请人""定亲请媒""新娶请人""子娶请人""生子请人""生孙请人""子冠请人""常生请人""父寿请人""母寿请人""建居请人""葬坟请人""商归请人""请濯足""新正请人""元宵请人""端午请人""中秋请人""重阳请人"。从中可见礼尚往来之俗，比如"商归请人"，指的是行商之人归来请客，而"请濯足"则商人反为客，是亲朋友邻为归来的商人接风洗尘。交往礼仪中专门拈出商人这一身份，亦可见此时对于商人的重视。此外，关于这种种场合的书函交往，不仅仅有"请"的范例，也有"回"的套路。比如"中秋请人"，请者套路为："六合无尘，一轮全满，此心直射，对景益明，共坐蒲团，举杯畅饮。"而回者的套路为："明月当空，群云在手，辱招绮席，示我德言，愿挹

辉光，拂开暗塞。"① 在市井百姓的日用手册中出现这种文绉绉的书函示例，让人
不得不注意到此时社会交往风气的两个特点，一个是追求文士之雅（虽然只得其
形不得其神），另一个就是繁缛，社交往来极为频繁，且人情交际关系展现为一套
套文雅化的、充满刻意的套话，其中不乏阿谀奉承之词（如"文翰门"亦有专门
针对不同身份的颂德活套之辞），足见此时的世风之变。正如王正华所说："福建
版日用类书所指向的晚明生活并非今日认定之'衣食住行'日常生活或家居生活，
而是极为重视交际应酬与流行话题的社会生活。……晚明福建版日用类书存在于
一个巨大而密实的人际网络中，交织的是人情世故，是场面交际，而不是缙绅家
业、问学求道或生活上的实际问题。"②

在这样的社会网络中，以"名人"诗文字画作为维持社交关系的物品，再合
适不过了。一方面，诗文书画在明代本身便是流行风尚的一部分，是文士雅文化
的象征；另一方面，即使无法欣赏书画本身，有"名人"落款作为保证，价值就
得到了保障。所以，名人的诗文字画作为礼物，出现在了晚明社会的多种场合，
比如送别③、祝贺（如贺升官、贺入泮、贺寿、贺新婚、贺得子等）、丧葬（以碑
志文为主），等等。不仅能文擅画的文士自己完成作品作为礼物送给亲朋，不具备
创作能力的民众想要知名文士的字画，也会备上润笔酬劳，上门请托，或者请中
间人代为引荐。著名文人画家詹景凤有一封与徽商方用彬的书信，展示了绘画的
此种"人事"用途："佳册二、佳纸四俱如教完奉。又长纸四幅、中长纸六帖、听

① （明）余象斗编：《新刻天下四民便览三台万用正宗》，万历二十七（己亥）年余氏双峰堂刊本，卷
十五"文翰门"。
② 王正华：《艺术、权力与消费：中国艺术史研究的一个面向》，中国美术学院出版社2011年版，第
370页。
③ 实际上，以诗文送别，明代之前已成为文人交往的习惯之一，其中不乏感情深挚、动人心魄的作
品，如李白《渡荆门送别》之"仍怜故乡水，万里送行舟"，王勃《送杜少府之任蜀州》之"海内存
知己，天涯若比邻"，都是传诵不已的名句。明代，则不仅有送别诗文，送别图亦极为流行。如
明成化间举人陶成有《云中送别图》（现藏北京故宫博物院），送友人赴云中就任，以画送别。此
外，《儒林外史》第四十六回《三山门贤人钱别五河县势利熏心》中，亦有"庄濯江寻妙手丹青画
了一幅登高送别图，在会诸人都做了诗"的情节，可见明代文士送别亦有诗画合璧的情况。[参见
（清）吴敬梓《儒林外史》，崇文书局2018年版，第320页]

兄作人事送人可也，幸勿讶。"①此处人事即维系人情的礼物。詹景凤不仅完成了方用彬定制的画册，还额外附上几幅画作，供方用彬送礼之用，可见以画为礼，确属当时的通行做法。

总而言之，晚明社会中对于名的崇拜，以消费的形式体现在种种社交关系之中。晚明重"名"，"名"不仅意味着社会身份，而且能够为文士带来经济利益。而普通民众，则以消费的形式共享了"名"：无论是名人字画，还是名士题写的序跋，都成为可供购买的文化商品，以一种象征性的方式满足了社会对于"名"的需求。通过这种商品消费，"名"传递、流转于社交往还之中，成为重要的社交资源。可以说，晚明正是以这种独特的方式展现了社会对于"名"的重视与崇拜。

二、耳食之风：重名社会中的文士以画治生活动

这种重名的风气波及绘画消费，则体现为"耳食之风"，即单凭画者名声、不识作品的购藏风气。耳食之风盛行的一个重要原因，是社会购藏群体绘画欣赏能力的缺失。虽然绘画在晚明社会极为盛行，却主要体现为一种消费风气，绘画知识仍然为少数文人所有，并不是每个购藏者都有相应的绘画鉴赏能力来作出独立判断。毕竟，绘画赏鉴不仅需要天资与识力，更需要广泛地观摩历代真迹。明末清初山水画家龚贤曾言："广陵多贾客，家藏巨锱者，其主人具鉴赏，必蓄名画。余最厌造其门，然观画则稍柔顺，一日，坚欲尽探其箧笥。每有当意者，归来则百遍摹之，不得其梗概不止。"②对于龚贤一类贫困文士来说，观赏古代绘画的机会极为难得，虽然龚贤不喜与扬州富商往来，为了看画却不得不"稍柔顺"，力求遍观其所珍藏的名画。

龚贤这样的擅画文士想要观赏古画尚且如此困难，对于一般民众，绘画知识

① 陈智超：《美国哈佛大学哈佛燕京图书馆藏明代徽州方氏亲友手札七百通考释》，安徽大学出版社2001年版，第137页。

② 刘海粟主编，王道云编注：《龚贤研究集》(上集)，江苏美术出版社1988年版，第157页。

之获得就更难了。晚明普通民众对于绘画的认识，可以从当时的日用类书中窥得。以晚明福建书商余象斗所刊刻的《新刻天下四民便览三台万用正宗》为例，其中有画谱门，具体包括写真秘诀、杨补之梅谱、李息斋竹谱、历代名画、画山水秘诀、画松谱。相比书中其他门类的知识，画谱门的内容总体呈现出一种机械生硬的状态，可操作性较差。其中最可参考的，大概是梅谱，对于初学者较为友好，大概是因为梅花主题的绘画在当时社会最受欢迎。相比之下，此书对于山水绘画的介绍就抽象许多，摘取了黄公望《写山水诀》、张彦远《历代名画记》的部分内容，拼凑痕迹明显。而在具体讲到"识画诀法"时，则直接摘录了宋代刘道醇的"六要""六长"说，至于为何选取此段议论，大概是因为刘道醇曾明言："夫识画之诀，在乎明六要而审六长也。"① 刘道醇此论如果不加以解释，实际上并不好懂，如此贸然摘选，除了可供记忆，或为时人提供可供炫耀、引为谈资的画史知识，并没有太大实际意义。实际上，这正是此种日用类书编撰的典型方式，即选取历代知名人士的著作进行选摘，排次成书。晚明社会中流行的各种通俗书籍，都存在这种选章摘句的特点。这些摘录的文字，主要是为了向大众提供正在流行的文人雅文化的基本知识，以作为社交场合的谈资。可以说，这种类书有点类似城市生活知识文化的通俗手册，并非登堂入室的上好选择，遑论借此培养鉴赏眼力了。

因此，晚明社会中对绘画的爱好主要体现为一种消费风气，而非绘画知识的普及和鉴赏能力的提升。何良俊对当时购藏者的绘画修养有过一段议论：

世人家多资力，加以好事，闻好古之家，亦曾畜画，遂买数十幅于家。客至，悬之中堂，夸以为观美。今之所称好画者，皆此辈耳。其有能稍辨真赝，知山头要博换，树枝要圆润，石作三面，路分两岐，皴绰有血脉，染渲有变幻，能知得

① 刘道醇此说如下："夫识画之诀，在乎明六要而审六长也。所谓六要者：气韵兼力，一也；格制俱老，二也；变异合理，三也；彩绘有泽，四也；去来自然，五也；师学舍短，六也。所谓六长者：粗卤求笔，一也；僻涩求才，二也；细巧求力，三也；狂怪求理，四也；无墨求染，五也；平画求长，六也。"[（宋）刘道醇：《圣朝名画评》，载于安澜编著《画品丛书》，河南大学出版社2015年版，第154页]

此者，盖已千百中或四五人而已。必欲如宗少文之澄怀观道，而神游其中者，盖旷百劫而未见一人者歟！①

　　正如何良俊所述，晚明之好事者对于绘画的态度，仍然是夸示性消费，而非审美性赏玩。能够具备"石作三面，路分两岐"这样的绘画常识，对于一般购藏者已经是很高的要求，至于能够像南朝宗炳一样，卧游观赏、神游山水之中，更是"旷百劫而未见一人"。因此，在绘画的购藏选择中，名气就成了非常重要的影响因素。绘画的价值很大程度上依赖于作者名气大小。沈德符曾记载二事，让我们得以一窥当时的耳食之风：

　　古名画不重款识。然今人耳食者多，未免以无款贬价。予顷在京贯城市中，同老古董徐季恒步阅，见一破碎手卷，纸质坚莹，似高丽旧笺，纯画人物，长几及尺，女郎十余曹皆倚酣偃仰，老媪旁掖之，或背负以趋。予急贸得归寓，徐怪诘所以，予曰：昔阎立本作醉僧图，后因有醉道士、醉学究诸图，此必醉士女也，衣折简逸，笔法生动，有吴带当风遗意，是马和之笔无疑。徐大喜，正窘迫，从予哀乞，因以贻之，售与朱户部朱陵，得重价。又一友世裔而为古董大估。一日携一大挂幅来，重楼复殿，岩泉映带，中有美嫔袒露半身，而群女拥持之，苦无题识，问予当作何名。予曰：此杨妃华清赐浴图，可竟署李思训。此友亦喜甚，聊城朱蓼水太史一见叹赏，以百金买去，其元值一金耳。②

　　这两则故事，一个是沈德符慧眼识无款古画，另一个是廉价画作托名李思训而身价大涨。在第一个故事中，真正有艺术价值的古画，因为没有作者题款而湮没于无知者之手，幸得沈德符识珠，经由古董商徐季恒，能够以重价归于户部朱陵。可以说，作者之"名"在此画的价值与际遇中扮演了非常关键的角色，画之

① （明）何良俊撰，李剑雄校点：《四友斋丛说》，上海古籍出版社 2012 年版，第 188 页。
② （明）沈德符著，杨万里校点：《万历野获编》，上海古籍出版社 2012 年版，第 555 页。

沉沦是因为无"名"（无款），能以重价而售则是因为有了"名"（南宋著名画家马和之）。当然，沈德符在其中也起了重要作用，他以文士之修养，识别出了此画的审美价值，并进行了画史定位，但他此举的最终结果，仍然是为此画赋予"名"，将其归为名家之笔（事实上，此画到底是否为马和之所作，尚堪讨论）。可以揣测，如果沈德符并未明确指出画者，而只是单纯称赞其笔法生动，徐季恒是否还会执着求画？此画是否还能以重价售于朱陵？没有了马和之名气的加持，结论颇可怀疑。在第二个故事中，"名"的作用就更为明显了，一金买来的画作，托名李思训之后，竟身价大涨，以百金归于朱太史。沈德符对此见怪不怪，对于其所代表的精于鉴赏的文士群体来说，为画作赋"名"的请求颇为常见，他们作为书画鉴赏领域的"名家"，也掌握着"名"的予夺之权。

强调"名"遂成为提高绘画经济价值的一大手段。著名徽商方用彬曾经营书画典当事务，其与亲友书信往来中，经常提及书画的经济交易，从中可以看出当时对于书画价值的认识确实以"名"为主导。比如方大汶欲以几幅画质典于方用彬处，其信中称："今有墨庄山水一幅，杨维桢字一幅，原得重价。维桢系元时名人。雪窗兰一幅，亦古名僧画。欲当银五六两，望乞俯从，足见爱厚。"[①] 杨维桢之字和雪窗兰画，其价格并不完全系于艺术价值本身，而更依赖作者的名望，所以方大汶要特地说明杨维桢是元代名人、雪窗兰是古名僧所画，其目的显然是提高典当品的经济价值。此一例子正说明作者的名气本身就具有保值的作用。可以说，在晚明社会中，"名"比作品本身的审美意义更具有说服力，更具有公众认可的流通价值。所以，在描述绘画作品时，对于作者之"名"的强调，效力要远胜于对画作细节的描摹。冯梦龙在《醒世恒言》"卖油郎独占花魁"故事中，描写花魁娘子居室布置时称"中间客坐上面，挂一幅名人山水，香几上博山古铜炉，烧着龙涎香饼"[②]，可见，以画作凸显居室之风雅，甚至不必进行详细描述，只需突

① 陈智超：《美国哈佛大学哈佛燕京图书馆藏明代徽州方氏亲友手札七百通考释》，安徽大学出版社2001年版，第905页。

② （明）冯梦龙编著，杨桐注：《醒世恒言》（注释本），崇文书局2015年版，第31页。

出是“名人”山水便足够了。

　　既然名士山水具有极高的经济价值，托名文士的赝品也越来越多。即使是画家本人，面对如山堆积的笺素之请，也往往需要请人捉刀，进行代笔。求画者为了避免拿到此类代笔之作，甚至有面请的行为，逼着画家当场作画，以作监督。此举实在不雅，有此遭遇的文士亦叫苦不迭，傅山即称之为“俗物面逼”，极为苦恼。但即便是此种面请的场合，也未必一定能拿到真品，因为作者本身也是可以“赝”的。《鸥陂渔话》中记载了一新安商人的遭遇，让人咋舌。此新安商人想要董其昌的书法，却又担心拿到的是赝品，于是请中间人引荐。此中间人让商人备好厚礼，带其面谒董其昌，董其昌当面作书，商人欢喜而归。结果到了第二年，此商人于松江偶遇董其昌，才发觉昔年所请乃有人假扮，并非董氏真人。商人于是大呼冤屈，董其昌知晓前因后果，笑而为其书。此一故事展示了当时作伪之荒诞，不仅作品可伪，连作者亦可作伪，社会追“名”逐利之风可见一斑。值得注意的是，此一故事并未到此结束，此新安商人得了董其昌的书法，“归以夸人，而识者往往谓前书较工也”①。董其昌的书法反而不如赝品工致。对此我们亦不妨作一揣测，即使识者以为董书不如赝品为工，此新安贾人便会认为赝品比董其昌亲书作品更有价值吗？答案应当是否定的。这不仅涉及真赝之分，更重要的是真赝背后的意义：即使董其昌亲笔所写被认为不如赝品，那也没有关系，书写的审美价值并不是最关键的，作者才是作品价值之所系。这种作者和作品的关系，并非传统书论中“书如其人”的精神与道德逻辑，而是重在作者之“名”为作品带来的经济价值。

　　在这样的风气中，文士在以画治生活动中，更值得关注的身份其实是文人，

① 此则记载原文为：“新安一贾人欲得文敏书，而惧其赝也，谋诸文敏之客。客令具厚币，介入谒，备宾主礼，命童磨墨。墨浓，文敏乃起，挥毫授贾。贾大喜，拜谢持归，悬堂中，过客见之，无不叹绝。明年，贾复至松江，偶过府署前，见肩舆而入者，人曰：‘董宗伯也。’贾望其容，绝不类去年为己书者。俟其出，审视之，相异真远甚，不禁大声呼屈。文敏停舆问故，贾涕泣述始末。文敏笑曰：‘君为人所绐矣！怜君之诚，今可同往，为汝书。’贾大喜再拜，始得真笔，归以夸人，而识者往往谓前书较工也。此又可见名家随意酬应之笔，常有反出赝本下者，可遽定真伪于工拙间乎？”［（清）叶廷琯《鸥陂渔话》，载张小庄《清代笔记日记中的书法史料整理与研究》(下)，中国美术学院出版社 2012 年版，第 551—552 页］

而非画家，他们的名也并非单纯缘于绘画。正如陈宝良所说："'名士'云云，或藉诗文而名，或藉讲学而名，或藉帖括而名，或藉谈禅而名，其间不一，很难一概而论。"① 晚明文士成名原因很多，比如陈献章以学问名世，亦能画梅花，世人求画往往未必单纯因其画梅而来，而是循其学问名望而来。相较于其他群体，文士群体更具身份优势，也更容易获得声名。这对文士以画治生来说，既是有利因素，同时也带来许多困扰，因为并非所有文士皆欲借名售画。关于文士名望与以画治生之关系，一个非常典型的例子是明末黄九烟卖画扇的遭遇：

前进士浔阳黄九烟先生，国变隐居，往吴门，访徐昭法。……叩昭法草庐，昭法饿，不能出门户，强起揖客。黄先生抱持大哭。……黄先生令铁庐持一扇，鬻之市，戒勿道姓名。铁庐持扇入市，顾者辄弃去。铁庐念昭法厨空久矣，售扇可作数日粮。乃言曰，此黄九烟诗画也。一富人即持白金数钱购之。铁庐归，以实告。黄先生暨昭法大怒曰，孺子殆不足教，速持去，索扇来还我。铁庐惴惴入市，顷之，持扇还。黄先生笑曰，孺子固当如是。②

此则记载中，同一把诗画扇，前后遭遇竟如此不同。在铁庐未道破画者名字时，"顾者辄弃去"，而明言此乃黄九烟所作后，即有富人持钱购之。有"名"与无"名"的区别，不啻天壤。我们或许可以作一推断，即此扇艺术水准可能未必有多高，或者画风在普通民众间不具吸引力。实际上，黄九烟在艺术史上并未留下太多痕迹，其画家身份也远不如其"进士"身份具有知名度与社会认可度。实际上，"进士"黄九烟的名头正是富人购买画扇的主要原因。不过，黄九烟对于借名卖扇之事，显然是非常反感的，否则也不至于让铁庐返回市中，取回画扇。黄九烟所拜访的徐枋也持相同态度。徐枋为明末遗民，他以画治生，却不落款不题

① 关于明代名士的分类及行为表现，陈宝良有《明代的名士及其风度》一文，所论颇精，可资参考。参见陈宝良《明代的名士及其风度》，《安徽史学》2018年第1期。

② （清）吴德旋：《初月楼闻见录》卷二，文明书局1985年版，第1页。

字，努力隐去画作和自己的关系。这种做法，与黄九烟在托铁庐卖扇时告诫勿道姓名，属同一逻辑，都是明清易代之际隐士维持隐居避世状态的一种努力。

然而，他们的努力往往宣告失败。正如铁庐需要宣扬黄九烟之名才能卖出画扇，徐枋之以画治生，也无法完全摆脱其名的影响。徐枋之名，正是因其遗民操守而来。他虽欲隐姓埋名，故不题字、不落款，但世人慕其名而求其画，显然不会满足于一幅没有落款和题字的作品，往往不仅要写明定制者的情况，还要表明徐枋的身份信息，宣告绘画与创作者的紧密联系。徐枋在与友人的信中曾屡屡抱怨，深深困扰于买画人的题字要求。这实在是非常矛盾的局面。

由此可见，在一个耳食之风盛行的社会中，文士要展开其治生活动，所面对的正是这样的困境。一方面，文士作为社会中文化和社会资本的占有者，有多种途径获得名望，他们往往也是拥有"名"的主要群体，而社会中对于"名"的追逐和消费，无疑为文士以画治生提供了非常好的环境；另一方面，"名"也会成为一种负累，对于黄九烟和徐枋这类隐姓埋名的遗民而言，不仅意味着节操难以持守，在清初人人自危的严密法网之中，还会带来性命之忧。同时，对专擅一艺的普通文士来说，在晚明这样一个重名的社交型社会中，如若不善于结交，声名不著，则治生活动寸步难行。这正是重"名"风气的反作用。

第四节　具体情境的观察：祝寿场合的文士以画治生活动

一、"奢""僭"与"重名"世风中的祝寿习俗

日趋奢靡的祝寿之风，可视为晚明奢僭世风之一端。一般来说，逢生辰摆设酒席、宴请亲友是惯常习俗，但在晚明时，不仅贺寿宴席排场越来越大，成为享

乐的典型场合，而且多了不少历代所无的习俗，如以诗文、书画贺寿即在此时成为惯例，充分体现了晚明人情之繁缛，也为文士以画治生提供了诸多机会。

明代贺寿之风较前代更为铺排，其中又以江南地区最为典型。明归有光称"吾昆山之俗，尤以生辰为重。自五十以往，始为寿每岁之生辰而行事。其于及旬也，则以为大事。亲朋相戒毕致庆贺，玉帛交错，献酬燕会之盛，若其礼然者。不能者，以为耻。富贵之家，往往倾四方之人，又有文字以称道其盛"①。可见重视寿辰、献酬宴会的风俗在江南一带非常盛行，以至于"不能者，以为耻"。此处归有光特别提到了文字在寿礼中的角色，这正是晚明寿礼奢靡的一大表现。以诗文为寿，尤其是寿序的惯俗，并非前代所有，而是明中后期新起的现象。当时的许多文士都注意到了这一风俗变化。清初毛奇龄有《古今无庆生日文》，专门讨论了祝寿文的由来。他认为"古有贺生文，无庆生日文"，贺生文，指的是昔日帝王圣贤"必表其所生之地与生时之瑞"，故以文记之。至于专门贺寿，则始于唐玄宗："惟唐玄宗时，张说请于上，万寿日名千秋节，此实古今庆生日之始事。然而诸王大臣以下及士庶，皆不之及。则仍是古帝王孤行一节。其与明代以后，比户称庆，无是礼也。"可见明代以前不仅不以文章贺寿，而且庆生之礼独属帝王，并不及于市井小户。追索源流之后，毛奇龄对于明中后期兴起的以文贺寿之俗深恶痛绝："此明代恶习，亟宜屏绝。即以文集观之，唐后作序者，无所不序，而独不序寿。近即俨然有生日序见文集间，则其非古法，端可验也。"②同样对明代泛滥的寿序现象予以讨论的还有明末清初的归庄，其《谢寿诗说》描述当时贺寿诗文的乱象道：

凡富厚之家，苟男子不为盗，妇人不至淫，子孙不至不识一丁字者，至六七十岁，必有一征诗之启，遍求于远近从不识面闻名之人。启中往往诬称妄誉，不

① （明）归有光著，周本淳校点：《震川先生集》（上），上海古籍出版社 2007 年版，第 282 页。
② 毛奇龄上述观点详参其《古今无庆生日文》一文，参见（清）毛奇龄《西河文集》，商务印书馆 1937 年版，第 1582—1585 页。

盗者即李、杜齐名，不淫者即钟、郝比德，略能执纸笔效乡里小儿语者，即屈、宋方驾也。①

　　有两点最值得注意，其一是以诗为寿现象之泛滥，正如上文毛奇龄所考证的，贺寿本为帝王之礼，并不及于臣众百姓，然而在明代，但凡不至于太落魄的人家，到六七十岁都很重视贺寿一事，且名人贺寿诗成为其寿礼中的必备之物；其二，以诗为寿本质上还是面子，写诗之人须是远近闻名之人，即使从未见面也能以书启求诗，同时启文中对于过寿人生平往往过分夸大，这种"诬称妄誉"，其实是在为写诗人提供基本的写作素材（因为写诗文的名士往往并不认识过寿人），具有示范与导向的作用。因此，这种贺寿之诗基本都是套路，只是带有"名"人印记的文化商品，价值在于"名"而非诗。

　　作为知名文人，归庄深深苦于贺寿诗的请求，并且提及钱谦益的类似抱怨：

　　钱宗伯为余言：苦应酬不能给，尝置胡元瑞集于案头，择其稍近似者移用之，以其活套者多耳。盖所寿之人，既无可称，而求者又多，索之又迫，势不容不出于苟且，岂惟宗伯，今之诗人亦多用此法。如此玩侮，诗尚足重乎！而得之者，犹以为此某先达、某名士之诗而珍之也，不亦愚乎！②

　　过寿之人大多并无特别值得称道之处，然而索诗者甚多，时间要求还颇为急迫，所以文士不得不采用活套，换了过寿人的姓名和部分描述，制造出一种贺寿的万能公式。钱谦益便将胡应麟集置于案头，参考其中的贺寿诗文套路。对文士而言，这种诗作并无多大意义（也许除了换取润笔），然而索诗者实际上并不在乎诗文的质量，只要写诗人的名气足够大，便令人满意。面对泛滥的贺寿诗以及无暇应付的寿诗之请，归庄不得已写了《谢寿诗说》，谢绝此类应酬性请求。上文所

① （清）归庄：《归庄集》，上海古籍出版社 1962 年版，第 493 页。
② （清）归庄：《归庄集》，上海古籍出版社 1962 年版，第 493 页。

提到的毛奇龄在《古今无庆生日文》文末，也持类似敬谢态度。二人态度如此激烈，也从侧面说明此祝寿风气之盛，以至于文士不堪其扰，不得不明文拒绝。

　　作为寿礼，绘画的必要性或许不如诗文，但二者的意义是相似的。就功用而言，寿序主要是贺寿场合的点缀，"求文之家，不识古文词为何物，无所差择，不过以为夸多斗靡之资"①。在这个意义上，绘画和诗文同属一类文化商品，绘画甚至要略胜一筹，因其更适合展示，便于夸耀。以绘画为贺寿之礼，早在宋代即有相关记载。宋郭熙曾为文彦博作一望松图祝寿，其子郭思记载了此图绘制的过程："先子以二尺余小绢作一老人倚仗岩前，在一大松下，自此后无数松，大小相亚，转岭下涧，几千百松，一望不断。平昔未尝如此布置，此特为文潞公寿，意取公子孙连绵公相之义。潞公大喜。"②松树历来是祝寿图中最常见的形象，郭熙在《林泉高致》中曾总结松画的种类有双松、三松、五松、六松、怪木、古木、老木、垂岸怪木、垂崖古木、乔松、青松、春松、长松、一望松，并注明乔松至一望松皆祝寿用。③文彦博身居高位，郭熙此图不仅有贺寿之意，而且以绵延不尽的大小无数松作喻，隐含了"子孙连绵公相"的祝福，十分贴合文彦博之身份，堪称贺寿画之典型。不过，就目前记载而言，宋代时绘画作为寿礼，主要流行于皇亲贵族和出仕官员之间，并未成为全社会的风气。随着贺寿风俗越来越铺张，绘画作为寿礼，也不再是上层文士的特权，而逐渐及于普通民众。此风明代尤盛，且发展出针对过寿人身份、性别等不同的题材套路。如为母寿往往以萱草图最为常见，明徐渭有题画诗《季先生女九姑五十，其郎君索墨萱》："萱草年年夏亦春，萱根雪里倍精神。九姑嫁去如昨日，又见儿郎拜五旬。"④萱草又名忘忧草，游子远行，慈母种萱草以减忧思，故萱草在古代往往与母爱相关，王冕即有诗《偶书》云"今朝风日好，堂前萱草花。持杯为母寿，所喜无喧哗"，将萱草与

① （清）黄宗羲：《施恭人六十寿序》，载（清）黄宗羲著，平惠善校点《黄宗羲全集》（第10册），浙江古籍出版社2005年版，第669页。
② （宋）郭思编，杨无锐编著：《林泉高致》，天津人民出版社2018年版，第121页。
③ 参见（宋）郭思编，杨无锐编著《林泉高致》，天津人民出版社2018年版，第107页。
④ （明）徐渭：《徐渭集》（第2册），中华书局1983年版，第404页。

寿母联系起来。徐渭此画是应儿郎之请为母贺寿，画墨萱再合适不过。同时，从诗题也可知此过寿者并非高官贵族，可见当时一般人家亦流行以画贺寿之风。在晚明极流行的贺寿风气中，贺寿画的物象也越来越丰富，形成了一套特有的图像暗喻系统，除了上文提到的松树和萱草以外，鹤、蓬莱、西王母、灵芝、仙翁、麻姑，以及常见的梅、竹，以及《诗经·小雅·天保》中的"九如"物象 [①]，皆成为祝寿图中的典型形象。

二、贺寿画与文士治生

风行晚明社会的祝寿之风，为文士治生提供了非常多的机会。文士的本行当然是诗文，其中又不乏兼善书画者，所以现在经常可见同一文士多种形式的贺寿之作。以徐渭为例，作为诗文书画兼善的典型，其贺寿作品也存在多种形式，既有贺寿画（如上文所述墨萱图），也不乏贺寿诗文，如友人潘又山七十寿，他有《寿潘承天七十兼贺得孙》诗，同时还代范樗作了《贺潘又山七十序》，颇能体现明人寿礼的几种常见形式。如果说徐渭属于落魄文士，代表性不足的话，还可以明李日华（1565—1635）为例再作观察。李日华为万历年间进士，官至太仆少卿，属于典型的上层仕籍文人，既没有窘迫到必须以此为生，但也不乏润笔收入，因此颇能看出当时社会风气中文士在贺寿场合治生的一般状态。李日华亦诗文书画兼长，其贺寿作品也有各种形式，如画有《画松寿吴长裕》，诗有《寿人夏月

① "九如"指"如山、如阜、如陵、如岗、如川之方至、如月之恒、如日之升、如松柏之荫、如南山之寿"，语出《诗经·小雅·天保》篇：天保定尔，亦孔之固。俾尔单厚，何福不除？俾尔多益，以莫不庶。天保定尔，俾尔戬谷。罄无不宜，受天百禄。降尔遐福，维日不足。天保定尔，以莫不兴。如山如阜，如冈如陵，如川之方至，以莫不增。吉蠲为饎，是用孝享。禴祠烝尝，于公先王。君曰卜尔，万寿无疆。神之吊矣，诒尔多福。民之质矣，日用饮食。群黎百姓，遍为尔德。如月之恒，如日之升。如南山之寿，不骞不崩。如松柏之茂，无不尔或承。后世取其中"万寿无疆"之祝，以"九如"为贺寿之意。"九如"图像的贺寿画，以陈洪绶的《宣文君授经图》最具代表性，关于此图及明代九如祝寿情况，参见万笑石《九如：从陈洪绶〈宣文君授经图〉中的山水屏风说起》，《故宫博物院院刊》2019 年第 9 期。

诞》，序有《贺董孺人节寿序》，等等。值得注意的是，这些贺寿作品中并不全是以自己的名义为人贺寿，还有不少作品，如《应友求寿人诗八首》之类，李日华可能与过寿人并不相识，是应友人之请而代作，类似情形应该不乏润笔收入。

　　具体到绘画，文士创作的贺寿画，可以分为如下几类。第一类当然是以自己的名义为亲朋好友贺寿，比如王翚为宋骏业作《泰岳松风图》（图3-1），贺其四十寿辰。此图题识云：

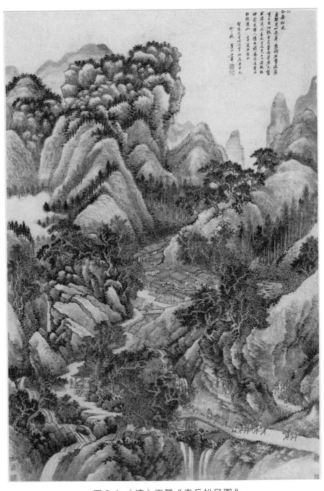

图3-1 （清）王翚《泰岳松风图》

泰岳松风。巨然有此图，峰峦树石，笔法严重，不用细皴，全是摹仿董源。其郁然深秀，具有太古之色。不以姿致取妍，愈见昔人构思精密，非后学所能拟议也。壬申夏五写正坚翁先生，时值四十初度，并申九如之祝。虞山王翚。①

《离骚》中有"皇览揆余初度兮，肇锡余以嘉名"之句，后遂以"初度"指生辰。时值宋骏业四十初度，王翚作此《泰岳松风图》为其贺寿，极为用心。宋骏业与王翚的关系比较亲密，王翚得以绘制《康熙南巡图》便是由宋骏业举荐，而这一机会对于王翚声望的提高有重要意义。同时，宋骏业亦以画名，是典型的士大夫画家，因随王翚学画而画艺大进，世人往往目之为王翚所创虞山派的传人。因此，此幅《泰岳松风图》作为礼物，直接由王翚赠予宋骏业，是画家的个人行为，并非受人所托，也就不存在治生的问题。

第二类贺寿画，便是画家受人所托而作，即并非出于自己的需求，而只是将绘画作为一种礼物或者商品交给求画人，求画人再以自己的名义送出贺寿画。这种贺寿画的商业行为，最典型的当数仇英。据记载，吴中富人为庆祝其母八十大寿，请仇英到家作画，招待极奢，并奉上千金。② 仇英卒于嘉靖年间，正当世风转折期，他应富人之邀作贺寿画的过程，可视为贺寿画商业化的典型案例。

这种受人请托而作的贺寿画，是文士以画治生活动中的重要类型。上文已提到徐渭曾应某儿郎之请，作墨萱为其母贺寿，在此种情形中，徐渭并非贺寿行为的发出者，而只是贺寿画的完成者，按照惯例可能有润笔收入，当然此种回报也可能表现为人情或者其他方式。

明末清初文士以此为生者应当不在少数。不过就现存的绘画作品而言，固然有不少贺寿的典型画作，比如沈周为老师陈宽贺寿而作的《庐山高》，或者吴历为

① （清）王翚著，俞丰译注：《王翚画论译注》，荣宝斋出版社 2012 年版，第 70 页。
② 杨恩寿《眼福编初集》卷十一记载："周六观，一字为舜，为吴中富人。丁酉年聘十洲主其家，越壬寅始成是卷，为其母八十之庆。岁奉千金，饮馔之丰，逾于上方。月必张灯集女伶歌燕数次，无怪十洲之肯抛心力，惨淡经营，至于如此。"（清）杨恩寿：《中国历代书画艺术论著丛编·眼福编初集》，中国大百科全书出版社 1997 年版，第 563 页。

友人金造所作《静深秋晓图》，但大多为画家自己为师友贺寿而作，并非受人所托。具体到受人请托而作的商业性贺寿画，在艺术史中并没有特别多的具体作品可供分析。究其原因，大概有二。首先，这种绘画的经济交易历来为文士所讳言，关于绘画创作的经济原因与具体场合、细节往往缺乏记载，所以即使有此类受人所托的画作流传到现在，也很难判断其创作情境。其次，此类应酬性创作可能很少能保存到现在，绘画相比于诗文，流传难度更大，尤其是明末清初时为普通民众所绘的贺寿画，因为受画者的身份及储存环境，更是极易散失。同时，和满是套路的贺寿诗文一样，此类贺寿画亦有一定程式，在绘画史的鉴藏标准中较为边缘，这种实用性绘画在当时雅俗观念比较严格的收藏和流通系统中并没有优势①，不容易保存下来。

不过艺术史材料的匮乏并不妨碍我们探讨贺寿场合中的文士治生活动，因为当时文士的文集中存在着大量的贺寿材料，足以让我们了解到贺寿活动的一般情况。这些贺寿材料从多个角度提供了文士以画治生的信息。首先是绘画的题材。得益于明代文人诗画合璧的创作习惯，我们可以从文集中大量的题画贺寿类诗作中获知当时贺寿画的物象内容。以晚明文士李日华为例，其《恬致堂集》中不乏题贺寿画之诗，比如《题南极像寿成怀川》②《题画松寿许母》③《题仙山图寿吴伯恭》④《题松柏图寿吴伯昭》⑤《题松鹿图寿庄心云》⑥，等等，由诗题即可知其物象，

① 明末清初时的收藏观念，雅俗之分比较明确，日常应酬性的绘画大多被视为"俗"画，较少进入收藏视野。明末清初收藏观念的雅俗观念，可与清代中期对比来看。乾嘉时期曹振镛《书画目录》中记载了其所藏书画，其中就包括了不少用以贺寿的画作，比如明人《芝兰献寿》、陈洪绶《无量寿佛》之类，而这种日用性绘画及其用途的记载，在明人的收藏目录中甚少见到。明代对于贺寿用的"俗"画的不重视，是贺寿画（除了部分名家作品）很少流传至今的重要原因。关于曹振镛《书画目录》的研究可参考陆蓓容：《国家图书馆藏〈书画目录〉与曹振镛的旧藏》，载陈野编《艺术·美学·文化：地域美术史研究论文集》（第一辑），浙江工商大学出版社2017年版，第301—308页。

② （明）李日华撰，赵杏根整理：《恬致堂集》（上），上海古籍出版社2012年版，第26页。

③ （明）李日华撰，赵杏根整理：《恬致堂集》（上），上海古籍出版社2012年版，第26页。

④ （明）李日华撰，赵杏根整理：《恬致堂集》（上），上海古籍出版社2012年版，第40页。

⑤ （明）李日华撰，赵杏根整理：《恬致堂集》（上），上海古籍出版社2012年版，第42页。

⑥ （明）李日华撰，赵杏根整理：《恬致堂集》（上），上海古籍出版社2012年版，第43页。

如南极寿星、松、仙山、鹿等，皆为当时常见的贺寿画取材。这类题贺寿画的诗作非常多，我们可以作一大概推测，其中应该不乏应人所请而作的贺寿诗画，并非全出于李日华自己的贺寿需求。其次，从文士的诗文中，还可以看出当时贺寿场合请文士作诗画的一般情形。以陈洪绶为例，他有《寿胡母文》，记载"壬子季冬二十日，为夫人五十四岁之辰也。洪绶社兄锦石与其弟机石索寿图、寿言，筋夫人也"①。此寿图并未保存下来，寿言却完整留存在陈洪绶的文集中。由此记载可知，过寿人家子孙为长辈贺寿，往往会请当地名士作贺寿图或贺寿诗文，这在当时几乎是惯例。在陈洪绶的例子中，索画人为陈洪绶亲近之人，故可直接求画，如若求画者与画家并不相识，只是慕名索画，还需请双方都相熟之人作中间人，在其中穿针引线。许多资料都表明了此一惯例在当时的实际通行情况，李日华有诗《余懒应酬，有欲乞书者辄倩儿孙辈追索，因自嘲》，诗题即昭示了索书者的行事方式。对于这种"倩儿孙辈"的交往惯例，前文已论及的"名士牙行"现象正是其代表。

总而言之，晚明贺寿之风较前代更盛，礼俗也更为繁复，尤其喜爱以诗文书画作为寿礼。此种风气中，文士往往会收到贺寿诗文与贺寿图的创作请求，并以此获取润笔，补贴生计。可以说，晚明贺寿的奢僭之风为文士以画治生提供了有利的环境。

如果说上一章主要论及文士主体如何看待绘画、如何看待治生，那么在这一章的分析中，文士更多处于一种被"凝视"和追逐的位置。正因如此，其文化产品才可以实现其经济价值，成为商品。那么，明末社会如何为文士提供了以画治生的独特空间？具体可以从以下几个方面来理解。

首先，晚明社会的特点是"奢"与"僭"。"奢"是物质极大丰富以后，社会消费的主要趋势；"僭"则是另一种必然：随着民众普遍富裕，原本只有少数富裕群体才能享受的特权与物品，当然也就成为整个社会所追求的资源，原本稳固的

① （明）陈洪绶撰，陈传席点校：《陈洪绶集》，中华书局2017年版，第23页。

社会身份等级遂遭受冲击，出现了身份感觉的失衡。绘画在此种奢僭世风中备受追逐。一方面，绘画并非日用所需，而是具有奢侈品性质，因此能够彰显财力，同时尚奢世风重的消费风气，诸如旅游、建造园林楼阁等，也为文士提供了诸多以画治生的机会，现存不少出游与园林相关图绘正是其明证；另一方面，绘画还具有文化意义，是一种被"特殊化"的文化商品，可以彰显身份。在不断扩大的购藏热潮中，不仅前代名家作品广受追捧，当代画家亦受到艺术市场的认可，这对以画治生文士而言显然是非常有利的机会。

其次，与"奢""僭"相关的，还有晚明对于"名"士的崇拜。对于"名"人书画的消费，意味着面子，往往含有身份等级的意味，而在一个金钱冲破传统身份体系的社会环境中，名气与面子正是稀缺资源，是身份竞争场域中至关重要的筹码。所以，如果说奢与僭提供的是绘画的消费空间的话，那么一个重"名"的社会，则为文士以画治生提供了进一步的助力：毕竟，不是所有人都具有鉴赏绘画的能力，在一个耳食之风盛行的社会，文士之"名"正是其文化产品得以行销的最重要保障。

整体而言，文士之所以能够以绘画维持生计，与晚明社会对文人文化的追逐密不可分。无论是奢靡世风中对园林图、记游图的热衷，还是购藏热潮中对文士绘画的追捧，都体现了社会对文人文化的认可。至于对名士及其文化产品的追逐，则更是这种世风的直接体现。这种追逐进而体现为一种消费风气，文士绘画以此进入艺术市场，成为具有经济价值的商品。

第四章

身份与焦虑：

文士以画治生的心态析论

本章主要关注的，是文士以画治生活动中的心态，也即他们如何认识、对待以画治生这件事，关注的核心问题是什么，以及如何进行自我言说，等等。前文已经论及，明末清初绘画风气在文士群体间非常流行，绘画的地位相较前代有了较大提升。那么，这是否意味着文士以画治生便不再有精神负担、成为理所当然了呢？答案当然是否定的。对文士来说，以绘画为业余遣兴和以绘画为生计显然具有不同意义。绘画作为文人艺术，并不像诗文书法有先天的合理性：诗文正是文人的立身所在，书法亦属文士的基本素质，历代选拔人才时皆不乏对于书法的考核；绘画的历史则充满挣扎，在其成为普遍接受的文人艺术之前，经历了漫长的观念建构与实践开拓的过程。经过文士的理论言说与创作探索，绘画在明代终于得到普遍认可，其工匠属性也越来越淡薄。但文士以业余的身份涉足绘事，与以此为生毕竟是两回事。绘画能够得到文士的认可，正是因为有业余态度作保证，由此方能不为人所役使，使绘画成为精神性的游艺活动。而以画治生无疑正与此相反，不仅有枉己徇人之嫌，而且就实际行为而言，文士更难以自别于职业画匠。因此，文士在以画治生活动中，往往存在着身份的焦虑，其心态亦颇为复杂。本章聚焦这一问题，从多层次对文士的身份焦虑和治生心态展开讨论。同时，为了更好地呈现文士以画治生的实际职业状态、对其职业性有更合适的理解，余论部分专门讨论了"如何看待文士以画治生职业性"的问题，希望此一部分的补充能够使本章的观点与论述更为完整。

第一节　业余与职业：身份焦虑的历史理路与现实语境

明末清初的文点为文徵明后人，明亡后卖画自给。朱彝尊为其作的墓志铭中记载了这样一事："有富人子，兼具金求画，期以三日走取，君恚曰：'仆非画工，何得以此促迫我？'掷金于地。其人再请，不顾。"① 此则记载极为典型，文点"仆非画工"一语，明白道出了以画治生文士的身份困扰。前文已论及，在笔耕传统中，以画为生是文士"非力不食"义利观的体现，以一己所长维持自身的独立而不必乞食于人，并履行仰事俯育职责，无疑是符合儒者道义的。但这并不意味着文士以画治生的过程中不存在焦虑。文点的遭遇正体现了此种焦虑的核心——与画工身份的混淆，进而丧失士的尊严。总体而言，文士与职业画工之间的区别是多层次的，无论是较为明显的社会地位，还是更深层次的创作独立性，以及具体的画法与风格，都存在显著不同。这种差别并不只是明末清初观念所造成，而是由历代累积而来。以下便对其历史脉络与明末清初的现实观念语境作一梳理，以更好地理解"职业"与"业余"之别的成因与表现，进而明了明末清初文士所面临的观念气候。

一、君子不器：业余化态度的历史理路

文士以"依仁游艺"的业余态度对待绘画，本质上是此一群体"君子不器"理想的体现。《论语·为政》中说"君子不器"，《礼记·学记》也提到"君子曰：

① （明）文震孟等撰，陈其弟点校：《吴中小志续编》，广陵书社 2013 年版，第 108 页。

大德不官，大道不器"。"君子不器"该作何理解？孔颖达在《礼记正义》中认为，"器谓物堪用者，夫器各施其用，而圣人之道弘大，无所不施，故云不器。不器而为诸器之本也"。"器"所指涉的，是具体化的用途，孔子所谓的"不器"，强调的是要超越其具体的、"各施其用"的局限，达到"无所不施"的"道"的层面。所以，真正的君子并不局限于具体的职事、专能，而是具有更高的能力，可以随境而化，能够有余裕地应对不同的境遇，满足不同的事务要求。这是一种与"道"合的境界，所以能够不役于人。孔子曾称赞颜回道："用之则行，舍之则藏，唯我与尔有是夫！"（《论语·述而》）行藏之间，正是君子对于自身状态的主动掌握。君子以弘道自任，所以不当以一器限之，更不屑于在道不行的乱世为昏君驱使为器。美国汉学家列文森对"君子不器"有颇为透彻的理解，其《儒教中国及其现代命运》一书的译者季剑青将其概括如下：

　　在列文森看来，儒家追求的是一种圆融而完整的人格。"业余性"意味着"抵制专业化，抵制那种仅仅把人作为工具来使用的职业化的训练"，"君子不器"是儒者处世的指针，他的目标是通过各种世俗事物上的磨炼不断提升自己的修养，直至达到道德上完善的境界，并以自身为楷模来教化民众，影响统治者。①

　　此一表述，正道出了"君子不器"观念下儒者行事的内部逻辑，也揭示了"业余性"在儒家观念中的重要性。

　　值得注意的是，"君子不器"并不是否定"器"之用。在《论语·公冶长》中，"子贡问曰：'赐也何如？'子曰：'女，器也。'曰：'何器也？'曰：'瑚琏也。'"瑚琏为宗庙礼器，孔子以子贡为瑚琏，并不是一种批评，而是在讨论子贡

①　季剑青：《超越汉学：列文森为何关注中国》，《读书》2019年第12期。

才智能力之所长。① 对于君子的具体才能，孔子一直都是很重视的。孔门的四科十哲即是才能具化之代表："德行：颜渊、闵子骞、冉伯牛、仲弓。言语：宰我、子贡。政事：冉有、季路。文学：子游、子夏。"（《论语·先进》）君子的才能通过具体的实践方能有用于世，孔子亦重视才的实践，他在谈诗教时，便认为"诵《诗》三百，授之以政，不达；使于四方，不能专对；虽多，亦奚以为？"（《论语·子路》）正可见此种重视实用的态度。

不过，君子的才能在具体的实用中虽显示为"器"，但同时仍然能保有"不器"的意识，而普通人从事于具体职事，却未必能有此种领悟——这正是君子和常人的最大区别。换句话说，"君子不器"作为理想，并非反职业化的，而是强调不拘于一业，能够保持"不器"的追求。对此，王阳明的一段见解颇可参考。《传习录》中载弟子问于王阳明："孔门言志，由、求任政事，公西赤任礼乐，多少实用？及曾晳说来却似耍的事，圣人却许他，是意何如？"王阳明答道："三子是有意、必，有意、必便偏着一边，能此未必能彼。曾点这意思却无意必，……三子所谓'汝器也'，曾点便有'不器'意。"② 在王阳明看来，三子正是因为以具体的职事为志业，故有"器"之嫌；相形之下，曾点的回答无所谓必须不可之"形"，正是"君子不器"的态度。君子之所为并无固定程式，如果能够遵从自心之良知，任天而动，无所谓"意必"，那么无论从事何种职事，都合于"君子不器"的境界。

将此种人生态度移之于画，便能明白文士对于绘画的态度了。具体来说，"君子不器"与文士绘画的关系，可从几个方面来理解。一方面，君子以弘道自任，所为者大，若汲汲于眼前的职事，不能见道之本体，便只能在"器"的层面发挥作用，不具有君子的根本领悟。这一点在文士涉足绘画时，体现得非常明显。在

① 《论语》中的类似场景并不少，如《论语·先进》中，"季子然问：'仲由、冉求，可谓大臣与？'子曰：'吾以子为异之间，曾由与求之间。所谓大臣者，以道事君，不可则止。今由与求也，可谓具臣矣。'"又如《论语·雍也》中，"子曰：雍也，可使南面"。通过此类对话，学生可以找到自己的位置和所长，孔子也可以借以摆明自己的观点。

② （明）王守仁著，马祝恺主编，罗海燕点校：《传习录》，金城出版社2018年版，第47页。

政事之余偶一为之的文士，与整日殚精竭虑、以此为生的画工，最大的不同便是此种"器"与"不器"的区分。文士能够在绘画中以大观小，看到画中物象的真精神，故而能在绘画中传"神"，能做到"气韵生动"——无论这些论画术语在历代有怎样的内涵变迁，其所牵涉的画科有怎样的转移，它们都代表着文士绘画"不器"的特殊之处。以苏轼论士人画为例，他认为"观士人画，如阅天下马，取其意气所到。乃若画工，往往只取鞭策、皮毛、槽枥、刍秣，无一点俊发，看数尺许便倦"①。苏轼所谓"俊发"，正是士人画的特殊之处，能够把握神气之所在。画工只取皮相入画，正是其局限于"器"层面的结果。文士绘画这种特出之处，后世往往以"士气"称之，如明高濂《燕闲清赏笺》中即记录道："今之论画，必曰士气。所谓士气者，乃士林中能作隶家画品，全用神气生动为法，不求物趣，以得天趣为高，观其曰写而不曰描者，欲脱画工院气故尔。"②由高濂对于画坛的此种观察，可以看到元明以来文士绘画在"不器"层面的发展变化。从形与神，到"似"与"不似"，再到物趣与天趣，以至于"写"与"描"，逐渐发展到形而下的画法层面，文人画于是成为一种道技兼备的艺术。可以说，这种滚雪球般的阐释的出发点，正是文士之所以区别于画工的"不器"。

另一方面，"君子不器"的理想还涉及绘画在文士诸艺术中的地位。从最高的理想而言，君子是"不器"的，然而在具体施行中，总需有一具体的器之形，方能发挥效用，施展才华。于是选择何种"器"、在何种事业上投入时间精力，便成了值得斟酌的问题。传统史官对于诗书文艺诸门类往往持不同态度："诗书礼乐，所失也鲜，故先王重其德；方术伎巧，所失也深，故往哲轻其艺。"③在各种具体的事务中，因为与道的关系有远近之分，对于成德的意义各自不同，所以其地位也有高下之别。为天子师、实现周公之治，当然是文士最理想的事业，相比之下，方术技艺是处于较低的地位的。汉蔡邕虽然诗文名动天下，书法绘画更是堪

① （宋）苏轼著，李之亮笺注：《苏轼文集编年笺注》（第九册），巴蜀书社 2011 年版，第 619 页。
② （明）高濂编撰，王大淳校点：《遵生八笺》（重订全本），巴蜀书社 1992 年版，第 563 页。
③ （北齐）魏收：《魏书》，中华书局 1974 年版，第 1972 页。

称大家，但仍认为"书画辞赋，才之小者"（《陈政要七事疏》）。但正所谓"依仁游艺"，先哲虽然认为"艺成而下"，却并非否定艺术，而是强调其中的德本艺末的次序。所以文士论画，亦依从此种逻辑，对绘画在诸艺术门类中有较为明确的定位。苏轼在《与可画墨竹屏风赞》中云："与可之文，其德之糟粕；与可之诗，其文之毫末。诗不能尽，溢而为书，变而为画，皆诗之余。其诗与文，好者益寡，有好其德如好其画者乎？悲夫！"[1] 苏轼此段评论，可谓宋人关于艺术诸门类与士人之德关系的典型代表，以士人之德为本，发而为士人之艺，而其中又以文之地位为最高，诗次之，书与画又分列其后。明叶盛在《水东日记》中记载范启东"闻之前辈云：士大夫游艺，必审轻重，且当先有迹者。谓学文胜学诗，学诗胜学书，学书胜学图画"[2]。此段论述中文、诗、书、画的次序，正是士大夫对于"艺"诸门类地位的认识。清代龚贤在《龚半千课徒稿》中也有类似表达："画要有士气何也？画者诗之余，文者道之余。不学道，文无根；不习文，诗无绪；不能诗画无理。"[3] 龚贤此处不仅言及绘画和道、文、诗之间的关系，还特别谈及学习后三者对于学画的意义，可视为对此一次序关系的引申发展。

由此可见，虽然文士在宋代以后越来越重视绘画，也经常有画"上达于道"的言论，但若将绘画置于文士众艺之中，其地位与诗文并不具有可比性，甚至要次于书法。元初理学家刘因在评论王维的《辋川图记》中曾感叹："呜呼！古人之于艺也，适意玩情而已矣。若画，则非如书计乐舞之可为修己治人之资，则又所不暇而不屑为者。"[4] 因此，自命为儒生的士人往往耻以画名，如宋邓椿《画继》记载朱敦儒（字希真）事："秦桧当国，有携希真画山水谒桧，桧荐于上，颇被眷遇。与米元晖对御辄画，而希真耻以画名，辄退避不居也。故常告亲友曰：'吾非善画者，所画多出钱端回之手。'其实非也。"[5] 邓椿一句"其实非也"，透露出朱

① （宋）苏轼著，李之亮笺注：《苏轼文集编年笺注》（第三册），巴蜀书社 2011 年版，第 242 页。

② （明）叶盛撰，魏中平校点：《水东日记》，中华书局 1980 年版，第 41 页。

③ 刘海粟主编，王道云编注：《龚贤研究集》（上集），江苏美术出版社 1988 年版，第 150 页。

④ （元）刘因：《辋川图记》，载王云五主编《静修先生文集》，商务印书馆 1936 年版，第 40 页。

⑤ （宋）邓椿：《画继》，载于安澜编著《画史丛书》，河南大学出版社 2015 年版，第 369—370 页。

敦儒耻于以画见知的微妙心理。此处与朱敦儒一起"对御辄画"的米元晖为米芾之子米友仁，因书画受知于上。在朱敦儒的例子中，米元晖作为士人的另一种路向而存在，让我们注意到士人中确实有许多擅画且以画知名者。在"君子不器"的基本原则中，他们之立身处世又是何种思路？这就涉及第三个方面，即擅画文士如何避免陷入画工的"器"的处境。

关于此一问题，一个值得关注的例子是唐代王维。王维的特殊之处在于他的身份完美符合了擅画文士的理想：官至尚书右丞，诗文名动天下，又擅画以传其风雅。王维对绘事的留心，应当与阎立本一样出于天性，他有诗《偶然作其六》云：

老来懒赋诗，惟有老相随。宿世谬词客，前身应画师。

不能舍余习，偶被世人知。名字本皆是，此心还不知。①

王维此诗非常有名，尤其"宿世谬词客，前身应画师"一联，在后世被屡屡提及②，已成为后世对王维的记忆点之一。而其核心关注点便是其中"词客""画师"的身份之别。如朱景玄《唐朝名画录》称："（王维）尝自题诗云：当世谬词客，前身应画师。其自负也如此。"③为何自负？王维对于举世皆知的"词客"身份，反而谦称为"谬"，而对于自己的身份，又略带谐谑意味地归为"画师"，这

———————

① （唐）王维著，张勇编著：《王维诗全集》，崇文书局 2017 年版，第 64 页。

② 除了朱景玄《唐朝名画录》，此联诗还多次出现于对王维的评论中，如宋阮阅《诗话总龟》前集卷十三："《古今诗话》：王摩诘酷好画山水。其画山耸谷邃，云浮水飞，意出尘外。尝自题云：宿世谬词客，前身应画师。"宋葛立方《韵语阳秋》卷十四："王摩诘自谓'宿世谬词客，前身真画师'。故窦蒙所著《画拾遗》称之云：'诗合国风，画关山水，子华之圣，加以心融物外，道契玄微，则其用笔清润秀整，岂他人之可并哉！'"明董其昌《画禅室随笔》卷四："王右丞诗云：宿世谬词客，前身应画师。余谓右丞云峰石迹，迥合天机，笔思纵横，参乎造化，以前安得有此画师也。"明王世贞《弇州四部稿》卷一三七："公绘事既妙绝，而奉佛尤笃。所画罗汉，于端严静雅外，别具一种慈悲意。此君当云'夙世自禅伯，前身应画师'，乃称耳。"［（唐）王维著，张勇编著：《王维诗全集》，崇文书局 2017 年版，第 64 页］

③ （唐）王维著，张勇编著：《王维诗全集》，崇文书局 2017 年版，第 64 页。

在阎立本以画师为耻的著名故事过去尚且不足百年的时代，无疑是非常惹人注目的。画工一直都不是什么值得称耀的身份，即使是在千年之后的明末，陈洪绶自称"乞与人间作画工"，也仍带有不可解脱的悲凉自嘲意味。所以，若不是王维对自己的"非画师"身份十足自信，又怎会有如此言论。这正是朱景玄所谓王维"自负"之处。后人对王维此种身份特点，不乏犀利的评论："余尝谓王摩诘玉琢才情，若非是吟得数首诗，则琵琶伶人，水墨画匠而已。"① 此为明代李日华语，他认为王维之所以能摆脱"水墨画匠"之身份，正在于其诗名。对于绘画的地位，李日华的态度颇值得注意："士人以德义文章为贵，若技艺多一不如少一。不惟受役，兼亦损品。"② 这种强硬态度，看似出自尊德行轻文艺的理学家，但事实却是，李日华自己就是颇具名望的文人画家，山水极富清逸之致，董其昌对其有颇高评价。③ 作为擅画文士发出此类言论，在评人的同时，也可见其自处之道：擅画文士若想不被人当作琵琶伶人、水墨画工，须有士人德义文章作为支撑，后者方为文士立身之本，也是其身份评判之基石。这种观念可谓其来有自，苏轼对于文同的评价，即是这种传统的明证，他在《书文与可墨竹（并叙）》中说："文与可有四绝：诗一，楚辞二，草书三，画四。与可尝云：世无知我者，惟子瞻一见，识吾妙处。"④ 将文与可最负盛名的画排于末位，正是为了突出其非画工的文人本色，与上文"其诗与文好者益寡，有好其德如好其画者乎"的感叹出乎一心，彼此呼

① （明）李日华：《竹嬾论画》，载俞剑华编著《中国历代画论大观·第四编·明代画论》（一），江苏凤凰美术出版社 2017 年版，第 119 页。

② （明）李日华：《竹嬾论画》，载俞剑华编著《中国历代画论大观·第四编·明代画论》（一），江苏凤凰美术出版社 2017 年版，第 119 页。

③ 李日华《味水轩日记》卷四有这样一段记载："项于藩来，出余旧所图扇，已为董思白题云：今士大夫习山水画者，江南则梁溪邹彦吉，楚则郝黄门楚望，燕京则米友石，嘉兴则李君实，俱寄尚清远，登高能赋，不落画工蹊径。余并得受交，亦称知者。"此中李君实即李日华，董其昌对其绘画是颇为赞赏的。[（明）李日华著，屠友祥校注：《味水轩日记》，上海远东出版社 1996 年版，第 209 页]

④ （宋）苏轼著，李之亮笺注：《苏轼文集编年笺注》（第十一册），巴蜀书社 2011 年版，第 283 页。

应。后世无数擅艺文人皆仿照此类排序，来突出自己的身份①，正是此种观念的流风。因此，明末清初的文人画家虽以画为生，但并不废其诗文本业，如龚贤曾编选中晚唐诗，其卖画所得一部分便是为了此种文人诗癖。又如恽寿平虽以画治生，但仍有著述之志，与友人书信往来亦常常谈诗论文。总之，无论是立德、立功还是立言，文士在艺事之余，当自有一立身所在，方能避免成为专注末事的画工之"器"。从这个角度来看，中国文士虽然看起来偏好业余，但实际上对于本业一点也不含糊，不惟不可业余，反而要"志于道，据于德，依于仁"，以此为毕生追求。

综上所论，文士对于绘画的业余化态度，本质上是"君子不器"理想的体现。此一理想不仅影响到了文士对于绘画地位的认识（即文、诗、书、画的基本位次），也决定了文士对待绘画的态度（即依仁游艺），同时，还提示我们去注意文士绘画中有别于画工的"不器"的一面：无论是对于文人本业（如诗文、德行）的强调，还是在绘画中追求气韵与士气，都是文人在绘事中追求"不器"的具体表现。在理解明清文士与绘画的关系时，尤其是在讨论他们以画为生的"职业化"状态时，"君子不器"作为文士阶层根深蒂固的思想传统，无疑可以提供理解此种行为的钥匙，有助于更好地把握此一时期文士寄居于理想与现实之间的生存状态。

二、明末清初绘画业余化的现实语境

明了了文士绘画业余性的思维脉络，再来看"职业"与"业余"问题在明末清初的现实语境。具体而言，此一时期文士在谈论绘画的业余、职业相关问题的时候，关心的到底是什么？行家、隶家、文人、画工，这些具有职业与业余色彩

① 如金农《题徐青藤花卉手卷后》记载徐渭曾自称："书第一，画次；文第一，诗次。"齐白石亦曾自称："诗第一，印第二，字第三，画第四。"这种惯例还出现在他人对画家的评价中，如评价近代李瑞清时，柳肇佳在《清道人传》中称其："文第一，诗第二，题跋第三，论书第四。"［参见郑翔主编《江西历代进士全传》（二），上海古籍出版社 2016 年版，第 1084 页］

的话语，是否各自有不同的侧重点？他们是从哪些层面理解绘画之业余性的？如果说对"君子不器"观念的历史考察提供了理解文士思维与行事的传统参照，那么对明末清初绘画业余性观念的针对性分析，则有助于我们更好地理解此一时期文士以画治生的现实焦虑和治生心态。

总的来说，明代关于绘画业余与职业的讨论，从身份逐渐延伸到了作画风格与技巧层面。这种转变可以从"行隶之分"的讨论中看出。正如前文所论，文人对于绘画一直持"依仁游艺"的态度，不屑于像画工一样在"器"的层面进行绘画活动，故对"业余"与"职业"有多个层面的区分。这种区分当然是从身份开始的，比如宋郭若虚《图画见闻志》中认为"轩冕才贤、岩穴上士"能够"依仁游艺，探赜钩深，高雅之情，一寄于画"①，其人高，故其画亦高。在文人以业余身份参与绘画的风气逐渐兴起的宋代，郭若虚的此种观点非常典型。这种对于业余身份的强调，后世主要体现为"行隶之分"。行家指内行，也即职业画家；隶家，亦作戾家、利家，指业余从事者。以此二者作为绘画中职业与业余的区分，元代时即已发其端绪。据元末明初曹昭《格古要论》记载：

> 赵子昂问钱舜举曰："如何是士大夫画？"舜举答曰："隶家画也。"子昂曰："然。"余观唐之王维、宋之李成、徐熙、李伯时，皆高尚士夫，所画盖与物传神，尽其妙也，近世作士夫画者，其谬甚也。"②

由元钱选与赵孟頫的此番对话，可窥知士夫画由宋至元的大概变化。自宋代苏轼、文同等人在士夫画的理论和创作方面都有所尝试以后，此一"业余"身份的绘画形态逐渐流行开来，越来越多文士开始涉足绘事。然而，此种业余身份的弊端亦十分明显：如果说苏轼、文同等人因为个人修养足够，尚且可以保证绘画创作的水准的话，那么更多业余身份的文士参与绘画，则难免有鱼目混珠之作，

① （宋）郭若虚：《图画见闻志》，载于安澜编著《画史丛书》，河南大学出版社 2015 年版，第 201 页。
② （明）曹昭、（明）王佐：《格古要论》，金城出版社 2012 年版，第 162 页。

品质参差不齐。赵孟頫"近世作士夫画者谬甚"的评价，正反映了后世文人继承宋代士夫画的此种弊端，即"业余"身份导致其绘画缺乏实际技巧，不能像李成、郭熙等"高尚士夫"一样能够"与物传神"。钱选作为精于绘事者，称此类文士绘画为"戾家"画，显然带有贬义，并不赞赏绘画的业余状态，而赵孟頫则欲为文士绘画张目，为之清理源头、重新定义，上追王维、李成、郭熙、李伯时等真正的戾家"士夫画"，试图以此矫正空疏时风。

赵孟頫的此种努力，其效果是不容忽视的。自此之后，行隶之分不断被提起，戾家的地位亦随之提升。可以说，从元到明正是文士绘画逐渐树立其地位的过程。到了明中后期，以沈周、文徵明画风为代表的吴派文人绘画风行一时，戾家画已得到广泛承认，并且产生了新的面貌。明屠隆在《画笺·元画》中有一段当时颇为流行的议论："评者谓士大夫画，世独尚之。盖士气画者，乃士林中能作隶家，画品全法，气韵生动，不求物趣，以得天趣为高，观其曰写，而不曰画者，盖欲脱尽画工院气故耳。"① 由屠隆此段概括，可以看出此时文士业余绘画的特点。一方面，士大夫业余绘画"世独尚之"，有风行草偃之势；另一方面，此种绘画的风格和图式也趋于明晰与确定，特点得到关注。正如屠隆所说，隶家士夫画，其长处正在气韵生动，能得天趣，这与职业画工拘拘于绳墨的状态是非常不同的。相比之下，职业行家画的长处则在于技法的精到，这似乎又是专尚气韵的文士业余绘画所不及的。同时，作为硬币的反面，士夫画容易流于空疏，有缺乏实际功力之虞，而行家画则容易拘束于成法，不能得画之天趣。由此，"行家"与"隶家"不只关涉作画者的身份，而是进一步带有了风格含义，成为论画的常见语汇。如明何良俊评论沈周仿倪瓒画时，认为"石田学黄大痴、吴仲圭、王叔明皆逼真，往往过之，独学云林不甚似"，并提到自己所藏沈周仿倪瓒的一幅作品"画法稍繁"，"比云林觉太行耳"。② 沈周的仿作因为技巧太过繁复，而无法得到倪瓒天真

① （明）屠隆：《画笺》，载俞剑华编著《中国历代画论大观·第四编·明代画论》（一），江苏凤凰美术出版社 2017 年版，第 70—73 页。
② （明）何良俊撰，李剑雄校点：《四友斋丛说》，上海古籍出版社 2012 年版，第 195 页。

幽淡的韵味，故何良俊以"太行"评之。沈周本为典型的隶家文人画家，而何良俊评之以"行"，可见"行""隶"作为评价语汇已超出了基本的身份观念，而具有了独立的风格意义。

与此同时，因为行家、隶家各自存在的缺憾（缺乏天趣或流于空疏），新的价值观念也在形成，"作家、士气咸备"逐渐成为新的论画导向。如文徵明在《跋文湖州盘谷图卷》中评论文与可和许道宁的画：

> 右文与可画《盘谷叙图》，人物山水高古秀润，绝类李伯时。……然评者谓道宁之笔，颇涉畦径，所谓作家画也。而与可简易率略，高出尘表，独优于士气。此卷作家士气咸备，要非此老不能作也。①

在文徵明此番议论中，有两点值得注意。首先，"士气"与"作家"无疑有高下之分。虽然文与可与许道宁用笔有极为相似处，但在文徵明的评价中，"士气"被用来称赞文与可的画作，而"作家画"则成为许道宁绘画的遗憾。文徵明此种态度并非个例，在明代人的观念中，隶家文人画无疑是优于职业行家画的。其次，在肯定隶家画的同时，文徵明在最后又提出了"作家、士气咸备"的评价标准，这则是之前的行隶品评语系中未曾出现的新现象。行家与隶家画各自都有不足之处，虽然隶家文人画气韵高逸，但技巧方面的不足也是不得不正视的问题。提倡行隶兼善，追求"作家、士气咸备"，正是文人画的一种自我完善。因此，在以隶家文人画为高的基本前提下，一种强调"作家、士气"兼备的风气正在形成，而这亦是此时文人画家努力的方向。以文徵明为例，他自己便是以隶兼行的典范，明何良俊《四友斋丛说》点评当时画坛时，写道：

> 我朝善画者甚多，若行家当以戴文进为第一，而吴小仙、杜古狂、周东村其

① （明）文徵明：《衡山题跋》，载俞剑华编著《中国历代画论大观·第五编·明代画论》（二），江苏凤凰美术出版社 2017 年版，第 48 页。

次也。利家则以沈石田为第一，而唐六如、文衡山、陈白阳其次也。……衡山本利家，观其学赵集贤设色，与李唐山水小幅，皆臻妙。盖利而未尝不行者也。戴文进则单是行耳，终不能兼利，此则限于人品也。①

　　文衡山本为典型文人画家，但其绘画并不存在技法的缺憾，故何良俊称其为"利而未尝不行者"，相比之下，戴进则因为无法改变的身份流品的缘故，"单是行耳"。文徵明"行""隶"兼行的特点可谓世所公认，并在后代评论家中不断得到肯定。民国裴景福在《壮陶阁书画录》中便认为"宋以后，穷工极巧，仍饶士气书味者，以停云为第一"②，仍然是侧重于文徵明作家、士气兼备的特点。可以说，隶家文人画发展到文、沈时期，技巧得到极大完善，有别于赵孟頫所谓技法空疏的元代"作士夫画者"，沈周、文徵明等吴派大家正是以集大成的姿态出现在画坛的。以行兼利、行隶兼擅遂成为一种极高的评价。如明姜绍书记载朱孔阳写杨少师士奇《归田图》，"评者谓其作家、士气皆具"③；又如董其昌为杨文骢题画，称赞其"笔墨圆润，士气、作家俱备，大类王叔明青卞图，妙绝，妙绝"（杨文骢《山水图轴》题跋），可谓极高的评价。此外，又如明末清初徐沁《明画录》中称项圣谟"山水兼元人气韵，虽天骨自合，要亦功力深至，所谓士气作家俱备者"④，亦以此为高。这一类评价，既强调了文士"气韵生知"的"天骨"，又能兼涉功力，对于文人画的创作无疑形成了一种理论引导。

　　由身份到风格，行家、隶家逐渐成为批评语汇，用以指涉法度严密或气韵高妙的作品。不过，随着吴派和浙派斗争的白热化，行隶之分的风格含义又进一步具体化，最终成为两种典型绘画风格的区别。吴中地区因为深厚的文人传统，一直是隶家画的重镇，吴派亦成为明代文人绘画之典型，而浙派因为历史原因，上

① （明）何良俊撰，李剑雄校点：《四友斋丛说》，上海古籍出版社 2012 年版，第 195 页。
② 《壮陶阁书画录》卷九《明沈石田竹堂观梅立轴》，载周道振等纂《文徵明年谱》，百家出版社 1998 年版，第 43 页。
③ （明）姜绍书：《无声诗史》，载于安澜编著《画史丛书》，河南大学出版社 2015 年版，第 1216 页。
④ （清）徐沁：《明画录》，载于安澜编著《画史丛书》，河南大学出版社 2015 年版，第 1477 页。

宗南宋画院之风，虽然不乏戴进、吴伟这样的大家巨擘，但仍然有较强的职业色彩。浙派在明初亦曾风靡一时，但随着文徵明、沈周所代表的吴派文人画之兴起，二者以职业与业余为显著特征逐渐形成对峙，行家隶家、作家逸家亦随之成为吴派文人进行自我标榜与品评高下的主要语汇。

以对浙派大家戴进的评价为例，对他的评价在其身后百年间逐渐由高而低，正是吴派逐渐在画坛成为主流的过程。《钱塘县志》记载戴进"宣德、正统（1426—1449，笔者注）时驰名海内"①，然而嘉靖年间身处吴派文化圈中的何良俊（1506—1573）对戴进的看法已经有所不同。正如上文所提及的，何良俊虽然承认戴进为行家第一，但仍然认为他局限于流品，只能是职业行家画家，不像文徵明能够行隶兼擅，可见吴派、浙派之争在具体品评中已经体现得很明显。何良俊为文徵明弟子，自然对吴派画风极为推崇，其对于戴进的贬抑，便是从行家、隶家之别而立论。至于明末，流派观念更是激进，甚至认为戴进等人为不入流的画家，如沈灏（1586—1661）在《画麈》中论南北分宗，以王维为南宗开山之祖，北宗则"李思训风骨奇峭，挥扫躁硬，为行家建幢"，"若赵干、伯驹、伯骕、马远、夏珪以至戴文进、吴小仙、张平山辈日就狐禅，衣钵尘土"。②赵幹以下诸人，为典型的院画风格，正是浙派所宗法的一脉，而此一画脉被沈灏视为"野狐禅"。以戴进为代表的浙派，在百年间地位可谓一落千丈。对戴进的认识转变，正说明了文人隶家画的观念在明末已深入人心，对浙派这样的职业画家从身份到画风都极为排挤，浙派的举步维艰也就难免了。

这种行隶之分的集大成者，当属董其昌的南北宗论。以他最为典型的两段论述为例：

禅家有南北二宗，唐时始分。画之南北二宗，亦唐时分也，但其人非南北耳。

① 穆益勤编著：《明代院体浙派史料》，上海人民美术出版社 1985 年版，第 29 页。
② （明）沈灏：《画麈》，载俞剑华编著《中国历代画论大观·第四编·明代画论》（一），江苏凤凰美术出版社 2017 年版，第 41 页。

北宗则李思训父子着色山，流传而为宋之赵幹、赵伯驹、伯骕以至马、夏辈。南宗则王摩诘始用渲淡，一变钩斫之法，其传为张璪、荆、关、郭忠恕、董、巨、米家父子以至元之四大家。[①]

　　文人之画，自王右丞始。其后董源、僧巨然、李成、范宽为嫡子。李龙眠、王晋卿、米南宫及虎儿，皆从董、巨得来。直至元四大家黄子久、王叔明、倪元镇、吴仲圭，皆其正传。吾朝文、沈，则又遥接衣钵。若马、夏及李唐、刘松年，又是李大将军之派，非吾曹易学也。[②]

　　董其昌对于绘画分宗的标准，不仅涉及技法（如渲淡与钩斫）与绘画风格（如着色与否），在其他的论述中，也涉及绘画态度（如以画为寄[③]）、学习方式（顿渐之分[④]）。但无论如何，就本书所讨论的行隶之分而言，最值得注意的是，南北宗论对于南宗文人画正统脉络之确定具有极为重要的意义。董其昌详细地列出了南宗画之正脉，并将其视为值得学习的典范，文人绘画于是不再侧重于"业余化"的身份，而是固定为某一类典型绘画风格，南北宗亦随之成为具体风格的指涉。如周亮工《读画录》中有记载："沈朗倩颢，吴人，尝游白门，名噪甚。为

① （明）董其昌著，屠友祥校注：《画禅室随笔校注》，上海远东出版社2011年版，第133页。
② （明）董其昌著，屠友祥校注：《画禅室随笔校注》，上海远东出版社2011年版，第128页。末句"非吾曹易学也"，"易"据《容台别集》卷六作"当"。
③ 严格地说，"以画为寄"并不能完全作为绘画分宗的标准，但这种态度亦体现了董其昌对于南宗绘画的认识："画之道，所谓宇宙在乎手者，眼前无非生机，故其人往往多寿，至如刻画细谨，为造物役者，乃能损寿，盖无生机也。黄子久、沈石田、文徵明皆大耋，仇英知命，赵吴兴止六十余。仇与赵品格虽不同，皆习者之流，非以画为寄，以画为乐者也。寄乐于画，自黄公望始开此门庭耳。"（明）董其昌著，屠友祥校注：《画禅室随笔校注》，上海远东出版社2011年版，第142页。
④ 董其昌对于南宗画的认识正是"一超直入如来地"："李昭道一派，为赵伯驹、伯骕，精工之极，又有士气。后人仿之者，得其工，不得其雅。若元之丁野夫、钱舜举是已。盖五百年而有仇实父。在昔文太史亟相推服，太史于此一家画，不能不逊仇氏，故非以赏誉增价也。实父作画时，耳不闻鼓吹骈阗之声，如隔壁钗钏戒。顾其术，亦近苦矣。行年五十，方知此一派画，殊不可习。譬之禅定，积劫方成菩萨。非如董、巨、米三家，可一超直入如来地也。"（明）董其昌著，屠友祥校注：《画禅室随笔校注》，上海远东出版社2011年版，第140页。

予作南北宗各二十幅，俱有妙境。"①周亮工此处显然已将"南北宗"作为一种风格术语来使用了。

以当时"南北宗"论的影响之大，这种绘画典范与风格也逐渐成为画坛共识，成为可供当时画家取法的资源。既然是资源，也就意味着向所有人开放，行家也好，隶家也罢，都可以采取此种风格作画，身份反而不再是最重要的因素。当时的职业画家亦采取文人画风作画，便是此种风气下的新现象。至此，行隶之分完成了从身份到风格的转变，绘画风格也相对独立于画者身份之外，二者之间并无绝对严格的对应关系。

明末清初文士所面对的，正是"南北宗"提出以后的画坛。从吴派与浙派之争，到"南北宗"论的提出，职业与业余的区别逐渐从身份转移到画风，所以画者身份反而似乎无关紧要了。万木春认为在明后期关于职业与业余的讨论中，"整个过程中业余画家针对的职业画家主要指画院画家"，因为"画院画家的职业身份不可掩盖，他们的画风又对业余画家构成真正威胁，所以业余画家揪住其职业画家的身份，贬之为画工"。②而在南北宗成为定论、文人业余趣味几乎"一统天下"之时，似乎也就没有必要去区分"职业"与"业余"了，毕竟真正有威胁的浙派职业画风已经偃旗息鼓，没有太多影响力了。职业画家与文人画家，如果从作品来看，甚至风格相似，面貌难分。据此，万木春认为"此时，业余画家和职业画家的界限已经模糊，而画家'是否靠出售作品为生'已成为一个无谓的问题"③。

不过，事实真的如此吗？此时画坛关于"行隶之分"的探讨，对明末清初以画治生的文士到底意味着什么？笔者以为，明末画坛关于"行隶之分"的讨论虽然割裂了作画者的身份与作品风格，但并不意味着文士绘画"职业"与"业余"

① （清）周亮工著，罗琴点校：《读画录》，浙江人民美术出版社 2018 年版，第 52 页。
② 万木春：《味水轩里的闲居者：万历末年嘉兴的书画世界》，中国美术学院出版社 2008 年版，第 83 页。
③ 万木春：《味水轩里的闲居者：万历末年嘉兴的书画世界》，中国美术学院出版社 2008 年版，第 83—84 页。

问题之消解，反而使得此一问题更为重要。因为在这种身份的模糊状态中，受益的显然是之前流品不高的职业画家，而对既往占据舆论高位的文人画家来说，其利益与声望是受到损害的。职业画家可以采取业余画风进行创作，实际上进一步侵蚀了文人艺术的领地。既然作品已经无法辨识画家的职业性，那么真正能够彰显文士"不器"的业余身份的，就只有其行为了。如此来看，以画治生无疑是极为危险的，因为在此一过程中，文士与有"器"之嫌的职业画工几乎毫无差别。所以对于治生文士而言，"是否靠出售作品为生"显然并不是一个"无谓的问题"，反而是文士以画治生的核心焦虑。

第二节　"我非画工"与"隐于画"：文士的身份意识与治生心态

一、文士以画治生活动中的身份意识

由上文论述可知，与画工的身份之别往往是文士以画治生活动中的焦虑来源。那么文士到底如何维持身份的独特性？其身份意识体现在何处？以下将从受画对象的选择、治生状态的非持续性以及对交接之礼的强调等几个方面进行分析。

首先，文士的身份意识体现在对受画者的选择与区分上。前章已经提及明末清初文士对于受画对象的选择，与前代相比进一步扩大，不仅仅局限于文士阶层，也包括了商人、市井小民等社会群体。但这是否意味着文士已如职业画家一样，对所有"顾客"都无区别对待？实际情形显然并不如此简单。事实上，对于受画对象的选择，正是文士在治生活动中区别于职业画工的重要方面，是其身份意识的体现。这种对于自己绘画作品的矜惜态度，在画史记载中往往体现为"非其人不与"的表述，如明姜绍书《无声诗史》中记载明末邹之麟"豪贵函币请之，终

不可得"①，明清之际恽寿平"家甚贫，风雨常闭门饿。以画为生，然非其人不与也"②。画史记载中，此类例子可谓俯拾即是。

"非其人"所秉持的标准到底是什么？文士绘画应酬原本只是在此一群体内部进行，其本质是酬知己。因此从理想的状态来说，受画对象当然以知己型文人为最佳。明末竟陵派代表文士谭元春记载了南京画家胡宗仁的一则绘画交往逸事：

> 彭举为人画册叶十片，皆平生所游山水是其得意之笔。钟居易见而欲得之，即举以为赠。吾为彭举计，彭举自为其画计，皆当出此。夫为庸人可求而得，已非高士之情矣，况又使奇人求而不得乎？
>
> 居易将复往南都，因为题其册使坚彭举曰："必不得已而为庸人画，可以屈其手，令不至于大佳。不幸而至于大佳，每逢奇人辄与之。"夫如是，则吾他日亦可邀惠数片耳。③

此段文字中的"彭举"即胡宗仁，字彭举，号长白，工诗善画，隐居南京。胡彭举亦以画为生，谭元春称"江南之俗，画之易售倍诗，彭举为贫而画，鬻手用老，亦无可奈何"④，可见他像当时的大多数擅画文士一样以画济贫。文中钟居易即钟快，竟陵派另一代表人物钟惺之弟，亦通晓绘事。此段文字记载了胡彭举的绘画交往，非常典型地体现了文士对于受画者的一般认识。正如谭元春所说，胡彭举以画治生为"无可奈何"，其所画山水册叶虽然是得意之笔，却是为人而作，而此人显然并非理想的受画者，被谭元春归入"庸人"之列。相比之下，"奇人"钟快才是胡彭举绘画的理想归宿。这种好画酬知己的逻辑，正是文士绘画交往的一般准则，符合谭元春所说的"高士之情"。这段文字中，谭元春甚至将绘画

① （明）姜绍书：《无声诗史》，载于安澜编著《画史丛书》，河南大学出版社 2015 年版，第 1289 页。
② （清）恽寿平：《南田先生家传》（恽敬大云山房集），载（清）恽寿平著，吕凤棠点校《瓯香馆集》，西泠印社出版社 2012 年版，第 372 页。
③ （明）谭友夏：《鹄湾文草》，岳麓书社 2016 年版，第 168—169 页。
④ （明）谭友夏：《鹄湾文草》，岳麓书社 2016 年版，第 168—169 页。

品质与受画者关联起来，认为"必不得已而为庸人画，可以屈其手，令不至于大佳。不幸而至于大佳，每逢奇人辄与之"。这当然是一种故作奇论的调侃之语，但亦可视为文士绘画酬知己逻辑的极端化。如果从现代职业视角来看，此种"看人下菜碟"的做法显然有违于画家职业道德，但就明末清初文士的现实观念而言，对受画者的区分正是其"非职业"身份意识之体现。

值得注意的是，如果说传统观念中往往以受画者的社会身份作为判断依据，强调文士身份之匹配，那么此期文士则不拘拘于此，而是更重视其中的道德判断。正如前文所提及的归庄的例子，有人认为归庄对受画者不作区分，有"滥"之嫌，建议他将作品只交与"大人先生""学士大夫"。这种大人、学士的判断，显然是以社会身份为依据的。而归庄则并不同意此种观点，反而认为市井引车卖浆者的索画请求才更应当回应，其理由便是屠沽儿之中不乏隐于贱事的高人，而当明亡之际仍然出仕的大人先生却明显违背了道义。[1]类似的对于受画者的道德衡量在很多文人画家的治生活动中都可以见到，比如前文提到明亡后以画治生的文点亦"不轻许人"，"有贵介多方求之，已写就矣，闻其人恋官职不顾堂上，即随手裂破。其耿介如此"。[2]因为对方贪图富贵、孝行有亏，即使画已完成，文点宁愿撕裂也不愿交与此贵人，此种行事的标准显然是基于其文士身份，而非画家身份，对方也并非"顾客"，而更像是仰慕者。实际上，像文点这样文化资本雄厚的文人，其以画治生仍然很大程度上维持了上层文士的方式，即以索画者上门求画为主，而不像底层文士往往需要携之市集售卖。

其次，文士的身份意识还体现在治生状态的非持续性，这也是与职业画家非常不同的一点。清代鱼翼《海虞画苑略》中记载了从元代到清代常熟地区的画家，其中明代画家顾言的事迹颇值得注意：

　　顾言，字行素，善画菜，非其人不应也。或日断炊，乃持几纸质米，稍盈即

① 参见（清）归庄《笔耕说》，载（清）归庄《归庄集》，上海古籍出版社1962年版，第490—491页。
② （清）沈德潜编：《清诗别裁集》（上），吉林出版集团股份有限公司2017年版，第242页。

取归。有富家子以多金购之，坚却不与。或询故，曰："彼素不识此，今耳食我画耶。"自重如此。①

顾言的事迹集合了一位"自重"文士画家的几个要素，除了上文已论及的"非其人不应"，还有"稍盈即取归"的行为。从性质上说，顾言是以画为典当品，与售画略有不同，一旦家中困境缓解便将画作取回的行为，和很多文人画家以画应急之后便不再售画是一样的。这种治生状态的非持续性，也在画史记载中比比皆是。如徐渭"尤不事生业，及老贫甚，鬻手自给。然人操金请诗文书绘者，值其稍裕，即百方不得，遇窘时乃肯为之"②。又如清初陆日为，"所居在超果寺南，欲得其画者，每登寺一览楼，望其家炊烟至午后不起，乃持银米往易之，否则终不可得，故人以痴目之"③。陆日为的例子十分典型地体现了文人以画治生的身份意识，而求画者亦极为熟悉此种行事方式，以炊烟判断其经济状况，伺其断炊时买画。

说到底，文士售画多是迫不得已，以此暂时缓解经济困境，与职业画家据此为生有所区别。此类情节近乎套路，屡屡出现在宣扬文士品格的表述中，以凸显其身份之特殊性。当然，我们有理由怀疑，这种类型化的表述掩盖了一部分历史现实，抹去了文士治生活动中的复杂性。事实上，关于传统记述中此类"陈言"与真实情况之间的罅隙，学界已有所关注④，我们对此当然应该保持一定的警惕，不能完全依赖文字记载。不过，此种记述传统之所以会成立，根本上还是因为它

① （清）鱼翼：《海虞画苑略》，载于安澜编著《画史丛书》，河南大学出版社 2015 年版，第 1868 页。
② （明）姜绍书：《无声诗史》，载于安澜编著《画史丛书》，河南大学出版社 2015 年版，第 1259 页。
③ 冯金伯《国朝画识》所辑《娄县志》之记载，参见（清）冯金伯撰，陈旭东等点校《冯氏画识二种》，复旦大学出版社 2018 年版，第 168 页。
④ 如美国学者安濮（Anne Burkus-Chasson）在其博士学位论文 "The Artefacts of Biography in Ch'en Hung-shou's *Pao-lun-t'ang chi*"（《陈洪绶〈宝纶堂集〉中传记的人为因素》）中，重点讨论了明末清初文人画家陈洪绶的传记论述与真实情况之间的纠葛状态。参见 Anne Burkus-Chasson, "The Artefacts of Biography in Ch'en Hung-shou's *Pao-lun-t'ang chi*", PhD Dissertation, Berkeley University of California Press, 1987。

符合文士价值观，即文士卖画并非为利，而只是聊以济困，故在危机度过以后，卖画活动便"应当"停止了。而这种记述不断出现在记载中，事实上是对此种价值观的重复肯定，此种典范的宣扬又进一步影响了文士的治生现实，形成一种循环。因此，文士治生状态的非持续性记载亦体现了历史真实，昭示了文士维护自身身份的努力。

此外，文士的身份意识还体现在交接礼仪之中。在晚明社会，身份感觉不仅存在于服饰、车舆等方面，而且体现在彼此的交往细节之中。经由交往的礼节，双方可以明确交往的性质，完成对身份的判断。在以画治生文士的期待中，其与受画者的交往遵从的是文士交接之礼，而非职业画工的商业惯例。清代文人画家王三锡的例子足以说明文士对于交接细节之敏感：

> 吴郡王三锡，石谷裔孙也。工山水。……乞其画者，必重具金币函致之。一日，有负钱数十缗，叩门求画，却不受。曰："古人谀墓得金，书碑酬绢，当必有交接之礼。岂余卖画，行同市狯乎？"其人怒而去。时咸服其高致云。[1]

王三锡主要生活在乾隆中后期，已非本研究所关注的明末清初时期，不过他对于文士绘画交接之礼的认识颇具典型意义，可代表明清文士的一般观念。王三锡为"清初四王"之一王翚的裔孙，王昱的侄子，被列为"后四王"之一。王三锡此处提到的"谀墓得金，书碑酬绢"，指的是文士以墓表碑志获取润笔的治生传统。他强调文士诗文书画治生的"交接之礼"，拒绝接受直接负钱叩门的索画人，可见其以画治生依从的正是文士的治生传统，而非画工的"卖画"惯例。

那么文士惯常交接之礼为何？上文记载提到向王三锡索画之人往往"必重具金币函致之"，已为我们提供了一些线索，即需要书信投刺，不可直接叩门索画。晚明钟惺编有《如面谭》，为书信写作各类活套示范，其中"干求门"中有大量求

① （清）俞蛟：《梦厂杂著》，载张小庄编著《清代笔记日记绘画史料汇编》，荣宝斋出版社 2013 年版，第 163 页。

诗文、求书画的示范尺牍，可见此类书信在晚明社会中确属日用所需。其"求画"示例云："常仰其真迹，恨无并州快刀，剪取半幅，为山家破壁之光。谨具礼仪，请归数幅，幸即挥洒，以为草茅生色。"① 此处之"礼仪"，当为润笔钱物，由此可知当时求画一般会有润笔奉上。《如面谭》中求画的书信并不止此一例，还分为了各种类别，如"求诗画"是请求以诗为题作画的，还有"求画扇""求画山水""求画秋色""求画写真"等多种更为细致的请求，并且都附有回信的活套。如此多样化的示范，正说明晚明社会中"求画"需求之盛。

事实上，书信只是向文士索画所需要的"中间方"的一种，除了书信，还可以是双方相熟的友人或者专职的书画中间人（如知名裱褙匠等）。以龚贤的《溪山无尽图》为例，此图最终归于许桓龄之手，而龚贤与许桓龄之相识，便是经由江西画家罗牧介绍。据龚贤跋中记载，罗牧称："真州有许君颐民近号苍雪先生者，颇嗜画，因要余画，余谢不能，敬推柴丈，不获已，为作一卷，复以一卷属我渡江索柴丈，柴丈其许我乎？"（龚贤《江村图》跋）可见许桓龄正是托罗牧向龚贤索画的，此举实属当时未相识者向文士索画的一般做法，即经由二人都熟识的中间人代为牵线。当时文士的存世尺牍中也不乏此种引荐的例子，周亮工的《尺牍新钞》中存有刘体仁写与纪伯紫的一封书信，可见文人之间此种交往惯例的细节：

> 惊蝉辞树，前别殊草草。弟八月始还里，都门半岁，无一佳况，自厌尘俗，不堪具道也。北地有贺宣三者，家世为老儒，宣三建函楼，藏书万卷。昔曾为之赋函楼诗，昨相见京师，已授为丹阳尹矣。此君留心风雅，耳社翁名固久，酒酣耳热，有恨不执鞭之慕。弟告之以托交最久，且言可致相晨夕，宣三大喜过望，起立跪拜，冠缨沾酒盂。弟不善饮，是日亦为尽一斗。……弟亟许之，老社翁其有意乎？弟恐老社翁画又头月有数断，余且贮筒中，岂肯复出门一步乎？然弟已

① （明）钟惺辑：《如面谭二集》，载《四库禁毁书丛刊》编纂委员会编《四库禁毁书丛刊补编》（第52册），北京出版社2005年版，第661页。

妄许之，不敢不以是为请，幸酌示之。①

此封信是刘体仁作为中间人，向纪伯紫引荐贺宣三，传达后者的仰慕结识之意。刘体仁（1617—1676），字公勇，清初著名诗人，顺治十二年（1655）进士。纪映钟（1609—1681），字伯紫，南京人，亦为著名诗人，在复社文士中声望颇盛。贺宣三即贺应旌，字怀安，河北人，顺治间举人，曾任丹阳县令，交游广泛。贺应旌对于纪映钟这样的著名文士非常仰慕，却又不敢贸然拜访，如今得知刘体仁与纪映钟交好，便请刘体仁代为引见。从书信中可知，贺应旌之前藏书函楼建成时，已请刘体仁为之赋诗，此番与纪映钟这样的诗书名家结识，当亦有诗文书画之请。

对文人的此种"交接之礼"有所了解之后，再来看前文王三锡的例子，索画者负钱叩门的行为确实有违惯俗，对王三锡的文人画家身份有所冒犯。而王三锡对于身份如此敏感，正是因为文人以画治生确实有类同画工的嫌疑，往往让文士画家神经紧绷，不得不进行剖白与捍卫。

除了以上几个方面，文士以画治生的身份意识还体现于更为细致的方面，比如润笔的形式、作画的题款等，不过这些细节并非典型，不及上述几个方面更能体现文士的群体认同，暂不展开。总的来说，明末清初文士在治生活动中仍然保持着较强的身份意识，对自己的群体归属以及与画工的身份之别有较为明确的认识。

二、隐于画：心迹分离的治生心态

"君子不器"作为理想固然根深蒂固，而贫穷文士不得不以画为生也是现实。那么，到底该如何理解他们的此种行为？其治生之心态又如何？以下试以明末清初吕留良所作《卖艺文》与《反卖艺文》为例作一分析。

① （清）周亮工著，米田点校：《尺牍新钞》，岳麓书社 2016 年版，第 263—264 页。此版本有部分文字错讹，已结合相关资料修改。

吕留良（1629—1683），字庄生，一字用晦，号晚村，又号何求老人等。明亡后，吕留良及众友人都处穷困之中，以《卖艺文》中最困窘者黄宗炎为例，吕留良描述道：

鹧鸪贫十倍东庄，而又有一母五子二新妇一妾，居剡中化安山。有屋三间，深一丈，阔才二十许步，床灶、书籍、家人屯伏其中，烈日霜雪、风雨流水绕攻其外，绝火动及旬日，室中至不能啼号。①

黄宗炎，字晦木，一字立溪，人称鹧鸪先生，崇祯贡生，为黄宗羲之弟。《国朝画征录续录》记载其"隐于白云庄。乱定。游石门、海昌间，卖画以给"②。对于黄宗炎易代之后的困窘状况，虽然吕留良此种描述多少带有夸张色彩，但明清之际文士生计之艰确属实情，黄宗炎此种仰事俯育皆成问题的处境并不是特例。为了补贴生计，吕留良及众友人决定偕同卖艺，于是作《卖艺文》以广而告之，文后并附有众人润例。然而此举一出，不仅之前想要卖艺但苦于无伴的人纷纷顺着吕留良等人的声明开始卖艺，甚至有职业画工、印工亦循声而来，申请加入卖艺组织。被目为"货殖之祖"的吕留良痛悔不已，不得已又专门撰《反卖艺文》说明苦衷，剖白心迹，并宣告不再卖艺。《卖艺文》大约作于 1660 年秋冬，《反卖艺文》约作于 1661 年年初，中间只有数月之隔，可见卖艺确实给吕留良等人带来了巨大的身份压力。

文士卖画虽然在明末清初并不少见，但如吕留良等人一样以儒者身份而公开润例、宣称卖艺的，仍属罕见。其中的关键，大约在于公开"卖"艺之行为所带来的润笔性质的改变，使得他们与众工无别，而产生身份的焦虑。以书画获利者历史上不乏其人，但蔡邕等人收取润笔，多是以文豪身份受人上门请托，有拒绝

① （清）吕留良撰，俞国林编：《吕留良全集》（一），中华书局 2015 年版，第 247 页。
② （清）张庚：《国朝画征录续录》（卷上），载于安澜编著《画史丛书》，河南大学出版社 2015 年版，第 1683 页。

的资本和选择的自由，且此种行为更多局限在文人阶层内部，属于应酬性交往，并非严格的"卖"艺。而吕留良众人则不同，他们既没有显赫的政治身份，也没有足够的家财作为支持，现实处境如此，以艺治生实属无奈之举。所以这份卖艺的声明，面对的并不只是文人阶层，而是社会大众——他们可能不算是理想主顾，可能会提出诸多令人为难的要求，而吕留良他们所提供的，也只是一种文化服务。因而在大众看来，他们卖艺与职业画工、印工的差别并不大。两相对比，吕留良等人与蔡邕的处境可谓天差地别了。

境遇如此，自我言说便显得极为重要，也是理解其治生心态之关键。对于众人的卖艺行为，吕留良《反卖艺文》中有多个层次的剖白，其中最值得注意的便是强调治生活动里"心"与"迹"的分离：

> 季布髡钳，子胥鼓箫，相如涤器，豫州种菜结髦，柴桑乞食，中散力锻，步兵哭丧，织帘鬻屦、负薪补锅之徒，趣有所托，而志有所逃，不极其辱身贱行不止也。然未闻人奴市乞担粪踏歌操作之贱工，有窃拟于诸子者。①

吕留良此处并非为卖艺行为正名，他认为卖艺确实是一种"辱身"的"贱行"，类似于季布髡钳、子胥鼓箫、相如涤器、刘备种菜结髦之类。然而他接着强调的一点是，前人的种种辱身行为，最重要的特点在于心与迹的分离，即"趣有所托，而志有所逃"：他们或是忍辱负重以成就大业（如季布、伍子胥），或是以类似百工的行为来遣怀忘忧、发泄苦闷（如豫州刘备、步兵阮籍），或是时命不遇不得已而治生（如柴桑人陶渊明）。所以即使表面上他们做着与众工无异的事情，其性质却千差万别。若真以为嵇康打铁只是为了打铁，刘备种菜只是为了种菜，只看到了诸人的表面行迹便试图把握其本心，无疑属于极大的误解。正是因为这种"心"与"迹"的分离，吕留良引以为例的诸子在这种辱身的行为中，依然能

① （清）吕留良撰，俞国林编：《吕留良全集》（一），中华书局 2015 年版，第 247 页。

够保有很强的自我身份意识，而这正是他们与"人奴市乞担粪踏歌操作之贱工"最重要的差别。显然，吕留良引诸前贤的例子是为了比照自己的现实处境：虽然他和友人也卖艺，但亦是"趣有所托"而"志有所逃"，与普通贱工并不相同。

吕留良关于卖艺心态的此种言说并不是个例。前文已提及易代之际归庄以书画治生，亦以古人托迹于低贱之事的典故来自比："吕望鼓刀为师尚父，百里奚、宁戚饭牛为齐秦相，余平生自待如此。"吕望即姜子牙，《楚辞·离骚》有句："吕望之鼓刀兮，遇周文而得举。"王逸注曰："或言吕望太公，姜姓也，未遇之时，鼓刀屠于朝歌也。"[①]姜子牙、百里奚与宁戚，皆隐迹于低贱之事，待机而举，与专事于此的贱工有所不同。归庄进而认为："天下有道，贤人在位，愚者在下；无道反是。故战国之贤豪，多隐于卖浆、屠狗；东汉之高士，或托于佣牛、赁舂。"[②]故他以书画为生，亦是"隐"之一种，虽托迹于卖浆屠狗之事，行迹与众工无异，却不失儒者本色。这样的心态在明清之际是非常普遍的，明末文士黄虞龙与画家邹典的一封信中写道：

> 古来奇逸之士，皆胸中负如许无状，喀喀欲吐而不得吐，故发之歌咏，行之词赋，或使酒骂坐，或拥少挟伎，或呼庐陆博。虽云习气未除，总之英雄不得志，则用以自秽耳，宁有真实哉！[③]

黄虞龙以为奇逸之士之歌咏、词赋、使酒骂坐、拥少挟伎、呼庐陆博（即赌博），都是英雄不得志的"自秽"之举，并非其真实面目。这种"自秽""宁有真实哉"的思路，强调的也是心与迹的分离，与吕留良、归庄等人托迹贱行的言说思路是一致的。

① （汉）刘向辑，王逸注，（宋）洪兴祖补注：《楚辞》，上海古籍出版社 2015 年版，第 45 页。
② （清）归庄：《笔耕说》，载（清）归庄《归庄集》，上海古籍出版社 1962 年版，第 490—491 页。
③ （明）黄虞龙：《与邹满字》，载（清）周亮工著，米田点校《尺牍新钞》，岳麓书社 2016 年版，第 173 页。

明末清初文士沉沦于贱行、以此治生的一大思想依据，便是士的出处行藏传统。孔子曾称赞颜回道："用之则行，舍之则藏，唯我与尔有是夫！"（《论语·述而》）天下有道便行之，无道则藏之，正是士人的行事原则。因此舆论对于托迹于贱行、以此为生的文士，也持比较宽容的态度。唐代张彦远对于职业画师蒋少游持论颇为苛刻，认为其"亡德而有艺"①，对与蒋少游几乎同时的冯提伽却并未苛责，后者"避周末之乱，佣画于并汾之间"，实际上亦以画为生，但张彦远称其"志尚清远"②，反而赞誉有加。冯提伽"官至散骑常侍兼礼部侍郎"，为避乱而以画为生，也存在心与迹的分离，与蒋少游的职业状态是非常不同的。对于此类生逢乱世的文士，在道不行的时代，为人生寻得一暂时栖止之所，甚至以此为生，是他们不得不面对的问题。故文士有隐于书者，有隐于画者，甚至有隐于贾、隐于屠者。以元初钱选为例，他为南宋景定年间乡贡进士，宋亡后焚毁著述，"不管六朝兴废事，一樽且向图画开"（《题金碧山水卷》），寄情于画，隐居不出。钱选可谓"隐于画"者之典型，元赵汸评价钱选云：

　　钱公（钱选）跌宕真率，格力优暇，无怨愤不平之意，要为不可及云。独其所谓经说者，不可得见。访其家，问诸其兄子国用，则曰："公尝著书，有《论语说》《春秋余论》《易说》，考衡泛间览之，自后皆焚之矣。"盖当时同游之士，多起家教授，而舜举独隐于绘事，以终其身。世之见其杜德机者，亦惟称其善画而已。

①　蒋少游，南北朝时人，乐安博昌（今山东博兴）人，本为民户，后被北魏俘至平城（今大同），归于"平齐户"，与隶户一样地位。后因才艺出众，且受当时显贵推荐，蒋少游进入宫廷，并逐渐成为宫廷建造、设计类事务的负责之人，后"官至将作大匠、太常少卿、前将军、都水，兼此四官，赠龙骧将军、青州刺史，谥曰质"。蒋少游不仅在宫廷建造方面颇有所成，而且参与了胡服改制，成就与地位皆非普通工匠可比。然而后世对蒋少游的总体评价，却是"艺成而下"，张彦远《历代名画记》提到他"虽有才学，常在剞劂绳墨之间，园湖城殿之侧，识者叹息。少游坦然以为己任，不告疲劳"，并评论道："彦远以德成而上，艺成而下，鄙亡德而有艺也。君子依仁游艺，周公多才多艺，贵德艺兼也。苟亡德而有艺，虽执厮役之劳，又何兴叹乎？"［参见（唐）张彦远《历代名画记》，载于安澜编著《画史丛书》，河南大学出版社 2015 年版，第 129—130 页］
②　（唐）张彦远：《历代名画记》，载于安澜编著《画史丛书》，河南大学出版社 2015 年版，第 132 页。

呜呼，其真所谓轻世肆志者乎！何其掩抑藏遁之深也。①

由赵汸此则记载可知，钱选之"隐于画"是其主动选择。他焚毁经学著述，同游者皆起家教授，他却纵情于绘事，以至于举世唯以擅画目之，故赵汸感叹"其掩抑藏遁，如是之深也"。在钱选的例子中，绘画不仅是其遗民生活中的精神寄托，更是其藏己遁世的方式。明代张羽有诗云："岂知钱郎节独苦，老作画师头雪白"（《钱舜举溪岸图》），正是侧重于其持节不仕、托迹于画的行为。

如果说钱选之隐于画，尚属易代之际的"隐居"范畴，那么到了明代，随着布衣文士群体的逐渐扩大，"隐"的内涵得到了极大的丰富，为此期文士的行为提供了多种解读的可能。隐居本为士不得已之举，是在道不行时的暂时状态，其本愿仍然是匡扶天下，以弘道为己任。故隐居者多为贤达，如陶潜、钱选之类，且大多避居山林，不与世接。但在明代，"隐"成为一种时尚，以至于"山人"纷纷行走于世间，不仅不避世匿形，反而辗转与贵人交接，成为前所未有的奇观。在此种情势下，对于隐的理解也变得前所未有地丰富。如公安三袁之一的袁宗道尝论隐者异趣，以清、浊、动、静、穷、富论其异趣，并提及隐的多种样态："王君公隐于侩，弦高隐于贾，屠羊说隐于屠，丘望之隐于巫，夏子治隐于佣，优孟隐于倡。"②袁宗道此处所论诸人，无论隐于侩、贾、屠、巫，抑或隐于佣、倡、卒、隶，皆在职事之外别有义行，并非屠贾之事所能掩盖，故袁宗道皆以"隐"称之。隐本为士的行为，而此处诸人皆归为隐之列，无疑大大扩展了隐的内涵，也丰富了隐的生存状态。

此外，还有天隐、地隐、人隐等诸多种类，明末清初褚人获《隐说》一文论道：

① （元）赵汸：《赠钱彦宾序》，载李修生主编《全元文》(54)，凤凰出版社 2004 年版，第 320 页。
② （明）袁宗道：《论隐者异趣》，载（明）袁宗道、袁宏道、袁中道著，江问渔校点《三袁随笔》，四川文艺出版社 1996 年版，第 25 页。

隐，一也，昔之人谓有天隐，有地隐，有人隐，有名隐，又有所谓充隐、通隐、仕隐，其说各异。天隐者无往而不适，如严子陵之类是也。地隐者避地而隐，如伯夷、太公之类是也。人隐者诡迹混俗，不异众人，如东方朔之类是也。名隐者不求名而隐，如刘遗民之类是也。他如晋皇甫希之，人称充隐。梁何点，人称通隐。唐唐畅为西川从事，不亲公务，人称仕隐。观白乐天诗云："大隐住朝市，小隐住丘樊。不如作中隐，隐在留司间。"则隐又有三者之不同矣。①

褚人获此处对隐的文化作了概括性论述，"天隐""地隐""人隐"等说法，并非其独创，而是当时乃至历代文人观点的综合复现。如此处以东方朔为人隐，隋王通《中说》中"礼乐"条，即称东方朔为"人隐"，宋阮逸注称："人隐者也，诡迹混俗，不自求别于众人，故曰人隐。"②对于隐的其他讨论亦大多有源可溯。可以说，明代关于士之隐的讨论，为历代文士"隐"传统之集大成，在此基础之上又有所丰富与发展。

不过，虽然对于隐的多样化阐释并非始于明代，但其真正成为风行于文士间的文化，且举世不以为怪，却是在明代。历代种种隐士形态，在此时成为山人文士标榜自我的既有成例，亦成为自我剖白的思想资源。以上述"人隐"条为例，相比于天隐、地隐，"诡迹混俗、不自求别于众人"的人隐正是明际所谓隐者普遍的生活状态。人隐之典型汉代东方朔曾言"宫殿中可以避世全身，何必深山之中，蒿庐之下"③，大开不求避世林泉、只求"心"隐之传统，成为后世文士歆羡与效仿的范例。唐韦应物《送褚校书归旧山歌》即有句曰："不见东方朔，避世从容金马门。"此种人隐，并不求自别于他人，而是混同于世人之中，可以说其"隐"者正在一心。明末清初文士的生存方式，显然正合于此种"人隐"的状态。无论其行为如何，即便是从事着引车卖浆之事，只要能够具有士之心，便可保有

① （清）褚人获辑撰，李梦生校点：《坚瓠集》（3），上海古籍出版社 2012 年版，第 933 页。
② （隋）王通著，（宋）阮逸注，秦跃宇点校：《文中子中说》，凤凰出版社 2017 年版，第 63 页。
③ （汉）司马迁：《史记》，中华书局 1959 年版，第 3205 页。

其士的身份。

　　隐于画正是这种隐文化之一种。这种隐于画的思路，强调的并非迹，而是心。因此，治生的表面行迹并不是最重要的。对于文士不得不以画治生的现象，当时文人往往遵从“心迹分离”的思路进行理解与言说。以明末萧云从（1596—1673）为例，他为安徽芜湖人，崇祯间贡生，明亡后以画为生。其册页《碧山寻旧》有吴国对跋，称：“（萧云从）用墨如金，行笔如发，何其心细而气敛也。平生以文章自雄，不得志于有司，晚年借隐于画，嘘！亦可悲矣。”[①]吴国对为清顺治间探花，《儒林外史》作者吴敬梓的曾祖父。从其题跋可见，他对于萧云从的认识正是依“隐”的逻辑展开的，画仅仅是萧云从行走于世的一种掩蔽，其文章心迹皆藏于其下，不为人知。类似的评价并不少见，如清李驎《大涤子传》中评价石涛道：“生今之世而胆与气无所用，不得已寄迹于僧，以书画名而老焉，悲乎！”[②]强调的亦是石涛心迹分离的生存样态。此外，清孟远《陈洪绶传》亦云：“所谓书画者，亦一时兴会所寄耳。而世顾以是为先生重也，悲夫！古人固有事在此而意不在此者，而徒以迹求，然则先生之晚而逃禅、诵经、念偈，岂真为衲子也哉！”[③]总之，无论文士之“隐”于画是主动还是被动，其中都存在心与迹的分离，他们以此进行自我言说，知交友人也借此发掘其苦心，彰显其生命意义。

　　当然，这种心迹分离的逻辑亦有其弊端。这种思路与心学之流行不无关系。凡事以自我一心为准的、为旨归，则外在规则的意义就减弱了。这种以自我为标的倾向，体现在论学，则求自得，强调调停此心。如果说学问求自得尚有其合理之处，那么以自我为主的态度，在自处时则容易流于狂狷一路。清赵翼《廿二史札记》论及此，称明中叶才士有“傲诞之习”[④]，可谓不移之论。在这样一种传统中，以书画为生到底属于何种性质，一定程度上掌握在了卖画文士的手中，即便

① （清）萧云从：《萧云从诗文辑注》，黄山书社 2010 年版，第 204 页。
② （清）李驎：《大涤子传》，载丁家桐、朱福烓《扬州八怪传》，上海人民出版社 1993 年版，第 18 页。
③ （明）陈洪绶著，陈传席点校：《陈洪绶集》，中华书局 2017 年版，第 506 页。
④ （清）赵翼撰，曹光甫校点：《廿二史札记》，凤凰出版社 2008 年版，第 526 页。

有借机谋利之人，也大可以自称内心别有所在，只是托迹于画而已。事实上，晚明山人隐士的自我言说也往往依从这种逻辑，以此进行自我标榜，其中难免有射利之徒混入。然而无论如何，从隐于画、托迹于画的治生心态而言，此期以画治生的文士确实在一定程度上由此保有了文士的尊严和身份，与画工有所区别，并且因为此种共享的传统，而在文士群体中得到了同情与理解。这是理解此一时期文士治生心态与思路时很值得注意的一点。

第三节　避世与交接：易代之际文士以画治生的特殊焦虑

如果说与画工的身份混淆是文士在晚明承平时期以画治生的主要困扰，那么鼎革之际，他们还面临着新的问题，即遗民兼隐士身份所要求的深隐避世与以画治生活动要求的与世交接之间的结构性冲突。之所以称其为结构性冲突，是因为此种冲突很难调和，实属易代文士治生所面临的特殊困境。在此种情况下，文士的心态和治生对策颇值得再作仔细分析。

一、遗民兼隐士：易代之际文士以画治生的特殊身份焦虑

前文已提及晚明文士的隐士风气。与前代相比，晚明文士间更加盛行市隐，并不避居山林，而是仍然身处城市之中，无论是种植花竹、焚香读书，还是构居园林、赏玩古物，都试图营建一种类同隐士的清雅生活，以此远离尘俗，达到精神的隐居状态。但易代之际的隐士又与晚明有所不同。明清鼎革，此时隐居的文士往往持遗民立场，隐士与遗民身份相重叠，对此时文士的生存状态产生了巨大影响。对他们而言，隐居不再如明末只是风雅的生活方式，而成为一种道德行动，

出处行藏的压力使得遗民隐士往往小心翼翼、如履薄冰，呈现出严苛物议中的特殊生存状态。

这种遗民兼隐士的身份，与以画治生其实是矛盾的。这种矛盾可以从"隐"的多个层面来理解。一方面，易代之际的遗民隐士之"隐"往往以"身隐"为主，即遁身山林，远离城市。事实上，此期遗民生活方式的主要标识之一便是"不入城市"，如崇祯朝进士余正元"居州东北郊，开鹤林社，教授后学，足迹不入城市"①，嘉善人沈桂芳"变后不入城市，躬耕与佣保分力作，植菊、种荷、酿酒、网鱼以娱亲"②，嘉兴人屠廷楫"初为秀水诸生，乱后隐居鹿干草堂，五十余年不入城市"③。明遗民的典范徐枋更视"不入城市"为遗民节操之一，他坚持"息影空山，杜门守死"，"始则不入城市，今更不出户庭"④，数十年如一日。对于明遗民而言，"不入城市"具有更为特殊的意义：避隐山林历来是隐士处身之法，以此达成个人与世俗的疏离，而在易代之际，城市更具有了政治空间的意味，成为新朝统治的合法性象征，故"不入城市"更有回避与反抗清政权的意味，彰显了遗民气节。此外，清朝建立之初的严密法网亦是遗民不得不避居山林的原因之一。据记载，明遗民邵以贯与黄宗会（黄宗羲之弟）同游四明二百八十峰，"遍走山中，然所在多逻卒，而两人冠服奇古，频遭诘难，顾不以为苦"⑤。山林尚且如此，城市法网之严密更可想象了。这也使得诸多抗清文士无法光明正大地在城市中活动，而不得不避居郊外，深隐山林。这些时代因素都使得"不入城市"意义更加重要。著名遗民徐枋在诸多场合都以此进行自我言说。学者林宜蓉在《不入城之旅：明清之际遗民徐枋的身分认同与生命安顿》一文中对徐枋的"不入城"宣言

① 谢正光、范金民编：《明遗民录汇辑》，南京大学出版社1995年版，第179页。
② 谢正光、范金民编：《明遗民录汇辑》，南京大学出版社1995年版，第349页
③ 谢正光、范金民编：《明遗民录汇辑》，南京大学出版社1995年版，第807页。
④ （明）徐枋：《与王生书》，载《居易堂集》，华东师范大学出版社2009年版，第60页。
⑤ （清）孙静庵编著，赵一生标点：《明遗民录》，浙江古籍出版社1985年版，第65页。

作过统计，发现仅其《居易堂集》卷一所收书信中，此种表述即有八处[1]，可见其自我隔绝意愿之强烈。考察徐枋国变后的行迹，虽然时常处于居无定所的状态，迁徙于各处，但始终居于山林之间，无论是邓尉山、白马涧，还是其晚年所居之涧上草堂，都与苏州府遥遥相隔，正体现了其不入城市的决心。

然而明遗民之"不入城市"，实在为以画治生造成了极大困难。晚明商品经济已极为发达，卖画活动与城市的关系进一步加强——唯有顾客众多、流通便捷的城市，才是合适的售画市场。对于城市的依赖，明清之际众多画家早已有所认识。陈洪绶即明言"卖画当入城"（《山谷》诗），在其晚年不得不以画谋食时，虽有深隐山林之想，却不得不迁移到靠近城市的地方，可见这实在是画家生活中不得不面对的一大矛盾。而石涛亦曾几度搬迁，最终在商品经济极为发达的扬州建了大涤堂，亦有此方面的考虑。晚明惯例如此，遗民之"不入城市"与以画治生之间，实际上存在结构性矛盾。

另一方面，明清易代时，对"隐"持更严格态度的遗民还往往强调"名"之隐，以求彻底绝名于世。隐本质是藏，如果以隐士之身而名满天下，甚至诗文书画传布无数，无疑有悖于隐士之道。仍以徐枋为例，他在与友人书信中如此剖白心迹："仆自沧桑以来二十余年，绝不刻一诗一文，所以者何？避世之人，深不欲此姓名复播人间也。"[2] 在他看来，诗文书画都是名的承载，隐士既然选择避世，便不应当任其作品传布于世。他曾提及知交退翁和尚与檗菴和尚为了保全徐枋避世绝迹之心所付出的努力：

　　灵岩退翁老和尚尝乞拙书七佛偈一钜幅，日夕悬方丈，后忽易云美八分。因相语云："昨有当事来方丈中，故藏去尊书。"又檗菴和尚每订相过必极早，一日过午才至，见语云："顷有贵同年某公，今之显者，留连华山，我必待其去远然后

① 参见林宜蓉《不入城之旅：明清之际遗民徐枋的身分认同与生命安顿》，《明代研究》2013 年第 20 期。

② （明）徐枋：《居易堂集》，华东师范大学出版社 2009 年版，第 44—45 页。

来，且谕执事人，令勿露我欲过居士，恐其欲偕来也。"①

退翁老和尚在"当事"者来寺中时，特意撤去房中徐枋书法；檗菴和尚则特意避开显贵，掩藏行踪，以至于不得不逾时与徐枋相见。这些努力，都是为了使徐枋彻底绝迹于世，免去外人的造访与打扰，徐枋因此深为感动，视二人为真知己。由此可知，像徐枋这样操守甚严的明遗民，对于"隐"的执行是非常彻底的，不仅要身隐，而且要达到彻底的迹隐，诗文书画皆不欲通于人世。而这对以画治生来说，又形成了更为本质的冲突：按照晚明文士以画治生的惯例，在一个崇尚名的社会中，以画治生往往需要在画上题写名款，并付之索画者，进而流布于世，这显然与隐姓埋名的心愿是相违的。

因此，以画治生对易代之际的遗民隐士来说，往往意味着身份的焦虑，无论是卖画活动中必不可少的交接与应酬，还是画作流传于世对"隐"状态的破坏，都对他们想要维持的遗民隐士身份形成了挑战。

二、以徐枋为例看遗民隐士以画治生的心态与对策

明遗民的隐居状态并不一致，无论是时间广度还是隐居深度都各自有别。其中最具典型意义的当属徐枋，其治生活动对于易代之际文士的治生心态和治生策略有很好的展现。因此，以下以徐枋为例，对其治生思路作一分析。

徐枋（1622—1694），明江苏长洲人（今属苏州），字昭法，号俟斋，又号秦餘山人。他以节行名世，与沈寿民、巢鸣盛并称为"海内三遗民"。徐枋对于遗民气节的坚守与其父亲的经历与嘱托有非常大的关系。明甲申（1644）年，李自成入京，崇祯帝自缢，全国震动，士林尤其惊痛。乙酉（1645）年，清军攻破南京，被天下人寄予厚望的南明弘光政权旋即灭亡，士林随之赴死者不计其数。徐

① （明）徐枋：《居易堂集》，华东师范大学出版社 2009 年版，第 61 页。

枋父亲徐汧即是其中之一。徐汧，字九一，号勿斋，崇祯元年（1628）进士，崇祯朝任翰林检讨，后弘光朝授以少詹事职。南京陷落以后，苏州、常州亦相继失守。徐汧当此国变，"慨然太息，作书戒二子，投虎丘新塘桥下死。郡人赴哭者数千人"[①]。徐枋之后曾多次提及父亲的去世情形和临终告诫，如《答吴宪副源长先生书》中记载道："乙酉陆沉之日，先君子日谋死所，顾呼枋而命之曰：'吾固不可以不死，若即长为农夫以没世，亦可无憾。'"[②]徐枋本欲从父就死，但父命难违，于是隐居避世，不入城市，以持节守志成为明遗民中的典范。

正如上文已经提到的，徐枋的隐居避世与以画治生之间，存在无法调和的结构性冲突。因为徐枋之隐是一种终身深隐，在时间广度和避世深度上都执行得更为彻底。除了上文已提到的"不入城市"，徐枋亦严守交接界限，其引以为友者也都是知交遗民，或者是志趣相投的方外人士："与游惟寿民及莱阳姜实节、昆山朱用纯、同里杨无咎、山阴戴易，宁都魏禧、门弟子吴江、潘耒暨南岳僧洪储数人而已。"[③]而最为亲近的门人潘耒举鸿博授官归来后，跪徐枋门外三日，后徐枋见而痛心道"吾不图子之至于斯也"，对于潘耒的赠物坚辞不受。[④]他对不能守节的门人尚且如此，遑论达官显贵了。流传甚广的江南巡抚汤斌求而不得一见、川湖总督蔡毓荣求画而不得的故事[⑤]，都是明证。当然，作为文士之一员，完全隔绝与此一阶层其他成员的交往是不可能的，如当时的著名文士宋荦与王士禛，都曾得到过徐枋画的芝兰，但徐枋与他们的交往都是非常谨慎的，分寸感很强，且二者

① （清）张廷玉等：《明史》，中华书局 1974 年版，第 6888 页。
② （明）徐枋：《居易堂集》，华东师范大学出版社 2009 年版，第 7 页。
③ 叶衍兰著，谢永芳校点：《叶衍兰集》，上海古籍出版社 2015 年版，第 166 页。
④ 参见邓之诚《清诗纪事初编》（上），上海古籍出版社 2012 年版，第 25 页。
⑤ 据《清史稿·徐枋传》记载，"睢州汤斌巡抚江南，屏驺从，往访之，枋避不见。斌登其堂，坚坐移晷，为诵《白驹》之诗，周览太息而去"；"川湖总督蔡毓荣自荆州致书求其画，枋答书而返币，竟不为作"。（赵尔巽等：《清史稿》，大众文艺出版社 1999 年版，第 4470 页）

其时在遗民团体中认可度颇高，徐枋寄以芝兰，亦有同声相应之意。①徐枋对于交游授受标准极严苛，史称其"家贫绝粮，耐饥寒，不受人一丝一粟"，绝非虚言，能够让徐枋放心接纳的，唯有僧洪储的粥食，因为这是"世外清净食也"。②对于交往的界限持守如此分明，所以徐枋才能在《题画芝》中宣称"吾之所在即干净土也"：

> 余山居暇日，辄喜画芝，窃自比于所南之画兰，墨渖所成，香风可把。或谓："所南画兰不着地，而子必画坡石，或此独逊古人。"夫吾之所在，即干净土也，何为不可入画乎？吾方笑所南之隘也。③

所南即宋遗民郑所南，宋亡后改名郑思肖，取思赵之意，其气节历来为人所推重，徐枋亦屡屡引为异代知己。郑思肖画兰极有名，且其画兰不画土，即国亡无土之意。然而徐枋画芝则配以坡石，因为他认为己身所在即干净土，反而是郑所南狭隘了。如果不是律己甚严，徐枋怎会有如此自信。

然而，这种不沾世味的避世生活，固然使徐枋隐居心愿得偿，对于以画治生却形成了结构性冲突。一般来讲，文士以画换取经济利益，大抵有两种途径：名气比较大的文士，往往以索画人上门厚币请托为主，所获钱物雅称润笔，如董其昌、王翚皆属此类；底层文士，则不得不借助于市场，以画换得买米钱，如明文人宋登春就曾"试绘一小图"，让僧"持至市中"，以换粟米。④然而这两种途径

① 徐枋与王士禛的交往，应在王士禛任扬州推官时期，彼时王渔洋为官新任，与遗民团体交往极为密切，更以秋柳诗唱和一事而深得遗民认同。徐枋寄所画芝后，王士禛有诗记载此事，其《斋中三咏》诗有《徐昭法画芝》，其《居易录》中亦记载此事："徐昭法隐居灵岩，不入城市。……予昔在广陵时年甚少，与徐初无介绍，特画灵芝于缣素见寄，且题款其上，似非泛然者。予何以得此于昭法哉？"[（清）王士禛著，袁世硕主编：《王士禛全集》（五），齐鲁书社2007年版，第3815页]
② 赵尔巽等：《清史稿》，大众文艺出版社1999年版，第4470页。
③ （明）徐枋：《居易堂集》，华东师范大学出版社2009年版，第255—256页。
④ 参见（明）姜绍书《无声诗史》，载于安澜编著《画史丛书》，河南大学出版社2015年版，第1337页。

对慎于交接、隐姓埋名的徐枋来说都极难。正如他在《与王生书》中的剖白："仆于今日实贵苟全，既欲苟全其余生，复欲苟全其微尚，大要日与世远，日与世疏则全，否则必不能全也。"①徐枋不仅不欲与世交接，反而要极力与世疏远，这与卖画所需的应酬往来可谓背道而驰。至于以名卖画，虽然徐枋作为遗民在文人群体中声望极高，清人秦祖永评价其画时亦称："盖画以人重也，不当于笔墨中求之。"②但让绘画带着自己的姓名流传于世，显然有违于隐士徐枋向来所坚守的深隐准则。

然而治生仍然是必须事务。徐枋对遗民治生的意义有清醒的认识，他尝"见古人立身常有持之过峻而事穷势极，反致尽失其素者"，所以"不得已而卖画，聊以自食其力而不染于世耳"。③既然治生是为了更好地立身守志，那么如何解决避世隐居与以画治生的冲突，便成为徐枋需要考虑的问题。综合徐枋的治生事实，有两点颇值得注意，即"高士驴"的故事，和他"例不书款"的做法。关于徐枋的诸多记载都提及其"高士驴"的故事，以《清史稿》为例：

（徐枋）豢一驴，通人意。日用间有所需，则以所作书画卷置篮于驴背，驱之。驴独行，及城闉而止，不阑入一步。见者争趣之，曰："高士驴至矣！"亟取卷，以日用所需物，如其指，备而纳诸篮，驴即负以返，以为常。④

以此通人意之驴，代替徐枋本人与外界进行交接，且驴亦不入城一步，实在太具传奇色彩，"高士驴"的故事因此流传甚广。然而具体史实如何，或许仍需持怀疑态度。借驴行事的本质，是抹去徐枋作为行事人的痕迹，"卖者不问其人，买者不谋其面"⑤。事实上，类似抹去主体来谋生的故事，历史上并非没有，且徐枋

① （明）徐枋：《居易堂集》，华东师范大学出版社2009年版，第60页。
② （清）秦祖永撰，黄亚卓校点：《桐阴论画》，上海古籍出版社2015年版，第49页。
③ （明）徐枋：《居易堂集》，华东师范大学出版社2009年版，第34页。
④ 赵尔巽等：《清史稿》，大众文艺出版社1999年版，第4470页。
⑤ （明）徐枋：《居易堂集》，华东师范大学出版社2009年版，第34页。

对此种行事方式极为仰慕：

余尝览古人行事，至于朱百年、胡叟，未尝不废书而叹也。百年性至孝，隐居会稽南山，伐樵采箬，辄置道头，为行人取去，明旦亦复如此。人稍怪之，久之始知是朱隐士所卖，须者随其所值，留钱取樵箬而去。①

朱百年事，《宋书·隐逸》中有记载，基本与徐枋上文接近。②朱百年身为隐士而不得不治生，虽然没有借助于驴，但其将木材与箬叶径直放在路边，以至于行人起初不懂其中含义而直接将樵箬取走，其效果和借驴而为是相同的。而最终达成的交易模式也与徐枋相类似，行人留钱易物，买者卖者彼此隔绝，其行事重点仍然在于避免交接。将此一历史人物事迹与徐枋之"高士驴"相比来看，二者正是按照同一逻辑展开的。朱百年作为历史中的著名隐士，且为徐枋仰慕，其治生方式便形成了一种隐士生活之"先例"，对徐枋治生启发很大。他曾明言"若百年采箬桃椎织，置之道头，需者随其所值亦置道头而去"是十分理想的治生方式，因为此种方式"仍不与世相接，而与物交关也"③。故"高士驴"或属虚构，但这个故事足以说明徐枋解决以画治生问题的一个思路，即通过中间方（高士驴）的帮忙，达到不入城市的目的。

如果说"高士驴"的故事太过荒诞，不足取信的话，那么友人代替通人意的"高士驴"，承担起徐枋售画中间方的角色，则合理得多。有多封书信都表明徐枋曾通过友人代为售画，以此免于和世人直接交往。不过，通过友人售画就能达成真正的"隐"吗？须知晚明文士往往经过所谓牙人等中间人进行书画买卖，已成惯例，徐枋此举看似与此种模式并无差别，似乎并不能真正避迹于世，毕竟绘画流传于世，身隐名显，仍然有违隐士之道。徐枋并不是没有考虑到此一层面，他

① （明）徐枋：《居易堂集》，华东师范大学出版社 2009 年版，第 254 页。
② （梁）沈约：《宋书》，中华书局 1974 年版，第 2294 页。
③ （明）徐枋：《居易堂集》，华东师范大学出版社 2009 年版，第 33 页。

亦有自己的方式来维持隐士身份，即在画上不书款、不题字，尽量抹去自己的身份痕迹。在他看来，"仆之佣书卖画，实即古人之捆屦织席，聊以苟全，非敢以此稍通世路之一线也"[1]。在徐枋的设想中，用来治生的绘画作品与古人用以谋生的屦、席并无差别，其价值在于作品本身而非创作者。文人绘画历来重视主体性，绘画的价值与创作者的情志密不可分，因而徐枋将绘画之价值等同于草席、鞋履，可谓是对文人绘画的一种异化处理。值得注意的是，这并非徐枋对绘画的一般态度，在日常创作中，他仍视绘画为遣兴寄怀之一途，其笔下不断出现的芝兰图便是明证，徐枋正是以此种极具气节象征性的图像进行自我表达，并曾以此寄送知交好友，剖明心迹。两相对比，可知徐枋在治生活动中对绘画的特殊态度，正是其有意识绝名于世的一种方式，是经过深思熟虑之后的处世策略。

这种卖画思路中对于创作主体的隔绝，与卖文对比来看，更加明显。徐枋亦以文治生，以实用性文体如碑志之类的写作换取润笔。但徐枋对传主的选择极为谨慎，他曾回绝杨明远请他作墓志铭的请求（回信有"来银册子俱璧上"句，故有润笔），因为对要写之人并不熟悉，而"作文非比卖画"，卖画可以隔绝创作者，而墓志铭则"非灼然信之于心而出之，则其辞必不达，其文必不传"[2]。在他看来，墓志铭虽然亦属治生范畴，但其涉及忠孝节义，须创作者作出价值判断，与创作主体关系紧密。显然徐枋仍持传统观念，文章具有立言的意义，因此要做到"辞达、文传"，换言之，文章是盖有作者的姓名印记的。而绘画虽然是其寄兴遣怀之一途，但就治生而言，抹去主体进行流通并无太大问题。

因此，徐枋用以治生的书画都不书款，且不应人所求而题字，实在遇到不得已的情况，也只书"秦望山人"四字[3]，颇有避秦之意。在与友人的通信中，他着重剖白了不书款、不题字的苦心，并因为友人劝他题字而深感烦扰：

[1] （明）徐枋：《居易堂集》，华东师范大学出版社 2009 年版，第 44 页。

[2] （明）徐枋：《居易堂集》，华东师范大学出版社 2009 年版，第 98 页。

[3] "久之乃卖画，不署款，强之但署秦望山人。"邓之诚：《清诗纪事初编》（上），上海古籍出版社 2012 年版，第 25 页。

而足下每每强仆以书字，毋乃与仆之初心大刺谬乎？况仆之不书字，亦正以苟全也。心之精微，口不能言，岂易一二为足下道哉？乃仆辞之甚苦，而足下犹必絮言其人若何品行，若何家世，不妨为书字。①

这封信是写给友人王生的。王生应当是帮助徐枋售画的友人之一，徐枋有不少与王生的书信皆言及卖画之事。然而此王生似乎不懂徐枋心意，徐枋曾抱怨他"持吾画册逢人便售"，此处王生更是屡屡劝他题款书字，让徐枋困扰非常。以文士售画的惯例来看，王生此种行为是可以理解的，有明一代文士以画收取润笔，很少没有落款，甚至不少都是应主顾之求而作，如祝寿之类画作更是难免要题词了。因此听闻徐枋卖画的人，便"屡屡强其所不欲，或欲书字，或须面请"②。但就徐枋而言，题字书款，岂非仍然是与世相接？若世人慕名而来，纷纷扰扰，又何来隐居之说？落款书画流传于世，身隐而名显，实在大违隐居避世的心愿。不书款，不题字，让绘画像古人聊以为生的席子、樵木、箬叶、草鞋一样流通，成为无源无根、无名无姓、从流飘荡、任意东西的一件物品，才是徐枋以画治生的根本心愿。

在徐枋的治生活动中，我们可以清楚地看到他所追溯的传统。他所依从的并非晚明以来的文士取润惯例，而是隐士治生的历史传统。所以他找到了南北朝时著名隐士朱百年。我们甚至可以推测，在徐枋的日常阅读中，隐士事迹一定是非常重要的一部分。前代丰富的隐士文化对明遗民来说具有多重意义：无论是行为处世，还是自我言说，都可以从历史中找到成例，这也是中国隐士文化不断发展的生命力所在。历代的隐士事迹对于徐枋来说，不仅是精神勉励，而且成了现实启发。所以他才会从朱百年的治生方式中获得灵感，以类似"高士驴"这样看似笨拙的方式（尤其是在商品经济已极为发达的晚明社会）再现了古人之治生，实现了隐士身份的再一次强化与确认。

① （明）徐枋：《居易堂集》，华东师范大学出版社 2009 年版，第 45 页。
② （明）徐枋：《居易堂集》，华东师范大学出版社 2009 年版，第 34 页。

值得注意的是，徐枋和朱百年所面对的情势又有所不同。徐枋的境遇显然要更为蹙迫，因为他并非承平年代之隐士，而是遗民隐士。"遗民"与"隐士"的身份相叠加，使得徐枋立身处世要比普通隐士更为严格。正如徐枋在《诫子书》中所言：

> 然为宗测、戴颙者固可以隐，可以无隐，而在小子熲则断不可以不终隐者也。何也？彼身处中华，时当明盛，国无革除之惨，家无死丧之祸，则其出处岂不绰绰然有余裕哉！若我与尔则不然。呜呼！国恤家冤，萃于一门，祖死父辱，集尔小子，尔小子其可忘此大痛而不终隐也乎！①

宗测为南朝齐宗炳之孙，戴颙是晋戴逵之子，二者家族都有隐逸之风。徐枋认为此二子可隐可不隐，但自己的儿子则不可不隐，因为"国恤家冤，萃于一门，祖死父辱，集尔小子"。子辈尚且如此，徐枋对自己的要求更是严苛，心态也更沉痛，"刻刻以苟活为惭，辱亲是惧"。忠与孝形成合力，徐枋遂成为当时最典型的遗民，实行着最彻底的隐居。对于隐士徐枋而言，以画治生实在是不得已的选择，其最大意义是维持他"隐士"的状态，使他能够坚守所奉行的价值观念。可以说，徐枋的治生活动最典型地体现了遗民与隐士双重身份下文士的生存状态。

余论　如何理解明末清初文士以画治生的职业性

前文主要论及明末清初文士以画治生中的焦虑和心态。以画治生可能导致的与画工的身份混淆，是此期文士的核心焦虑。无论是其身份意识，还是其治生策

① （明）徐枋：《居易堂集》，华东师范大学出版社 2009 年版，第 79 页。

略，都体现了与画工相区别的努力。然而，这是否就意味着此期文士以画治生不具有职业色彩呢？实际上，文士"心迹分离"的自我言说方式已经一定程度上暗示了治生活动中无法避免的职业性。他们强调文士之本心，将以画治生视为不得已之选择，正是源于现实的复杂状况，即并不是每次治生活动都能满足文士的身份预期，心迹相违的状况往往难以避免。那么，到底该如何理解文士以画治生的职业性？以下即对此作一尝试性分析。

一、"职业"与"业余"并存的治生状态

首先，虽然上文对于文士的治生焦虑与身份意识有颇多论述，但本书的目的并不在于维护文士治生的"业余性"。事实上，如果将"枉己求人"的顾客面向标记为职业化特征的话，那么明末清初文士的治生状态中，往往职业状态与非职业状态并存。不妨以龚贤为例来一探文人画家治生活动的具体情况。

龚贤（1618—1689），字半千，别号有柴丈、野遗等，明末清初著名山水画家，为"金陵八家"之首。从身份来讲，龚贤当属文人画家之列，这是毋庸置疑的。他虽布衣终身，但少年即有诗名，《昆新县志》即称龚贤"与同邑周如凯、何法皆以诗名，而贤尤著"①。其交游之中，也多为著名文人，如王士禛、施闰章、屈大均、孔尚任等，有不少诗文唱和流传于世。可以说，除了画，龚贤平生所好便是诗了。他有《草香堂集》传世，据同时代著作记载，龚贤还有《半日堂集》等著述，可惜并未流传下来。屡屡被人称道的，是龚贤编选中晚唐诗一事。现仍存有龚贤选编的《中晚唐诗纪》六十二卷，录张籍以下六十二家诗。对此，龚贤知交周亮工在《读画录》中称："酷嗜中晚唐诗，蒐罗百余家，中多人未见本。曾刻廿家于广陵，惜乎无力全梓，至今珍什箬中。古人慧命所系，半千真中晚之功臣也。"②

龚贤曾得董其昌亲炙，受"南北宗"论影响颇大，他也和董其昌一样视绘画

① 刘海粟主编，王道云编注：《龚贤研究集》（上集），江苏美术出版社1988年版，第181页。
② （清）周亮工著，罗琴点校：《读画录》，浙江人民美术出版社2018年版，第40页。

一事为寄情的途径，若是命题写事，则是俗人所为：

古有图而无画。图者，肖其物貌其人写其事。画则不必，然用良毫珍墨施于故楮之上。其物则云山烟树危石冷泉板桥野屋。人可有可无。若命题写事则俗甚。（《云来深树枝枝动》跋）①

龚贤此处提及"图""画"之分，显然"画"才是他所认为的文人创作，而"图"则接近职业画匠所作，往往拘于形似，绘画的主题与用途都与文人创作相去甚远。不过，这只是一种理想状态。龚贤一生几乎未曾出仕，身为底层文人，平素赖以为生的便是绘画一途了。龚贤以画谋生的事实，虽然不像郑板桥一样有润例流传，但仍有诸多记载可资征信。在《溪山无尽图》的题跋中他有"忆余十三便能画，垂五十年而力砚田，朝耕暮获，仅足糊口，可谓拙矣"的感慨，而友人汪懋麟亦有"图画人争买，诗篇俗未知"[《虎踞关访龚半千半亩园（其二）》]的诗句，可知当时龚贤盛名之下不乏出资买画的人。

龚贤用以治生的绘画作品中，既有业余遣兴之作，也有应主顾要求而专门绘制者。以其著名的《溪山无尽图》为例，图上有一长跋，详细记录了此图的创作和流入赞助人之手的过程：

庚申春，余偶得宋库纸一幅，欲制卷，畏其难于收放；欲制册，不能使水远山长，因命工装潢之，用册式而画如卷，前后计十二帧，每幅各具一起止；观毕伸之，合十二帧而具一起止，谓之折卷也可，谓之通册也可。……是年以二月濡笔，或十日一山，五日一石，闲则拈弄，遇事而辍，风雨晦冥。……逮今壬戌长至而始成，命之曰《溪山无尽图》。……顷挟此册游广陵，先挂船迎銮镇，于友人座上值许葵庵司马，邀余旧馆下榻授餐；因探余笥中之秘，余出此奉教。葵庵

① 佚名：《十百斋书画录》（癸卷），载《中国书画全书》编纂委员会编《中国书画全书》（七），上海书画出版社1994年版，第610—611页。

曰：“讵有见米颠袖中石，而不攫之去者乎？请月给米五石，酒五斛，以终其身何如？”余愧岭上白云，堪怡悦，何合谬加赞赏，遂有所要而与之。尤嘱葵庵幸为藏拙，勿使人笑君宝燕石而美青芹也。半亩龚贤记。[①]

就此图的创作过程而言，完全是自娱性的：无论是宋库纸这样的古楮，还是“十日一山，五日一石”和“闲则拈弄，遇事而辍”的创作状态，都符合龚贤自己所说的“堪自怡悦”的性质。结合龚贤前文对于“图”与“画”的区分，《溪山无尽图》显然正是典型的遣兴之作。因此，之后他将此画携带至扬州、在友人宴会中遇到许桓龄并完成《溪山无尽图》的“交易”，也就不是一个典型的“赞助人”与画家的交往，因为前者对绘画的创作并没有什么影响。

但龚贤以画治生并非没有职业化倾向，顾客的意见对绘画创作或多或少都会有所限制。龚贤与许葵庵结识之后，后者还将龚贤引见给了其他仰慕者，这无疑对龚贤的以画治生状况是很有帮助的。龚贤有一封信便是向许桓龄询问一位“吴心老”所定制山水中堂的尺幅：

两承芳讯，极感揄扬！晚得知音，殊堪自贺。……谕吴心老中堂大幅，已从白下觅旧纸，成一幅，长一丈，阔四尺，一幅长八尺，阔四尺五寸，不识当用何幅？乞示！一并与尊画捧来何如？[②]

此封信的语气颇为恭敬，既感于知音之赏，也感于许桓龄之“揄扬”——也许此封信中龚贤更侧重于表达后者。从此封信中可知，有仰慕者通过许桓龄向龚贤定制了一幅山水画，中堂大幅形式的画作，其实用功能更明显，与侧重于收藏的册页、手卷类又颇有不同。显然，在此幅定制类画作的完成过程中，不管是主题、类别，还是形制、尺寸，顾客“吴心老”的意见是有一定影响的。

① 刘海粟主编，王道云编注：《龚贤研究集》（上集），江苏美术出版社 1988 年版，第 155—156 页。
② 刘海粟主编，王道云编注：《龚贤研究集》（上集），江苏美术出版社 1988 年版，第 177 页。

在这一类治生活动中，龚贤的创作难免会受到限制，比如浓淡多寡、画幅大小等，多少都要考虑到索画者的需求与喜好。以设色画为例，虽然设色画亦是山水画中的重要传统，且经典作品很多，但相比之下，董其昌所推崇的南宗画脉显然更偏爱水墨山水。龚贤亦是如此，他的设色画极少，也很少谈及此类画的作法。不过，在《秋山飞瀑图》上有题的一段文字，表明了其对设色画的态度：

半亩居人年近六十，未尝一为设色画，盖非素习也。而酷好余画者数以青绿见索，遂有糟粕可厌如斯。虽亦远慕古人，实则不如用墨之尽善，因志数言，就大方指正。①

龚贤素来喜爱水墨画，虽然古人设色画有极精美者，但就龚贤自己而言，并不愿也不擅长作设色画。而现在流传的几幅设色画，比如这幅《秋山飞瀑图》，大概应当是应索画人要求而作，龚贤自己是很不满意的，以"糟粕"称之。据萧平所见，"细读该图，可以看出，作者是在一幅近于完成的墨笔画稿上敷染青绿的。由于笔墨的程度已经深重，再施以较重的色彩，所以稍嫌腻浊"②。

龚贤的治生状态颇具典型性。总体而言，文士以画治生并非完全的业余状态，亦有其职业化的一面。至于这种索画人的影响具体体现在哪些方面，下章会有详细论述，兹不展开。

二、为何不宜将以画治生文士界定为"职业画家"

既然文士以画治生亦存在职业化状态，那么是否可以据此称其为"职业画家"？对此，笔者持怀疑态度。

① 刘海粟主编，王道云编注：《龚贤研究集》（上集），江苏美术出版社 1988 年版，第 159 页。
② 萧平：《龚贤的设色画》，载刘海粟主编，王道云编注《龚贤研究集》（下集），江苏美术出版社 1989 年版，第 44 页。

　　对于文士以画治生活动中的职业性，学界已多有论及。面对明清出现的大量以画为生的文士，大部分艺术史研究者都以职业画家目之。高居翰即直接称以画治生的文士画家为"职业画家"。他认为：

　　自明代中期（15、16 世纪）以来，文化之士通过绘画活动获取收益的情况日渐增加，当其时，因着财富与教育水平的提高，产生了大批有资格为官的人员（中国学者文人的传统职业），这远远超过了官僚机构所能接纳的人数，他们当中的许多人被迫转向其他方面，包括绘画在内，利用他们的学识和才能谋生。可以说，此种境遇中的画家需要并且从沦为职业画家的过错中获得赦免。①

　　高居翰此处提到的明清这一批缺乏其他经济来源的非仕籍文士，正是以画治生的主要群体。虽然高居翰对此一群体怀抱同情，但他显然仍以职业画家目之，而不考虑其学养及身份如何（如高居翰称其有资格为官）。不只高居翰如此，将"以画治生"的行为与"职业画家"的身份关联起来，是不少研究者的做法，这在《中国画家与赞助人：中国绘画中的社会及经济因素》的众多研究中有非常明显的体现，下文提到的金红男的研究即为其中典型。

　　此种研究思路及结论，如果与传统绘画史进行对比的话，其间明显的差异难免让人感到困惑。仍以画家龚贤为例，在传统画史研究中，龚贤是很典型的文人画家，著名的龚贤研究者，如刘纲纪、林树中等，都以文人画家目之。朱良志更在其探讨文人画的《南画十六观》中为龚贤列一席位，认为"在中国文人画发展史上，龚贤是个特别的人物"②。然而在社会史的赞助人视角下，龚贤转而成为"职业画家"，比如谢伯柯（Jerome Silbergeld）即在其论文《龚贤：一位中国职业画家和他的赞助者》（Kung Hsien：A Professional Chinese Artist and His

①　[美]高居翰：《画家生涯：传统中国画家的生活与工作》，杨贤宗、马琳、邓伟权译，生活·读书·新知三联书店 2012 年版，第 8 页。

②　朱良志：《南画十六观》，北京大学出版社 2013 年版，第 406 页。

Patronage）中，根据龚贤的以画治生行为而称其为"职业画家"（professional artist），并认为其中存在一种强烈的反差：作为业余文人艺术领军人物董其昌的传人，龚贤最后以职业画师而终。[①] 这种"文人"与"职业"画家的判断错位，一方面源于"文人"与"职业"语汇本身的模糊性与使用语境的差异，另一方面也源于不同论者对以画治生文士的不同方向的解读。

这种错位在金红男的研究中显得更为突出。以其对于清初周亮工《读画录》中画家群体的研究为例，《周亮工及其〈读画录〉中的画家们》一文中，她提到《读画录》中七十七位画家中，有"二十六位来自士大夫阶层，包括十三名进士，四名举人，一名贡生，六名生员，还有两名功名尚未确定者，其余五十一人皆布衣之士"[②]。而她对于"职业画家"的理解是，虽然"他们除了卖画，也有其他收入来源。有些人创作书法，篆刻，甚至行医和占卜"，但"只要有证据证明他们卖画为生，我就可以将他们列为职业画家"。[③] 因此，她认为《读画录》中"百分之七十的画家其实都是职业画家"，"所有生员级别的画家和布衣画家都在职业画家之列"。[④] 在此一基本框架之下，她进一步认为这些职业画家具有"学养高"的特点，并认为此一时期"越来越多的职业画家开始学习诗词书法，采用文人画模式作画"，并提到明顾凝远《画引》中记载了"受过教育的布衣画家以文人画模式进行创作的例子"。考诸顾书，金红男所谓"受过教育的布衣画家"，大概是指张元举之类，《画引》记载张元举"号五河，早弃诸生，寄情文酒，达士也，长洲万历

① 原文为：Nor could any contrast be greater than that which raised the young Nanking amateur painter, Kung Hsien（c. 1618-89），an artistic descendant of Tung Ch'i-ch'ang, and led him by a crooked path through the political intrigues and social turmoil of the Manchu conquest of China, to become in the end a professional artist who earned his means by painting. 见 Jerome Silbergeld, "Kung Hsien: A Professional Chinese Artist and His Patronage", *The Burlington Magazine*, Vol.123, No.940（Jul.1981），p. 400.

② ［美］李铸晋编：《中国画家与赞助人：中国绘画中的社会及经济因素》，石莉译，天津人民美术出版社 2013 年版，第 169 页。

③ ［美］李铸晋编：《中国画家与赞助人：中国绘画中的社会及经济因素》，石莉译，天津人民美术出版社 2013 年版，第 179 页。

④ ［美］李铸晋编：《中国画家与赞助人：中国绘画中的社会及经济因素》，石莉译，天津人民美术出版社 2013 年版，第 169 页。

间人"。^① 显然，张元举一类的"弃诸生"且以画治生的文士在她看来都属于职业画家的范围。在此种职业画家的判断标准下，金红男进一步认为周亮工将这些画家都记入《读画录》中，且对他们的评价彻底抛弃了社会偏见，没有因其职业画家身份而有所轻视，故其艺术评论中存在"反职业主义"观点的消失。^②

金红男的逻辑看似非常连贯，那么事实到底是否如她所言呢？可以顺着她的逻辑来一一分析。以画治生的底层文士到底是否属于"职业画家"，下文会有详细讨论，这里暂不展开。简单来说，如果如金红男一样就此划定一条标准，将以画治生的文士都归入"职业画家"，似乎也没什么太大的问题。但关键在于，金红男在下了此一结论之后，对"职业画家"一词背后错综复杂的历史和理论问题并没有再作甄别，而是全部挪用，作为下一步推论展开的前提，这种内涵的"泛化"很容易导致判断的错位。以她所谓的周亮工"反职业主义"之消失为例，她提到的例子是明末清初张稚恭，《读画录》中周亮工对其记载如下：

> 张舍人恂，字稚恭，泾阳人，家维扬。舍人诗文，雄视一世，尤好作画。晨夕与程穆倩处士往来，故初年画与穆倩莫辨。后自变以己意，尤有雄浑之致。……稚恭自塞外归，家既破，以卖画自给，张小笺示人曰：一屏值若干，一箑、一幅值若干。人高之。^③

金红男最关注的是此处记载的张稚恭之润例，她据此将张稚恭归为"职业画家"，并认为周亮工没有社会偏见，没有因为"张稚恭违背文人理想而谴责他的卖画行为"。润例固然是文士绘画商品化的明证，然而仅此就足以定义张稚恭的身份了吗？这种"职业画家"的结论，在周亮工的时代到底有效性如何？这些问题都

① （明）顾凝远著，张曼华、张媛点校、篡注：《画引》，山东画报出版社 2017 年版，第 81 页。

② 参见［美］李铸晋编《中国画家与赞助人：中国绘画中的社会及经济因素》，石莉译，天津人民美术出版社 2013 年版，第 170 页。

③ （清）周亮工著，罗琴点校：《读画录》，浙江人民美术出版社 2018 年版，第 47—48 页。

是颇堪讨论的。周亮工对于张稚恭的记载，最先提及的就是其"诗文雄视一世"，这并非随手一记，而是出于对其文士身份的认可。在周亮工的时代，对文士身份做出界定的，并不仅仅是一份润例，功名、德行、诗文、交游，种种因素综合起来，形成一个立体的评判体系。显然，金红男将其归为"职业画家"，同时也将职业状态背后错综复杂的身份观念一起叠加在了张稚恭身上，这种逻辑无疑是荒诞的。须知张稚恭为崇祯十六年（1643）进士，实为典型的文士群体之一员，又何来因为"职业画家"身份而被轻视一说？周亮工与张稚恭的交往，并非基于金红男所谓公开润例所暗示的"职业画家"身份，而是基于二人共享的士人身份。金红男称周亮工往往以"士人画家"指称书中所有艺术家，认为这"提高了布衣职业画家的地位"，而事实却是，"士人画家"正是《读画录》中众多画家的本质身份（如果非要为此一群体作一"本质"界定的话），也是周亮工对于此一群体的基本认识，并非拔高。唐梦赉在为《读画录》作的序文中即感叹："甚矣哉，先生之好士也。"① 此种"好士"感叹，正可见时人对书中所录画家群体的认识。由此来看，金红男所谓周亮工"反职业主义"之"消失"仍是有待商榷的。周亮工虽然对多种风格都持较为包容的态度，但总体而言，他对绘画的欣赏仍然基于文人群体的审美风尚，并没有超出此一范围。如其评姚简叔："简叔作画，一洗浙习，尽萃诸家之长，而出以秀韵。然每见能令人静穆，不似近人但以浮艳悦人耳目也。"② 这一评价不只涉及雅俗之辨，"一洗浙习"亦沿袭了当时文人画家对于浙派职业画风的贬斥，其总体论画基调与当时的文人画论是一致的。

不考虑明代文人画家底层化的历史变动，忽视文士群体拥有的文化资本在当时的特殊价值，而一概凭治生活动将其界定为"职业画家"，正是金红男上述研究中最大的问题。前章已论及明代文士科举之难，尤其在明中后期大量文士科场失意，但这并不意味着他们不属于文人阶层。徐渭在《送章君世植序》中，提到章世植与沈炼的不同命运，"吾世植君既与沈为好友，独取一管毫之力，以斫其阵而

① （清）周亮工著，罗琴点校：《读画录》"序"，浙江人民美术出版社 2018 年版，第 2 页。
② （清）周亮工著，罗琴点校：《读画录》，浙江人民美术出版社 2018 年版，第 26 页。

角其锋，与之齐名，一时人称沈必曰君"，章、沈二人为好友，才华相当，文名并行于世，然而命运却天差地别：

> 沈一举于乡，再举于廷，三仕于县，一言事于朝，声名满天下。而君独以穷且老，犹抱其一经，负笈走东西数百里道，以坐人家塾中，一丈之席而不可必得，岂造物者故同其才而独异其命耶？渭惑焉。①

沈炼后任锦衣卫经历，而章世植则负笈奔走，求为塾师尚不可得，"同其才而独异其命"，无怪乎徐渭有所困惑。在沈、章二人的例子中，章世植科场不遇，难道便可认为他不属于文士群体了吗？这一逻辑显然是不成立的。事实上，这些布衣文士不仅属于文士阶层，而且还是明代后期文坛与艺坛的主力。他们虽然以画名世，但在大部分情况下，文士身份仍然是他们在社会身份体系中的本色归属。因此，简单以"职业画家"界定甚至就此展开讨论，显然有方枘圆凿之憾。

三、心迹分离与非本质视角：一些可能的理解方式

既然文士治生活动中职业与业余状态并存，那么到底应该如何理解其以画治生的职业性？可以从两方面来看。一方面，上文提到的心迹分离的视角有助于我们更好把握治生活动中的复杂情态。将以画治生之文人界定为"职业画家"，其实正是从其"迹"出发，根据文士的行为本身对其职业性质作出界定。正如上文所论，单纯从"迹"来把握是不够的，不仅无法体察文士治生活动背后的隐微心曲，而且对文士的治生活动也难免有曲解，无法准确把握治生活动中所牵涉的诸多角色的身份感觉（比如上文提到周亮工与张稚恭之交往），进而对其交往性质作出误判。如果关注到文士"寄迹于画"的心态，从心迹分离的角度理解文士治生现象，

① （明）徐渭著，刘祯选注：《徐文长小品》，文化艺术出版社1996年版，第7页。

或许可以在很大程度上避免此类问题。

另一方面，非本质视角或可提供一种相对灵活的理解思路，一定程度上亦能够避免单一标准的"职业"与"业余"界定所引起的错位。非本质的视角，简单来讲，就是不以本质身份为画家作定位，不去追究其到底为文人画家或是职业画家，而是正视身份状态的流动性。为什么这种视角在观察画家身份时极为必要？可以从明代所谓"宫廷画家"谢环的身份状态来作一管窥。

谢环（1377—1452），字庭循，号乐静、梦吟，永嘉（今浙江温州）鹤阳人。永乐年间，谢环被受命组建画院的黄淮荐举进入宫廷服务，后又升任锦衣卫千户与锦衣卫指挥佥事。谢环擅山水，主要宗法荆、关、二米。同时，永嘉为南宋故地，马远、夏圭的画风对其影响亦很大。谢环入画院后深受宠待，宣宗时召对在旁，赏赐极丰。从画家职业与业余之区分来看，谢环可谓典型的宫廷职业画家了。既然是宫廷职业画家，我们对其创作状态及风格难免有预设性揣测，如职业的创作状态，以及以马、夏等画院传统为主的创作风格，等等。然而在1982年江苏省淮安县明代王镇墓中出土的谢环《云山小景图》（此图现藏于淮安楚州博物馆），却颠覆了我们的传统认知：这是一幅典型的仿米家山水的文人"墨戏"画，题词称"景容持此卷索写云山小景，遂命题随笔画以归"，可知是为友人而作。画上并有题诗一首以彰画意：

山顶烟云作浪堆，林间茅屋掩苍苔。
小桥不是无人过，谓恐前村有雨来。

从各个角度看，谢环此画均与我们所预设的职业性质的绘画迥然相异。墓中还出土了其他几位宫廷画家的作品，亦不乏此类文人墨戏之作。[1] 如果不考虑谢环及其他画家的职业身份，这些作品无疑会被置于文人业余绘画的谱系中，因为无

① 王镇墓出土详情可参考考古发掘简报，详见韦曾泽、刘桂山《淮安县明代王镇夫妇合葬墓清理简报》，《文物》1987年第3期。

论是其创作目的还是绘画风格，都体现了典型的文人绘画特色。

此一发现引发了不小的震动，因为这些画作实在有违我们对职业画家创作状态的固有认识，同时也促使研究者开始思考画家身份与画作风格的关系。到底该如何理解谢环身份与画作风格的错位？尹吉男提出的对于本质论逻辑的怀疑颇具启发性："作为供职宫廷的画家谢环也有两种生活：职业生活和业余生活。这一点长期在美术史的研究中被忽略，因为社会身份的本质论的逻辑不倾向于这种区分。"① 如果不将职业画家视为谢环的本质身份，而是当作其身份状态之一种来看，他的业余创作具有文人风格也就可以理解了。实际上，谢环本身就属于文人阶层，入侍画院只是其社会职业状态之一。与之交往密切的杨士奇在《恭题谢庭循所授御制诗卷后》称："昔我宣宗皇帝万几之暇，讲论道德之余闲，游艺书画。时非厚重端雅之士，不得给事左右。永嘉谢庭循独见爱重，恒侍燕闲。盖庭循清谨有文，每承顾问，必以正对。"② 杨士奇对谢环"清谨有文"的评价流传很广③，这也是谢环在文士间的普遍形象。对于谢环的文人身份，学界已多有考论④，此处不作赘论。

从非本质论的角度来看，谢环的身份并没有一个可称为"本质"的结论，无论是宫廷职业画家，还是业余文人画家，都是他不断流动中的社会身份的一个状态。如果非要为谢环找一个可以归属的群体，那大约便是文人阶层了。将谢环举荐入画院的黄淮云："锦衣千户臣廷循，起自儒流，兼习绘事，入侍燕闲。"

① 尹吉男：《明代宫廷画家谢环的业余生活与仿米氏云山绘画》，载故宫博物院编《中国宫廷绘画研究》，故宫出版社 2015 年版，第 295 页。

② （明）杨士奇撰：《恭题谢庭循所授御制诗卷后》，载张毅、陈翔编著《明代著名诗人书画评论汇编》（上），南开大学出版社 2016 年版，第 224 页。

③ 关于谢环"清谨有文"的评价屡次出现在画史记载中。如清徐沁《明画录》中记载道："谢环，字廷循，永嘉人。……东里杨少师尝称其清谨有文云。"[（清）徐沁：《明画录》，载于安澜编著《画史丛书》，河南大学出版社 2015 年版，第 1439 页] 明人朱谋垔《画史会要》中记载道："谢环，字廷循，永嘉人，山水宗荆浩、关仝、米芾。东里杨少师称其清谨有文，是以见重于当时。"[（明）朱谋垔：《画史会要》，载卢辅圣主编《中国书画全书》（第 4 册），上海书画出版社 1992 年版，第 560 页]

④ 关于谢环的身份问题，可参考杨德忠《宫廷画家与墨戏：浅议谢环的艺术风格与画家的身份认同》，《南京艺术学院学报（美术与设计版）》，2013 年第 6 期。

（《恭题宣庙赐谢德环诗后》）黄淮的表述很能说明问题，"起自儒流，兼习绘事"——谢环之本色仍属文士。

　　谢环的例子有助于我们举一反三地理解"文人画家"以画治生的问题。文士以画治生便是职业画家了吗？谢环的例子中，对应的发问应该是，谢环以画酬友便是文人画家了吗？无论答案是肯定还是否定，都显得简单粗暴、不近情理。在历史情境中，为一位画家寻求一个本质身份的努力往往有削足适履之弊，正如尹吉男所说，"在现当代的明代绘画史的叙述中，对谢环的历史叙述仅仅放在'职业生活'中展开"[①]。一旦将其确定为"职业画家"或者"文人画家"，就意味着不符合此一身份标准的细节往往被忽视、被舍弃。唯有正视画家身份的这种流动性，才可能尽量贴近真实的历史情境。具体到以画治生的文士，不以职业状态来定义此一群体，有助于透过其表面的职业状态，正视其所属的社会群体及文化身份。文士群体，尤其是明清时期的文士阶层，往往无法被其"业"界定，其拥有的文化资本才是他们最大的身份优势。所以持一种非本质的视角，对于更准确地把握文士画家与社会的互动，无疑是非常必要的。

　　本章关注的是文士以画治生面临的重要问题——身份焦虑与治生心态的问题。文士以画为生最显著的矛盾便是职业与业余之分。正如上文所引谢伯柯的论断，龚贤作为业余文人艺术领军人物董其昌的传人，最后以职业画师而终，这里存在着极大的反差——对大部分研究者而言，以画治生带来的职业化色彩与文人绘画浓厚的业余性之间存在着无法忽视的冲突。但这种职业与业余的分界是否如此黑白分明？文士之以画为生，是否能与职业画家身份直接画等号？这一系列问题不仅涉及理论的历史脉络，也需要被置于社会现实语境中予以剖析。

　　因此，本章从身份焦虑的历史理路与现实语境入手，对明末清初文士的处境展开剖析，以更好地贴合文士实际。从历史理路来看，文士以"依仁游艺"的业

[①]　尹吉男：《明代宫廷画家谢环的业余生活与仿米氏云山绘画》，载故宫博物院编《中国宫廷绘画研究》，故宫出版社 2015 年版，第 295 页。

余态度对待绘画，本质上是此一群体"君子不器"理想的体现，文士以此为生，显然有违于此种不器理想；而从"职业"与"业余"问题在明末清初的现实语境来看，明代关于绘画业余与职业的讨论，从身份逐渐延伸到了作画风格与技巧层面，职业画工亦采用文人画风，文人艺术的空间被进一步挤压，以画治生的文士从画风到售画行迹皆无法自别于职业画工，身份焦虑进一步加重。

因此，文士在具体治生活动中的多种策略都体现了其对身份的强调，如"非其人不与"的交接对象筛选、治生状态的非持续性以及具体的交接之礼等。文士由此能够在以画治生的同时仍然维持身份归属感，也借此凸显了与画工的身份之别。而对于治生活动中不得不面对的职业化色彩，文士则往往以"心""迹"分离的思路进行自我言说，知交好友也循此对文士画家的苦心予以发明。这一言说思路强调的并非迹，而是心。因此治生的表面行迹并不是最重要的。文士由此一定程度上保有了身份和尊严，并在文士群体中得到了同情与理解。此外，易代之际以画治生的文士还面临着特殊的身份焦虑，遗民兼隐士的身份与以画治生之间是矛盾的，无论是卖画活动中必不可少的交接与应酬，还是画作流传于世对"隐"状态的破坏，都对他们想要维持的遗民隐士身份形成了挑战，他们不得不采取非常态的对策来缓和此种冲突。

经由上述分析，我们或许可以对"如何理解明末清初文士以画治生职业性"的问题有进一步的理解。就实际治生状态而言，文士画家或多或少都无法避免"枉己徇人"的职业性，索画人的要求并非毫无意义。但若据此便将文士归为职业画家，亦有方枘圆凿之嫌。如果我们考虑到这些文士所拥有的文化资本，以及明末文士群体的底层化趋势，便会发现，文士可能才是他们在当时社会中更受认可的身份，将其归为职业画家，显然与明末社会的身份感觉体系之间存在错位。在此，"心""迹"分离与非本质视角或可提供一些理解其职业性的思路。为文士寻求一本质身份（如职业画家）的努力，往往容易流于表面，不符合此一身份的细节往往被忽视甚至遗弃。放弃这一努力，不以文士所从之"业"来判断，正视明末文士身份的流动性，或许才能更贴近文士以画治生的历史情境。

第五章

文士以画治生对创作的影响

本章主要关注明末清初文士以画治生对绘画创作的影响。这一问题看似重点在于创作，但对艺术现象的归纳与分类罗列实则更多局限于表象，并无益于对以画治生问题的进一步理解。因此，本章对"影响"问题的探讨，实际上可以分解为两个部分，即"如何影响"和"什么影响"。换句话说，本章的讨论不仅关注文士的治生活动具体对创作产生了什么样的影响，还关注这种影响是如何产生的。对于后者的追问，可以进一步发掘文士以画治生活动中的权力结构，观察治生所牵涉的各方力量（尤其以创作者和"顾客"为主）如何影响到最终的创作面貌。说到底，绘画的创作虽然经由画家之手完成，但某种程度上却是权力的体现：到底谁左右了画面的呈现？为什么会存在这样的影响力？这些都是比创作结果更有趣的问题。

　　具体而言，文士以画治生对绘画创作的影响，是通过作画者与受画人之间的关系来实现的。不过，这种关系并不如我们惯常所认为的那样，仅仅表现为受画人所明确提出的种种具体要求（比如画幅尺寸、题材、题字落款的内容等），而是以多种形式存在，比如画家与索画者之间的身份地位、交往性质等，这些或隐或显的关系往往影响了画家对创作的态度，进而在作品细节中或多或少都有所体现。本章便基于文士与索画者的此种联结，分别对绘画的雅俗、绘画的重复性以及品质之参差不齐这三个问题进行讨论。

第一节　谁在影响创作：以画治生与艺术趣味的雅俗之辨

作品的雅俗问题往往是我们在讨论文士治生与绘画创作时最先遇到的问题。在一般认识中，文人绘画是"雅"文化，而以此为生，则不可避免会有"俗"的问题。这种雅俗之分，实际上也是创作中的"人""己"之分——文人往往强调以画自娱，正是为了坚持创作的独立性，避免枉己徇人的"俗"态。由此，文人与索画者之间难免存在多个层面的紧张关系，尤其以绘画创作决定权之争夺最为明显。实际上，作品到底体现了谁的意图也是艺术社会史研究非常关注的问题，学界往往从赞助人（亦即索画人、顾客）的角度来讨论卖画对创作的影响。不过，具体到明末清初文士以画治生的语境，文士绘画创作的雅俗情况到底如何？治生对此有何影响？此类问题仍待进一步讨论。本节即就此展开，从雅俗问题入手来探讨文士以画治生对创作的影响。

一、"赞助人"视角的局限

在讨论创作雅俗问题之前，有必要对艺术社会史研究中的"赞助人"问题作一剖析，因为文士与赞助人的关系和创作之雅俗问题直接相关。实际上，当我们认为文士一旦以画为生，创作便会俗化时，一个重要的潜台词便是顾客影响到了画家的创作，即代表大众审美的索画人以经济的形式影响到了画家对创作的掌控力。而这正是"赞助人"研究视角的一个基本预设，即赞助人的趣味与绘画的最终面貌息息相关。事实果然如此吗？明末清初文士的绘画创作是否与索画人有如此紧密的关系？进一步的讨论仍然是必要的。

正如本书绪论中已经提到的，从赞助人视角来探讨绘画创作，实际上是海外艺术史的研究思路，20世纪70年代此种流风渐及于中国绘画研究，李铸晋等人所编《中国画家与赞助人：中国绘画中的社会及经济因素》便是当时极具代表性的研究成果。此书序言中，李铸晋对艺术"赞助人"作了如下解释：

> 艺术赞助人是其好尚和资助会对艺术创作产生影响者。……奇怪的是，中国传统著作似乎未曾出现过与"patron"含义相当的对应词。"鉴赏家"和"收藏家"意思相近，但都不如"patron"一词具有广泛的含义。在现代词典中，"patron"被翻译为"赞助人""保护人"或"顾客"。因此，在使用这个术语时，我们定要谨记它在英文中的宽泛涵义，这一点非常重要。①

在这里，李铸晋在艺术赞助人与艺术创作之间建立了明确的联系，并以此作为定义。事实上，这正是西方艺术社会史研究的重要观点，即绘画的最终面貌体现了艺术赞助人的趣味，赞助人对创作有至关重要的影响力。前文已提及英国艺术史研究者哈斯克尔与巴克桑德尔等人对意大利艺术的研究，皆是此一观点的典型案例。不过，李铸晋作为将赞助人视角引入中国绘画研究的开拓者之一，对于赞助人视角的态度其实颇为矛盾。一方面，对中国美术研究来说，赞助人的视角是全新且极富吸引力的，此一领域出现了大量亟待厘清的新话题，无疑极大地刺激了研究者的热情；而另一方面，李铸晋上述议论也体现了研究者在将赞助人视角移之于中国艺术研究时对"水土不服"的警惕，正如李铸晋所言，中国传统著作中似乎未曾出现过含义相当的对应词，因此对于赞助人在不同语言背景中的含义，学者应当有所警惕。不过，尽管李铸晋绪论中对此有所认识，赞助人视角在此书论文中仍然有泛滥之嫌，在此一理论主导之下，艺术史的具体个案显得较为弱势，往往被强行纳入理论框架之中。在此之后几十年中，以赞助人为视角的艺

① ［美］李铸晋编：《中国画家与赞助人：中国绘画中的社会及经济因素》"导言"，石莉译，天津人民美术出版社2013年版，第1页。

术史研究也极为兴盛。比如李向民的《中国艺术经济史》全书都以赞助人为研究视角，主要以皇家赞助、私人赞助来统摄各章节的论述。不过，大部分研究者对赞助人视角的兴趣，似乎更多在于其中的经济关系，而非赞助人对创作的影响力。李向民的著作中，便往往将赞助与资助混用，如提到南北朝时的佛教艺术，认为"自晋开始的这种私家赞助造像之风到了北魏以后几乎到了登峰造极的地步"[1]，但同时又提到，"这里造像出资者的动机和雕塑佛像的艺术形式、艺术价值是没有直接关系的，创造艺术的是雕塑工匠"[2]。实际上，如果与艺术创作没有关系，只是提供了资金的话，并没有必要采用此种"赞助人"视角，反而视之为资助、捐助（尤其是寺庙经济活动中）更为合适。学界对此不无反思，李万康在驳斥赞助人视角时，便提到中国古代艺术史中往往是此种"资助"或"捐助"行为，甚少所谓"赞助"，"前者是一种单向的不求回报的非交易行为，后者则是一种利益交换行为，两者具有截然不同的意义"[3]。随着艺术社会史研究不断推进，学界对于艺术"赞助人"的讨论也逐渐深入，除了肯定其作为研究视角的意义外，对其有效性的探讨也越来越多，其中不乏如李万康这样质疑的声音。

这种质疑，并不是在否定从经济角度讨论中国艺术的重要性，而是在对一系列问题作追问，即中国古代的艺术创作真的与艺术赞助人有那么紧密的关系吗？赞助人除了经济方面对画家有影响，到底能在多大程度上决定作品的最终面貌？这些追问在涉及文人艺术时尤为重要，因为文人艺术向来以不受人役使而著称，以赞助人的视角来看待文人绘画，实在有悖于我们对文人艺术的惯常理解。白谦慎在其傅山研究中论及引入的"文化资本"概念，有助于我们理解此类"赞助人"与文人交往的具体情境。在白谦慎看来，以赞助人的角度探讨文人艺术较为困难，与西方艺术史研究相比，意义也小一些。如果借用法国社会学家布尔迪厄的理论，文人的独特之处正在于其"文化资本"，故在与赞助人的交往中，往往是"艺术家

① 李向民：《中国艺术经济史》，江苏教育出版社 1995 年版，第 225 页。
② 李向民：《中国艺术经济史》，江苏教育出版社 1995 年版，第 226 页。
③ 李万康：《质疑"中国画家与赞助人"之系列论文》，《美术观察》2004 年第 4 期。

的趣味影响收藏家，而非收藏家的趣味影响艺术家"①。在对傅山的研究中，白谦慎有专文《文化资本在日常生活中的运用》，着重讨论了傅山如何以文化资本来拓展生存空间，"最大限度地维护自己的独立和尊严"，并借此来说明"文化资本如何使得文人艺术家有别于非文人艺术家"。②白谦慎的此一研究对我们理解明末清初文士的艺术治生活动极有启发。虽然文士群体内部亦有身份与地位之别，文化资本亦各自不同，但总体而言，他们与索画者的关系并不是简单的"赞助人"视角可以概括的，其实际情境不仅更为复杂，甚至与"赞助人"视角的预设完全相反。这也是理解文士以画治生与创作之关系时非常重要的前提。

二、文士在创作中的主导地位

那么，明末清初文士的绘画创作到底与索画者有多大关系？他们一般会遇到什么样的要求？此类记载并不多，且往往甚为含糊。对求画的细节记录最为详细的当属书信，作为文士与索画者交流的直接记录，书信中往往保留了不少极为珍贵的资料。此外，画作题跋、诗歌酬和之中也不乏索画情形的记载，可对其具体情境略作管窥。

为了进行更准确和详细的分析，兹以查士标为例进行讨论。查士标（1615—1698），字二瞻，号梅壑散人、懒老。查士标本为安徽休宁人，后流寓江苏扬州，以书画名。查士标在当时以画治生的文士中颇为典型。一方面，他是典型文人，亦曾致力于科举，后弃诸生，专力于书画。查士标之诗"本乎陶，充乎韦、柳"③，属隐逸、冲淡一路，与其形象颇为一致。查士标不仅绘画闻名于世，其书

① ［美］白谦慎:《傅山的交往和应酬: 艺术社会史的一项个案研究》，广西师范大学出版社 2016 年版，第 96 页。

② ［美］白谦慎:《文化资本在日常生活中的运用》，载［美］白谦慎《傅山的交往和应酬: 艺术社会史的一项个案研究》，广西师范大学出版社 2016 年版，第 172 页。

③ （清）黄逵:《种书堂遗稿序》，载（清）查士标著，毛小庆点校:《查士标集》"黄序"，浙江人民美术出版社 2016 年版，第 2 页。

法更精绝，学董其昌几可乱真。一时与游者亦多知名文士，如王士禛、孔尚任等皆与查士标有诗文唱酬。当时名士路过扬州时，也会专门拜访查士标，如被顾炎武目为"关中声气之领袖"的陕西学者王弘便曾登门拜访，查士标以图为赠，画上自题道："他日先生骑青牛归函，各复展此图，应忆江南老友，以五千言寄示也。"① 无论是从学养还是交游来看，查士标的文士身份应无疑义。另一方面，查士标的以画治生活动也颇显著。当时扬州有联云："杯盘处处江秋水，卷轴家家查二瞻。"② 此处江秋水即江千里（字秋水），为当时的漆器名家，查二瞻即查士标。由此联可见查士标画在当时极受欢迎，甚至成为一时风尚，家家皆以悬其画轴为荣。查士标的日常收入中，书画润笔是非常重要的一部分。因此，考虑到其文士身份和治生状态，以查士标为例，颇可看出当时文士以画治生的普遍情况，对索画者的一般要求有进一步的了解。

查士标为汪培生作《古木慈乌图》的过程，展示了向其求画的一个具体实例：

> 汪君培生，新安高士也，事继母以孝闻，于乡党内外无间言。予往客京口之三馀斋，从金子汉伯具道其至行，窃以为今之黄江夏、王琅邪，心向往之。适金子属画持赠，为作《古木慈乌图》似之，并系小诗。观者当不以予为溢美也。③

由查士标的此则记述可知，友人金汉伯想要赠画给新安孝子汪培生，故向查士标求画，查士标于是应邀创作了《古木慈乌图》。慈乌即乌鸦，据记载，"此鸟初生，母哺六十日；长则反哺六十日，可谓慈孝"④ 慈乌遂成为绘画中表现慈孝

① （清）查士标著，毛小庆点校：《查士标集》，浙江人民美术出版社 2016 年版，第 91 页。

② 《嘉庆重修扬州府志》卷七十二记载："康熙初，维扬有士人查二瞻，工平远山水画及米家画，人得寸纸尺缣以为重。又有江秋水者，以螺钿嵌器皿，最精巧细，席间无用之。时有一联云：'杯盘处处江秋水，卷轴家家查二瞻。'"（清）阿克当阿修，（清）姚文田等纂：《嘉庆重修扬州府志》，广陵书社 2006 年版，第 1430 页。

③ （清）查士标著，毛小庆点校：《查士标集》，浙江人民美术出版社 2016 年版，第 99 页。

④ （明）李时珍：《本草纲目》，中国医药科技出版社 2016 年版，第 2113 页。

主题的典型意象，历代画家多有此一题材的作品，如沈周即有《古木慈乌图》存世。金汉伯向查士标求画时，实际上并未对作品有详细要求，很可能只是提及赠画对象，以及画作的"慈孝"主题。对查士标来说，这类"命题作画"并非难事，"古木慈乌"的物象信手拈来，既有历史传统可追溯，又切合汪培生的事迹，作为赠画的内容再合适不过。而金汉伯不选择其他文士，而是向查士标求画，可能出于几方面的考虑，比如二者的熟识关系、查士标的名望等，此外，受赠对象汪培生为新安人，选择查士标这样声名卓著的新安画家的作品作为礼物，亦别具意义。总的来说，在此图创作过程中查士标是有较大的自由的，除了主题之外，他完全可以选择自己熟悉的画法、按照自己的艺术趣味来创作。

类似的例子还有查士标为新安盐商汪次朗绘制的《水云楼图》。关于此图绘制经历，查士标写道：

往余识汪子次朗于金山之悬云阁，为顺治丁酉冬，忽忽遂十年矣。次朗尝为余言其水云楼居之胜，不禁神游其上。又述其友孙豹人、曹僧白为之记咏，索余作图，业心肯之，遂将一至其地，庶几盘礴如意。而老懒日甚，户以外跬步如棘，安望远游。今年春偶寓邗城，次朗适来同客，昕夕过从，复讨旧诺，因出诸公赠言见示。读孙君记，谓楼高百尺，迥出市阛，倚疏林，面大野。及曹君诗有"星日生其下，烟晴一气温"之句，恍然久之。余虽未至其地，而意中摹拟已得十一矣。因念昔人幽居之胜，若卢鸿草堂、摩诘辋川，求其故迹，杳不可寻，千载而下，深人低回，羡慕者惟图与诗传耳。次朗旷怀逸韵，耽吟求友，声称藉甚，所谓水云楼者，安知异日不深人低回，羡慕如草堂、辋川？求其人与地而不得，披其文与图，如见其人焉。吾辈亦将藉次朗以传，岂不大快也耶。①

前章已经提及，此种园林、书斋图的绘制在晚明极为流行，大凡楼阁落成，

① （清）查士标著，毛小庆点校：《查士标集》，浙江人民美术出版社2016年版，第112—113页。

往往请知名文士作楼记，并绘制图像。向查士标索画的汪次朗亦如是，且锲而不舍，几年间多次向查士标索画，并出示其他文士所作的记咏水云楼的诗文。此图亦属"命题作图"，查士标甚至并未亲临水云楼（这也是当时文士绘制此类斋室、楼阁图的常态），而是以汪次朗的描述以及其他文士的诗文为灵感进行绘制。这种创作显然并非实景山水，给了查士标极大的发挥空间。此图现存于故宫博物院，为横向卷轴形式。由图5-1可见，为了凸显水云楼的主题，左下角绘有小楼，营造出临水而居的画面。画家如此设计，显然是为了更契合主题，让画面中烟云山水尽入小楼视野，不仅合于题跋中孙君所谓"倚疏林，面大野"的描述，而且与惯常以房屋与人物为主的一般楼阁图画相比，更为别致。不过，楼阁在画面中只占了非常小的一部分角落，画卷主体仍然是水岸树石。如果不读题跋内容，只就画面表现而言，此图纯然便是查士标最擅长的卷轴山水，而且是其最具标志性的仿倪瓒式风格，画面空疏简淡，极富韵致。

　　《水云楼图》的绘制经过非常典型。就性质而言，查士标此图颇具商品化特色，虽然并未有明确的润笔信息，但以当时惯例和盐商汪次朗之财力，查士标作

图5-1　（清）查士标《水云楼图》①

① 此图见中国古代书画鉴定组编《中国绘画全集》(21)，文物出版社、浙江人民美术出版社1997年版，第78—79页。书中此图分为四部分，本书为了展示构图及画面效果，将其拼接为原本的横向卷轴形式。

此图不可能没有报酬。更值得注意的是查士标的应对策略。此图属于当时十分流行的楼阁类图画，以画治生的文士往往会遇到此类请求，因此，查士标的创作思路实际上颇具代表性。首先，他是以自己最熟悉和擅长的方式来绘制的，画中主体仍然是简远的山水物象；其次，在此图题跋中，查士标也体现了一种程式化的言说思路。跋文中先叙索画因缘，次叙作图心迹，最后以唐人王维辋川、卢鸿草堂的典故作结，堪称跋文中之"八股文"。当时此类楼阁、园林图画，题跋中十有八九皆比附于王维、卢鸿，王维辋川、卢鸿草堂亦是明清书画中的重要题材。因此，在跋文最后以王维与卢鸿的典故作结，实际是借用当时流行的陈言套路来点明水云楼的文化属性，而这也是汪次朗向查士标索画的主要需求。此图绘制中对分寸的熟练把握，暗示了查士标精于此道，对此类索画请求已经有得心应手的应对方式。

在查士标以画治生的生涯中，上述两例中的索画请求当属常态。《古木慈乌图》与《水云楼图》的创作缘起当然并非自娱，索画者亦对画作的主题有一定要求，但作品创作的细节以及趣味仍然由查士标决定。这在当时以画为生的文士中并非个例，在大部分场合，索画者都会尊重画家的创作意愿，干涉较少。甚至不少知己型的求画者会明确请画家随意发挥，孔尚任写与龚贤的信件便表明了此种态度：

> 前枉小寓，又匆匆而去，盖行往来酬答之礼也。……求教诸件，皆望随意挥洒，大小纵横，无之不可。譬之造物者，因物赋形，而飞潜动植，总无有不是处耳。①

龚贤晚年在扬州与孔尚任相识，结为忘年交，诗画往来频繁。在龚贤以画治生的活动中，孔尚任助益颇多，对其画名传播起了不小的作用，也为龚贤带来不少盛名之下的求画者。此封书信尚不能确定孔尚任是为自己求画，还是以中间人

① （清）孔尚任：《答龚半千》，载刘海粟主编，王道云编注《龚贤研究集》（上集），江苏美术出版社1988年版，第197页。

的身份代友人向龚贤求画，但无论如何，他都听任龚贤自由发挥，"大小纵横，无之不可"，可谓真心仰慕龚贤画艺的知己型索画人。

　　从"赞助人"或说索画者的角度来看，画家在创作中的主导地位体现得更为明显。同一个赞助人向不同的文士求画，画家的应邀之作往往各具特色，并不会因为赞助人的趣味而统一。查士标曾提到为涵中先生作《山水图》："涵中先生嗜画成癖……兹更嘱为小卷，欲使怀袖出入，易于自携。一时浙江、无逸、野遗各有所作，同人传观，竞称雅好，以视米家船、陶家舫为多事矣。"①显然，涵中先生亦属当时的艺术"赞助人"之一，除了向查士标求画以外，还向浙江、孙逸（字无逸）、龚贤（号野遗）等知名画家求画，显然以收藏为乐，并且可以推测的是，他不仅不欲干涉创作，正相反，为了得到各文士的得意之作，他更希望他们能够自由发挥，出其所长。事实也确实如此。查士标、龚贤等人为涵中先生所作之画仍然存世，有助于我们对艺术"赞助人"与创作之关系作更深入的了解。此涵中对查士标的要求主要在于尺幅，即所谓"小卷"，以达到"怀袖出入，易于自携"的目的，至于具体创作则完全交由查士标。查士标为涵中先生所绘《山水长卷》正是易于携带的手卷形式，采用了平远构图，画面萧散简远。由图 5-2、图 5-3 可见，山水树石多以线条勾勒，较少皴染，可谓惜墨如金。这正是查士标的典型画风。

图 5-2　（清）查士标　山水长卷（局部一）

① （清）查士标著，毛小庆点校：《查士标集》，浙江人民美术出版社 2016 年版，第 114 页。

图 5-3 （清）查士标　山水长卷（局部二）

　　相比之下，龚贤《为涵中先生作山水》（图 5-4、5-5）则体现出迥然相异的面貌。此画亦为卷轴画，很有可能涵中先生求画时也有与查士标类似的便于携带的要求。从风格来看，此轴并非龚贤后期墨色深厚的"黑龚"典型画风，而更偏于"白龚"风格，构图也是其一贯的稳中见奇，画幅中并未有太多留白，画中山水往往上下占满画幅，绵延不断，给人静穆沉郁的美感，属龚贤的本色之作。

图 5-4 （清）龚贤 《为涵中先生作山水》(局部一)

图 5-5 （清）龚贤 《为涵中先生作山水》(局部二)

　　涵中先生作为艺术"赞助人"的例子，展现了明末清初文士的绘画创作与索画者之间的特殊关系。涵中先生向弘仁、孙逸、龚贤、查士标等一众文士求画，查士标与龚贤之作除了形制上可能遵从涵中先生的要求均为卷轴画，具体风格实际上差别很大。虽然孙逸与弘仁的应邀之作似并未流传下来，但根据龚贤与查士标面目迥别的作品，我们可以推测，孙逸与弘仁的作品应当也是其本来面貌，而非涵中先生作为"赞助人"的趣味呈现。实际上，如果考虑到明末清初时的艺术氛围，涵中先生作为赞助人的趣味可能很难作统一描述。换言之，涵中先生欣赏的是作为文人艺术的绘画，其精要正在于画家各臻其妙的本来面貌，其索画的举动，亦出于对文人绘画的价值认同，而非试图以一己之偏好强加于诸文士。

　　当然，索画者对画家创作主体性的尊重，并不意味着画家是完全自由的。求画者对画作仍然有不少限制与要求，这在画面中亦有所体现。首先，索画者最常见的要求便是作品的尺幅与形制。上文已提及涵中先生向查士标索画时特意提及"为小卷，欲使怀袖出入，易于自携"①，卷轴便于随行携带，适合文士旅途中展玩。查士标《题为明尹所作山水》中也记载了类似要求："明尹忽有衡阳之游，嘱作小画，且曰将携之笈笥，旅中展对，如我两人抵掌促膝时也。"②在出游风气盛行的晚明，文士往往携带书画以作旅途消遣，南方文士更仿效米芾书画船的做法，在船中放置法书名画，时时展玩。此种风尚之中，便于携带的卷轴画和册页成了首选。除了此种日常赏玩的手卷与册页，绘画还可以作为厅堂装饰，对尺幅要求亦颇为严格。前文已提及龚贤有书信专门询问主顾定制的中堂山水的尺寸："谕吴心老中堂大幅，已从白下觅旧纸，成一幅，长一丈，阔四尺，一幅长八尺，阔四尺五寸，不识当用何幅？乞示！"③晚明居住时尚亦颇奢靡，多高梁大屋，作为装饰的中堂画幅往往是大幅山水，尺寸亦需与厅堂相配。龚贤此封书信正体现了山水中堂在定制时对尺寸的要求。此外，虽然屏障这类装饰性比较强的形式往往是

① （清）查士标著，毛小庆点校：《查士标集》，浙江人民美术出版社 2016 年版，第 114 页。
② （清）查士标著，毛小庆点校：《查士标集》，浙江人民美术出版社 2016 年版，第 113 页。
③ 刘海粟主编，王道云编注：《龚贤研究集》（上集），江苏美术出版社 1988 年版，第 177 页。

职业画工的领域，但文士亦偶尔为之，查士标便曾应友人之请作画障以赠人①。此外，画扇也是文士经常会遇到的请求。诸如此类，皆属索画人在画作尺幅与形制方面提出的限制，需要文士相应作出调整。尺幅与形制不仅体现为作品的物质形态，而且对绘画的艺术面貌也有一定程度的影响。龚贤在其课徒画稿中教授弟子云："画有三远，曰平远，曰深远，曰高远。平远水景，深远烟云，高远大幅。画手卷要平远，画中幅深远。"②体现了画家创作时基于形制（即手卷和中幅）而对物象与构图有所考量。当然，龚贤这种描述只是为初学者点明创作的一般规律，并非一成不变之法，山水名家往往不拘格套，自成一家，尺幅形制对画面表现并不具有决定性的影响。

其次，索画者对主题也往往有所要求。这种主题方面的限制未必十分精确，索画者可能有具体的想法，也可能只是宽泛地提出绘画的功用（比如贺寿），而画家则在此一要求之下根据具体情境再行创作。上文已提及查士标为汪次朗作《水云楼图》，属于当时流行的园林、书斋类山水画。实际上，查士标为金汉伯作《古木慈乌图》，亦属于确定主题下的创作。当时常见的主题还有送别、贺寿等，文士亦有一定的甚至程式化的绘制之法，物象、构图、典故等皆有传统或风尚可循。

最后，索画者还可能对文字书写有一定要求，比如贺某某寿等。此类要求如果涉及上款的称呼，如某某大人之类，往往容易引发文士反感。明末清初万寿祺曾在其《书画篆刻例附状》中明确表示不著"谀辞"：

唐子畏云："闲来画幅青山卖，不使人间作业钱。"余既作书佣，相属者众，

① 查士标在此画题跋中记载了此事，《题为吴志行作山水图》云："余与吴子先定交垂十年，始得识其小阮志行道兄。文采风流，有晋人丰度，信竹林之竞爽哉。丙午秋，余客邗水，子先买舟过访，快谈累日，因以画障见属，为志行赠，欣然应教，不旬日而告成，语云'疾行无善迹'，以视十日一水、五日一石为何如也。志行何以教我。"（清）查士标著，毛小庆点校：《查士标集》，浙江人民美术出版社 2016 年版，第 115 页。
② （清）龚贤：《龚半千课徒画稿》，载刘海粟主编，王道云编注《龚贤研究集》（上集），江苏美术出版社 1988 年版，第 149 页。

力作勤苦，而无以赡饔飧、具笔墨，无为也。……古之君子款识止着己名，后世始题来属者。字号无盟社、翁台、词伯、父师诸谀辞，长行称先生，平行称居士，幼行称字，以追古处。……汉印无刻诗句、长篇者，止刻姓名，唐以后始兼亭馆，今从汉法。隰西道人寿附状。①

对于书画篆刻的称呼，万寿祺坚守古法，对于翁台等"谀辞"的态度较为苛刻，并附在润例后专门做了如此说明。这一举措一定程度上维护了万寿祺文士身份和以画治生的平衡。"谀辞"对文士而言成为某种负担，进而和润银产生联系。清嘉庆间书家张延济便在润例中针对上款有专门声明，据记载"嘉兴张叔未先生延济，精赏鉴，工篆隶，求书者踵相接。润例甚苛：扇对每件须银若干，如署款欲称大人者，必另加银若干"②。康有为之《康南海先生鬻书例》也称："但书下款，若书上款者加倍计。"③此二例虽非明末清初事，但可见文士对上款的基本态度。实际上，对名款的这种态度在明末清初的画作中亦有体现，此一时期大量画作中都只有题诗与落款（或亦包括名章），虽不排除是画家的遣兴随笔，但亦极有可能是应人之请的应酬之作。对于不熟悉甚至不认识的索画者，文士惯常的应对策略正是题诗并落款，维持一种温和的距离感，同时满足索画人对文士趣味（题诗）和作者名望（落款、印章）的需求。

以上索画者的种种要求，虽然对创作有一定限制，但并不构成对艺术风格的根本影响。即便是用以贺寿或赠人的作品，亦依照文士趣味来创作。以贺寿为例，明代贺寿画最常见者便是画松，诸如双松图、松石图之类，皆可用来贺寿。考诸当时文士文集，题画松诗比比皆是，其中不乏贺寿的情境。以松石来贺寿，本身便是文人文化的传统。用以贺寿的大部分松树主题的画作，如果不考虑其题诗，

① （清）万寿祺：《书画篆刻例附状》，载（清）万寿祺著，余平整理《万寿祺集》，浙江人民美术出版社 2019 年版，第 326 页。
② 古今图书局编：《古今笔记精华录下》，岳麓书社 1997 年版，第 1100 页。
③ 此润例见《中国现代金石书画家小传》，转引自陈鹏举编《收藏历史——解放日报文博文萃（一）》，上海书店出版社 1998 年版，第 520 页。

单就画面而论，与表达文士高洁情志的松石图并无太大分别。换言之，文士的自娱式创作和用以治生的绘画之间，并没有十分明确的风格区别，其功用性质更多是靠题诗与跋文来分辨的。

以恽寿平为例，他擅画花鸟，以没骨花闻名于世，明亡后以画养父，多有以画治生之举。他的存世作品中有大量仅题诗落款的花鸟画，考虑到绘画在其治生活动中的重要地位，这些作品很可能是为不熟识的顾客而绘制的。题画诗于是成为辨别作画情境的依据之一。如同样是题咏萱草，恽寿平的两首诗却风格迥异。《石榴萱草》诗云："前庭多种宜男草，后园亦栽多子榴。最爱杜陵诗句好，积善滚滚生公侯。"[1]《萱花》诗云："不料忧多未可忘，一枝闲淡倚斜阳。寻思何处曾看见，记得家园近北堂。"[2] 萱草又名宜男草，明周文华《汝南圃史》提到"《周处风土记》以为其花宜怀娠，妇人佩之必生男，故名宜男草"[3]。而同时，萱草亦有忘忧草之称。恽寿平此二诗正是分别取萱草此二意生发开来，前诗有明显的庆贺祝福色彩，后诗则依循了文士咏物寄思的传统。虽然不能完全确定这两首题画诗及对应画作的创作机缘，但很可能前者是应人之邀而作，且是用于庆贺场合的（如生子），而后者则显得更具自娱性质。实际上，甚至对后者我们也不能完全确定其自娱性质，此类看似抒发个人情思的题画诗反而增加了画幅的艺术性，完全适合文化素养较高的索画者。如非画家对创作情境有明确记载，单纯从绘画风格来判断的话，此类作品很难确定是自娱还是应人请求而作。

因此，从绘画的用途和创作情境而言，这种定制类的作品固然因为其非自娱性质而具有"俗"的一面，但从艺术风格而言，仍然遵从文士趣味。虽然相反的个例仍然存在，比如前章已提及龚贤曾因为顾客的要求而绘制自己不擅长的着色山水，但总体而言，文士在治生活动中依然保有自己一贯的艺术风格，并没有发生大的转变。值得注意的是，这种状态并不是理所当然的。画史中因卖画而改变

① （清）恽寿平著，吴启明辑校：《恽寿平全集》，人民文学出版社 2015 年版，第 456 页。
② （清）恽寿平著，吴启明辑校：《恽寿平全集》，人民文学出版社 2015 年版，第 463 页。
③ （明）周文华著，赵广升点校：《汝南圃史》，凤凰出版社 2017 年版，第 140 页。

作画风格及绘画趣味的画家并不是没有，如《无声诗史》中记载明人李著"童年学画于沈启南之门，学成归家，只仿次翁吴伟之笔以售，缘当时陪京重次翁之画故耳"[①]。沈周与吴伟之风格，正是当时吴派与浙派的典型，二者差距明显，李著此种风格转换便是典型的因为市场而改变绘画面貌的例子。而明清之际以画治生的文士则较少有为了市场而转变者，他们往往以自己的本来面目示人，即便如恽寿平之以花鸟画治生、陈洪绶多作人物（与山水相比，花鸟人物画相对来说不属文士绘画典型），也皆出于其性，并非因为市场偏好人物花鸟而特意为之。这一方面固然出于文士对于自身主体性的坚持，另一方面也缘于"赞助人"的配合与特殊心态：本质上，明清之际的所谓"赞助人"（如果我们依然沿用这一说法）向文士求画，或者真心嗜画成癖、仰慕其画艺，或者出于对名士的追逐，以此彰显品位。无论是哪一种心态，文士的文化资本都是吸引他们前来买画的重要因素，也保证了文士在创作中对艺术趣味的掌控权。

第二节　作品之重复与文士的治生策略

　　既然求画者对艺术趣味的影响并不十分明显，这是否意味着文士以画治生对创作没有影响？答案显然是否定的。文士的创作较少为顾客具体意见所左右，却往往由于生计压力，受到时间、精力成本的制约。换句话说，文士的治生策略在创作中往往有所体现，影响到了创作的整体面貌。

① （明）姜绍书：《无声诗史》，载于安澜编著《画史丛书》，河南大学出版社 2015 年版，第 1339 页。

一、绘画作品的重复现象

　　明末清初文士绘画一个值得注意的特点便是作品的重复，主要体现为对画法、题跋、构图甚至整个画面的复制。[①] 这种复制与明清常见的临仿之作亦有区别，临仿之作往往会标明所仿对象，而复制性的作品却往往没有此类标记，更像是画家以自己熟练的方式复制了所擅长的某种画法与图式。这种复制行为固然可以理解为画家在建构自己的艺术图式，但在不少情境中（尤其下文提到的石涛的例子），更有可能是画家主动的策略选择，与以画治生不无关系。

　　以恽寿平为例，他晚年为生计所迫，不得不大量创作山水花卉来应对源源不断的索画人。恽寿平存世手札中，仍保留有以画治生的无奈与疲态。其《致妻薛氏书》中呈现了恽寿平外出作画维持一家生计的诸多细节，其中有晚年老病影响作画的烦闷："自正月初到今，无日不病，服药亦无效，一笔不能动，焦闷之极。此间绢画大幅小幅堆积甚多，不能打发，愈加烦闷。"[②] 亦有为画债所累的无奈："吾此行，全是完人旧欠凤账，都无想头，直至明春，料理局面，方能设法有济。"[③] 此处旧欠凤账，应该是已经付了定金或全额的定制请求，而恽寿平一直没有完成，故此次出行虽然忙于作画，却没有收入，只是在偿还旧日笔债。画债堆积之下，画家亦不得不寻找帮手，其信中多次提到一位"张三官"，应为恽寿平的代笔或助手，如"只恨目下竟无帮手……可著人去请张三官来面说，催他速完家中诸事，打点二月初起身来杭"[④]，以及"刘家画与江家画，催张三官速完，促其

① 从广义来讲，创作的重复也包括物象、主题等方面，比如松竹兰题材或者贺寿主题的大量重复，但这并非明末清初的特点，与治生也未必有直接关系，而是文士绘画传统与社会文化交融的结果，故暂不就此展开。

② （清）恽寿平：《致妻薛氏书》一，载（清）恽寿平著，吴启明辑校《恽寿平全集》，人民文学出版社2015年版，第767页。

③ （清）恽寿平：《致妻薛氏书》二，载（清）恽寿平著，吴启明辑校《恽寿平全集》，人民文学出版社2015年版，第768页。

④ （清）恽寿平：《致妻薛氏书》三，载（清）恽寿平著，吴启明辑校《恽寿平全集》，人民文学出版社2015年版，第769页。

银来，以应家中之用"①。可见生计压力下，恽寿平不得不大量接受索画请求，以至于无法独立完成而急需助手帮忙。

如此境况之中，要求画家每一幅作品都深思久虑是不可能的，恽寿平的部分作品也呈现出了一定的重复性。以其所画萱草为例，图5-6《萱花图册》与图5-7《萱石图页》中的萱草虽然有设色与墨笔之分，但面貌极为相似。《萱花图册》为恽寿平典型的没骨花作品，由图可见，他并未以线条勾勒出花朵轮廓，而是直接以彩色敷染，描绘出萱花姿态。此幅用笔细致，设色雅洁，颇能体现恽寿平之功力。《萱石图页》则为墨笔之作，纯以墨线描绘萱花形态，相比之下更为洒脱，与前画之工细颇有不同。然而此二幅萱花的"重复"痕迹仍然显而易见，对比来看，均是双头花，叶子舒展交错，无论是花朵形状勾勒还是姿态设计，甚至花苞的处理，二者都有颇多类似之处。

那么，到底该如何理解这种类似性？画幅中的相似面貌是否源于花卉的自然形象？可以通过对比来看。萱草在明代是颇为常见的绘画意象，尤其是贺寿画的主要物象之一，不少画家都有萱草图。如明沈周有《萱石灵芝图》，应当亦是贺寿之作，由图5-8可见，沈周对萱花的描摹与恽寿平非常不同，花朵姿态平和，与

图5-6 （清）恽寿平 《萱花图册》（花卉册之八） 图5-7 （清）恽寿平 《萱石图页》（花卉山水册之三）

① （清）恽寿平：《致妻薛氏书》二，载（清）恽寿平著，吴启明辑校《恽寿平全集》，人民文学出版社2015年版，第768页。

全图的古雅气质是一致的。由此似可推测，恽寿平此二幅萱花的相似，并非基于自然界萱花的形象，而是画家的程式化处理。如果与恽寿平笔下的其他萱花形象作对比，则此二幅的相似度更显特殊。如图 5-9《萱草图》为恽寿平与王翚合作的山水花卉册页中的一幅，花朵形象与姿态都是完全不同的设计。考虑到王翚与恽寿平此类合作册页的独特与稀有，此幅图中的萱草形象应当是恽寿平的着意处理，颇具匠心与巧思。对比之下，《萱花图册》与《萱石图页》中萱草的相似形态很可能并非偶然，而是画家在相对没有那么重要的场合复制了自己熟练的画法。当然，由于资料所限，尚不能确定恽寿平绘制此二幅萱草图是为了治生之用，但考虑到图二墨萱便于快速完成的特点（设色没骨花往往较精细，对创作时间的要求更高），以及当时市场对册页的喜爱，此幅萱草很有可能是应邀之作。

图 5-8 （明）沈周　《萱石灵芝图》

　　如果说恽寿平上例尚不够典型的话，那么石涛画作之重复性更为明显。其《狂壑晴岚》(5-10) 与《访戴鹰阿图》(5-11) 之相似性达到了令人无法忽视的程度。《狂壑晴岚》绘于 1697 年[①]，其题跋云：

图 5-9 （清）恽寿平　《萱草图》
（恽寿平、王翚花卉山水合册之三）

① 　汪世清根据题跋中"西斋先生"判断，认为若此西斋先生确为王仲儒，则此图当作于 1697 年。参见汪世清《石涛诗录》，河北教育出版社 2005 年版，第 39—40 页。

图 5-10 　（清）石涛《狂壑晴岚》　　　　　图 5-11 　（清）石涛《访戴鹰阿图》

掷笔大笑双目空，遮天狂壑晴岚中。

苍松交干势已逼，一伸一曲当前踾。

非烟非墨杂还走，吾取吾法夫何穷。

骨气清爽去复来，何必拘拘论好丑。

不道古人法在肘，古人之法在无偶。

以心合心万类齐，以意释意意应剖。

千峰万峰如一笔，纵横以意堪成律。

浑雄痴老任悠悠，重林飞白称高逸。

不明三绝虎头痴，选妙精微胶入漆。

天生技术谁继掌？当年李杜风人上。

王杨卢骆三唐开，郊寒岛瘦标新赏。

无声诗画有心仿，万里羁人空谷响。

西斋先生博教。大涤子济并识。①

由题跋可知，此图为西斋先生所作。此西斋先生即王仲儒（1634—1698），字景州，号西斋，扬州人。石涛此图堪称其得意笔，而画幅题诗亦暗示了创作的尽兴状态，是石涛比较重要的题画诗之一。

《访戴鹰阿图》之戴鹰阿即戴本孝（1621—1693），明末清初著名诗人，亦擅画，隐居于鹰阿山中，号鹰阿山樵。此图题跋云：

迢迢老翁昨出谷，夜深还向长干宿。

朝来策杖访高踪，入座开轩写林麓。

细雨霏霏远烟湿，墨痕落纸虬松秃。

君时住笔发大笑，我亦狂歌起相逐。

① 汪世清：《石涛诗录》，河北教育出版社 2005 年版，第 39 页。此书所录部分文字似有误，引文中据画幅文字已更正。

但放颠，得捧腹，太华五岳争飞瀑。

观者神往莫疑猜，暂时戴笠归去来。①

夏日访迢迢谷戴鹰阿于长干里，纵观作画。雨中戴笠而归。此诗昨于书中偶得之。今图中三老，仿佛当时，因书其上。戊寅菊月，清湘陈人大涤子济。

从题跋来看，此图作于 1698 年。画面描绘的似乎为石涛访戴本孝的情景，然而细读其文字，却又未必如此："此诗昨于书中偶得之，今图中三老，仿佛当时，因书其上"，揣摩其语气，更像是图成之后石涛欲题诗，而此诗恰好符合画意，才题于画幅之上。就此而言，此图更可能是复制了《狂壑晴岚》的面貌，而非对访戴情境的回忆与描摹。但相比之下，此图显然不如前图细致。树石体现得尤为明显，用笔更草率，墨色层次感也不如前图。乔迅认为"由于品质上的明显差距，《访戴鹰阿图》很有可能由助手所画"②，并认为"重复利用过去创造的图像"正是石涛大涤堂的生产策略之一。这种判断是极有道理的。乔迅还提到了石涛的其他作品也存在这种重复现象，比如分别为普林斯顿大学美术馆和王季迁私人收藏的两幅《蔬果图》，画面虽不尽相同（当然均为南瓜藕果之类），但题跋却一模一样。③这诸多现象都表明石涛有意识地以复制的方式来应对治生活动中源源不断的请求。

二、重复旧作作为文士的治生策略

事实上，这种重复旧作的现象并非绘画所独有。对以笔耕为生的文士来说，复制自己的文艺作品是最简单也是最经济的做法，明代的应酬性诗文书画皆不乏

① 汪世清：《石涛诗录》，河北教育出版社 2005 年版，第 20 页。

② ［美］乔迅：《石涛：清初中国的绘画与现代性》，邱世华、刘宇珍等译，生活·读书·新知三联书店 2016 年版，第 219 页。

③ 参见［美］乔迅《石涛：清初中国的绘画与现代性》，邱世华、刘宇珍等译，生活·读书·新知三联书店 2016 年版，第 217 页。

其例。不过，如果认为文士重复作品只是出于方便或经济的考虑，亦失之简单。究其原因，大概有以下几种情况。

首先，或许也是最主要的原因，重复对治生文士来说确实是最方便省力的办法。无论是因为索求者的逼催，还是出于惫怠，文士都难免以这种方式来应付。明王锜《寓圃杂记》中记载了以文治生的张士谦以复制旧作应付索文者之事：

张士谦学士，作文不险怪，不涉浅，若行云流水，终日数篇。凡京师之送行、庆贺，曾其所作，颇获润笔之资。或冗中为求者所逼，辄取旧作易其名以应酬。有除郡守者，人求士谦文为赠。后数月，复有人求文送别驾，即以守文稍易数言与之，忘其同州也。二人相见，各出其文，大发一笑。①

这种以旧作换个名字应付索文者的事例，在以文治生极为普遍的明代应当并不算少见，张士谦这种流水线的送别文写作方式显然已成为习惯，才闹出了"撞文"的笑话。

诗文如此，书画亦然。前文所举恽寿平和石涛的例子，很可能便是出于时间、精力的考虑而选择重复的画法来应付求画者。明清文士山水画本即有画稿或所谓粉本，恽寿平在杭州卖画时，曾写信嘱咐妻子道："金漆橱中有山水大幅稿，有夹叶树者，可寻出带来。"②这种"稿"，尤其是山水大幅的画稿，既可以为创作提供灵感，还在一定程度上保证创作品质，毕竟全新的创作并不一定总是成功的，在索画者催逼、缺乏创作之兴时，参考画稿是较为稳妥的选择。恽寿平在杭州售画时，面对着大幅小幅满地堆积的求画绢帛，让妻子将画稿带来，很可能正是出于此种考虑。而石涛画作中重复的部分，尤其是重复出现的"零件"性质的树石，亦很有可能是因为参考了同一画稿或粉本。

① 上海古籍出版社编：《明代笔记小说大观》，上海古籍出版社2005年版，第318页。
② （清）恽寿平：《致妻薛氏书》一，载（清）恽寿平著，吴启明辑校《恽寿平全集》，人民文学出版社2015年版，第767页。

其次，文士作品之重复还可能是出于市场的考虑，与索画者的心理期待密切相关。一旦文士的某种风格或创作图式流传开来，获得声名，循声而来的求画者往往希望获得画家的此种"典型"风格的作品。换言之，在文人文化居主导地位的晚明社会，文士对市场的迎合可能并不表现为对世俗文化的迁就，而是体现为对自身雅文化的重复。梁以樟向龚贤索画的书信中可见求画者的这种心理：

> 亟欲过幽居，孤桐静竹间茗话半日。奈解缆匆匆，不得消受清福，命也何如！佳画须密如无天，旷若无地，赖此以过残夏也。①

梁以樟，字公狄，号鹪林，崇祯庚辰进士出身，入清后隐居不仕，躬耕自给，应该算是能够理解龚贤的同道中人。此封求画书信中对于龚贤作品的期待为"密如无天，旷如无地"，可谓十分生动地概括了龚贤的画风。由图 5-12《溪山无尽图》可见，画卷中山水布局极有特色，颇有"密不透风，疏可跑马"之致。因此，这样一种索画也就不是普通的"定制"，而是对于画家典型风格的认可。

图 5-12 （清）龚贤 《溪山无尽图》

① （清）周亮工著，米田点校：《尺牍新钞》，岳麓书社 2016 年版，第 180 页。

图 5-13　（清）龚贤　《溪山无尽图》（局部）①

　　事实上，此一时期以书画治生的文士多有类似情形：他们各自拥有自己的典型风格，而求画索书的人，尤其是循名而来的耳食者，往往希望得到他们的此类典型作品。在这种请求之下，文士不断重复自己的经典风格，比如查士标仿倪瓒的荒疏幽淡之作，恽寿平之没骨花卉，陈洪绶之人物故事画，都是他们的代表作品，很受当时市场之青睐。这种重复不只存在于绘画领域，以书法治生的傅山亦不断重复书写杜甫之《秋兴八首》，他自叹道："此八首老夫不知写过几百过矣。又要写之，亦知《秋兴》也厌我抄誊矣。"② 他自言选择《秋兴八首》的原因，是"此八首人还多见之"，世人对此比较熟悉，若写别的诗句，还需向索书人解释一番。可见，对于仰慕傅山书法的人来说，傅山以典型书体（比如行书）书写的熟悉诗句，正是符合他们期待的作品。

　　值得注意的是，画家用以治生的作品并不都是应邀之作（虽然在明末清初时文士治生仍然以此种邀请类情境为主），而是可以提前创作以作"储备"，这也为画家重复自己的典型风格提供了空间。画家外出参加各地的文会与雅集，往往会携带自己已完成的作品，虽然未必主动求售，但座中难免会遇到仰慕者，有所准备才可能拓宽生计来源。据记载，文点"至尝熟，画家请观笥中画"，文点很不

①　（清）周亮工著，米田点校：《尺牍新钞》，岳麓书社 2016 年版，第 180 页。

②　傅山此则文字见于北京故宫博物院所藏傅山书章草杜甫《秋兴》诗册页小记，转引自［美］白谦慎《傅山的交往和应酬：艺术社会史的一项个案研究》，广西师范大学出版社 2016 年版，第149—150 页。

高兴，道："若以卖画者目我邪，何观？"于是"为倒巾箱示之，无尺幅也"。① 文点为文徵明的后人，明清之际亦曾以润笔维持生计，但他耻以画名，不欲与画工同流，所以面对"观笥中画"的请求如此恼怒，不过此则记载也从侧面透露，当时以画治生者确实有将画置于笥中随身携带的习惯，而仰慕者亦会就此询问。龚贤《溪山无尽图》跋文中亦记载"顷挟此册游广陵，先挂船迎銮镇，于友人座上值许葵庵司马，邀余旧馆下榻授餐。因探余笥中之秘，余出此奉教"②，可见对于龚贤一类画名远播的文士，有求画之心者往往会探其"笥中之秘"。在此种情境中，画家所准备的作品，往往是自己的典型风格，比如龚贤之《溪山无尽图》即是如此。

当然，需要说明的是，创作中的重复现象在明末清初时相对并不算十分明显，像石涛一样重复大幅山水的画家仍属少数。随着画家与市场之间的关系越来越紧密，清代中后期扬州画派及近代海派画家可能更习惯于此种"流水线"式的自我复制，以画治生的文士都有自己的"品牌"风格，如汪士慎之梅、郑板桥之竹，就如近代齐白石之虾、徐悲鸿之马一样，成为画家的招牌之作，他们也更习惯于进行此种复制。据记载，任伯年"每喜一天中画同一画题，如今天画燕子桃花，就都画燕子桃花，明天又都画白头翁，似'流水作业'一般"③。这显然已经以重复创作为常态了。对比之下，明末清初文士创作的重复现象并不算极突出，但如果要对此种重复绘制的风气作一历史追溯，则此风在明末清初以画治生的文士中已初现端倪。

① （明）文震孟等撰，陈其弟点校：《吴中小志续编》，广陵书社 2013 年版，第 108 页。
② 刘海粟主编，王道云编注：《龚贤研究集》（上集），江苏美术出版社 1988 年版，第 155 页。
③ 丁羲元：《画树常春——谈任伯年的艺术道路》，《中国画》1983 年第 1 期。

第三节　质量之参差与以画治生的流弊

文士以画治生活动中，无论是由于客观条件所限，还是出于主动的治生策略选择，文士往往很难保证一毫不苟的创作状态。应酬之作既多，便出现了绘画品质参差不齐的弊端。明末唐志契在《绘事微言》中有一段著名议论，对当时以画糊口所导致的品质降低现象有所揭示：

宋元人画，愈玩愈佳，岂今人遂不及宋元哉？正以宋元人虽解衣盘礴，任意挥洒为之，然下笔一笔不苟。若今人多以画糊口，朝写即欲暮完。虽规格似之，然而蕴藉非矣。即或丘壑过之，然而丰韵非矣。又尝见有为俗子催逼而率意应酬者，那得有好笔法出来。①

正如唐志契所言，一般以画糊口者往往"朝写即欲暮完"，遇到顾客催逼，则更难保证创作品质。不只唐志契持如此看法，以画为生与绘画品质之间的紧张关系几乎世所公认，这也是文士对以画治生持负面态度的主要原因。以下试一一论之。

一、创作时间与绘画品质

唐志契在批评文士以画糊口时，认为作品质量下降的重要原因便是为俗子催逼，导致文士"朝写即欲暮完"，暗示了绘画品质与时间的关系。在明末清初的语

① （明）唐志契著，张曼华校注：《绘事微言》，山东画报出版社2015年版，第18页。

境中，创作时间与绘画品质是否存在如此密切的联系？一个值得参考的例子是恽寿平所画《灵岩山图卷》，此图虽然并非用以治生，但可以提供作画时间与品质、风格之间的大致关系。

《灵岩山图卷》为1644年恽寿平所绘，作为退翁和尚六十寿辰的贺礼。退翁和尚法名弘储，与恽寿平、徐枋等一众遗民过从甚密。此图题跋中，恽寿平提及了绘制过程之迅速："昔黄子久画《富春山卷》，颇自矜贵，携行簦历数年而后成。顷来山中镜清楼上，洒墨立就，曾无停虑。工乃贵迟拙，何取速，笔先之意深愧于古人矣。"[①] 由此则记述可知，此图是在山中镜清楼上绘成，很有可能是在退翁和尚寿宴雅集现场挥洒而就，过程极快，以至于恽寿平因此而有"深愧古人"的言辞。那么此图具体如何呢？得益于故宫博物院出色的高清电子资源，我们可以一窥此图的细节。由图5-14、图5-15所示《灵岩山图卷》局部可见，此图用笔疏简，主要以线条描绘灵岩山轮廓，皴法亦不甚细密。与恽寿平的其他山水作品相比，确实堪称"逸笔草草"。恽寿平并非没有精细风格的山水作品，以同样保存在故宫博物院的《富春山图轴》

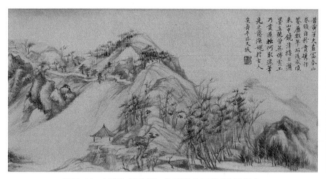

图5-14 （清）恽寿平 《灵岩山图卷》（局部）　　　　图5-15 （清）恽寿平 《灵岩山图卷》（局部）

① （清）恽寿平著，吴启明辑校：《恽寿平全集》，人民文学出版社2015年版，第592页。

（图5-16）为例，由画上自题可知，此图正是恽寿平仿黄公望笔意而作。正如《灵岩山图卷》题跋中恽寿平所提及的，黄公望之作富春山，正以"颇自矜贵，携行箧历数年而后成"而著称，故恽寿平的仿作显然也倾注了不少时日，与《灵岩山图卷》的风格有显著不同。

恽寿平在《灵岩山图卷》上关于作画情况的记载，与作品最终的画面效果相印证，有助于我们了解此一时期文士绘画创作过程的一般样态。恽寿平将作画的过程及"深愧古人"之心特记于此，应当并不只是为了自谦，而是亦有自我剖白之意。尤其值得注意的是，恽寿平在此图绘制完成后，已经有一则文字题于画尾[①]，故此段关于作画速度的记载实际上是"又跋"。为何要在画上再添一则文字？根据"洒墨立就，曾无停虑""工乃贵迟拙，何取速""笔先之意深愧于古人"等表述，我们似乎可以推测，对

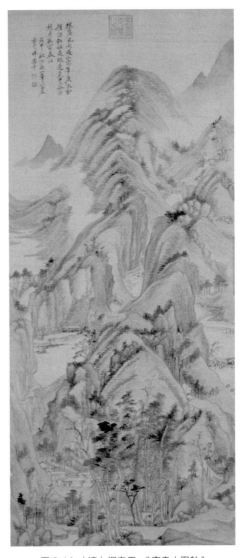

图5-16 （清）恽寿平 《富春山图轴》

① 此画最初所题跋文为："先香山翁写《灵岩图》，题其帧首曰：'此山之趣在背，寺之趣在面，水之趣在天。'盖以侧面取势，令湖光先出其上。惜此图逸去，无从悬购。今追用此语，直写正峰，自落红亭以上，剪取芙蓉城一片尔，而全形具焉。如须弥山七宝所成，上下四旁各见一种色，色色不同，所见皆须弥也。"（清）恽寿平著，吴启明辑校：《恽寿平全集》，人民文学出版社2015年版，第592页。

于此幅在较短时间挥洒立就的画作，恽寿平可能并不十分满意，至少对作品的草草风格有清醒的认识，因而自觉有必要再以文字形式作一说明。

恽寿平的例子并非偶然。事实上，对绘画创作的耗时特点，古人已有不少认识，唐张彦远称"书则逡巡可成，画非岁月可就"①，如果考虑到唐代绘画的常态，则张彦远此语堪称不移之论。唐代绘画仍多壁画，即便是绢帛山水亦极精细，相比于元明文人绘画之简逸，唐宋绘画对创作时间的要求是极高的。而即便是经历了倪瓒"逸笔草草"风格的洗礼，明代文人绘画也并非能够一挥而就，创作时间与画科、题材、画幅等多种因素都有关系。一般来说，明代绘画中，文士竹石相对来说更接近书法性用笔，可以"逸笔草草"的创作状态来完成，而山水，尤其是大幅山水，则往往对时间有较高的要求。这是绘画创作在物质层面的客观要求，很难违背。也正因如此，如果强行要在短时间内完成，往往会伴随着作品质量之降低。

对于创作时间的强调，与文人画之"逸笔草草"的理论言说并不矛盾。元代倪瓒以"逸笔草草，不求形似，聊以自娱耳"来描述自己的创作状态，所面对的是谨细院体画风流行的画坛，倪瓒此语实际上是文人画风尚处于弱势、容易被误解时的自我言说，以凸显画风的独特性。而在明代中后期，文人画风大行其道，极受欢迎，即便是职业画家亦借用此种画风获利。随着大量徒有其形，甚至以"草率"为"逸气"的"伪逸品"绘画进入市场，造成鱼目混珠的画坛乱象，文人画家不得不正本清源，"气韵"与"法度"并举，甚至为了纠偏而更重视绘画之法度，强调学习古人，尤其以南宗画脉为正统。在此种语境中，绘画的品质一定程度上体现为时间和精力的投入，以与草草而就的"伪逸品"区别开来，明中后期文士多有尝试的山水大幅尤其需要较长时间来创作。这一点可以从他们对于"十日一水、五日一石"创作观念的不断回应中看出。

"十日一水，五日一石"的说法，源出唐杜甫《戏题王宰画山水图歌》，其中

① （唐）张彦远：《历代名画记》，载于安澜编著《画史丛书》，河南大学出版社 2015 年版，第 37 页。

有句"十日画一水、五日画一石，能事不受相促迫，王宰始肯留真迹"，杜甫以此种时间性的描述来指涉王宰画山水图之从容状态。后世沿用了此·表达，不仅用以描述创作速度，而且以之为一毫不苟的创作态度的典型。清初张庚《国朝画征录》中以"十日一水、五日一山"为六法正派的象征，他提及明末清初新安画家汪之瑞"酒酣兴发，落笔如风雨骤至，终日可得数十幅"，并评价道："无瑞（汪之瑞字无瑞，笔者注）自率胸臆，挥洒纵横，以视世之规规于法者，诚豪矣哉！然非六法正派也。不然，古人'十日一水，五日一山'又何以称焉。若无瑞者，'所谓不可无一'也乎！"① 汪之瑞落笔如风雨的创作习惯，以及"终日可得数十幅"的结果，在张庚看来属于别派，即所谓"不可无一"者。换句话说，张庚对此种作画风格并非持否定态度，亦从画坛多样化的角度肯定其意义，但就文人绘画价值标准而言，汪之瑞这一类创作并非正脉，张庚仍然以一毫不苟的创作态度与完备的法度为绘画正派。这种态度在明末清初时并不少见，关于正派与别派的探讨基本与张庚上述意见大同小异，仍然以"十日一水，五日一山"为创作的应有态度。上文提到的唐志契批评以画糊口的现象之后，亦重提古人"十日一水，五日一石"的说法"始信十日一水，五日一石，良有以也"②，也提倡一种"下笔一毫不苟"的态度。清初曾从王翚学画的顾昉，亦因为以画糊口颇受诟病，清王韬《瀛壖杂志》中记载时人评顾昉之语："若周（顾昉字若周，笔者注）画工矣，惜为衣食之故而成之以速；使其十日一水，五日一山，宁不造石谷耶？"③ 此处石谷即王翚，显然顾昉绘画品质亦受卖画影响，无法做到"十日一水，五日一山"，不得不为了衣食而速成。

造成这种局面的，一方面是所谓"俗子催逼"，即顾客的时间限制。从顾客的角度来说，虽然亦存在单纯求画、不限以时间的情况，但大部分仍然对时间有所要求，甚至因为绘画有贺寿、送别等实际用途，还会颇为急迫。此种情境中，

① （清）张庚：《国朝画征录》，载于安澜编著《画史丛书》，河南大学出版社 2015 年版，第 1620 页。
② （明）唐志契著，张曼华校注：《绘事微言》，山东画报出版社 2015 年版，第 18 页。
③ （清）王韬著，陈戌国点校：《瀛壖杂志》，岳麓书社 1988 年版，第 108 页。

文士往往极为怀念"十日一水、五日一山"的创作状态。明末清初金圣叹评杜甫《戏题王宰画山水图歌》时有一大段值得关注的议论：

> 天下妙士，必有妙眼。渠见妙景，便会将妙手写出来。有时或立地便写出来，有时或迟五日、十日方写出来，有时或迟乃至于一年、三年、十年后方写出来，有时或终其身竟不曾写出来。无他，只因他妙手所写，纯是妙眼所见。若眼未有见，他决不肯放手便写，此良工之所以永异于俗工也！凡写山水，写花鸟，写真，写字，作文，作诗，无不皆然。惟与之一样能事者，方得知之。所以特特走十百千里，馈十百千金，踵门叩首，求其为我作一画、一字、一咏，而或至于累月经年，终不能得，于心恬然，不怨不怒。何则？诚深知其不可迫促，若迫促所得，即非我之所欲得也。乃有世间食肉肥白富贵大人，遣一价持半幅刺，要置室中，日饮食之余，辄督取笔砚置其前，使速为我作。又时时敕一人敦趣之，成一节半节，皆立报。嗟乎！此时则与阑中豚何异？尚安能出其妙眼妙手，为君家效死命哉？①

金圣叹此段话正是借杜诗浇自己胸中之块垒，将文士诗文书画的创作及以此治生的矛盾讲得十分明白。要而言之，大约有三点值得注意。首先，金圣叹谈到了文士创作时间的不确定性。他认为杜甫此诗写出了王宰的"妙士"形象，而此妙士之所以区别于俗工，是因为妙士不会为文造情，若眼有未见，便不会放手去写。金圣叹此处所谓"妙景"，并不一定为实景，故文士即景会心，实际上类似于"兴"，并无一定的确定性，亦不可以具体时日限之。其次，金圣叹提到文士艺术知己的重要性。他认为唯有"与之一样"的"能事者"方能了解创作状态的特殊性，明白文士艺术创作之不可迫促，否则得到的也并非文士的得意之作。所以此类知己不仅不会限以时日，反而会不远万里以重金向文士求诗文书画，即使经年

① （唐）杜甫著，（清）金圣叹选批：《金圣叹选批杜诗》，北京联合出版公司2018年版，第99—100页。

累月不能得，也不怨不怒。这段议论很好地解释了文士的艺术心理，有助于我们理解为何画史中会有不可胜数的"强之不可得"的记载——此一现象不仅出于文士对身份独立的坚持，亦有文人艺术创作原理在其中。最后，金圣叹表达了对当时索诗求画者的不满，认为他们日日催逼，随意驱使，很难得到文士的尽心之作。这三点环环相扣，对明末清初文士以画治生的心理与现实有极透彻的展现。可以说，明末清初文士不得不以画为生，面对的不再是知交文士，金圣叹所述的此种催逼与驱使才是现实中的常态，也是他们作品质量不佳的重要原因。

不过，将绘画质量参差不齐的原因完全归为顾客之催逼，未免失之绝对，此种局面实际上亦未尝不是文士的主动选择。前文曾提及明末文士谭元春建议画家胡彭举根据索画人的身份对画作品质有所控制，佳画赠知己，言下之意对所谓俗子便可酬以草草之作。[①] 因此，作品之粗率实际上亦是画家的治生策略与主动选择。在耳食之风盛行的社会中，大部分索画者只是闻名而来，并不具有高超的鉴赏眼光，他们所求只是带有文士之"名"的作品而已。所以对于这些普通索画者，文士并不需要付出十分的精力为其尽心绘制，甚至以代笔之作盖上自己的印章充当真品都未为不可。这样的情况对明代以画为生的文士来说应当并不罕见。即使后人为贤者讳，以"一毫无所苟"之类的陈言加以美化，但仍有蛛丝马迹透露出画家以此为生的实际情形。以唐寅为例，明人蒋一葵《尧山堂外纪》载唐寅晚年"常坐临街一小楼，惟乞画者携酒造之，则酣畅竟日，虽任适诞放，而一毫无所苟"[②]。此处"一毫无所苟"的记载，应当只是套话，唐寅以画为生的实际情况应该更接近祝允明的描述。在《唐伯虎墓志铭》中，祝允明称唐寅"奇趣时发，或寄于画，下笔辄追唐宋名匠。既复为人请乞，烦杂不休，遂亦不及精谛，且已四方慕之，无贵贱富贫，日请门征索文辞诗画，子畏随应之而不必尽所至，大

① 参见（明）谭友夏《鹄湾文草》，岳麓书社 2016 年版，第 168—169 页。
② （明）唐寅著，应守岩点校：《六如居士集》，西泠印社出版社 2012 年版，第 248 页。

率兴寄遄邈，不以一时毁誉重轻为趋舍"①。祝允明为唐寅生平知交，对唐寅创作与生活的记载应当更贴近原貌，也更符合其行事之常理。盛名之下，唐寅的求画者非常多，他甚至不得不请老师周臣代笔，创作中"遂亦不及精谛"的情况也就极为正常了。唐寅传世作品中亦可见此种应酬痕迹，学者李维琨即认为："客观地说，唐寅的山水画，尤其是大幅立轴并非件件精雕细作，其中不乏为应酬或者因神倦的疏漏之处。"②事实上，对于明末清初文士应酬性作品的品质，明清时人已不乏讨论，无论是书法还是绘画，皆存在质量参差不齐的现象。清人叶廷琯《鸥陂渔话》中记载了董其昌书法真品反不如赝品的故事，感叹道："此又可见名家随意酬应之笔，常有反出赝本下者，可遽定真伪于工拙间乎？"③艺术史研究者们亦有所关注，白谦慎在讨论傅山应酬书法的品质时，便认为"长期频繁地书写应酬书法，直接影响了艺术家的艺术水准"④。

二、"习气"与以画治生的流弊

值得注意的是，对于此种绘画品质的参差状况，画家本人往往有清醒的认识。以画为业的石涛便曾慨叹："文章笔墨，是有福人方能消受，年来书画入市，鱼目杂珠，自觉少趣。非不欲置之人家斋头，乃自不敢作此业耳。"⑤对作品"鱼目杂珠"的状况，石涛亦颇有无可奈何之意。此外，周亮工《读画录》中记载了邹之

① （明）祝允明：《唐伯虎墓志铭》，载（明）杨循吉等著，陈其弟校点：《吴中小志丛刊》，广陵书社2004年版，第74页。

② 李维琨：《唐寅山水图式表微》，载（明）唐寅绘，故宫博物院、上海博物馆、辽宁省博物馆编《六如遗墨——唐寅书画精品集》，辽宁人民出版社2010年版，第26页。

③ （清）叶廷琯：《鸥陂渔话》，载张小庄《清代笔记日记中的书法史料整理与研究》（下），中国美术学院出版社2012年版，第552页。

④ ［美］白谦慎：《傅山的交往和应酬：艺术社会史的一项个案研究》，广西师范大学出版社2016年版，第153页，注2。

⑤ （清）石涛：《因病得闲作山水图册》自题，载汪世清编著《石涛诗录》，河北教育出版社2005年版，第242页。

麟以印章区分画作品质之事："邹衣白先生画法全摹子久。晚年应酬之笔，皆出捉刀人，惟有'阿谁'章者，为其得意笔。"①邹衣白即明末画家邹之麟，字虎臣，号衣白，万历年间进士，国变之后亦以画治生。邹之麟擅画山水，盛名之下自然不乏上门求画之人，在不得不创作的大量应酬性作品和代笔之作中，邹之麟以印章"阿谁"来传达自己对作品质量的认识。邹之麟此举颇具代表性，印章在明清文士的创作中并非毫无意义的例行点缀。白谦慎提到一般情况下书法家不加盖印章的两种情况："一种情况是因为对作品不满意而不愿意盖上印章，另外一种情况则是书法家为了表示和接受者之间并无亲密的关系而故意不盖印章。"②实际上，不只书法如此，文士绘画亦基本如是。印章落于画幅之上，透露的不只是"作品是谁创作的"这样简单的信息，还包括作者身份的一系列附属价值，比如作者的名望（以及随之而来的经济价值），作者与受画者的亲密关系，等等。同时，印章也意味着作者对作品是较为满意的，至少愿意以盖章的形式认可作品的创作归属。通过印章信息，我们可以看出画家自己对作品品质的区分。③

明清时的画史著作同样能够认识到作品的层次之分。清张庚《国朝画征录》称清初徐溶："应酬既多，遂好丑杂陈为累耳。余恐鉴者以彼掩此，故特表之。"④徐溶曾学画于王翚，张庚对其评价颇高，认为他"萧疏闲冷直逼元人"，同时也提及他青绿山水造诣不深，持论颇为客观。张庚对徐溶的认识，显然并非基于其大量的应酬制作，而是就其最佳者而言。也就是说，决定画家画史地位的，并非作品的平均水平，而是能够代表其最高水准的巅峰之作。就此而言，虽然明末清初

① （清）周亮工著，罗琴点校：《读画录》，浙江人民美术出版社 2018 年版，第 23 页。

② ［美］白谦慎：《傅山的交往和应酬：艺术社会史的一项个案研究》，广西师范大学出版社 2016 年版，第 203 页。

③ 画家以印来区分"得意笔"的做法在历史中甚为常见，如王韬在《瀛壖杂志》中记载道："沪上前辈画家，以朱巨山、康起山为巨擘。巨山画山水、花鸟、人物，无不工，尤以荷花擅名。四方陈币求索者无虚日，几如宋之于清言独步一郡。……尤喜作径丈大松。其花鸟用'古淡'印，山水用'长留天地间'印者，皆得意笔也。"（清）王韬著，陈成国点校：《瀛壖杂志》，岳麓书社 1988 年版，第 108 页。

④ （清）张庚：《国朝画征录》，载于安澜编著《画史丛书》，河南大学出版社 2015 年版，第 1651 页。

文士以画治生时往往需要应对索画者的请求，作品存在好丑杂陈的状态，但从个人成就而言，以画治生对其画史地位之影响并没有那么明显。毕竟，决定绘画品质的因素非常多，并不能一概而论。即使是自娱性的创作，也未必能保持稳定的水准，能够为画家奠定历史地位的代表作往往屈指可数。

不过，虽然明末清初知名文士以画治生未必对其画史地位有太大影响，但其流弊却是较为明显的。大量草率而成的作品流传于世，甚至颇受欢迎，不具眼力的追随者便以此等作品为学习对象，进而形成一种粗率的作画"习气"，画坛风气之变由此而生。高居翰以石涛为例，讨论了此种习气对绘画质量的消极影响：

在随后的几十年中，他在扬州的追随者大都模仿这批作品，而不是他那些倾注了更多的时间和心血的早期杰作。可以这样认为，石涛的这种晚期风格为粗放、率意的绘画手法提供了范例，这对他身后的绘画产生了消极的影响。石涛本人可以驾驭各式风格与技法以及用之不竭的创造力，他能够那样作画，并依然可以创作出趣味盎然、具有吸引力的作品，而技艺平庸的画家尽管同样瞄准天然的效果，同样采用这种方法，却很可能创作出空泛之作，不会长久吸引人们的兴趣。①

石涛画风"率易"的一面，已经被不少论者提及，如黄宾虹在《题设色山水》中论道："清湘苍润而率易过甚，遂开江湖习气。"②所谓"江湖习气"，正是不重古法、师心自创的风气，石涛画作中野逸甚至粗放的一面，便在市场化过程中被放大，并且传播开来，故黄宾虹称其"开"江湖习气。

这种风气变化在明末清初尚不明显，到了清代中期风气逐渐出现改变，尤以扬州地区为最。明末清初时不少文士皆在扬州卖画，除了龚贤、罗牧、恽寿平等文士会偶尔去扬州卖画会友，石涛、查士标等人长期居住于此，对扬州画坛产生

① ［美］高居翰：《写意——中国晚期绘画衰落的原因之一》，江雯译，《湖北美术学院学报》2004 年第 1 期，第 67 页。

② 黄宾虹：《画学文存·黄宾虹谈艺录》，上海人民美术出版社 2018 年版，第 208 页。

了深远影响。这些知名画家皆传承有自、功力深厚，但随着绘画在市场流播开来，学之者难以把握其精髓，便容易流于率易，画坛风气也随之逐渐出现转移。

清人华翼纶（1812—1889）的观点昭示了当时文士对此种风气变动的态度。华翼纶对卖画问题的基本态度，本书绪论中已有所引述，他反对以画糊口，认为"画既不求名，又何可求利"，"天下糊口之事尽多，何必在画"。其反对的重要理由，便是以画糊口会带来绘画品质的下降："石谷子画南宗者极苍莽，而以卖画故降格为之。设使当时不为谋利计，吾知其所就者远矣。"① 在他看来，即使王翚这样的南宗大家也无法避免卖画的局限，受卖画影响而无法达到更高境界。华翼纶的观点未必不是一种成见，不过如果考虑到他的正统派立场与所面对的画坛风气，他对卖画的严苛态度亦有一定道理。华翼纶为道光年间举人，他所面对的正是清代绘画较为成熟的市场化状态，尤其是金农等以画为业的扬州文士影响极大，流风所及，习者无数的局面。华翼纶对于以画糊口的评价，与此关系极大，他认为：

> 画不可有习气，习气一染，魔障生焉。即如石涛、金冬心画，本非正宗，习俗所赏，悬价以待，已可怪异，而一时学之者若狂，遂成魔障。石谷画本有徇人之作，仿石谷者遂藉以谋衣食。吁！画本士大夫陶情适性之具，苟不画则亦已矣，何必作如此种种恶态？②

他此段议论中所谓"习气"，正可见扬州绘画商品化语境中，画家对作画风格的默契选择。正是因为石涛、王翚、金农等人以画获利，画风极受欢迎，才会有"学之者若狂"的情况，而这些"学之者"所发扬的，其实是所谓"徇人之作"，并非王翚等人最足取法之处。如果追溯源流，此种画坛乱象确实与市场关系

① （清）华翼纶：《画说》，载王伯敏、任道斌主编《画学集成·明～清》，河北美术出版社2002年版，第716页。

② （清）华翼纶：《画说》，载王伯敏、任道斌主编《画学集成·明～清》，河北美术出版社2002年版，第715—716页。

密切，尤其是在清代正统风格得到官方认可的背景下①，市场对扬州画风的支持显得尤其重要。故华翼纶仍坚持绘画为"士大夫陶情适性"的观念，认为以画糊口为"恶态"。

华翼纶作为正统画风的支持者，对于野逸一派画风难免过度贬斥。不过，对于扬州画坛的此种风气变化，不少论者皆持类似负面态度。如对于清前期扬州画坛独占风头的"扬州八怪"，清人汪鋆在《扬州画苑录》中如此描述其风格："怪以八名，如李复生、啸村之类。画非一体，似苏、张之捭阖，俪徐、黄之遗规。率汰三笔五笔，覆酱嫌粗，胡诌五言七言，打油自喜，非无异趣，适赴歧途，亦崭新于一时，只盛行乎百里。"②汪鋆这一批评的重心，正在于对古人法度的背弃，画风粗率，虽有异趣，却非正道，故只能盛行一时。

华翼纶和汪鋆等人对此种画风的批评有其固有立场，持论或有偏颇，其观点姑且不论，他们都在批评中指出了重要的一点，即相较于法度谨严的"四王"正统画风，这一时兴画风呈现了某种"新"的特质。同时，无论是华翼纶所谓"习俗所赏，悬价以待"，还是汪鋆所谓"崭新于一时""盛行乎百里"，都暗示了这一画风的市场化程度，备受大众欢迎。历史地来看，这种"新"的特质，既是绘画生命力的体现，也蕴含着某种危机：流风所及，画家应酬之作的不足被放大甚至模仿，画坛风气之变由此而生。就此而论，文人绘画在某种程度上也遭遇了市场化的反噬。

本章对"影响"的探讨，主要是从整体结构入手展开的。这意味着在研究中，

① 清代前中期画坛正脉，仍然是以"四王"为代表的南宗画传统。清初"四王"即王时敏、王鉴、王原祁、王翚，可谓董其昌在清初的传人，不仅精于仿古，而且重视法度，以倪黄董巨为宗。"四王"画风正统地位的形成，既是画坛风气的变动，更有政治因素的叠加，王鉴、王时敏均出于仕宦世家，王时敏之孙王原祁亦为康熙朝进士，任户部侍郎，以画供奉内廷；而王翚虽出身寒微，却深受王时敏、王鉴器重，更以画受到官方权力的认可，主持绘制康熙南巡图。他们所代表的正是清代画坛的正统形态，也是华翼纶所认可的正脉。

② 曹惠民、陈伉主编：《扬州八怪全书》，中国言实出版社2007年版，第426页。

对细节与个例的列举并非重点（虽然亦有涉及），更多的注意力在于对权力结构的观察。换言之，本章的核心关注并非对"影响"表面痕迹的简单罗列，而是将其置于关系结构中，不仅关注影响是什么，也关注这种影响是如何发生的，探讨其背后的运作方式。

由此来看，明末清初文士以画治生对绘画创作的影响，实际是文士治生心态和文化地位的综合体现。从艺术趣味之雅俗来说，文士在创作中仍然居于主导地位，索画者往往比较尊重文士的创作自由。这种状况既源于文士自别于职业画工的治生心态，是其主动坚持的结果，也是其与索画者关系的体现。在明末清初社会中，文士往往因其文化资本而受到尊重，与索画者的关系亦并非经济逻辑所能概括，故西方艺术社会史中的"赞助人"视角在处理中国文人绘画时往往有较多局限。明末清初"赞助人"向文士索画，并非简单定制画作以为装饰之用，而更多出于对文人"雅"文化的仰慕，绘画作为文士名望的延伸而受到追捧。因此，即使索画者对作品的形制、尺幅、主题、题跋等有所限定，文士在创作中也仍然可以按照自己的惯常画法与典型风格来完成，作品体现的仍然是文士雅文化的趣味。

因此，治生对创作的影响有着较为复杂的运作方式，除了尺幅、形制等细部限制，作品的创作情况往往出于文士的主动选择，而非简单的顾客意愿的体现。其最为明显者主要有二。首先，文士作品出现重复现象。这种重复不仅体现为局部相似，甚至存在全幅山水基本构图完全一致的近乎"复制"的情况。究其原因，一方面，以画治生的文士难免出于时间、精力的考虑而选择重复的画法来应付求画者；另一方面，文士作品之重复还可能是出于市场的考虑。一旦文士的某种风格或创作图式流传开来，循声而来的求画者往往希望获得画家的此种典型之作。当然，综合明末清初文士的创作状态，作品之重复在此时远不及后世显著，相比之下，清代中期扬州画派及之后的海派画家更习惯于以重复的策略来应对索画请求。不过，若要对此种风气作一追索，明末清初时已发其绪端。其次，作品质量之参差不齐亦成为显著现象。面对源源不断的索画请求，文士很难保证每一幅都精思深虑，难免会出现好丑杂陈的结果。这种情况一方面源于索画者的逼催，文

士限于时间往往无法以"十日一水、五日一石"的方式作画；另一方面也未尝不是文士基于索画者的策略选择，对只求名、不懂画的"俗子"，文士往往倾向于酬以草草之作。这种作画的率易习气渐及于清代之后的画坛，流弊明显。大量草率而成的作品流传于世，甚至颇受欢迎，不具眼力的追随者便以此等作品为学习对象，进而形成一种粗率的作画"习气"，画坛风气之变由此而生。

结

语

　　本书关注的主要是明末清初文士以画治生的问题。正如绪论所言，本书对文士绘画相关的经济行为之探讨，主要是在文士治生的视域内展开的。从"治生"的角度来讨论文士卖画，实际上意味着对于治生主体即文士群体的重视。透过以画治生这一现象，本书更关注的是明末清初文士的历史境遇，他们的所思所感、策略选择、心态焦虑，都在"卖画"一事中有所体现，而他们的体验与应对方式又进一步塑造了此一时期文士以画治生的特殊形态。

　　如果我们进入明末清初文士的历史世界，去追索以画治生现象发生的脉络，首先遇到的问题大概便是明末清初文士阶层的现实处境。从整体而言，文士阶层的扩大和严重分化正是此一时期文士群体重要的历史特征。明代科举制颇为成熟，并且与学校联系紧密，"养士"与"选士"环环相扣。随着读书科举逐渐成为社会普遍认可的人生选择，越来越多文士都参与其中，试图博一功名。然而维持社会运行的官僚体制并不需要这么多人，僧多粥少的情况下，高级科名之获取越来越困难，大批文士久困科场，甚至有白首其中者。这种情况在晚明时最为明显，庞大的底层文士成为此时难以忽视的现象。此外，明清之变对文士的窘况亦有雪上加霜之效。无论是受社会动乱的影响，还是出于民族大义而选择"弃诸生"、隐居不出，此一时期文士往往处境艰难，时时有断炊之虞。与前代相比，明末清初的文士面临着更严峻的治生现实。

　　这也使得治生的问题进入此一时期文士的讨论视野。元代大儒许衡"学者以治生为先"的议论在此时被不断提及，论者从不同角度对其进行反思与申说，并借此肯定了当时文士治生的必要性与合理性。文士以一己所长维持生计，并以此

履行仰事俯育的责任，在明末清初时逐渐被认为是合乎道义的自食其力之举。

那么，文士到底该以何治生？或者说，绘画如何进入了他们的治生视野？这大概是第二个需要考虑的问题。文士治生自有其传统，坐馆教授、行医卖卜都是文士治生的常见选择。在诸种治生传统中，绘画属于文士的"笔耕"范围，即以诗文书画等文士"本业"技能来获得润笔，维持生计。"笔耕"一词，实际上已透露出文士自拟于农夫的心态，文士以笔墨维持生计，正如老农以耒耜劳作，都是自食其力之举。一般来说，文士笔耕以诗文书法为多，而在明代中后期，绘画亦成为文士笔耕的重要方式。这与明代绘画风气在文士间的流行有很大关系。清人钱泳曾论道："大约明之士大夫，不以直声廷杖，则以书画名家，此亦一时习气也。"① 此一风气在明中后期尤为显著，理学家、名臣、能诗善文者等并不以画知名的群体亦往往熟于绘事，如倪元璐、方以智、屈大均等人皆能画。尤其值得注意的是，布衣文士在明代画坛表现突出，晚明文士屠隆即认为前代画坛皆以仕宦身份的士大夫为主，明代时，则"至国朝而布衣处士以书画显名者不绝"②，正说明了明代画家"布衣化"的特点。因此，对于无法出仕、获得稳定收入的底层文士来说，以绘画润笔来维持生计正是自然而然的选择。

对选择以画治生的文士来说，晚明"奢""僭"的社会状态提供了独特的治生空间。总体而言，这种空间对文士以画治生是有利的。一方面，奢靡的世风下，绘画作为非日常必需品进入了社会的消费视野，绘画的购买和收藏成为一时风尚；同时，造园、旅游等奢侈性活动，也往往需要绘画来记录和描绘，增加了绘画消费的需求，进一步拓展了文士的治生空间。另一方面，晚明社会的另一特点为"僭"，逾礼越制的行为比比皆是，社会身份感觉不再如明初那样明确。文士绘画具有的"特殊化"性质，使得绘画有了提高身份的意义，成为值得追逐和投资的文化商品。除了真心雅爱绘事者出于赏玩的目的而收藏绘画，当时还有出于投资的目的而收藏绘画者；同时，绘画作为礼物也极为风行，无论是生活中常见

① （清）钱泳撰，孟裴校点：《履园丛话》，上海古籍出版社 2012 年版，第 177 页。
② （明）谢肇淛编著：《五杂俎》，远方出版社 2005 年版，第 182 页。

的庆贺、送别场合，还是向官员行贿、谋求利益，绘画都是受到公众认可的礼物，既能免俗，又有经济价值，同时还可以美化社交关系。此外，如果说这种"奢僭"世风拓展了社会对绘画的消费需求，进而为文士以画治生提供了有利的治生空间，那么晚明社会重"名"的风气则为文士以画治生提供了进一步的助力：毕竟，不是所有人都具有鉴赏绘画的能力，在一个耳食之风盛行的社会，文士之"名"正是其文化产品得以行销的最重要保障。无论文士以画名、以诗名甚至以道德而名，只要他能画，便不乏循名而来的索画人。明末文人谭元春称"江南之俗，画之易售倍诗"[①]，正可见当时艺术市场之风气好尚。

　　文士以画治生中的焦虑是多方面的，其中最主要的便是身份的压力。虽然从传统义利之辨的角度而言，文士治生不再被视为嗜利之举，其合理性逐渐得到普遍承认，但这并不意味着文士以画为生不存在焦虑。对明末清初的文士来说，这种焦虑主要源于与职业画工的身份之别。文士之于绘画，一直秉持着"依仁游艺"的态度，推崇一种自娱遣兴的业余状态。而文士以画为生，无疑有违于此种业余理想。具体到明末清初的观念气候，随着文士与职业画工的区别已经无法简单由作画风格与图式来判断，实际生活中是否以此为生便显得尤为重要，这进一步加重了此一时期文士以画治生的身份焦虑。

　　那么，以画为生的文士如何处理以画治生与业余遣兴理想之间的错位，又如何展开自我言说？他们的治生活动中，存在对于文士业余身份的坚持，比如治生状态的非持续性（断炊时乃肯以画易米），比如对受画者的选择（非其人不与的矜惜态度），以及对于交接之礼的重视等，这些做法都表明了他们与职业画工区隔开来的努力。然而对于赖此为生的文士来说，治生活动中一定程度的职业性是难以避免的，他们以画为生时很难完全不考虑索画者的要求，以此决定作品的形态（如尺幅、形制、主题，等等）。对于业余理想和生存现实之间的此种矛盾，不得不以画为生的文士往往持一种"心"与"迹"分离的态度，并借用前代高士"托

① （明）谭友夏：《鹄湾文草》，岳麓书社 2016 年版，第 168 页。

迹贱行"（如嵇康打铁）的历史传统来进行自我言说，强调一种不得志时"隐于画"的行藏之道。而这也是他人在评述以画为生的文士时所采取的视角，彰明擅画文士为画艺所掩的诗文或道德成就。

明末清初文士自别于画匠的心态及其特殊的社会文化身份，极大地削弱了顾客对绘画创作的影响力。在探讨文士治生对创作的影响时，我们往往会有一种预设，认为这种影响主要来源于索画者，目前艺术社会史研究中的"赞助人"视角便着力于此，试图从买画者的角度来讨论文士的创作面貌。可是，事实果真如此吗？"赞助人"体现的其实是一种经济关系，就明末清初文士而言，这种经济关系对创作面貌的影响并不大，文士作为文化资本的拥有者，仍然主导着艺术创作的趣味。即使索画者对作品的形制、尺幅、主题、题跋等有所限定（实际上不少情况中索画者并没有这么多要求），文士在创作中也仍然可以按照自己的惯常画法与典型风格来完成。事实上，这也往往是索画者的期待：他们慕名而来，正是想要一幅画家代表性风格的典型之作。文士的这种主导地位，有助于我们理解其治生对创作的影响。换言之，治生对创作的影响往往出于文士的主动选择，而并非顾客意愿的体现。这种影响最为明显者主要有二。首先，文士作品出现重复现象。这种重复不仅仅体现为局部相似，甚至存在全幅山水基本构图完全一致的近乎"复制"的情况。其次，作品质量之参差不齐亦成为显著现象，面对源源不断的索画请求，文士很难保证每一幅都精思深虑，难免会出现好丑杂陈的结果。

从文士以画治生现象的历史发展脉络来看，明末清初的过渡特点是十分明显的。首先，如果说明代前中期文士绘画尚局限于此一群体内部，仍属文人雅士之间的唱酬艺术，那么到了晚明，文士绘画逐渐呈开放态势，不仅受画者范围进一步拓展，贩夫走卒、行商坐贾者皆可得到文士绘画，润笔亦逐渐成为惯例，艺术与金钱不再对立，空手求画反而不合于常理。由此，文士绘画逐渐成为社会共享的文化商品。此种趋势在其后的扬州画派与海派画家群体中不断发展，而明末清初可谓转变发生的关键时期。其次，从文士心态而言，相比于清代中后期，明末清初的文士对于以画治生仍然疑虑重重，需要在不断的言说中重塑其身份归属感，

吕留良等人撤回卖艺声明即可见其中的纠结心态。相比之下，到了清代扬州八怪的时代，这种焦虑感已经减轻很多，文士对卖画一事已能持较为坦荡的态度，郑板桥便挂出润例，对于他人议论只如秋风过耳边。最后，明末清初文士的治生方式也颇具过渡特征。从明中期的沈周、文徵明到清前中期之金农、李鱓等扬州文士，画家的作品逐渐从针对具体索画者的独特创作，转向了一定程度上无差别的程式化与类型化，而明末清初正体现出此种转换期的多样化状况：虽然大部分文士仍然持守特殊化的"定制"型治生方式，但在市场化较为明显的文士（比如石涛）的创作中，已出现类型化与程式化的倾向，开启了文士绘画的新风气。

　　文士以画治生，实际上属于明代中后期文士职业化趋向之一。"士失其业"的历史境遇中，出仕作为文士传统之"业"，对多数文士来说变得遥不可及，寻求"他业"便显得极为必要。当时文士成为讼师者有之，以馆师为业者有之，以"名士"招牌行走世间、谋求生计者亦有之。这些文士虽行迹各异、志向有别，但大多亦吟得几首诗，作得几篇文，仍属知识群体之一员。就此而言，明末清初文士以画治生的复杂与纠葛，正是此一时期知识群体徘徊于"学而优则仕"传统与严苛现实之间的特殊生存样态之体现。对此一问题的探讨，无疑有助于了解传统知识群体的日常处境和生存样态，亦可增进对文士文化精神及群体独特性的理解。

参考文献

一、古人著述

（汉）刘向辑，王逸注，（宋）洪兴祖补注：《楚辞》，上海古籍出版社 2015 年版。

（汉）司马迁：《史记》，中华书局 1959 年版。

（南朝宋）范晔撰，李贤等注：《后汉书》，中华书局 1965 年版。

（北齐）魏收：《魏书》，中华书局 1974 年版。

（南朝梁）沈约：《宋书》，中华书局 1974 年版。

（隋）王通著，（宋）阮逸注，秦跃宇点校：《文中子中说》，凤凰出版社 2017 年版。

（唐）杜甫著，（清）金圣叹选批：《金圣叹选批杜诗》，北京联合出版公司 2018 年版。

（唐）吕大防等撰，徐敏霞校辑：《韩愈年谱》，中华书局 1991 年版。

（唐）王维著，张勇编著：《王维诗全集》，崇文书局 2017 年版。

（后晋）刘昫等撰：《旧唐书》，中华书局 1975 年版。

（宋）邓椿、（元）庄肃著，黄苗子点校：《画继·画继补遗》，人民美术出版社 1963 年版。

（宋）郭若虚撰，邓白注：《图画见闻志》，四川美术出版社 1986 年版。

（宋）郭思编，杨无锐编著：《林泉高致》，天津人民出版社 2018 年版。

（宋）洪迈撰，孔凡礼点校：《容斋随笔》，中华书局 2005 年版。

（宋）欧阳修：《归田录》，中华书局 1981 年版。

（宋）欧阳修著，洪本健校笺：《欧阳修诗文集校笺》，上海古籍出版社 2009 年版。

（宋）沈括：《梦溪笔谈》，上海书店出版社 2009 年版。

（宋）苏轼著，李之亮笺注：《苏轼文集编年笺注》，巴蜀书社 2011 年版。

（宋）王楙撰，王文锦点校：《野客丛书》，中华书局 1987 年版。

（宋）薛季宣撰，张良权点校：《薛季宣集》，上海社会科学院出版社 2003 年版。

（宋）袁采撰，夏家善主编，贺恒祯、杨柳注释：《袁氏世范》，天津古籍出版社 2016 年版。

（宋）周密：《癸辛杂识》，上海古籍出版社 2012 年版。

（元）揭傒斯著，李梦生标校：《揭傒斯全集》，上海古籍出版社 1985 年版。

（元）孔齐撰，庄敏、顾新点校：《至正直记》，上海古籍出版社 1987 年版。

（元）刘因：《静修先生文集》，商务印书馆 1936 年版。

（元）倪瓒著，江兴祐点校：《清閟阁集》，西泠印社出版社 2010 年版。

（元）夏庭芝著，孙崇涛、徐宏图笺注：《青楼集笺注》，中国戏剧出版社 1990 年版。

（元）许衡著，淮建利、陈朝云点校：《许衡集》，中州古籍出版社 2009 年版。

（明）曹昭、（明）王佐：《格古要论》，金城出版社 2012 年版。

（明）陈继儒：《陈眉公尺牍》，上海杂志公司 1936 年版。

（明）陈献章著，孙通海点校：《陈献章集》，中华书局 1987 年版。

（明）程嘉燧著，上海市嘉定区地方志办公室编，沈习康点校：《程嘉燧全集》，上海古籍出版社 2015 年版。

（明）莲池大师著，张景岗点校：《莲池大师文集》，九州出版社 2013 年版。

（明）董其昌：《画旨》，西泠印社出版社 2008 年版。

（明）董其昌著，屠友祥校注：《画禅室随笔校注》，上海远东出版社 2011年版。

（明）方以智著，张永义校注：《浮山文集》，华夏出版社 2017 年版。

（明）冯梦龙编著，杨桐注：《醒世恒言》（注释本），崇文书局 2015 年版。

（明）高濂编撰，王大淳校点：《遵生八笺》（重订全本），巴蜀书社 1992年版。

（明）顾景星著，《清代诗文集汇编》编纂委员会编：《清代诗文集汇编（76）白茅堂集》，上海古籍出版社 2010 年版。

（明）顾起元撰，孔一校点：《客座赘语》，上海古籍出版社 2012 年版。

（明）归有光著，周本淳校点：《震川先生集》，上海古籍出版社 2007 年版。

（明）海瑞著，李锦全、陈宪猷点校：《海瑞集》，海南出版社 2003 年版。

（明）何良俊撰，李剑雄校点：《四友斋丛说》，上海古籍出版社 2012 年版。

（明）何孟春：《馀冬录》，岳麓书社 2012 年版。

（明）郎瑛：《七修类稿》，上海书店出版社 2001 年版。

（明）李流芳著，上海市嘉定区地方志办公室编：《嘉定李流芳全集》，上海古籍出版社 2013 年版。

（明）李日华著，屠友祥校注：《味水轩日记》，上海远东出版社 1996 年版。

（明）李日华撰，郁震宏等点校：《六研斋笔记·紫桃轩杂缀》，凤凰出版社 2010 年版。

（明）李日华撰，赵杏根整理：《恬致堂集》，上海古籍出版社 2012 年版。

（明）李时珍：《本草纲目》，中国医药科技出版社 2016 年版。

（明）李翊：《戒庵老人漫笔》，中华书局 1982 年版。

（明）陆容撰，李健莉校点：《菽园杂记》，上海古籍出版社 2012 年版。

（明）吕坤撰，王国轩、王秀梅整理：《吕坤全集》，中华书局 2008 年版。

（明）潘之恒著，汪效倚辑注：《潘之恒曲话》，中国戏剧出版社 1988 年版。

（明）申时行等修：《明会典》（万历朝重修本），中华书局 1989 年版。

（明）沈德符撰，杨万里校点：《万历野获编》，上海古籍出版社 2012 年版。

（明）沈瓒：《近事丛残》，广业书社 1928 年版。

（明）沈周著，张修龄、韩星婴点校：《沈周集》，上海古籍出版社 2013 年版。

（明）宋濂等修撰，阎崇东等校点：《元史》，岳麓书社 1998 年版。

（明）宋濂：《宋濂全集》，浙江古籍出版社 2014 年版。

（明）谈迁著，罗仲辉、胡明校点校：《枣林杂俎》，中华书局 2006 年版。

（明）谈迁撰，"海宁珍稀史料文献丛书"编委会整理：《海昌外志》（点校本），方志出版社 2009 年版。

（明）谭友夏：《鹄湾文草》，岳麓书社 2016 年版。

（明）唐龙：《渔石集》，同治退补斋本。

（明）唐寅著，应守岩点校：《六如居士集》，西泠印社出版社 2012 年版。

（明）唐志契著，张曼华校注：《绘事微言》，山东画报出版社 2015 年版。

（明）王鏊著，吴建华点校：《王鏊集》，上海古籍出版社 2013 年版。

（明）王夫之著，船山全书编辑委员会编校：《船山全书》，岳麓书社 1996 年版。

（明）王锜：《寓圃杂记》，中华书局 1984 年版。

（明）王守仁著，马祝恺主编，罗海燕点校：《传习录》，金城出版社 2018 年版。

（明）魏耕：《雪翁诗集》，浙江古籍出版社 1985 年版。

（明）文震亨撰，胡天寿译注：《长物志》，重庆出版社 2017 年版。

（明）文震孟等撰，陈其弟点校：《吴中小志续编》，广陵书社 2013 年版。

（明）文徵明著，陆晓冬点校：《甫田集》，西泠印社出版社 2012 年版。

（明）谢肇淛编著：《五杂俎》，远方出版社 2005 年版。

（明）解缙等编，台湾"中央研究院"历史语言研究所校印：《明太祖实录》，台湾"中央研究院"历史语言研究所 1962 年版。

（明）徐㶿著，陈庆元、陈炜编著：《鳌峰集》，广陵书社 2012 年版。

（明）徐枋：《居易堂集》，华东师范大学出版社 2009 年版。

（明）徐渭：《徐渭集》，中华书局 1983 年版。

（明）徐渭著，刘祯选注：《徐文长小品》，文化艺术出版社 1996 年版。

（明）杨循吉等著，陈其弟校点：《吴中小志丛刊》，广陵书社 2004 年版。

（明）叶盛撰，魏中平校点：《水东日记》，中华书局 1980 年版。

（明）余继撰，顾思点校：《典故纪闻》，中华书局 1981 年版。

（明）余象斗编：《新刻天下四民便览三台万用正宗》，万历二十七（己亥）年余氏双峰堂刊本。

（明）袁宏道、张谦德：《瓶史·瓶花谱》，山东画报出版社 2015 年版。

（明）袁宏道著，任亮直选注：《袁中郎诗文选注》，河南大学出版社 1993 年版。

（明）袁宗道、袁宏道、袁中道著，江问渔校点：《三袁随笔》，四川文艺出版社 1996 年版。

（明）张岱：《陶庵梦忆·西湖梦寻》，岳麓书社 2016 年版。

（明）张瀚著，盛冬铃点校：《松窗梦语》，中华书局 1985 年版。

（明）周晖：《金陵琐事·续金陵琐事·二续金陵琐事》，南京出版社 2007 年版。

（明）周文华著，赵广升点校：《汝南圃史》，凤凰出版社 2017 年版。

（明）祝允明著，孙宝点校：《怀星堂集》，西泠印社出版社 2012 年版。

（明）陈洪绶撰，陈传席点校：《陈洪绶集》，中华书局 2017 年版。

（明）张丑撰，徐德明校点：《清河书画舫》，上海古籍出版社 2011 年版。

（清）陈确：《陈确集》，中华书局 1979 年版。

（清）褚人获辑撰，李梦生校点：《坚瓠集》，上海古籍出版社 2012 年版。

（清）戴名世撰，王树民编校：《戴名世集》，中华书局 1986 年版。

（清）丁廷楗等：《徽州府志》，清康熙三十八年（1699）刻本。

（清）董含撰，致之校点：《三冈识略》，辽宁教育出版社 2000 年版。

（清）冯金伯撰，陈旭东等点校：《冯氏画识二种》，复旦大学出版社 2018 年版。

（清）傅山著，侯文正注解：《傅山论书画》，三晋出版社 2015 年版。

（清）龚炜撰，钱炳寰点校：《巢林笔谈》，中华书局 1981 年版。

（清）顾嗣立编：《元诗选二集》，中华书局 1987 年版。

（清）顾炎武撰，刘永翔校点：《亭林诗文集》，上海古籍出版社 2012 年版。

（清）顾炎武著，陈垣校注：《日知录校注》，安徽大学出版社 2007 年版。

（清）归庄：《归庄集》，上海古籍出版社 1962 年版。

（清）黄宗羲著，沈善洪主编，吴光执行主编：《黄宗羲全集》（第 10 册），浙江古籍出版社 2005 年版。

（清）黄宗羲编：《明文海》（第三册），中华书局 1987 年版。

（清）纪昀：《阅微草堂笔记》，中国戏剧出版社 2000 年版。

（清）蒋宝龄撰，程青岳批注，李保民校点：《墨林今话》，上海古籍出版社 2015 年版。

（清）李斗撰，周春东注：《扬州画舫录》，山东友谊出版社 2001 年版。

（清）李元度纂，易孟醇校点：《国朝先正事略》，岳麓书社 2008 年版。

（清）吕留良撰，俞国林编：《吕留良全集》，中华书局 2015 年版。

（清）毛奇龄：《西河文集》，商务印书馆 1937 年版。

（清）浦起龙：《读杜心解》，中华书局 1961 年版。

（清）蒲松龄著，李伯齐点校：《聊斋志异》，浙江文艺出版社 2018 年版。

（清）钱谦益：《列朝诗集小传》，上海古籍出版社 2008 年版。

（清）钱泳撰，孟裴校点：《履园丛话》，上海古籍出版社 2012 年版。

（清）秦祖永撰，黄亚卓校点：《桐阴论画》，上海古籍出版社 2015 年版。

（清）全祖望：《全祖望集汇校集注》，上海古籍出版社 2000 年版。

（清）万寿祺著，余平整理：《万寿祺集》，浙江人民美术出版社 2019 年版。

（清）阮葵生撰，李保民校点：《茶余客话》，上海古籍出版社 2012 年版。

（清）孙静庵编著，赵一生标点：《明遗民录》，浙江古籍出版社 1985 年版。

（清）沈德潜编：《清诗别裁集》，吉林出版集团股份有限公司 2017 年版。

（清）王翚著，俞丰译注：《王翚画论译注》，荣宝斋出版社 2012 年版。

（清）王时敏：《烟客题跋》，上海人民美术出版社 1986 年版。

（清）王士禛著，袁世硕主编：《王士禛全集》，齐鲁书社 2007 年版。

（清）王韬著，陈成国点校：《瀛壖杂志》，岳麓书社 1988 年版。

（清）王应奎撰，以柔校点：《柳南随笔　续笔》，上海古籍出版社 2012 年版。

（清）王原祁著，张素琪校注：《雨窗漫笔》，西泠印社出版社 2008 年版。

（清）吴德旋：《初月楼闻见录》，文明书局 1985 年版。

（清）吴敬梓：《儒林外史》，崇文书局 2018 年版。

（清）吴历撰，章文钦笺注：《吴渔山集笺注》，中华书局 2007 年版。

（清）吴翌凤编：《清朝文征》，吉林人民出版社 1998 年版。

（清）吴其贞撰，邵彦校点：《书画记》，辽宁教育出版社 2000 年版。

（清）吴伟业：《吴梅村诗集笺注》，世界书局 1936 年版。

（清）吴修著：《青霞馆论画绝句一百首》，光绪二年葛氏啸园重刊本。

（清）夏敬渠著，龚彤点校：《野叟曝言》，人民中国出版社 1993 年版。

（清）夏荃辑，《泰州文献》编纂委员会编：《泰州文献（六十七）海陵文徵》，凤凰出版社 2015 年版。

（清）萧云从：《萧云从诗文辑注》，黄山书社 2010 年版。

（清）熊开元：《鱼山剩稿》，上海古籍出版社 1985 年版。

（清）徐沁：《明画录》，中华书局 1985 年版。

（清）杨恩寿：《中国历代书画艺术论著丛编·眼福编初集》，中国大百科全书出版社 1997 年版。

（清）叶梦珠撰，来新夏点校：《阅世编》，上海古籍出版社 1981 年版。

（清）恽寿平著，吴启明辑校：《恽寿平全集》，人民文学出版社 2015 年版。

（清）查士标著，毛小庆点校：《查士标集》，浙江人民美术出版社 2016 年版。

（清）张潮撰，方文编注：《幽梦影》，崇文书局 2017 年版。

（清）张履祥著，陈祖武点校：《杨园先生全集》，中华书局 2002 年版。

（清）张廷玉等：《明史》，中华书局 1974 年版。

（清）郑燮著，蒯宪、吕俊峰编：《郑板桥书法集》，文化艺术出版社 2014 年版。

（清）赵翼撰，曹光甫校点：《廿二史札记》，凤凰出版社 2008 年版。

（清）周亮工著，罗琴点校：《读画录》，浙江人民美术出版社 2018 年版。

（清）周亮工著，米田点校：《尺牍新钞》，岳麓书社 2016 年版。

二、今人著述

（一）国内学者著述

卞僧慧：《吕留良年谱长编》，中华书局 2003 年版。

蔡敏：《清初江南遗民画家与遗民画研究》，中国社会科学出版社 2018 年版。

曹意强等：《艺术史的视野：图像研究的理论、方法与意义》，中国美术学院出版社 2007 年版。

柴德赓：《清代学术史讲义》，商务印书馆 2013 年版。

常建华主编：《中国日常生活史读本》，北京大学出版社 2017 年版。

常新：《明清时期关中士人生存境遇与文学生态》，中国社会科学出版社 2017 年版。

陈宝良：《明代儒学生员与地方社会》，中国社会科学出版社 2005 年版。

陈宝良：《明代社会生活史》，中国社会科学出版社 2004 年版。

陈宝良：《明代社会转型与文化变迁》，重庆大学出版社 2014 年版。

陈宝良：《明代士大夫的精神世界》，北京师范大学出版社 2017 年版。

陈宝良：《中国的社与会》，浙江人民出版社 1996 年版。

陈传席：《弘仁》，吉林美术出版社 1996 年版。

陈传席：《陈传席文集2绘画卷》，安徽美术出版社2007年版。

陈辞、陈传席编著：《王时敏》，河北教育出版社2009年版。

陈江：《明代中后期的江南社会与社会生活》，上海社会科学院出版社2006年版。

陈明远：《文化人的经济生活》，文汇出版社2005年版。

陈鹏举编：《收藏历史——解放日报文博文萃（一）》，上海书店出版社1998年版。

陈绍闻主编：《中国古代经济文选》，上海人民出版社1982年版。

陈师曾著译：《中国文人画之研究》，浙江人民美术出版社2016年版。

陈野编：《艺术·美学·文化：地域美术史研究论文集》（第一辑），浙江工商大学出版社2017年版。

陈云君：《中国书法史论》，人民日报出版社1987年版。

陈振濂：《品味经典——陈振濂谈中国绘画史（明清）》，浙江古籍出版社2007年版。

陈智超：《美国哈佛大学哈佛燕京图书馆藏明代徽州方氏亲友手札七百通考释》，安徽大学出版社2001年版。

邓乔彬：《邓乔彬学术文集（第9卷）·中国绘画思想史》，安徽师范大学出版社2013年版。

邓乔彬：《杂缀集》，安徽师范大学出版社2013年版。

邓之诚：《清诗纪事初编》，上海古籍出版社2012年版。

丁家桐、朱福烓：《扬州八怪传》，上海人民出版社1993年版。

朵云编辑部编：《清初四王画派研究论文集》，上海书画出版社1993年版。

范景中、曹意强、刘赦主编：《美术史与观念史》（17、18），南京师范大学出版社2015年版。

范美霞：《绘画中的隐喻：中国古代绘画中的隐喻现象研究》，民族出版社2015年版。

方波：《北宋以来的书法知识、观念与社会文化》，湖北美术出版社 2016 年版。

费孝通：《中国士绅：城乡关系论》，赵旭东、秦志杰译，外语教学与研究出版社 2013 年版。

封治国：《与古同游：项元汴书画鉴藏研究》，中国美术学院出版社 2013 年版。

冯尔康：《清代人物传记史料研究》，天津教育出版社 2005 年版。

冯贤亮：《清史》，上海人民出版社 2015 年版。

付阳华：《明遗民画家研究》，河北教育出版社 2006 年版。

傅抱石撰，承名世导读：《中国绘画变迁史纲》，上海古籍出版社 1998 年版。

傅璇琮、施纯德编：《翰学三书》（一），辽宁教育出版社 2003 年版。

甘怀真编：《身分、文化与权利——士族研究新探》，台湾大学出版中心 2012 年版。

葛荃：《权力宰制理性：士人、传统政治文化与中国社会》，南开大学出版社 2003 年版。

葛兆光：《中国思想史》，复旦大学出版社 2013 年版。

龚鹏程：《晚明思潮》，商务印书馆 2005 年版。

龚鹏程：《文化符号学：中国社会的肌理与文化法则》，上海人民出版社 2008 年版。

龚鹏程：《中国文人阶层史论》，兰州大学出版社 2003 年版。

故宫博物院编：《故宫博物院十年论文选：1995—2004》，紫禁城出版社 2005 年版。

故宫博物院编：《中国宫廷绘画研究》，故宫出版社 2015 年版。

顾鸣塘：《〈儒林外史〉与江南士绅生活》，商务印书馆 2005 年版。

顾廷龙主编：《续修四库全书·集部诗文评类》，上海古籍出版社 2002 年版。

郭景华：《观看之道：作为精神史的艺术史——饶宗颐艺术史论研究》，湖南

人民出版社 2010 年版。

郭伟其：《停云模楷：关于文徵明与十六世纪吴门风格规范的一种假设》，中国美术学院出版社 2012 年版。

韩雪岩：《吴门画派山水画之"仿"研究》，河北教育出版社 2010 年版。

韩刚、黄凌子：《中国古代物质文化史·绘画·卷轴画（宋）》，开明出版社 2013 年版。

何山石、卢伟、王芬：《中国社会生活史》，对外经济贸易大学出版社 2015 年版。

何宗美：《明末清初文人结社研究》，上海三联书店 2016 年版。

贺野著，於宜苏整理：《贺野全集·再识吴门画派卷》，古吴轩出版社 2015 年版。

洪再辛选编：《海外中国画研究文选（1950—1987）》，上海人民美术出版社 1992 年版。

胡传淮、陈名扬主编：《诗书画大家吕潜》，现代出版社 2016 年版。

胡山源编：《幽默诗话》，上海古籍出版社 2003 年版。

胡翼鹏：《中国隐士：身份构建与社会影响》，社会科学文献出版社 2011 年版。

华德荣编著：《龚贤研究》，上海人民美术出版社 1988 年版。

黄爱平主编：《清史书目（1911—2011）》，中国人民大学出版社 2014 年版。

黄宾虹：《琴书都在翠微中——黄宾虹自述》，文化艺术出版社 2015 年版。

黄苗子：《艺林一枝——古美术文编》（增订版），生活·读书·新知三联书店 2011 年版。

黄朋：《吴门具眼：明代苏州书画鉴藏》，上海书画出版社 2015 年版。

贾志扬：《宋代科举》，东大图书股份有限公司 1995 年版。

蒋星煜：《中国隐士与中国文化》，上海人民出版社 2009 年版。

蒋玄佁：《中国绘画材料史》，上海书画出版社 1986 年版。

经君健编著：《清代社会的贱民等级》，中国人民大学出版社 2009 年版。

孔达、王季迁原编，周光培重编：《明清画家印鉴》，吉林文史出版社 1987 年版。

孔定芳：《清初遗民社会：满汉异质文化整合视野下的历史考察》，湖北人民出版社 2009 年版。

来新夏：《邃谷谈往》，百花文艺出版社 1999 年版。

雷平：《清前期"新义理学"研究》，崇文书局 2009 年版。

李兵、袁建辉：《清代科举图鉴》，岳麓书社 2015 年版。

李浚之编：《清画家诗史》，中国书店 1990 年版。

李来源、林木编著：《中国古代画论发展史实》，上海人民美术出版社 1997 年版。

李万康：《艺术市场学》，生活·读书·新知三联书店 2012 年版。

李万康：《中国古代绘画价格论稿》，人民出版社 2012 年版。

李维琨：《明代吴门画派研究》，东方出版中心 2008 年版。

李向民：《中国艺术经济史》，江苏教育出版社 1995 年版。

李修生主编：《全元文》，凤凰出版社 2004 年版。

李永强：《格物与文心：宋代画学论稿》，江西美术出版社 2015 年版。

李正富：《宋代科举制度之研究》，台湾政治大学教育研究所 1963 年版。

梁其姿：《施善与教化：明清的慈善组织》，北京师范大学出版社 2013 年版。

廖媛雨：《身份、易代与陈洪绶艺术关系研究》，中国文联出版社 2017 年版。

林宜蓉：《中晚明文艺场域"狂士"身分之研究》，花木兰文化出版社 2010 年版。

林宜蓉：《舟航、疗疾与救国想像：明清易代文人文化新探》，万卷楼图书股份有限公司 2014 年版。

林永匡、王熹：《清代社会生活史》，中国社会科学出版社 2016 年版。

刘海粟主编，王道云编注：《龚贤研究集》（上集），江苏美术出版社 1988

年版。

刘海粟主编，王道云编注：《龚贤研究集》（下集），江苏美术出版社 1989 年版。

刘金库：《南画北渡》，河北教育出版社 2008 年版。

刘开渠：《刘开渠美术论文集》，山东美术出版社 1984 年版。

刘天振：《明代通俗类书研究》，齐鲁书社 2006 年版。

刘晓东：《明代的塾师与基层社会》，商务印书馆 2010 年版。

刘晓东：《明代士人生存状态研究》，吉林文史出版社 2002 年版。

刘中玉：《混同与重构：元代文人画学研究》，人民出版社 2012 年版。

刘仲华：《世变、士风与清代京籍士人学术》，中国人民大学出版社 2013 年版。

楼含松主编：《中国历代家训集成》，浙江古籍出版社 2017 年版。

卢辅圣：《中国文人画史》（修订版），上海书画出版社 2015 年版。

卢辅圣：《中国文人画通鉴》，河北美术出版社 2002 年版。

卢辅圣主编：《中国画研究方法论（朵云 52 集）》，上海书画出版社 2000 年版。

卢辅圣主编：《中国书画全书》（第 4 册），上海书画出版社 1992 年版。

卢勇：《社会变迁与知识分子群体的转型——中国近代学术职业化进程研究》，黑龙江人民出版社 2008 年版。

陆蓓容：《宋荦和他的朋友们：康熙年间上层文人的收藏、交游与形象》，中国美术学院出版社 2016 年版。

陆林：《金圣叹史实研究》，人民文学出版社 2015 年版。

罗钢、王中忱主编：《消费文化读本》，中国社会科学出版社 2003 年版。

吕少卿：《大众趣味与文人审美：两宋风俗画研究》，天津人民美术出版社 2014 年版。

吕晓、郑艳、李明、赵雅杰：《中华图像文化史·清代卷》，中国摄影出版社 2018 年版。

吕晓：《明末清初金陵画坛研究》，广西美术出版社 2012 年版。

罗炽：《方以智评传》，南京大学出版社 2001 年版。

罗振玉：《补宋书宗室世系表（外十三种）》，上海古籍出版社 2013 年版。

罗振玉：《罗雪堂先生全集初编》，台湾大通书局 1986 年版。

罗振玉著，罗继祖主编：《罗振玉学术论著集》，上海古籍出版社 2013 年版。

罗宗强、陈洪主编：《明代文学研究国际学术研讨会论文集》，南开大学出版社 2006 年版。

穆益勤编著：《明代院体浙派史料》，上海人民美术出版社 1985 年版。

南开大学古籍与文化研究所编：《清文海》，国家图书馆出版社 2010 年版。

聂付生：《晚明文人的文化传播研究》，电子科技大学出版社 2014 年版。

潘起造编著：《明清浙东经世实学通论》，宁波出版社 2006 年版。

裴世俊：《王士禛传论》，中国戏剧出版社 2001 年版。

彭凯翔：《清代以来的粮价：历史学的解释与再解释》，上海人民出版社 2006 年版。

彭信威：《中国货币史》，上海人民出版社 1958 年版。

钱杭、承载：《十七世纪江南社会生活》，浙江人民出版社 1996 年版。

钱林、王藻编辑：《近代中国史料丛刊三编第十四辑：文献征存录》，文海出版社 1986 年版。

钱穆：《中国近三百年学术史》，商务印书馆 1997 年版。

钱王刚：《方以智传》，安徽人民出版社 2008 年版。

钱钟书：《管锥编》，生活·读书·新知三联书店 2001 年版。

秦岭云：《民间画工史料》，中国古典艺术出版社 1958 年版。

瞿宣颖纂辑，戴维校点：《中国社会史料丛钞》，湖南教育出版社 2009 年版。

饶宗颐主编：《八大山人研究大系（第三卷）遗民情感、病癫及怪诞诸问题》，江西美术出版社 2015 年版。

任道斌：《方以智年谱》，安徽教育出版社 1983 年版。

容肇祖：《明代思想史》，河南人民出版社 2016 年版。

阮璞：《中国画史论辨》，陕西人民美术出版社 1993 年版。

商传：《明代文化史》，东方出版中心 2007 年版。

商勇：《中国美术制度与美术市场》，东南大学出版社 2014 年版。

单国霖、单国强主编：《明代文化》，学林出版社 2008 年版。

单国霖：《画史与鉴赏丛稿》，浙江大学出版社 2013 年版。

单国强：《古书画史论集》，紫禁城出版社 2004 年版。

单国强：《古书画史论集续编》，浙江大学出版社 2013 年版。

上海博物馆编：《南宗正脉：画坛地理学》，北京大学出版社 2012 年版。

卢辅圣主编：《陈洪绶研究（朵云 68 集）》，上海书画出版社 2008 年版。

上海书画出版社编：《中国美术史学研究》，上海书画出版社 2008 年版。

邵琦：《晚明以来中国画的语境与语义》，山东美术出版社 2012 年版。

申万里：《元代科举新探》，人民出版社 2019 年版。

沈树华编著：《中国画题款艺术》，学林出版社 2009 年版。

史伟：《宋元之际士人阶层分化与诗学思想研究》，人民文学出版社 2013 年版。

寿勤泽：《中国文人画思想史探源：以北宋蜀学为中心》，荣宝斋出版社 2009 年版。

《四库禁毁书丛刊》编纂委员会编：《四库禁毁书丛刊补编》，北京出版社 2005 年版。

孙庆：《明代遗民：顾炎武　王夫之　黄宗羲》，中州古籍出版社 2015 年版。

孙旭升编著：《书画家轶事丛抄》，西泠印社出版社 2012 年版。

谭天主编：《全国高等艺术院校学报优秀美术论文选》，广西美术出版社 2008 年版。

汤宇星：《弇山之石：王世贞与苏州文坛的艺术交游》，中国美术学院出版社 2015 年版。

唐卫萍：《身份建构的焦虑：北宋"士人画"观念的发展演变》，中国社会科

学出版社 2012 年版。

陶小军：《公众视野下的中国书画》，南京师范大学出版社 2015 年版。

滕固著，沈宁编：《滕固艺术文集》，上海人民美术出版社 2003 年版。

田洪、颜晓军、徐凯凯等编：《傅申书画鉴定与艺术史十二讲》，浙江大学出版社 2017 年版。

田艺珉：《清初"四王"摹古研究》，故宫出版社 2016 年版。

万木春：《味水轩里的闲居者：万历末年嘉兴的书画世界》，中国美术学院出版社 2008 年版。

万新华：《风格·鉴藏·接受：关于明清书画史的若干片断》，浙江大学出版社 2017 年版。

汪世清：《石涛诗录》，河北教育出版社 2005 年版。

汪世清：《汪世清艺苑查疑证散考》，河北教育出版社 2009 年版。

汪洋主编：《中国美术教育史》，合肥工业大学出版社 2013 年版。

汪学群：《明代遗民思想研究》，中国社会科学出版社 2012 年版。

王安莉：《1537—1610，南北宗论的形成》，中国美术学院出版社 2016 年版。

王伯敏、任道斌主编：《画学集成》(明～清)，河北美术出版社 2002 年版。

王汎森：《权力的毛细管作用：清代的思想、学术与心态》，北京大学出版社 2015 年版。

王汎森：《晚明清初思想十论》，复旦大学出版社 2004 年版。

王红：《明清文化体制与文学关系研究》，巴蜀书社 2010 年版。

王璜生：《明清中国画大师研究丛书——陈洪绶》，吉林美术出版社 1997 年版。

王稼句选辑：《吴中文存》，凤凰出版社 2014 年版。

王凯旋：《明代科举制度研究》，万卷出版公司 2012 年版。

王克文：《宋元青绿山水与米氏云山》，山东美术出版社 2004 年版。

王雷：《中唐文士的身份认同研究》，华中师范大学出版社 2016 年版。

王瑞来：《近世中国：从唐宋变革到宋元变革》，山西教育出版社 2015 年版。

王瑞来：《士人走向民间：宋元变革与社会转型》，广西师范大学出版社 2023 年版。

王韶华：《中国古代"诗画一律"论》，中国文史出版社 2013 年版。

王石城：《萧云从》，上海人民美术出版社 1979 年版。

王文荣：《明清江南文人结社考述》，凤凰出版社 2015 年版。

王文治等编著：《中国历代商业文选》，中国商业出版社 1992 年版。

王晓骊：《三吴文人画题跋研究》，上海人民出版社 2013 年版。

王一飞、郭晓芳编著：《明代书画家市场行情速查》，江西美术出版社 2008 年版。

王岳川：《艺术本体论》，生活·读书·新知三联书店上海分店 1994 年版。

王长金：《传统家训思想通论》，吉林人民出版社 2006 年版。

王兆鹏：《宋代文学传播探原》，武汉大学出版社 2013 年版。

王正华：《艺术、权力与消费：中国艺术史研究的一个面向》，中国美术学院出版社 2011 年版。

韦宾：《宋元画学研究》，甘肃人民出版社 2009 年版。

韦庆远、柏桦编著：《中国官制史》，东方出版中心 2001 年版。

卫文选：《中国历代官制简表》，山西人民出版社 1987 年版。

温世亮：《明遗民徐枋研究》，新华出版社 2018 年版。

巫仁恕：《品味奢华：晚明的消费社会与士大夫》，中华书局 2008 年版。

吴蕙芳：《万宝全书：明清时期的民间生活实录》，花木兰文化出版社 2005 年版。

吴明娣主编：《艺术市场研究》，首都师范大学出版社 2010 年版。

吴明娣主编：《中国艺术市场史专题研究》，中国文联出版社 2015 年版。

吴琦等：《明清知识群体的专业化与社会变迁：以史家、儒医、讼师为个案的考察》，中国社会科学出版社 2019 年版。

吴增礼：《"合道而行"：明遗民的人生定位与价值追寻》，社会科学文献出版社 2019 年版。

伍蠡甫：《中国画论研究》，北京大学出版社 1983 年版。

萧鸿鸣：《八大山人生平及作品系年》，北京燕山出版社 2009 年版。

谢国桢选编，牛建强等校勘：《明代社会经济史料选编》，福建人民出版社 2004 年版。

谢正光、范金民编：《明遗民录汇辑》，南京大学出版社 1995 年版。

谢正光编：《明遗民传记索引》，上海古籍出版社 1992 年版。

邢义田、林丽月主编：《社会变迁》，中国大百科全书出版社 2005 年版。

熊震：《工匠与士人：明中期江南文人画家与民间职业画家比较研究》，江西美术出版社 2016 年版。

徐邦达：《历代书画家传记考辨》，上海人民美术出版社 1983 年版。

徐定宝主编：《黄宗羲年谱》，华东师范大学出版社 1995 年版。

徐建融：《美术人类学》，黑龙江美术出版社 2011 年版。

徐建融：《明代书画鉴定与艺术市场》，上海书店出版社 1997 年版。

徐建融：《晚明美术史十论》，上海大学出版社 2009 年版。

徐林：《明代中晚期江南士人社会交往研究》，上海古籍出版社 2006 年版。

徐玲芬主编：《吕留良与崇德人文（论文集）》，浙江古籍出版社 2017 年版。

徐培均：《秦少游年谱长编》，中华书局 2002 年版。

徐潜主编：《中国古代绘画艺术》，吉林文史出版社 2013 年版。

徐永斌：《明清江南文士治生研究》，中华书局 2019 年版。

许承尧撰：《歙事闲谭》，黄山书社 2001 年版。

许建平、祁志祥主编：《中国传统文学与经济生活》，河南人民出版社 2006 年版。

许建平：《文学研究的新经济视角与分析方法》，上海古籍出版社 2008 年版。

宣朝庆：《泰州学派的精神世界与乡村建设》，中华书局 2010 年版。

薛永年、薛锋：《扬州八怪与扬州商业》，人民美术出版社 1991 年版。

严善錞：《文人与画：正史与小说中的画家》，江苏教育出版社 2005 年版。

阎安：《清初扬州画坛研究》，上海书画出版社 2010 年版。

阎步克：《士大夫政治演生史稿》，北京大学出版社 2015 年版。

阎步克：《中国古代官阶制度引论》，北京大学出版社 2010 年版。

颜晓军、田洪编著：《龚贤研究文集——纪念龚贤诞辰 395 周年学术研讨会论文集》，浙江大学出版社 2014 年版。

杨端六编著：《清代货币金融史稿》，武汉大学出版社 2007 年版。

杨果：《中国翰林制度研究》，武汉大学出版社 1996 年版。

杨军：《北宋时期书画鉴藏与流通研究》，安徽美术出版社 2015 年版。

杨念群：《何处是"江南"：清朝正统观的确立与士林精神世界的变异》，生活·读书·新知三联书店 2017 年版。

杨心佛：《金陵十记》，古吴轩出版社 2003 年版。

杨银权、田澍：《明清时期的知识阶层》，兰州大学出版社 2017 年版。

姚旭峰：《士文化的一个样本——明清江南园林演剧初探》，上海书店出版社 2011 年版。

叶康宁：《风雅之好：明代嘉万年间的书画消费》，商务印书馆 2017 年版。

叶天露、金永平、杨茜：《国外汉学家对中国文人画的研究——以卜寿珊为中心》，四川大学出版社 2013 年版。

叶衍兰著，谢永芳校点：《叶衍兰集》，上海古籍出版社 2015 年版。

叶烨：《北宋文人的经济生活》，百花州文艺出版社 2008 年版。

于安澜编著：《画论丛刊》，河南大学出版社 2015 年版。

于安澜编著：《画史丛书》，河南大学出版社 2015 年版。

于安澜编著：《画品丛书》，河南大学出版社 2015 年版。

俞剑华著：《中国绘画史》，上海书店出版社 1984 年版。

俞剑华编著：《中国历代画论大观》，江苏凤凰美术出版社 2017 年版。

曾枣庄、刘琳主编：《全宋文》，上海辞书出版社、安徽教育出版社 2006 年版。

詹杭伦：《方回的唐宋律诗学》，中华书局 2002 年版。

张德建：《明代山人文学研究》，湖南人民出版社 2005 年版。

张连、［日］古原宏伸编：《文人画与南北宗论文汇编》，上海书画出版社 1989 年版。

张曼华：《中国画论研究·雅俗论》，中国文史出版社 2006 年版。

张舜徽：《爱晚庐随笔》，华中师范大学出版社 2005 年版。

张清河：《晚明江南诗学研究》，武汉大学出版社 2013 年版。

张小庄编著：《清代笔记日记绘画史料汇编》，荣宝斋出版社 2013 年版。

张小庄：《清代笔记日记中的书法史料整理与研究》，中国美术学院出版社 2012 年版。

张燕校订、注释编著：《中国古代艺术论著研究》，天津人民出版社 2003 年版。

张烨：《明清时期山东地区基层士人研究》，上海人民出版社 2015 年版。

张毅、陈翔编著：《明代著名诗人书画评论汇编》，南开大学出版社 2016 年版。

张毅清、何晓英主编，浙江省博物馆编：《明代浙派绘画国际学术研讨会论文集》，浙江人民美术出版社 2012 年版。

张长虹：《品鉴与经营：明末清初徽商艺术赞助研究》，北京大学出版社 2010 年版。

张仲礼：《中国绅士研究》，上海人民出版社 2008 年版。

赵尔巽等：《清史稿》，大众文艺出版社 1999 年版。

赵国英：《王鉴绘画研究》，新华出版社 2005 年版。

赵恒捷主编：《中国历代价格学说与政策（至清代）》，中国物价出版社 1999 年版。

赵盼超：《元代画学研究》，中央民族大学出版社 2014 年版。

赵平：《王石谷》，江苏人民出版社 2015 年版。

赵强：《"物"的崛起：前现代晚期中国审美风尚的变迁》，商务印书馆 2016 年版。

赵园：《明清之际士大夫研究》，北京大学出版社 2014 年版。

赵园：《易堂寻踪：关于明清之际一个士人群体的叙述》，北京师范大学出版社 2013 年版。

赵园：《想象与叙述》，人民文学出版社 2009 年版。

郑文：《江南世风的转变与吴门绘画的崛兴》，上海文化出版社 2007 年版。

郑午昌：《中国画学全史》，江苏文艺出版社 2008 年版。

郑翔主编：《江西历代进士全传》，上海古籍出版社 2016 年版。

郑也夫：《知识分子研究》，中国青年出版社 2004 年版。

郑逸梅：《艺林散叶》，北方文艺出版社 2017 年版。

周道振等纂：《文徵明年谱》，百家出版社 1998 年版。

周积寅编著：《中国历代画论：掇英·类编·注释·研究》，江苏美术出版社 2013 年版。

周积寅、耿剑主编：《俞剑华美术史论集》，东南大学出版社 2009 年版。

周进生：《文脉与匠心：明清画谱画诀研究》，文化艺术出版社 2011 年版。

周士心编著：《八大山人及其艺术》，艺术图书公司 1974 年版。

周榆华：《晚明文人以文治生研究》，广东高等教育出版社 2011 年版。

周正举：《润例诗话》，中国文化出版社 2013 年版。

朱良志：《南画十六观》，北京大学出版社 2013 年版。

朱明勋：《中国家训史论稿》，巴蜀书社 2008 年版。

朱永新主编：《吴文化读本》，苏州大学出版社 2003 年版。

邹元江、张贤根主编：《美学与艺术研究第 7 辑》，武汉大学出版社 2016 年版。

（二）国外学者著述

［奥］奥托·帕希特：《美术史的实践和方法问题》，薛墨译，商务印书馆2017年版。

［澳］尼尔·德·马奇、［美］克劳福德·古德温编著：《两难之境：艺术与经济的利害关系》，王晓丹译，中国青年出版社2014年版。

［德］雷德侯：《万物：中国艺术中的模件化和规模化生产》，张总等译，生活·读书·新知三联书店2012年版。

［法］皮埃尔·布尔迪厄：《区分：判断力的社会批判》，刘晖译，商务印书馆2015年版。

［法］布尔迪厄：《文化资本与社会炼金术：布尔迪厄访谈录》，包亚明译，上海人民出版社1997年版。

［法］布尔迪厄：《艺术的法则：文学场的生成与结构》（新修订本），刘晖译，中央编译出版社2011年版。

［法］娜塔莉·海因里希：《艺术为社会学带来什么》，何蒨译，华东师范大学出版社2016年版。

［法］涂尔干：《社会分工论》，渠东译，生活·读书·新知三联书店2013年版。

［加］卜正民：《纵乐的困惑：明代的商业与文化》，方骏等译，广西师范大学出版社2016年版。

［美］白谦慎：《白谦慎书法论文选》，荣宝斋出版社2010年版。

［美］白谦慎：《傅山的交往和应酬：艺术社会史的一项个案研究》，广西师范大学出版社2016年版。

［美］白谦慎：《傅山的世界：十七世纪中国书法的嬗变》，生活·读书·新知三联书店2015年版。

［美］包弼德：《斯文：唐宋思想的转型》，刘宁译，江苏人民出版社2017年版。

［美］卜寿珊：《艺术史丛书——心画：中国文人画五百年》（典藏版），皮佳佳译，北京大学出版社 2018 年版。

［美］方闻：《心印：中国书画风格与结构分析研究》，李维坤译，上海书画出版社 2016 年版。

［美］方闻：《夏山图：永恒的山水》，谈晟广译，上海书画出版社 2016 年版。

［美］富路特、房兆楹原主编，李小林、冯金朋主编：《哥伦比亚大学明代名人传》，北京时代华文书局 2015 年版。

［美］高居翰、黄晓、刘珊珊：《不朽的林泉：中国古代园林绘画》，生活·读书·新知三联书店 2012 年版。

［美］高居翰：《诗之旅：中国与日本的诗意绘画》，洪再新等译，生活·读书·新知三联书店 2012 年版。

［美］高居翰：《气势撼人：十七世纪中国绘画中的自然与风格》，李佩桦等译，生活·读书·新知三联书店 2009 年版。

［美］高居翰：《隔江山色：元代绘画（1279~1368）》，宋伟航等译，生活·读书·新知三联书店 2009 年版。

［美］高居翰：《山外山：晚明绘画（1570—1644）》，王嘉骥译，生活·读书·新知三联书店 2009 年版。

［美］高居翰：《江岸送别：明代初期与中期绘画》，夏春梅等译，生活·读书·新知三联书店 2009 年版。

［美］高居翰：《画家生涯：传统中国画家的生活与工作》，杨贤宗、马琳、邓伟权译，生活·读书·新知三联书店 2012 年版。

［美］何炳棣：《明清社会史论》，徐泓译注，台湾联经出版事业股份有限公司 2013 年版。

［美］霍华德·S. 贝克尔：《艺术界》，卢文超译，译林出版社 2014 年版。

［美］嘉伯：《赞助艺术》，张志超译，中国青年出版社 2013 年版。

［美］李铸晋编：《中国画家与赞助人：中国绘画中的社会及经济因素》，石莉

译，天津人民美术出版社 2013 年版。

［美］孟久丽：《道德镜鉴：中国叙述性图画与儒家意识形态》，何前译，生活·读书·新知三联书店 2012 年版。

［美］乔迅：《石涛：清初中国的绘画与现代性》，邱世华、刘宇珍等译，生活·读书·新知三联书店 2016 年版。

［美］石守谦：《从风格到画意：反思中国美术史》，生活·读书·新知三联书店 2015 年版。

［美］石守谦：《山鸣谷应：中国山水画和观众的历史》，上海书画出版社 2019 年版。

［美］斯维特拉娜·阿尔珀斯：《伦勃朗的企业：工作室与艺术市场》，冯白帆译，江苏凤凰美术出版社 2014 年版。

［美］泰勒：《天使的品味：艺术收藏的历史》，王琼、洪捷、赵松宇译，华夏出版社 2014 年版。

［美］唐纳德·普雷齐奥西主编：《艺术史的艺术：批评读本》，易英、王春辰、彭筠等译，上海人民出版社 2016 年版。

［美］吴欣主编，［英］柯律格等著：《山水之境：中国文化中的风景园林》，生活·读书·新知三联书店 2015 年版。

［美］余英时：《论士衡史》，上海文艺出版社 1999 年版。

［美］余英时：《士与中国文化》，上海人民出版社 2003 年版。

［美］余英时：《中国近世宗教伦理与商人精神》，九州出版社 2014 年版。

［美］约瑟夫·列文森：《儒教中国及其现代命运》，郑大华、任菁译，广西师范大学出版社 2009 年版。

［日］森正夫等编：《明清时代史的基本问题》，周绍泉等译，商务印书馆 2013 年版。

［瑞士］海因里希·沃尔夫林：《美术史的基本概念：后期艺术风格发展的问题》，洪天富、范景中译，中国美术学院出版社 2015 年版。

［匈］豪泽尔：《艺术社会学》，黄燎宇译，商务印书馆 2014 年版。

［英］德波顿：《身份的焦虑》，陈广兴、南治国译，上海译文出版社 2009 年版。

［英］贡布里希：《木马沉思录》，曾四凯等译，广西美术出版社 2015 年版。

［英］柯律格：《藩屏：明代中国的皇家艺术与权力》，黄晓鹃译，河南大学出版社 2016 年版。

［英］柯律格：《明代的图像与视觉性》，黄晓鹃译，北京大学出版社 2016 年版。

［英］柯律格：《雅债：文徵明的社交性艺术》，刘宇珍、邱世华、胡隽译，生活·读书·新知三联书店 2012 年版。

［英］柯律格：《长物：早期现代中国的物质文化与社会状况》，高昕丹、陈恒译，生活·读书·新知三联书店 2015 年版。

［英］迈珂·苏立文：《山川悠远：中国山水画艺术》，洪再新译，上海书画出版社 2015 年版。

［英］巴克桑德尔：《意图的模式：关于图画的历史说明》，曹意强、严军、严善錞译，中国美术学院出版社 1997 年版。

Francis Haskell, *Patrons and Painters: A Study in the Relations Between Italian Art and Society in the Age of the Baroque*, New Haven: Yale University Press, 1980.

Michael Baxandall, *Painting and Experience in Fifteenth Century Italy: A Primer in the Social History of Pictorial Style,* Oxford: Oxford University Press, 1972.

三、画集、图录及索引

（明）唐寅绘，故宫博物院、上海博物馆、辽宁省博物馆编：《六如遗墨——

唐寅书画精品集》，辽宁人民出版社 2010 年版。

（清）龚贤绘，昆山市文联主编，田洪编著：《龚贤书画集》，天津人民美术出版社 2014 年版。

（清）石涛绘，袁裴编：《历代名家——石涛》，河北美术出版社 2014 年版。

（清）王翚绘：《王石谷画集》，中国民族摄影艺术出版社 2003 年版。

（清）恽寿平绘：《中国古代名家作品选粹：恽寿平》，人民美术出版社 2002 年版。

段书安编：《中国古代书画图目索引》，文物出版社 2001 年版。

李毅峰主编：《台湾故宫博物院藏画》，天津人民美术出版社、山东美术出版社 1998 年版。

田洪编著：《王南屏藏中国古代绘画》，天津人民美术出版社 2015 年版。

翁方宁编著：《中国画家名作精鉴：沈周》，浙江摄影出版社 2018 年版。

徐湖平、刘建平主编：《清代山水画集》，天津人民美术出版社 2000 年版。

杨涵编：《中国美术全集·绘画编》，上海人民美术出版社 1988 年版。

张建京编：《中国历代小品画精选·山水》，河南美术出版社 2010 年版。

中国古代书画鉴定组编：《中国绘画全集》，文物出版社 1997 年版。

中国古代书画鉴定组编：《中国古代书画图目》，文物出版社 1986—2001 年版。

四、期刊论文

蔡春旭：《尽技之制：吴门书家的杂书卷册》，《美术研究》2019 年第 1 期。

陈宝良：《明代的名士及其风度》，《安徽史学》2018 年第 1 期。

陈宝良：《明代生员层的经济特权及其贫困化》，《中国社会经济史研究》2002 年第 2 期。

陈宝良：《叶梦珠生卒年》，《读书》1985 年第 8 期。

陈国林：《"艺术赞助人"概念在中国古代美术史研究中的无效性》，《数位时尚（新视觉艺术）》2011 年第 2 期。

丁羲元：《画树常春——谈任伯年的艺术道路》，《中国画》1983 年第 1 期。

杜桂萍：《"名士牙行"与清初"赠送之文"的繁荣——以袁骏、孙默征集活动为中心的考察》，《求是学刊》2016 年第 5 期。

费君清：《南宋江湖诗人的谋生方式》，《文学遗产》2005 年第 6 期。

付阳华：《清初遗民画家徐枋的绘画、交游与生活》，《中国书画》2019 年第 3 期。

胡明：《中国传统文学与经济生活》，《学术月刊》2006 年第 5 期。

黄涌泉：《郑旼〈拜经斋日记〉初探》，《美术研究》1984 年第 3 期。

季剑青：《超越汉学：列文森为何关注中国》，《读书》2019 年第 12 期。

李万康：《质疑"中国画家与赞助人"之系列论文》，《美术观察》2004 年第 4 期。

林宜蓉：《不入城之旅：明清之际遗民徐枋的身分认同与生命安顿》，《明代研究》2013 年第 20 期。

刘晓东：《论明代士人的"异业治生"》，《史学月刊》2007 年第 8 期。

刘晓东：《明代士人本业治生论——兼论明代士人之经济人格》，《史学集刊》2001 年第 3 期。

卢辅圣：《文人之画与文人画》，《大观（书画家）》2016 年第 3 期。

卢文超：《"艺术—社会"学与"艺术—社会学"——论两种艺术社会学范式之别》，《东南大学学报（哲学社会科学版）》2016 年第 2 期。

单国霖：《明代文人书画交易方式初探》，《上海博物馆集刊》1992 年第 6 期。

陶小军：《润例起源与流变考察》，《艺术百家》2015 年第 1 期。

万笑石：《九如：从陈洪绶〈宣文君授经图〉中的山水屏风说起》，《故宫博物院院刊》2019 年第 9 期。

王鸿泰：《迷路的诗——明代士人的习诗情缘与人生选择》，《中央研究院近代

史研究所集刊》2005 年第 50 期。

王兆鹏：《宋代的"润笔"与宋代文学的商品化》，《学术月刊》2006 年第 9 期。

韦曾泽、刘桂山：《淮安县明代王镇夫妇合葬墓清理简报》，《文物》1987 年第 3 期。

杨德忠：《宫廷画家与墨戏：浅议谢环的艺术风格与画家的身份认同》，《南京艺术学院学报（美术与设计版）》，2013 年第 6 期。

张长虹：《文徵明为谁作画》，《东方早报》2012 年 6 月 17 日第 B08 版。

张曼华：《论明清时期文人画家的治生状态与画风嬗变特征》，《美术学报》2015 年第 3 期。

赵国英：《传承与疏离：论董其昌与王鉴画风演变的关系》，《故宫博物院院刊》2019 年第 5 期。

赵益：《明代通俗日用类书与庶民社会生活关系的再探讨》，《古典文献研究》2013 年第 1 期。

周振鹤：《从明人文集看晚明旅游风气及其与地理学的关系》，《复旦学报（社会科学版）》2005 年第 1 期。

［美］白谦慎：《能否把应酬作品看作书法家的"心画"》，《中国书画》2016 年第 5 期。

［美］高居翰：《写意——中国晚期绘画衰落的原因之一》，江雯译，《湖北美术学院学报》2004 年第 1 期。

［美］高居翰：《中国绘画中的政治主题——"中国绘画的三种选择历史"之一》，杨振国译，《艺术探索》2005 年第 4 期。

［美］高居翰：《中国山水画的意义和功能》，杨思梁译，《新美术》1997 年第 4 期。

Anne Burkus-Chasson, "Elegant or Common: Chen Hongshou's Birthday Presentation Pictures and His Professional Status", *The Art Bulletin*, Vol.

76, No. 2, 1994, pp. 279 - 300.

Jerome Silbergeld, "Kung Hsien: A Professional Chinese Artist and His Patronage", *The Burlington Magazine*, Vol. 123, No. 940, 1981, pp. 400 - 410.

五、学位论文

陈婷:《清代商品经济环境下文人画家治生活动研究》, 硕士学位论文, 陕西师范大学, 2012 年。

高鹏:《明代中晚期绘画交易方式及特点之研究》, 硕士学位论文, 首都师范大学, 2005 年。

李丹文:《李日华年谱》, 硕士学位论文, 上海大学, 2011 年。

王顺:《高居翰对"职业画家"的重新评价》, 硕士学位论文, 上海师范大学, 2014 年。

巫佩蓉:《龚贤雄伟山水的理论与实践》, 硕士学位论文, 台湾大学, 1982 年。

郁文韬:《变宋化元——明代中后期绘画鉴藏取向研究》, 博士学位论文, 中央美术学院, 2017 年。

张秀玉:《文人治生与桐城派》, 博士学位论文, 安徽师范大学, 2015 年。

Hognam Kim, "Chou Liang-kung and His 'Tu-Hua-Lu' (Lives of Painters): Patron-Critic and Painters in Seventeenth Century China", Yale University, 1985.

Anne Burkus-Chasson, "The Artefacts of Biography in Ch'en Hung-shou's *Pao-lun-t'ang chi*", PhD dissertation, Berkeley University of California Press, 1987.

后　记

对明代文人卖画现象的关注，始于读博期间的史料阅读，也受到个人生活经验的影响，其间经历了方法视角的摇摆、对象范围的选取等多方面探索，最终呈现为现在的书稿。在出版过程中，书名又增加了"自娱之外"四字，或许可以更好地凸显其中的问题意识。

但"之外"并不意味着"自娱"和"卖画"的对立，这也是我想要特别说明的部分。这一研究试图在文人绘画自娱遣兴的主流观念之外，探求创作的其他可能语境，但自娱和治生并非简单对立，实际历史情境要复杂得多。比如，自娱式创作的作品也可能在稍后被用来应酬或者售卖，这一过程中，自娱作为创作情境和之后的售卖并不冲突；而应酬语境的绘画也完全可以是愉快的，索画人可能对画家有足够的耐心和尊重，画家能够"十日一石、五日一水"，待兴来方落笔，其创作状态与自娱并无太大差异。所以，如果说全书有何秉持始终的准则，那大概就是对问题复杂性的保留与呈现。相较于清晰的、简单的、稳定的答案，复杂、模糊甚至随机可能更贴近历史的本来面貌。

穿越浩繁的史料，治生主体成为写作的主要出发点和着力点。交稿之时，读到了王瑞来先生的《士人走向民间：宋元变革与社会转型》，其中有专章讨论黄公望所折射的时代变动，论及文人主体在变动中"从事多种职业"的境况。他所言宋元"士人走向民间"的趋势，在明清更为明显，而文士以画治生正是这种时代气候变化的表征之一。这一时期的文士到底因何售画？其心态如何？如何处理以画治生可能带来的多种矛盾，又如何展开自我言说？探寻这些问题的过程中，在历史资料中反复穿梭固然是必要的和基础的工作，现实生活中以手工"治生"的

经验亦有一定帮助。依托线上店铺，业余手工爱好也成为"治生"途径；作为非常业余的店主，我也体验了与顾客"交手"的酸甜苦辣——这一经验固然有局限，但对研究中理解主体心态和治生活动的复杂性仍然是有帮助的。

付梓在即，书稿仍有许多让人忐忑的缺憾，限于学力和时间，部分讨论有未能尽题之憾，很多潜在的议题都未能展开。文士以画治生是典型的跨学科话题，处于美术史、社会史、文艺理论等多个学科的交叉地带，这也为此一话题赋予了丰富的延伸向度：从社会经济史细节出发，可以深入治生活动的细枝末节，通向文人生活的"微观史"研究；从美术史切入，既可以丰富对创作情境的认识，也可以增进对作品、画家以及美术史本身书写立场的理解；而在艺术理论的学科观照中，这一话题也可以沟通理论与实践，在看似"形而上"的美学观念与治生的社会史现实之间搭建桥梁，提供多重阐释路径。跨学科特点打开了很大的研究空间，但其间的很多课题，并非书稿目前的篇幅所能囊括，暂且留待日后再作探索。

在此要特别感谢我的老师们，尤其是导师龚鹏程教授和王岳川教授，不仅督促我养成严谨的研究习惯，而且鼓励我追随研究兴趣、自由探索，在我困惑犹豫之时指点迷津；正是燕园里的这些长者，让我见到了生命的大美境界，确定了值得追求的志业。感谢我的家人，在我最困难的时候给了我最大的支持和包容，分担了许多压力，没有你们，书稿便不可能完成；尤其感谢父亲给我人生的第一本书题写书名。感谢我的朋友们，你们不仅给了我许多学术灵感，还给了我满血复活的勇气。最后，特别感谢文化艺术出版社的叶茹飞老师和廖小芳老师，同为编辑，深知其中不易，感谢两位老师在出版过程中的辛苦付出，你们是我编辑工作的榜样。

<div align="right">2023 年 10 月于展春园</div>